U0138424

A History of
Ancient Western
Architecture

文明的瑰寶

圖說外國古代建築史

王其鈞————著

五南圖書出版公司 印行

前言 *PREFACE*

　　西方人常常將建築史的斷代劃分為 19 世紀以前和 20 世紀以後兩個時期。我們國內的教材一般是把新古典主義建築以前的內容,作為外國古代建築史的部分;從新藝術運動、工藝美術運動開始,將其後的內容歸入近現代建築史的範圍。本書就是按照國內的習慣性做法劃分的,其內容從古埃及的建築開始,至新古典主義風格的建築為止。這樣做的目的,是為了和國內其他教材的內容、範圍統一。

　　外國古代建築的成就,是人類文明史的一部分,是社會發展和科學技術發展的一個過程,同時,又是世界藝術發展的一個重要里程碑。歐洲的繪畫歷史主要是從 13 世紀後期,被稱為「西方繪畫之父」的喬托(Giotto di Bondone,1267～1337 年)開始的。在此之前,還較少有經典的單幅架上繪畫作品留存。歐洲的建築歷史,則可以從西元前 2000～前 1700 年古希臘克里特島上最早的米諾斯宮殿(Palace of Minos)的興建開始,其後就有大量的精彩建築留存至今。古埃及和兩河流域的建築歷史則更加悠久,初步建築成就的取得在時間上可以追溯到西元前 3000 年之前,並且還有建築實例或建築遺址可供今人參觀。我這裡主要想表達的意思是,在古代美術的長河中,建築藝術所占的比重是超過繪畫藝術的。

　　總體來說,外國建築的發展是由簡而繁的。透過地中海的交流,歐洲最初的建築藝術是在學習古埃及的建築經驗基礎上發展起來的。古埃及人將石頭作為構築大型建築的主要材料,並使用柱子和橫梁結構建成大型的神廟建築。這種柱子和橫梁的結構形式為後來的古希臘建築所模仿。

　　希臘的廟宇建築不僅在柱子的形式上發展出了幾種成熟的模式,而且在建築的造型上也形成了優美的風格。山花、柱廊、雕刻等被後世公認為經典的建築手法一直影響著其後各個時期的西方建築。羅馬帝國時期由於羅馬軍隊對希臘的入侵,使羅馬人受到古希臘建築藝術的感染,再加上國力的強盛,社會生活的需求隨之擴大,因而羅馬人在學習古希臘神廟建築的基礎上發展出了更多

公共建築類型，建築的形式也隨之越來越複雜。古羅馬建築大量使用拱券和穹隆結構，使用壁柱形式和混凝土等建築材料，建築規模宏大，並在建築藝術方面有多種創新，爲西方古典後期建築的發展奠定了更爲堅實的基礎。

東羅馬時期的拜占庭帝國將基督教合法化，因而在此之後的漫長歷史時期裡，教堂的建設變成了歐洲各地區建築活動的主要內容。拜占庭地區在地理位置上處東西方的交界處，而且此時正值基督教分化爲天主教和東正教。因此，幾乎在整個中世紀，信奉東正教的拜占庭地區的教堂建築一直在四臂等長的希臘十字形平面上嘗試發展，並將古羅馬和東方的建築結構與技術相融合，創造出了鼓座、帆拱等新建築形式，使圓形平面的穹頂可以坐落在正方形平面牆體的建築之上。

中世紀時期的社會相當壓抑，當時的歐洲建築發展，主要集中在教堂及堡壘兩種建築類型的營造上。在教堂的建設上，則求在不斷完善技術和結構的基礎上將教堂建得盡量高大。由於人們的逐漸嘗試，出現了高聳的哥德式建築，豪邁地表現出人們對於這種代表自己理想的上帝崇拜與對美好願望的追求。受宗教壓抑的這種保守的社會狀態，直到文藝復興時期隨著人文思想的發展才有所改善。人們在思想和藝術上追求解放，也使歐洲的建築風格爲之一變，這時不僅出現了大量優秀的建築作品，還出現了許多優秀的雕塑和繪畫作品。

但是建築藝術的發展不會永遠停止在一種風格上，隨著富有教會的炫耀需求，奢華的巴洛克建築由此誕生，而在正值皇權統治鼎盛時期的法國，在路易十四國王的鼓勵下，繁縟的洛可可風格也孕育而生。不過真正的藝術還是要有傳統和文化內涵，因此，僅以注重裝飾性見長的巴洛克和洛可可兩種建築風格流行時間不長，就被端莊沉穩的新古典主義建築所取代了。新古典主義建築的產生和文藝復興建築的產生一樣，都是真正的建築師和藝術家到古希臘和古羅馬建築中去重新尋找藝術真諦，而後用嚴謹的比例法則創造出的一種新的建築藝術。

縱觀建築歷史，影響建築風格的不外乎自然與人文兩種因素。自然因素主要包括地理、地質、氣候、材料的影響，而人文的影響主要是文化、宗教和

傳統。由於建築藝術與民族文化的關係密不可分，因此，建築史就是人類社會進化演變過程的一個縮影。從古埃及、兩河流域、古印度、古代美洲、古希臘、古羅馬、拜占庭等國家和地區，直至中世紀歐洲以及文藝復興影響到的幾個國家的建築發展就可以看出，無論什麼民族，建築與其社會、經濟、技術的發展總是息息相關的。

在當今社會發展日益國際化的潮流下，認真學習外國古代建築史，對於學習藝術專業的學生來說，是非常必要的。學生掌握的建築文化知識越多，在進行創新設計時，才會越有自信心。另外，我也想強調一點，就是對其他民族和地區文化研究得越多，就越有利於讓自己融入當今這股全球化的浪潮之中，並在此基礎上更有力地發展和弘揚本民族的文化特徵。

王其鈞
於中央美術學院城市設計學院

Contents

CHAPTER 1

埃及建築

1 綜述

　　古埃及是世界上最早創造出高度發達文化的古文明地區之一。當時的人們是在神權思想的基礎上，發展其政治、文化、藝術等社會上層的建築領域，因此古埃及的代表性建築作品也以崇拜神的宗教性建築為主。從很早開始古埃及就已經形成了一套建立在原始崇拜基礎上的、完整的神祇家族崇拜體系，這套體系中，神的職責包羅萬象，各種自然現象和人的生老病死等生活的各個方面都有不同的神祇對人們予以保護或懲罰，因此在古埃及人的生活中，神權被認為具有至高無上的力量，包括法老（Pharaohs）在內。對古埃及人而言，他們所崇信的諸神，是世間萬物一切生命的締造者，是一切死亡的守護者，也是不容置疑的裁判者。神祇們透過豐收、饑荒、戰爭、興盛、疾病等很多方式來向人們宣布祂的判決。古埃及文明主要分布於非洲東北部的一個細長的沿河綠洲地帶，其西面是杳無人煙的撒哈拉沙漠（The Sahara Desert），東面隔沙漠與紅海（Red Sea）相接，南面是瀑布和山川，北臨地中海（Mediterranean）。

　　古埃及富饒的條形文明帶長約 1,200 公里，寬約 16 公里，在歷史上這片領土經常被分為兩個埃及：南部以尼羅河（The Nile River）谷地為中心的上埃及（Upper Egypt），以及北部以河口三角洲為主的下埃及（Lower Egypt）。尼羅河流域每年一次的週期性河水氾濫，會使兩岸的沙漠變為季節性的肥沃綠洲。這是由於尼羅河自南向北的流向以及南部河流上游高山深谷的地形，使得來自上游各瀑布區的湍急河水在到達平坦的中下游時，

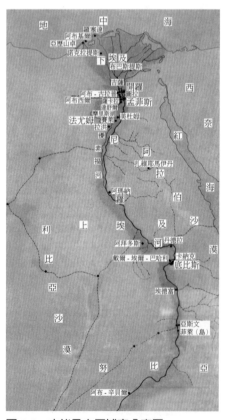

圖 1-1　古埃及主要城市分布圖
古埃及的主要城市都分布在尼羅河細長的綠洲帶上，早期文明發展主要集中在入海口的三角洲附近，後期則逐漸向內陸伸展，文明中心也移至底比斯。

將河水中夾雜著多種礦物質和腐爛植物的淤泥都沉積了下來，才造成了河兩岸的沃土。也正因為如此，這裡富饒的土地才得以孕育出古代世界中最豐碩的文明成果。

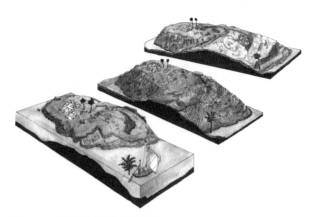

圖 1-2　尼羅河水漲退示意圖
尼羅河水每年有規律漲退的自然現象，是影響古埃及人形成獨特神學體系的重要因素。

古埃及建築是世界建築史上的第一批奇蹟，其原因不僅是因為這些建築的規模龐大，以及其蘊含的複雜、精確的工藝至今人們仍無法破解，這些古代建築一直被保存到了今天，這在古代幾大文明中是較為罕見的。人們現在看到的一些古埃及時期的建築依然保存完好，這一方面得益於所選材料的優良材質，另一方面則是得益於埃及的天氣情況。埃及的石料資源十分豐富，而且建築石材材質堅硬耐久，其中以中部出產的砂石、南部出產的正長石和花崗岩、北部出產的石灰石最為著名。埃及的日照時間很長，天氣十分炎熱，但年平均氣溫變化幅度不大，由

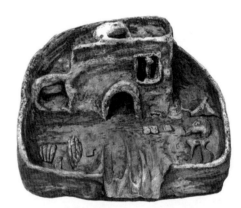

圖 1-3　古埃及墓構中出土的陶製模型
由於古埃及地區的平民住宅多就地取材，而且結構簡單，因此不易長時間地留存，後人主要是透過這種墳墓中出土的陶製模型來了解古埃及人的居住情況。

於沒有風霜雨雪的腐蝕和溫度造成的熱脹冷縮對於建築材料的摧毀，故而古建築能夠得到很好的保存。

這種終年炎熱少雨的氣候特點，也影響了古埃及房屋的形制。古埃及早期的房屋材料是河岸邊最常見的蘆葦與黏土。蘆葦被紮成捆以後便可以作為梁、柱，人們再將編織好的蘆葦席兩面糊上黏土泥糊便形成了一面牆，而房屋就是由這樣的多片泥牆組合而成的。講究一些的貴族房屋則是由泥磚砌築而成，房屋也是這種平頂式，並且由多座平頂房屋圍合，形成了院落的形式。這

種泥房子製作簡單，但為人們提供了必要的遮蔽。房屋的屋頂均採用平頂形式，且由於少雨水的原因，在建造屋頂的時候並不用考慮排水問題。

　　古埃及住宅建築的另一特點，是牆面中只設置很小的視窗，或根本不設視窗，這是避免過量光照、保證室內涼爽的必要考慮，而且從門口和四面牆壁孔隙射進來的光線已經足夠室內的照明之用。因為牆壁不設視窗，使建築的外形顯得更加完整。大面積泥牆體，不但可以阻斷來自室外的酷熱，而且還為人們在牆體的壁面上雕刻一些花紋裝飾提供了可能的條件。這種建築形式也成為了此後石構神廟建築的原型，形成了古埃及建築上以繪製或雕刻等方式設置象形文字、人物等形象裝飾的傳統。這些建築上的圖像不僅是裝飾，還是現代人了解古埃及人們政治、宗教、生活等方面情況的重要媒介。

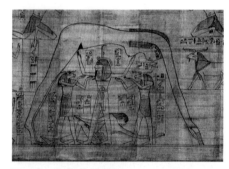

圖 1-4　古埃及神譜圖
這幅神譜圖表現了諸多神靈創立天地時的情景，天被表現為一位巨人般的女神，這位女神和其他諸神的名字，都被刻在各神像的旁邊。

　　宗教對於古埃及建築的影響非常大，因為神學崇拜體系在古埃及國家政治和生活中都占據著舉足輕重的地位。古埃及人所崇拜的諸神和由此形成的神學崇拜體系，在各個不同歷史時期會有所變化，但有兩條最主要的思想是不變且貫穿於各時期神學體系之中的。一是生死輪迴思想，古埃及人認為人死後精神是不滅的，因此只要保存好死者的屍體，以待精神再度回歸時，得以復活。二是君權神授思想，世間的統治者被認為是神和人之間的傳話者，因此無論是法老、大祭司（High Priest）還是王國後期的外來統治者，向世人證明他權力來源合法性的途徑，就是透過各種形式來向世人展現他對神的尊崇或神對他的眷戀，並嚴格保障上層人士所享有的與神交流的獨一無二的權力。

　　這種神學崇拜體系的影響在古埃及人的生活中無處不體現出來。比如古埃及人居住的城市都位於尼羅河東岸，這裡是太陽升起的東方，代表著生的希望；而陵墓和祭廟等建築都建在尼羅河西岸，那裡是太陽落下去的方位，也代表著死亡。神學體系表現在建築上則主要有兩種形式：一種是為死者建造的陵墓，另一種是為生者建造的神廟。在古埃及人看來，日月星辰、各種動物和自

然界的怪異現象均由不同的神操控，因此都可成為崇拜的對象。而且各地都有對不同神的特殊尊崇，因此在古埃及時期，在埃及各地都建有供奉不同神靈的宗教建築。

綜上所述，古埃及建築主要可以分為住宅、陵墓和宗教祭祀建築這幾種，其中尤以後兩種建築為代表。

歷史上把古埃及文明的發展分成了多個階段：第一階段是古王國時期（Ancient Kingdom），這一時期大約是從西元前 3100～前 2040 年，為第 1 王朝至第 10 王朝；第二階段是中王國時期（Middle Kingdom），這一時期大約是從西元前 2130～前 1567 年，為第 11 王朝至第 17 王朝；第三階段是新王國時期（New Empire），這一時期大約是從西元前 1567～前 332 年，為第 18 王朝到第 31 王朝。而在此之後，古埃及先後被亞歷山大大帝和古羅馬人所占領，進入異質化文明發展階段。

2 古王國時期的建築

在西元前 3100 年，古埃及的第一代法老美尼斯（Menes）統一了上下埃及之後，古埃及建築發展也步入了第一個發展繁榮時期，而這一時期在建築方面所取得的成果，就是金字塔（Pyramid）建築的形制發展成熟。

古王國時期的奴隸制國家中，法老是絕對的統治者，並被認為是世間的神。為了確保和維護法老在來世的權威依然強大，建造堅固的陵墓保護好法老的屍身，就成為了法老在世時心繫一生的大事。在古王國時期最早出現的是一種梯形墓的建築形式，這是對現實生活中泥房子形象的直接複製。梯形墓的平面多為長方形，用土石或泥磚結構建在

圖 1-5　從馬斯塔巴到階梯形金字塔
從馬斯塔巴到階梯形金字塔不僅是建築規模和高度上的變化，也是砌築技術提高的表現。但此時還未脫離早期馬斯塔巴長方形的建築平面形式。

圖1-6 折線形金字塔
折線形金字塔的平面已經轉化為正方形，
而且四個立面平整，這些都已經顯示出成
熟的金字塔。

地下墓室之上，四面牆體向上逐漸收縮。
這種早期的梯形墓被後來的阿拉伯人稱為
馬斯塔巴（Mastaba），馬斯塔巴是阿拉
伯人所坐的一種板凳，早期梯形墓的造型
與這種板凳很相像。

早在西元前3000年左右第1王朝的
時候，一些法老和貴族的馬斯塔巴陵墓就
已經建造得相當講究了。這時的陵墓包括
地上建築和地下建築。古埃及人不僅僅在
地下建造了石板鋪砌的多個墓室，而且在
地上還用泥磚外包石材的方式建造了龐大
的地上建築部分。地上建築樣式是模仿真實的住宅和宮殿形式建造的，有的其
中開設有祭室，有的則只闢有一條狹窄的廊道，用於存放死者雕像。

墓室平面

墓室立面

墓室剖面

圖1-7 馬斯塔巴墓室平面、立面、剖面圖
馬斯塔巴墓以長方形平面為主，格構形式的墓坑既方便不同隨葬物的放置，也可以使頂部覆蓋結
構更堅固。

陵墓建築之所以仿照住宅和宮殿的形式，大致是基於兩方面的考慮：首先
是古埃及人按照現實中人們的日常生活來想像人死後的情景，當時的人們認為
人死後的生活仍然與活著時的生活一樣；其次是古埃及人在建造陵墓時，只有
以住宅及宮殿這兩種建築模式為依託來進行探索和研究其建築的形制。

到了後來，爲了滿足法老專制統治的需要，陵墓不再僅僅作爲帝王死後的居所，它已經逐漸演變成了一種具有象徵性和紀念性的建築物。

由於國家的不斷強盛與壯大，加上各種權力被完全集中在了法老手中，因此這時對於法老的神化和崇拜也隨之被更爲刻意地加強了。與之相適應，馬斯塔巴形式的陵墓一個接著一個地被建造了起來，形制上也從原來一味模仿住宅和宮殿建築而不斷改進，最終形成了偉大的陵墓建築形式——金字塔。

最早的金字塔建築雛形出現在西元前 2686～前 2613 年的第 3 王朝時期，並以左塞爾（Zoser）金字塔爲代表。左塞爾金字塔是一座 6 層的階梯形金字塔，它不僅是第一座全部由經過打磨的石材建造的、初具金字塔形式特點的陵墓建築，也是一座以法老金字塔建築爲中心，帶有獨立祭廟、皇室成員和官員的陵墓等附屬建築的大型陵墓建築群。

左塞爾金字塔陵墓建築群的建成，不僅爲之後大型石結構建築的興建在結構、施工等方面積累了經驗，也爲此後金字塔陵墓建築群的組成提供了最初範例。左塞爾階梯形金字塔建築的建成，以及整個建築群的形成，可能也暗示了此時神學思想的一種傾向，即古埃及人認爲高大的層級形金字塔可以使法老最大限度地接近太陽神，以便步入理想中的天國世界。那些在金字塔的周圍埋葬著的法老的親屬和重臣，則可以陪伴法老一同升入天堂。左塞爾金字塔的出現，正式揭開了金字塔建築興建的序幕。但第 4 王朝早期建於達舒爾（Dashur）的金字塔卻失敗了，人們不得不把它建成折線形金字塔（The Bend Pyramid）的形式。人們從這次失敗中總結經驗，使成熟的正金字塔形式最終形成，並由此誕生了古埃及文明的標誌性建築形象 —— 吉薩（Giza）金字塔建築群。

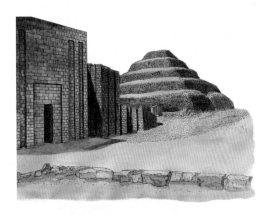

圖 1-8　左塞爾金字塔
這座金字塔的建成，從建築的形制、施工技術和組群形式等方面，爲此後吉薩地區成熟的金字塔建築群的產生奠定了基礎。

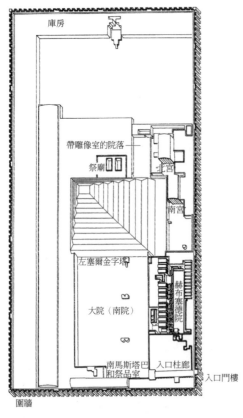

圖 1-9　左塞爾金字塔建築群軸測透視圖
早期金字塔建築群還未形成固定的布局規則，
因此各種建築圍繞金字塔而建。在整個建築群
的構圖中，金字塔作為建築中心的統領性很強。

圖中標註：庫房、帶雕像室的院落、祭廟、北宮、南宮、左塞爾金字塔、赫布塞德院、大院（南院）、南馬斯塔巴和祭品室、入口柱廊、入口門樓、圍牆

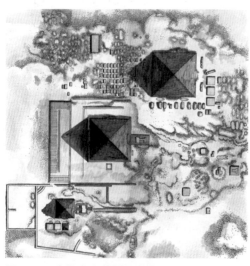

圖 1-10　吉薩金字塔群平面圖
三座金字塔以及三座金字塔之間精準的方位對
應，是吉薩金字塔群的突出特色之一。

第 4 王朝大約從西元前 2613 年延續到西元前 2494 年，吉薩金字塔建築群就是在此期間修建完成的。整個吉薩金字塔建築群是由第 4 王朝時期三位法老的金字塔：古夫（Khufu）金字塔、卡夫拉（Khafre）金字塔和孟卡拉（Menkaura）金字塔，及各金字塔的附屬建築組成的，位於現在埃及首都開羅市的南面。這一金字塔群稱得上是古埃及金字塔建築中最為成功的範例之作，從這一金字塔群中幾乎可以看到所有金字塔陵墓建築的典型建築特色。其中著名的獅身人面像的長度約為 73 公尺，高 20 多公尺。它位於吉薩金字塔中的第二座卡夫拉金字塔的前方，是現今世界上最大的巨石雕像，它是法老王權的莊嚴象徵。這尊被稱為斯芬克斯（Sphinx）的人面獅身巨像，是雄獅的身體與法老卡夫拉（Khafre）頭部的結合體。其中雄獅斯芬克斯的獅身最早由一座岩石山體雕刻而成，後來由於風化嚴重而加入了磚石砌築的結構部分。

古夫金字塔是吉薩金字塔群中，也是古埃及金字塔建築中最大且最為著名的一座金字塔，它高約 146 公尺，是平面為正方形，四個立面相同的方錐形金字塔，底部平面

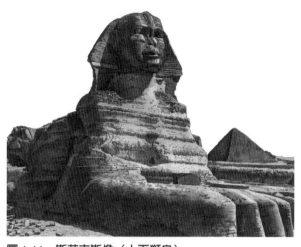

圖 1-11　斯芬克斯像（人面獅身）
斯芬克斯像面向東方，表達著一種對永生的渴望。

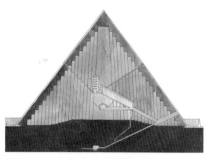

圖 1-12　古夫金字塔墓室結構
在塔身中設置兩個墓室和複雜廊道的做法，顯示了此時人們在大型石材構造上的較高工藝水準。

邊長約為 231 公尺，占地面積超過了 5.27 公頃，據估計可能共由 250,000 塊花崗岩建成，而且這些石塊的平均重量都可達 2.5 噸。

　　據有關資料顯示和專家的推測，在古夫金字塔建成之後，曾經在外部覆以一層石灰石作為裝飾，使金字塔的表面平滑而光潔，而且這種堅硬、光滑的石材表面也可大大降低歲月的腐蝕。而在古夫金字塔的頂部則以一塊包金的塔頂石結束，塔頂石上面通常還雕刻著銘文，作為一種紀念或與神對話的途徑。

　　古夫金字塔的內部從上至下設置有國王墓室、王后墓室及地下墓室三個有限的空間部分。金字塔內設有三條沒有裝飾的走廊分別通向各個墓室，這三條通路最後彙集在一起，透過一條狹窄的通廊與外部相接。這條通向金字塔內部的廊道入口，通常設置在金字塔北立面高出地面的某處，其外部還要設置多層石材加以巧妙地掩飾。

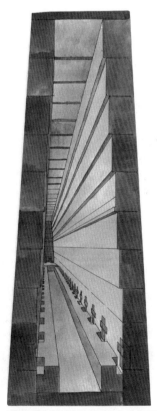

圖 1-13　古夫金字塔大走廊結構剖視圖
牆壁疊澀出挑和屋頂鋸齒形的結構相配合，在橫向和縱向兩方面保證了結構的堅固性。

古夫金字塔中通向各墓室的廊道大都狹窄而低矮，以對抗塔身巨大的壓力，但位於國王墓室前的一段大走廊卻相當高敞。這個大走廊是由巨大的岩石所建成的，並且為了應對塔身上部巨大的壓力，對走廊兩邊進行了特殊的結構處理。這段走廊長近 47 公尺，高約 8.5 公尺，其空間的橫剖面是梯形的，即從地面約 2 公尺以上的高度起，連續 7 層石材逐層對稱地向走廊空間的地方出挑。大走廊的頂部空間不斷變窄，最終在頂部兩側牆面間距縮減至 1 公尺左右，而且頂部也採用斜向錯齒式的設置。這樣狹窄而且呈鋸齒形的頂部設計，不僅在縱向上增強了頂部蓋石的抗壓能力，也使橫向石材間的銜接更加緊密，不會因為某一塊石材的破碎或滑落而產生連鎖反應，而破壞整體結構的堅固性。

古夫金字塔在內部設置墓室的做法表明，人們已經解決了承受巨大壓力的建築結構營造方法，這其中以位於塔身中部的國王墓室結構最具代表性。國王墓室的兩壁上分別設有一條斜向通出塔外的通風管道，這被視為法老靈魂與諸神溝通的通道，而最具技術性的則是墓室頂部的設計。墓室頂部由堅硬的花崗岩構築，第一層頂棚由 9 層石板組成，在這層屋頂之上每隔一段距離設置一層平頂，共有 4 層，在第 4 層之後，最上部是同樣由巨石構築的兩坡形頂。多層巨石和坡形屋頂的形式，將頂部的受力分化，因此能夠穩穩承托住塔頂的巨大壓力。在古夫金字塔北部入口的頂端也採用與國王墓室相同的結構，在入口上部設置 4 塊減壓石，以承托其上部的大部分壓力。

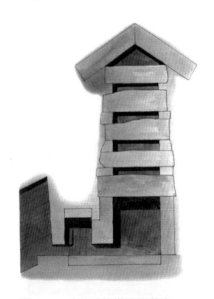

圖 1-14　古夫金字塔國王墓室
這種將三角形頂蓋與多層石板相結合的減壓結構，也是古埃及金字塔建築中較為常用的做法，這種結構還被用於金字塔入口等部位上。

為了修建規模龐大的金字塔，需要動用大量的人力，這些人力主要有三大來源，即奴隸、專職工匠和漲水期休息的農民。建造金字塔所用的石材大多透過船運從上游的山谷中採集而來，至於金字塔的整個建造過程和方法，直到現在仍然是一個未解之謎。雖然當代學者推測出了當時可能採用的多種建造方案，但生

活在高度現代化社會中的人們仍然無法想像，在沒有先進工具的條件下人們是如何建造出如此偉大的建築。

金字塔是古代埃及文明的標誌，也是古埃及王權和神權的象徵。金字塔建築本身堅固而龐大，內部墓道錯綜複雜，但仍因後世毫無節制的採石和盜墓者的偷盜而損壞嚴重。雖然千百年來它被人們認為是法老的陵墓，但人們卻從來沒在金字塔中發現過法老的木乃伊（Mummy），這又為金字塔增添了幾許神祕的氣息。總之，古王國時期，埃及的建築成就以金字塔為代表。

3 中王國時期的建築

古王國後期經過了相當長的一段混亂的中間期，才過渡到社會比較安定的中王國時期。可能是金字塔建築太過招搖，容易引來盜墓者的破壞，也可能是金字塔建築在人力、物力和財力上的投入太大，不是所有法老都承受得起，在古王國之後，金字塔陵墓群的形式逐漸被人們拋棄。即使也有法老建造過此類金字塔群式的陵墓，但無論建築的規模大小還是金字塔建築形制的美觀度，都已不能與之前相比了。

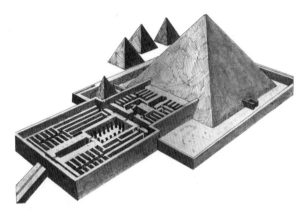

圖 1-15　佩皮一世金字塔想像復原圖
古王國時期的佩皮一世金字塔建築群將金字塔與祭廟相組合的做法，暗示著金字塔作為陵墓建築主體的地位正逐漸被神廟建築所取代。

從中王國時期開始，隨著古埃及首都移至南部的底比斯（Thebes）一帶，開鑿於尼羅河沿岸山丘上的石窟墓形式，逐漸取代了金字塔陵墓群。這種鑿建在山崖上的石窟陵墓的建築規模，相對於地上的金字塔陵墓群要小得多，但在建築群布局上發生了較大的變化。石窟墓群不再像平地上的金字塔墓葬群那樣，以金字塔為中心，將附屬建築圍繞金字塔建造，而是逐漸形成了從外向裡

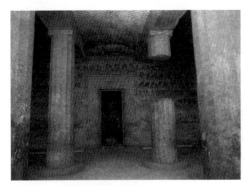

圖1-16 岩石墓內室

在岩石壁上開鑿的陵墓空間一般較小,而且室內也遵循地上神廟建築的布局特色,由縱向排列在一條軸線上的多個房間組成。

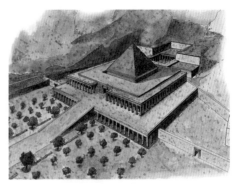

圖1-17 門圖霍特普陵廟想像復原圖

陵廟建築在漸次升高的台基上,且每層台基都以圍繞中心庭院設置的列柱大廳建築形式為主,而中心庭院上方是否被修建成了凸出的金字塔的形式,則在學界存在較多爭議。

層層遞進的中軸對稱式的建築空間形式。這種形式的出現也與石窟墓的建築條件有關。石窟墓多建在尼羅河西岸面河的岩壁中,因此整個墓葬群就以岩壁為終點向外延伸成一個深遠的院落。陵墓的入口面向東方太陽升起的地方,入口內多是柱廊環繞且層層嵌套的庭院,用於祭祀活動和存放官員的陵墓。庭院的中部是依照傳統建造在多級台地上的金字塔區,這裡也可能是主要的祭祀場所,同樣結構複雜的法老的真正墓室,大多就位於金字塔建築的地下,而墓室的入口則多位於院落的某一處,並被小心地掩蓋起來。金字塔院落向內的空間逐漸收縮,與之相連的即是最內部深入岩體中的內室,用於存放神像和祭祀之物。

　　新的陵墓群雖然保留了金字塔的造型和基本功能空間的構成部分,但金字塔在建築群中的主體地位卻在逐漸消除,取而代之的是更嚴謹的對稱軸線布局和祭祀建築的擴張。

　　大約於西元前2000年的門圖霍特普陵廟(Mausoeum of Mentuhotep),就是這種新的建築格局的代表。這座陵墓建造在底比斯城對面、尼羅河西岸一座高且陡峭的懸崖之上。建築群採用庭院與柱廊大廳相間的形式建成,中軸明確,祭祀用的廳堂已經擴展成為帶金字塔的規模宏大的祭廟,並成為了陵墓的主體建築。

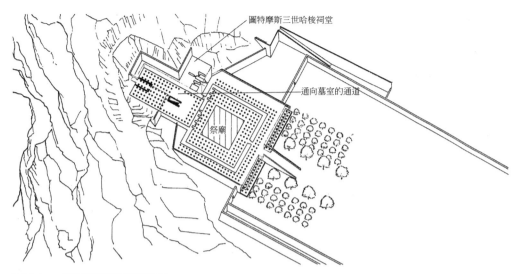

圖特摩斯三世哈梭祠堂

通向墓室的通道

祭廟

圖 1-18　門圖霍特普陵廟平面
陵廟平面的這種對稱軸線式的布局，和越向建築內部規模越縮小的做法，都為後期的神廟建築所
繼承，並成為古埃及神廟的建築特色之一。

　　整個陵墓區除臨河的入口外都有圍牆封閉。進入墓區後，迎面是一條通
向陵墓區的主路，主路的兩側排列著法老的雕像。再向前走是一個很大的廣
場，廣場道路的兩側有密集的樹坑，以前可能是一片人造樹林。沿著庭院中心
的坡道一直走，可以登上一個建有小型金字塔的平台。在平台的後面仍舊是一
個由四面柱廊環繞的院落，但面積明顯要比入口廣場小得多。走過這個院落
後，人們還要透過一個由 80 根斷面為八角形的柱子支撐的大柱廳，才能進入
到一個開鑿在山岩中的小小的聖堂。

　　這座陵墓的特色在於，一方面是軸線序列空間很長，另一方面軸線空間變
化明顯。人們從墓門到廣場，再從廣場到平台，會經歷第一次從開敞到封閉和
地平面向上抬高的空間體驗。最後透過大柱廳進入山岩中的聖堂的過程，人們
一方面感受到建築空間的變化，另一方面也可以感受到越來越神祕和莊嚴的建
築氛圍的轉變。

　　在中王國時期，除了法老修建的陵廟等大型建築之外，城市和民間建築
也有了進一步的發展。此時古埃及的民居建築已經形成了兩種較為固定的住宅
形式：一種是上埃及以卵石為牆基，土坯砌牆，圓木屋頂的建築形式；另一種
是下埃及以木材為牆基，蘆葦編牆的建築形式。由於建造法老陵廟等建築的需

要，使得在這些建築區附近逐漸形成了大規模的工匠村，繼而發展成為多功能的城市，而且由於這些村鎮和城市多是經過事先規劃而興建的，因此呈現出很規整的布局和嚴謹的功能性分區。

這種城市中的民居顯然也經過統一規劃，各個街道中分布的住宅面積、建築形式和布局都很相似，顯示出很強的統一性。除了普通房屋之外，在城市中貴族和官員的府邸建築已經演化為頗具規模的庭院建築群。例如在三角洲上的卡宏城（Kahune）中建造的許多貴族府邸中，較大規模的建築其占地面積已經超過了 2,700 平方公尺。在這些府邸建築中包括了多個相套的院落、多樓層的建築和諸多不同功能的房間。

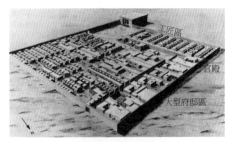

圖 1-19　卡宏城復原想像圖
大約建成於西元前 1895 年的卡宏城，是因為大型的金字塔修建工程而形成的新城市。最初只是一個透過整齊規劃的工匠鎮，後來則成為一座初具規模的城市，顯示了古埃及嚴謹的城市規劃思想。

由於埃及的氣候十分炎熱，在府邸建築的空間布局設計中突出了通風和遮陽這兩方面的需求考慮，院落中的住宅均向院落內部開敞。柱廊和主體建築構成的開敞式院落多為公共活動或會客空間，此外還要設置一個比較私密的家庭內部使用空間，而一些帶有獨立出入口與外部公共空間相通的建築部分，則可能是家庭女眷的房間。

總之，在中王國時期，無論金字塔、陵廟還是普通住宅，都顯示出很強的統一規劃性。由於各種建築的營造事先都有一定的計畫，因此早期比較自由的各種建築形制逐漸呈現出統一化和模式化的發展傾向。此外，由於古埃及獨特的氣候條件，使得各種建築都呈現出對外封閉、對內開敞的特點。除了金字

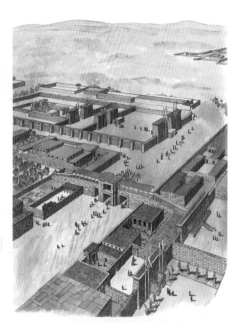

圖 1-20　阿瑪納城區部分想像復原圖
這是新王國前期一座經過事先規劃而建的城市，城市中不僅軸線明確，而且不同建築區還有各自的城牆圍合，等級明確。

塔建築之外，中王國時期的宮殿、住宅和陵廟建築中都已經形成了梁柱形式的建築結構特色，而且在柱子的樣式和建築細部的基本組成，柱子、梁架和牆壁的裝飾手法等方面，都形成了較爲固定的做法，這些做法和建築模式也成爲古埃及建築傳統的早期起源。

4 新王國時期的建築

到新王國時期，第 18 王朝的第一位法老之後，古埃及傳統的墓葬形式發生了變化。法老們出於防盜等原因，不再熱衷於修建早期那種造型上十分招搖的墓葬形式，而是向早期底比斯的貴族官員學習，開始將自己的陵墓設置在尼羅河西岸山谷險峻的岸壁上。

在這種岩墓建築中，主要空間由前廳、中廳和墓室三部分構成，各部分之間透過長長的廊道相連接，有些還帶有庫房和祭祀等其他功能的附屬空間。墓室和廊道都是在岩石中鑿製出來的，但其形制依照地面建築，室內也採用了平頂或拱頂的形式。爲了保證結構的堅固性，還多在內部預留有各種粗壯的支撐柱。墓室內部還大多進行雕刻或彩繪裝飾，在官員和地方貴族岩墓中的壁畫裝

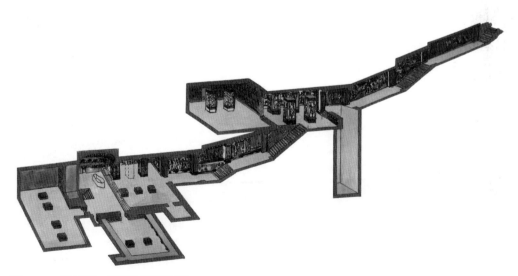

圖 1-21　塞托斯一世岩石墓剖透視
岩石墓的各墓室建在同一不規則走向的軸線上，主要透過建造假墓室和在墓室地面下開鑿帶翻板的陷阱兩種方法防盜。

飾尤其精彩，因爲這些壁畫多採用反映世俗生活的題材，旨在對墓主生前的生活進行記錄。

　　岩石墓多建造在地勢險要的崖壁上，建造好的石窟墓由岩石封閉並製作掩飾性的岩石表面，以防止盜墓賊的侵擾。在岩石墓內爲了防止遭受盜墓者的破壞，還特別設計建造了一些假樓板、假墓室和陷阱等防盜設施。這些設計表現出了當時建造者們的獨具匠心，同時也體現出了當時高超的建築水準。但遺憾的是，這些人們精心設置的防盜設施大多沒能達到作用，它們很容易地被盜墓者所破解，隨之堆滿大量珍貴陪葬物的岩墓被洗劫一空，這使得今天的人們缺乏文獻或實物資料而無法對岩墓的情況進行研究。這種情況直到近代圖坦卡門墓（The Tomb of Tutankhamun）的發現才得到改善，而圖坦卡門墓沒有被盜的原因也很具有借鑑性。因爲這位年輕的法老死得突然，因此他被匆匆葬於一個嬪妃或高官的墓中，這才躲過了劫數。

　　在新王國時期岩墓的形式普及之後，原來龐大陵墓群的建築形式被廢棄了，隨之而來的是祭廟作爲獨立紀念性建築的大發展時期。新王國時期的法老們，大多在尼羅河西岸，山谷入口處的岩壁下修建大型的祭廟建築，作爲舉行各種紀念和祭祀活動的場所。新興起的祭廟形式延續了早期岩石陵廟的中軸對稱布局形式，但徹底拋棄了金字塔的建築形式，形成了一種新的祭廟建築類型，此類祭廟的代表之作是 18 王朝的一位女法老哈特謝普蘇特的祭廟（Funerary Temple of Queen Hatshepsut）。

圖 1-22　圖坦卡門墓室結構圖
圖坦卡門墓只有簡單相接的幾個墓室組成，除存放法老棺槨的墓室經過精心裝飾之外，其他幾個墓室幾乎沒有裝飾，只是堆滿了各種隨葬品。

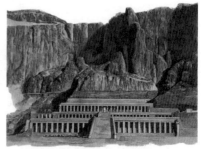

圖 1-23　哈特謝普蘇特祭廟

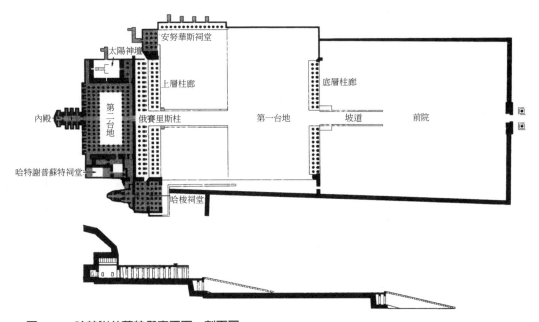

圖 1-24　哈特謝普蘇特祭廟平面、剖面圖
台基層級遞增、軸線明確的哈特謝普蘇特祭廟，是新王國時期成熟的祭廟建築的代表。

　　哈特謝普蘇特女法老的祭廟位於底比斯地區尼羅河的西岸，據說是由女法老的寵臣森麥特（Senmut）負責選址和設計建造的。這座神廟位於此後安葬法老的岩石墓聚集地，被稱爲帝王山谷（The Valley of the Kings）的前面，整個祭廟從河岸一側的入口開始呈層級升高的台地形式建造，各台地升高的立面均設置柱廊，並透過中軸坡道向上延伸。在祭廟的盡頭，也是地勢最高處，設置柱廊廳和祭壇，用來祭祀太陽神拉（Ra），祭壇之後則是深入岩壁開鑿的神聖祠堂和內殿。

　　哈特謝普蘇特女法老是歷史上有記載的埃及第一位執政的女帝王，因此她的這座祭廟不僅規模龐大，而且在早期可能被裝飾得極爲華麗典雅，除了雕刻有女法老神化形象的雕塑和柱頭之外，建築牆壁上還雕刻有描繪女法老的一生，和她在任內進行的戰爭、商貿活動等的故事場景。只可惜，祭廟遭之後繼位的圖特摩斯三世（Thutmose III）法老所破壞，損毀嚴重。

　　祭廟與陵墓建築的分離，也向人們展現了古埃及大型建築向世俗性的轉變。人們對於建築內部空間可供使用並且人們可以進入其中的宗教建築的需求更強，因此使新王國時期的神廟建築形式得到了更大的發展，並逐漸成爲了國家建築的重點。

圖 1-25　古底比斯城鳥瞰
底比斯城位於尼羅河東岸，整個城市的世俗建築圍
繞卡納克和路克索兩大神廟區的周圍建造，與尼羅
河西岸諸多埃及法老的祭廟區隔河相對。

在新王朝時期，神廟是除了金字塔以外最為重要的建築，埃及人的神廟在古代世界中是第一個完全用石頭砌築而成的建築，並且也是第一個大規模使用過梁（Beam）和柱子（Column）的建築。莊嚴肅穆的神廟象徵著法老所擁有的至高無上的神明權力與財富。

古埃及的廟宇屬於非民用建築，它是專供法老及僧侶們舉行儀式和瞻禮的地方。雖然整個神廟從塔門起，到內部柱廳的牆面、柱子等處都布滿了宗教和現實生活題材的浮雕壁畫，但實際上內部空間大多數情況下都處於黑暗之中。因此，神廟中的這些彩繪和壁畫也可以說並不是為現實中的人們所準備的，而是為了神而準備，是人們藉以與神溝通的方式之一。神廟的塔門以內一般只限法老和僧侶們進入，而最後的聖堂則只允許法老或高級祭司進入。因而從這個角度上來看，神廟中精美的裝飾就具有神祭性了。

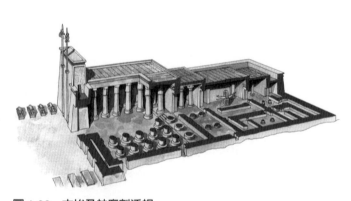

圖 1-26　古埃及神廟剖透視
由塔門、多個柱廳按照軸線對稱形式興建的神廟建築，建築空間
越向內越隱祕，停放和存放聖物的空間往往位於軸線的最末端。

在古埃及神廟中，人們大規模地運用了柱子和過梁結構，這一結構也成為此後西方建築的基礎和最大特色。作為神明在世間暫時居所的神廟於當時被大量地興建，但由於古埃及關於精神世界與物質世界共存的信仰，新修建起來的神廟都與早先建造起來的神廟建築在同一個基礎之上。這樣就導致了大多數的早期神廟被拆毀而由新建築所取代，因而很少有能夠保存下來的。

古埃及神廟是為活著的人提供日常祭祀神靈和與神靈通話的場所，因此古埃及神廟同城市、宮殿和住宅一樣，都建立在尼羅河東岸。在諸多神廟建築中最著名的是位於底比斯城附近的卡納克神廟（Great Temple of Karnak）和路克索神廟（Temple of Luxor）。

　　在新王國時期，古埃及的神廟建築已經成為國家建設的重點工程，其中規模最大的是建造於尼羅河東岸的卡納克神廟區。此時的神廟建築已經形成了比較固定的建築模式，即在中軸對稱的布局基礎上，由廟前廣場、帶方尖碑（Obelisk）的塔門、柱廊院、大柱廳和聖堂這幾個主要的建築部分排列構成狹長的封閉建築形式，其中柱廊院和大柱廳都可以不斷重複建造多個，聖堂後還可以建造倉庫，但總體空間上越向內，屋頂和地面越接近，空間也越封閉，以營造出一種神祕又神聖的氛圍。

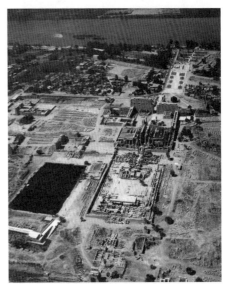

圖 1-27　卡納克阿蒙─瑞神廟區俯瞰圖
雖然古埃及文明時期的建築損毀嚴重，但透過殘留的建築基址部分，明確的軸線和嚴謹的布局仍清晰可見。

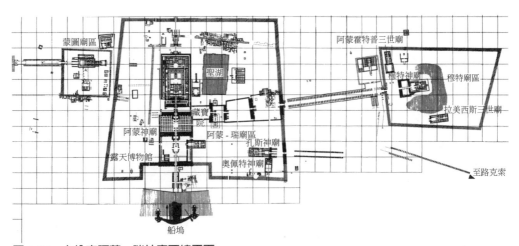

圖 1-28　卡納克阿蒙─瑞神廟區總平面
龐大的神廟區又因所供奉的主神不同而被圍牆分隔為多個廟區，各廟區之間通常有專門的聖路相通。

圖 1-29　卡納克神廟柱廊大廳高側窗示意圖

利用柱子高度變化形成的高側窗，既可以為大廳內通風換氣，也可以提供照亮頂部華麗的柱頭的光線，增加了大廳內的神祕氛圍。

在卡納克神廟區中則以阿蒙神廟為主體。阿蒙神（Amon）是底比斯地區崇拜的諸神之主，也是古埃及人崇拜的歷史悠久的主神，而這一主神與傳統的「瑞」（Re）神崇拜結合，就形成了阿蒙—瑞的崇拜體系。阿蒙—瑞與他的妻子萬物之母穆特（Mut）、兒子月亮神孔斯（Khonsuh）一起被稱為底比斯三神（Thebantriad）。這座阿蒙神廟同時也是埃及新王朝的宗教信仰中心。

卡納克神廟區是古埃及建築規模最大的宗教建築群，它最早的創建歷史可追溯到古王國時期，而且此後各個時期的法老都有所擴建。到新王國時期，對卡納克神廟的擴建活動達到鼎盛時期，最終卡納克形成了以阿蒙神廟為主體，附帶有穆特和孔斯兩座小神廟、聖湖、附屬建築，並被圍牆圍合的龐大神廟區。當時的神廟建築已經取代了金字塔，成為了紀念活動的中心。卡納克神廟區占地約為 26.4 公頃，在廟前有歷代國王建造的六座塔門。

在規模龐大的卡納克神廟區中，柱廊大廳是由拉美西斯二世（Ramesses II）於西元前 1312～前 1301 年建造的，這座柱廊大廳共由 134 根柱子組成，它們被分為 16 排，中央兩排的柱子採用盛開的紙莎草（Papyrus）式柱頭，比兩側花苞（Bud）式柱頭的柱子略高，並由此在頂部形成高側窗。

建造於西元前 1198 年的卡納克孔斯神廟（Temple of Khonsu in Karnak），是一座建築形式較為普通的古埃及神廟。在這座神廟中建有庭院、柱廊、廳堂、塔門和僧侶們的居室。在廟外大道的兩側分別排列著獅身像，沿著大道向前有帶方尖石碑的塔門，塔門的中間也就是神廟的入口處，人們可以透過此入口進出神廟。從入口處進入即來到了一個三面有雙排柱廊的寬

敞露天院落，再向前走就來到了連柱廳，在連柱廳的後方依次還建有聖殿和小型的帶柱廳堂。

路克索神廟區相對於卡納克神廟區規模較小，但建築保存相對完好。路克索神廟區更靠近尼羅河，它被認爲是太陽神的聖婚之所，因此許多卡納克神廟區舉行的大型祭祀活動都將來到路克索神廟區祭祀作爲其重要的一項活動內容。路克索神廟區現今遺存的建築大多是由阿蒙霍特普三世（Amenhotep III）主持修造的，其神廟的基本形制也遵循了卡納克神廟區的固定模式，由帶有方尖碑的塔門、柱廊院、大柱廳與聖堂所構成。

除陸地上興建的神廟建築之外，新王國時期還出現了一種直接鑿建在岩壁上的岩廟形式，其中以大約建造於西元前 1301 年的阿布－辛貝爾神廟（Temple of Abu–Simbel）爲代表。阿布－辛貝爾神廟分爲獻給法老拉美西斯二世及其王后的一大一小兩座神廟，分別鑿建在兩座相隔不遠的岩壁上。兩座神廟的布局相似，都是由門前巨像，內部軸線對稱但逐漸封閉的系列空間和軸線外的一些附屬空間構成，只是拉美西斯二世的神廟規模較大。

大神廟開鑿在一塊巨大的岩石表面，立面由四尊 20 多公尺高的巨像與中部的入口構成，岩廟內部建築有一個高 9 公尺的主殿，它的屋頂由兩排雕刻成歐西里斯神像（Osiris）的柱子支撐起來。主殿之後是逐漸縮小的後殿及聖堂，這三個空間構成完整的軸線空間，聖堂中間放著四尊神像，每年 2 月和 10 月都會有兩天，太陽穿過層層大門，逐一照亮其中的三尊神像，而永遠坐落在黑暗中的則是代表冥府的神靈。

新王國時期法老的宮殿建築大多都像神廟那樣留下殘址，但可以

圖 1-30　路克索北面入口處的柱廊
不同性質的建築中所使用的柱頭樣式也不相同，但主要以盛開的紙莎草與花苞式的紙莎草兩種柱頭樣式應用得最為廣泛。

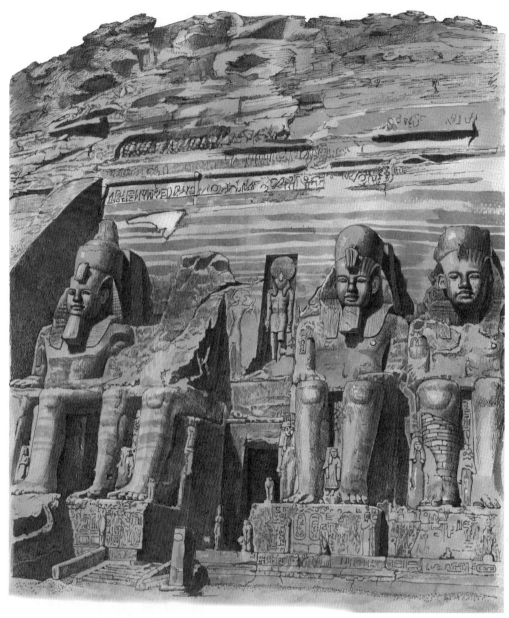

圖 1-31　阿布─辛貝爾大神廟
這座在岩石壁上開鑿的大神廟，是敬獻給拉美西斯二世的神廟。由於現代人修建亞斯文水壩，因此這座神廟與另外一座小神廟一起，被整體移至基址上游的岩壁之中。

肯定的是此時的宮殿建築已經脫離了與神廟合為一體的建築形式，而是逐漸發展為軸線對稱的獨立建築群。而且不僅有柱廊和柱廳構成的主軸線，還有與主軸線垂直的多條輔助軸線，用以安置各種不同功能的建築空間。

與宮殿建築相比，城市中的一些大型住宅建築留下了較爲清晰的建築布局。在短暫興盛的首都阿瑪納（Tel-el-Amarna）城，有一些大型貴族府邸的遺跡。

這些府邸通常可以分成三個部分：

第一部分：在中央有一個有柱子的大廳，在大廳的旁邊圍繞著附屬性的房間，且這些房間的門均朝向中央的大廳，位於中央大廳的南面是供婦女和兒童們居住的房間，北面則建築著一間可以直達院子的大房間。在一些建築規模較大的府邸中，除了中央及南北兩面建造的房間外，還在西面建有一間帶柱子的大廳。

第二部分：除了這些供主人居住的房間外，在府邸中還建有供下人們居住的居室及儲藏糧食的穀倉、浴室、廁所、廚房及牲畜棚等一些小型的附屬建築。爲了顯示主次有別的地位等級關係，這些附屬性建築的地面均比主人們居住的房間低 1 公尺左右。

圖 1-32　阿布—辛貝爾大神廟平面
神廟總體上按照地面神廟的對稱軸線式布局設置，但也在主軸之外開鑿了一些附屬的儲藏空間。

圖 1-33　高級住宅平面圖
這座由建築與花園組成的高級住宅，被圍牆限定在一個規則的矩形平面之內。建築內部以主堂為中心設置各種使用空間，對外開放的接待區與私人生活區有較為明確的分區。

第三部分：在這些府邸中通常還建有大型的水塘、菜地及花園、果林等一些設施。其中果林和菜地可以為主人們提供自給自足的生活必需品，花園和水塘則可以為主人們作觀賞娛樂之用。

在這一時期的府邸建築中還出現了一種三層樓的建築形式，這種三層樓的府邸大都是以木質結構為主的建築。它的牆垣是用土坯建造的，房屋為平屋頂的設計，在它的上面還建有可以供人們夜晚乘涼的露台。

5 異質化的古埃及後期建築

古埃及雖然地處非洲，但在地理上透過北部的地中海和東部的紅海，與歐洲南部尤其是古希臘（Ancient Greece）文明區和亞洲文明區毗鄰。古希臘文明區在西元前 8 世紀之後逐漸形成了奴隸制城邦（City-State）的政體形式，雖然各城邦間也時有戰爭，但大多數情況下各城邦處於相對和平的發展狀

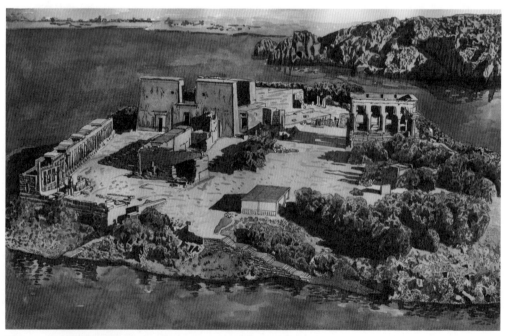

圖 1-34　菲萊島俯瞰圖
位於上埃及與努比亞邊界的菲萊島，從很早以前就受努比亞藝術風格的影響，此後又吸納了古希臘與古羅馬的藝術特色，因此島上的宗教建築極具異域特色。

態。雖然古希臘各城邦先後受到波斯人（Persians）和斯巴達人（Spartans）的統治，也在西元前4世紀之後逐漸落入希臘本土北部馬其頓人（Macedonians）的統治之中，但各城邦內部是相對安定和協調的，在這種安定的社會條件下，古希臘人不僅在哲學、數學、戲劇等文化藝術方面取得了較高的成就，也創造出了諸如古希臘衛城（Acropolis）這樣的輝煌建築成就。

馬其頓—希臘最著名的統治者亞歷山大大帝（Alexander the Great）在西元前336年繼位之後，繼續其對亞、歐、非三大洲的征戰。西元前332年古埃及被亞歷山大大帝征服之後，古埃及帝國結束了波斯人的統治歷史，又迎來了古希臘的統治者。西元前331年，建立在尼羅河入海口三角洲地區的新城亞歷山卓（Alexandria）初步建成，這座城市完全按照古希臘城市傳統興建，不僅吸引了眾多古希臘學者前來，還以豐富的古代典籍收藏而著稱，一度成為古希臘文明發展的中心。而在古希臘人的統治之後，古埃及又被強大的羅馬帝國（Roman Empire）納入版圖，成為羅馬帝國的一個行省（Roman Province）。

雖然古埃及後期的異族統治者大都繼續尊重古埃及原有的宗教神學統治系統，並繼續修補和增建古埃及傳統神廟建築，但同時也帶來了一些本地區之外的建築特色。在這種背景之下，古埃及後期的神廟建築開始呈現出異質化風格發展傾向。

在西元前305～前30年，是希臘羅馬式建築在埃及發展的鼎盛時期。比如在伊德富（Edfu）地區供奉著鷹神荷魯斯的神廟（The Temple of Horus），就是一座最為完整的希臘羅馬式建築，這座建築前後大約共建造了180年的時間。另外一處重要的異質化建築遺跡，是位於菲萊島（Philae Island）上的伊西斯神廟（The Temple of Isis）建築群。由於對伊西斯女神的崇拜在古羅馬時期也依然十分盛行，所以作為伊西斯聖地的菲萊島上的伊西斯神廟，也顯示出很強的古羅馬建築特色。

古埃及建築在被亞歷山大大帝征服後的異質化發展，也是古埃及文明傳統衰落的標誌。

古埃及建築在幾千年的發展過程中，體現出以神學體系和陵廟、祭祀的建築為主的極為獨特的建築發展模式。尼羅河上游豐富的石材資源和便捷的水

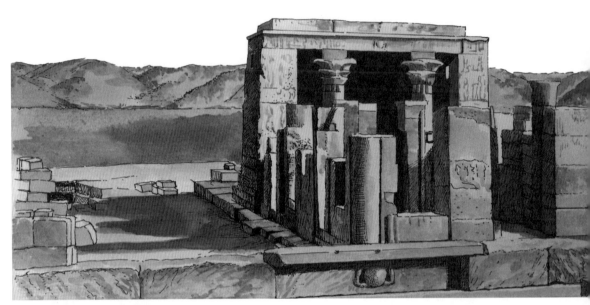

圖 1-35　菲萊島上的圖拉真
這座大約建於 1～2 世紀的小型建築，雖然保留了古埃及獨特的柱子形象，但明顯是遵循古希臘羅馬建築的樣式而建。

運條件，是古埃及時期營造大規模宏偉石造建築群的保障。金字塔和神廟是古埃及建築的兩大突出代表，早期金字塔的建造使古埃及獲得了營建大規模石質建築的相關經驗，而後期神廟建築群的興建，則使古埃及建築形成其最終的特色。

　　從原始時期建築中用草繩捆紮的紙莎草支柱到後期古埃及神廟中雕刻精美的巨大石柱，古埃及以梁柱系統為主的建築體系逐漸發展成熟，並形成了初步的柱式（Order）使用規則。以紙莎草（Papyrus）、蓮花（Lotus）、棕櫚樹（Palm Tree）等植物圖案和法老、神靈的雕像為主進行裝飾的柱頭，和具有花邊、象形文字與各種標誌裝飾的柱身，已經與不同柱礎（Base）、柱頂盤（Abacus）等形成相對固定的多種柱式，並具有各不相同的隱含象徵意義，

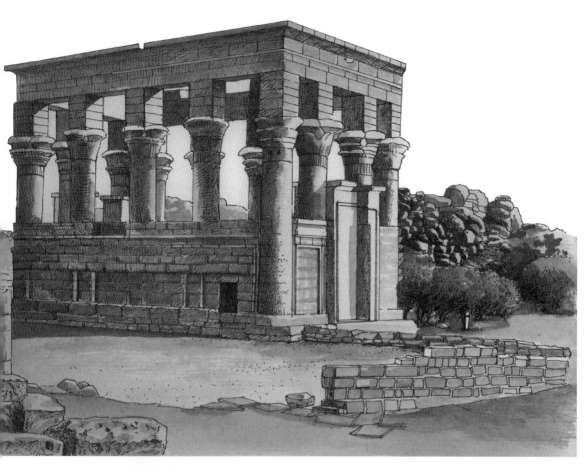

因此形成了按照建築的不同功能、性質設置不同柱式的建築規則。

圖 1-36　在埃及發現的女神雕像
無論是女神像長裙的樣式，還是濕褶式的紋樣和雕刻手法，都顯示出較強的希臘藝術風格。透過在埃及發現大量的這種異族風情的雕像，可以看到古埃及文明與古希臘－羅馬文明的交融。

圖 1-37　伊西斯神廟門廊

位於菲萊島上的伊西斯神廟是島上的主要建築之一，這座神廟至古希臘—羅馬時期仍然受到朝拜，因此建築總體保留得比較完整。

除了建築構件及細部裝飾以外，古埃及人還開始注意對建築內部空間氛圍的設置與營造。無論是早期金字塔建築封閉、狹窄的墓室，還是後期龐大神廟聚落中軸線明確但層層縮減的空間形式，都顯示出設計者對使用功能以外的空間的深入認識，設計者對人心理感受影響的重視和精心的設計，才創造出古埃及建築這樣輝煌的成就。古埃及文明雖然在

圖 1-38　亞歷山卓

亞歷山卓最早就是被作為希臘文化中心而建造的，因此體現出很強的希臘建築特色。

此後的發展中被伊斯蘭（Islam）文明所取代，其發展戛然而止，但因其獨特的地理位置和後期被古希臘、古羅馬人所統治等原因，對後來的古希臘建築、古羅馬建築這兩大西方建築文明的起源產生了極大的影響。

　　古埃及時期大型石構建築在建築結構、布局和柱式體系等方面形成的寶貴經驗，透過其北方征服者傳播到地中海另一端的古希臘和古羅馬，對此後古希臘和古羅馬文明所取得的輝煌建築成就具有很強的影響。因此可以說，古埃及建築不僅是古代建築文明的重要組成部分，也是開啓歐洲古代建築文明發展的主要源頭。

CHAPTER 2

歐洲以外地區的
建築

1 綜述

　　除了古代埃及和歐洲地區的輝煌建築發展歷史以外，在世界的其他地區也有著十分發達的古代文明，以及這些文明創造的相當精美的建築和獨特的建築文化傳統。世界各地區建築文化的發展，受各地區地理、氣候與自然條件的影響，同時也受宗教、政治制度和社會發展水準的限制，因此各地的建築特色和文化傳統各不相同。

　　與此同時，由於戰爭、遷徙和貿易等因素的影響，也使一些地區的建築傳統呈現出一些近似趨向的特性，這種共性的元素是在建築發展早期所呈現出來的。一些建築上的設計做法、結構形式和裝飾圖案等在不同地區的相似或相同風格特點，尤其在一些地理上接近的地區表現最為明顯。比如在地中海（Mediterranean）沿岸地區，不僅將古希臘、古羅馬和古埃及三地區的建築歷史聯繫起來，還使兩河流域（The Tigris–Euphrates Valley）和其他西亞地區的古代建築發展史與古埃及和歐洲的古代建築發展產生了交集。

　　在世界古代建築發展史上，與古埃及—歐洲古代建築史有所聯繫，且對人類建築文明的發展具有很大啟發意義的是古代西亞建築。西亞建築是人類早期的重要文明——兩河流域文明的產物。位於底格里斯河（Tigris）與幼發拉底河（Euphrates）所構成的美索不達米亞（Mesopotamia）平原區，是亞洲內陸

圖 2-1　古印度地區的神廟
各地區古文明時期的建築雖然大多以宗教類型為主，而且採用石質材料，但無論結構還是外部樣式都存在極大的差異，具有很強的地區特色。

深處少有的水草豐美之地。從大約西元前 8000 年開始，美索不達米亞地區就已經形成了有組織的村落和一定的文明基礎，而且在史前時期似乎還與同時期發展起來的古埃及文明有所聯繫。因為在美索不達米亞地區也同古埃及一樣，興起了砌築的金字塔式高台的紀念建築，有所不同的是這一地區的高台不像古埃及金字塔那樣形成規整的方錐體，而是以同樣龐大的梯形形體示人。但由於這一文明區主要位於乾旱和廣袤的內陸地

圖 2-2　烏爾聖區想像復原圖
蘇美文明最具代表性的烏爾城，沒能形成網格式的規則城市布局，但全城以建在山岳台上的神廟聖區為中心建造，各個方向上的城區也都建有縱橫交錯的發達道路網。

區，因此形成了與古埃及石砌文明所不同的泥磚文明。但另一方面，人們可以從古埃及早期大型的馬斯塔巴（Mastaba）建築和西亞地區龐大的山岳台（Ziggurat）這兩種建築中找到某種共同點，即利用泥磚砌築的、高高疊起的建築（To Build On Araised Area），來作為一種表達崇高敬意的方式。

古代西亞早期文明歷經蘇美文明（Sumerian）、亞述文明（Assyrian）、新巴比倫文明（Neo-Babylonian）和波斯文明（Persian）幾個階段，其發展大約從西元前 3000 年到西元前 331 年，波斯帝國被亞歷山大大帝征服之前。

古西亞文明發展的時間與古埃及文明的主體部分發展大致是同步的，不同的是西亞文明在建築方面所表現出的前瞻性。在蘇美文明時期以泥磚砌築的梯形塔式高台建築（Huge Pyramidal Temples）傳統與古埃及的金字塔建築特徵十分相像；亞述和新巴比倫文明中所出現的大型拱券（Arch）和釉面磚（Glazed Tile）貼飾的建築特色，以及事先規劃的整齊城市，則與古羅馬時期的建築特徵十分相似；而在波斯文明時期誕生的百柱大廳，則明顯與古希臘文明時期的列柱神廟一樣，在梁柱建築結構系統方面進行了深入的探索。

古西亞地區因為地理上的關係，從很早就與古埃及和歐洲古代建築文明發源地區產生了密切的關聯，這些在古西亞建築與歐洲古代建築中所出現的共同點，並不能確切地說明兩地建築文明的延續性或師承性，但在表明兩地建築發展關聯性方面的作用卻是肯定的。

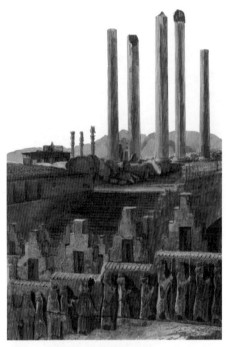

圖 2-3　波斯波利斯宮殿一角
波斯建築融合了早期美索不達米亞地區以及古希臘等多個地區的建築風格。

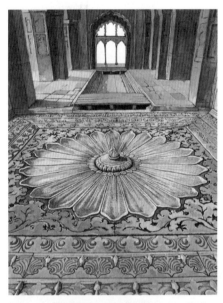

圖 2-4　紅堡皇家浴室的地面
雕刻精美的蓮花地面呈現了濃郁的伊斯蘭風情，這種以精細雕刻的植物紋樣為主的奢華裝飾風格，是印度蒙兀兒帝國時期建築的突出特色。

印度建築和日本建築也在發展中顯示出很強的關聯性，但建築所關聯的方向則略有不同。

印度古代文明的發展與宗教聯繫緊密，其建築受宗教發展的影響很深入。印度的古代社會也處於地區和跨地區的戰爭與和平相交替，而不斷向前發展的狀態，因此其社會的宗教發展也不像其他地區那樣呈現出總體上的延續性，而是處於一種斷裂和新宗教不斷代替舊宗教的發展狀態中。

古印度早期第一個文明發展巔峰是孔雀王朝（Maurya Dynasty）時期，由於王朝統治者尊崇佛教（Buddhism），因此早期的建築遺存以佛教的石窟（Buddhist Grottoes）和窣堵坡（Stupas）兩種類型為主。而且此時無論是雕刻造像還是建築，都在早期顯示出一種傾古希臘地區的藝術風格，這與此時期王國與古希臘文明區的接觸有關。但總的來說，石窟和窣堵坡都是一種在印度出現和發展成熟的，具有本地區傳統特色的建築形式。

在孔雀王朝的佛教建築時期之後，印度再次陷入動亂的征戰時期，而在下一個安定期到來之後，建築巔峰轉移到了印度教（Hinduism）建築類型上來。印度教是印度文明發展的主流，大約從 4 世紀之後興起，在 7～13 世紀，即西方

文明的中世紀時期達到發展的頂峰，此後雖然衰落，但對後世的影響卻長久存在。

中世紀時期的印度教建築也是古印度極具特色的建築發展時期，此時期的建築以印度教神廟為主。總的來說，印度教的神廟式建築都是建築、雕刻藝術的結合，雕刻似乎已經不再是建築中的一種裝飾，而是成為了建築必不可少的組成部分。因為地區傳統不同，印度教的宗教神廟可以分為南、北方和德干三種不同的地區風貌，其中南、北方的神廟都是帶有院落和附屬建築的組群形式，而且神廟主體都是尖錐形的，只是分為四邊形平面的方尖錐與筍狀的拱尖錐兩種形態。

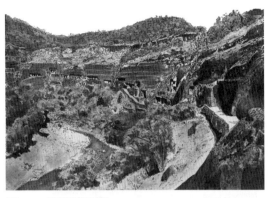

圖 2-5　阿旃陀石窟
環繞山谷而建的印度阿旃陀石窟，其修造時間約持續了 900 年，是古印度佛教藝術的聖地之一。

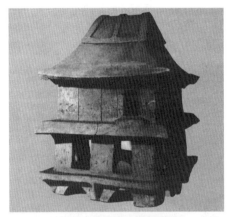

圖 2-6　古墳時期的日本建築模型
透過這座陶塑的建築模型，可以看到日本從很早就形成了以構架為主的建築傳統。

到 10 世紀之後，隨著印度大地逐漸被信奉伊斯蘭教的外來民族所統治，印度的建築也逐漸轉向了伊斯蘭教風格，這其中尤其以蒙兀兒王朝（Moghul Dynasty）時期興建的宮殿與陵墓建築最為著名。印度後期伊斯蘭教建築的突出代表是泰姬瑪哈陵（Taj Mahal），這座建築不僅規模龐大，而且在布局、造型、結構和裝飾上都是印度伊斯蘭教建築的巔峰之作，既代表了印度伊斯蘭教建築的最高水準，也同時寓示著印度古典建築時期的結束。

日本建築同印度一樣，體現出很強的傳承性特色，但這種傳承性並不是全部來自於日本國內，而是來自與日本臨近的中國。在魏晉南北朝時期就有與日本使節往來的記錄，尤其在唐代到達高峰，使中國的各種文化傳播到日本。也是在此之後，日本建築以唐代建築規則為基礎，逐漸形成了以木結構為主的日

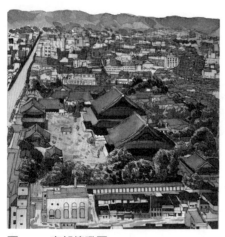

圖2-7 京都俯瞰圖

始建於平安時代（784～1185年）的京都，是仿照中國長安城興建的，但城內的各種主體建築，卻已經在中國建築傳統基礎上，顯現出很強的地域性特色。

本建築體系。日本最早的本土宗教是崇尚自然之神的神道教（Shinto），此後全面接受的則是起源於古印度、後經由中國傳播到日本的佛教，因此日本早期的代表性建築也以各種佛教建築為代表。

日本的佛教建築從佛教傳入日本之後逐漸興起。在飛鳥（Asuka）、奈良（Nara）、平安（Heian）、藤原（Fujiwara，平安時代後期）、鎌倉（Kamakura）、室町（Muromachi）這幾個日本歷史的主要發展時期，雖然政治、經濟和文化上的發展受戰爭和統治者喜好等因素的影響，而導致其發展有所變化，但佛教建築卻在各個時期都被統治者所重視。

日本建築繼承了唐代建築以木結構為主體的結構形式、深遠出簷的造型特色和古樸淡雅的色彩傳統，但同時也在長期的發展中逐漸形成了具有自身特點

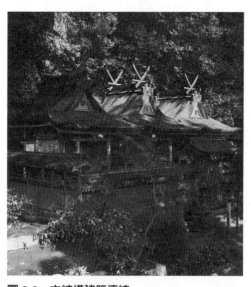
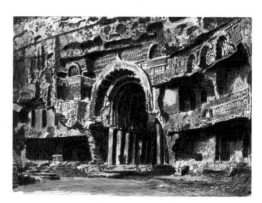

圖2-8 木結構建築傳統

亞洲許多地區的古代文明，都是以木結構的建築傳統為主，但各地木結構的形象存在較大差異，日本神社建築（左圖）通常在頂部設置誇張的木結構，而印度人則把木結構的樣式雕刻在石壁上（右圖）。

的地區特色。比如日本建築無論單體還是組群，都很注重建築與室外環境的協調以及室外園林的設置。這種室外園林的規模大小不一，但都以清幽、素雅的風格為主，往往蘊含深刻的哲學或佛學思想，因此常常表現出一種耐人尋味的寧靜、平和之感。

除了佛教建築之外，日本後期取得了較高成就的還有城郭（City Walls）建築。城郭堡壘式的建築是社會動亂時期的產物，無論是在城關要塞還是重要都城的堡壘（Fort）建築中，堅固的城牆和一種被稱為天守的建築的形式都是其必備和最突出的建築防禦組成部分。

所謂天守，是一種由城郭堡壘的望敵樓演化而來的建築。天守一般都位於堡壘最重要的地勢之上，其建築本身是多層的塔式建築，不僅規模龐大、體量高聳，而且具有很強的防禦性和便利的攻擊性。天守建築有時還是城郭統治者的居住地，因此建築內外有時會進行特別的裝飾，是一種極具防衛性和觀賞性的建築。

與環地中海地區和西亞、印度、日本等地，在建築上呈現出的與本地區和鄰近地區建築緊密的聯繫性相比，還有一些地區的建築或建築風格的發展卻呈現出很強的獨立性。造成這種建築風格獨立性發展的狀態，有來自地理、宗教和政治等多方面的原因。

比如較為獨立發展的伊斯蘭教建築（Islamic Architecture），就是因為其教義而呈現出獨特面貌的。伊斯蘭教建築的發展與影響地區是隨著這種宗教的傳播而決定的，而且與早期美洲建築因為地理上的與世隔絕而產生獨立的建築體系這種歷史現象不同的是，獨立的伊斯蘭教建築產生之後與亞、歐等地的其他建築體系交流頻繁，因此會在不同地區呈現出一些當地建築的風格與具體做法。比如早期的伊斯蘭教建築，就明顯受到了古羅馬（Ancient Rome）和拜占庭（Byzantine）建築的影響，尤其是在建築材料、結構方法等方面。但因為伊斯蘭教有著嚴格的宗教規定，這才使伊斯蘭教風格的建築很明確地與其他風格的建築在造型上明顯地區別開來，呈現出強烈而獨特的面貌。

伊斯蘭教建築以耶路撒冷（Jerusalem）為發展中心，遍布於阿拉伯人所生活的西亞、北非的大部分地區，同時還包括信奉伊斯蘭教的穆斯林（Muslim）

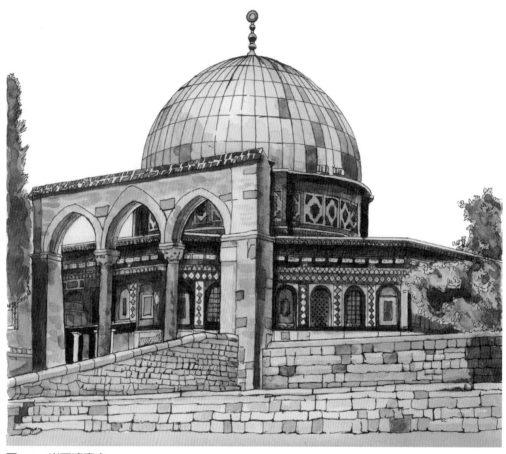

圖 2-9　岩石清真寺
吸收拜占庭建築傳統興建而成的耶路撒冷岩石清真寺，其內部空間的向心性很強，但容納的信徒數量極其有限，因此建築的觀賞性遠大於實用性。

曾經征服和統治過的西班牙南部，以及印度北部曾經為蒙兀兒王朝所統治的地區。

　　雖然由於分布地區廣闊，而使得伊斯蘭教風格的建築所呈現出來的地區差異明顯，但這種風格的建築仍然很容易被人們分辨出來。伊斯蘭教建築注重室內閉合空間的營造，在建築中禁止使用人和動物形象的裝飾，但大量使用植物和伊斯蘭經文文字的裝飾手法等，都構成了其標誌性的建築特色。這種以古羅馬、拜占庭建築營造經驗為基礎，以宗教教義的規定為建築裝飾原則，以閉合的室內空間為主的建築發展特色，是使多樣化的各地伊斯蘭教建築呈現出統一風貌的關鍵，也是其最突出的建築特色。

與伊斯蘭教建築這種和世界建築體系既分又合的發展不同，古代美洲文明則獨立於世界其他地區的建築文明而形成獨立的發展體系，而造成這種結果的原因，與其在地理上的孤立有關。美洲位於大西洋與太平洋之間，遠離歐洲和亞洲的文明地區，這塊面積龐大的陸地直到 15 世紀與歐洲航海家

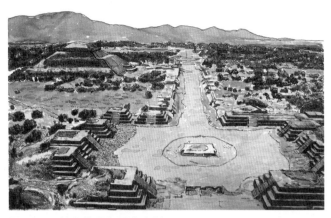

圖 2-10　特奧蒂瓦坎死亡大道
死亡大道位於特奧蒂瓦坎城的中心部分，這條大道的兩邊以各種祭祀建築為主，而且各種建築都建造在層級升高的台基之上。

接觸之後，才進入近現代歷史的舞台，而燦爛的美洲文明也開始面臨滅頂之災，美洲建築的發展因此戛然而止，並且與美洲本土的其他古代文明一起突然而決絕地結束了。

美洲建築文明的豐碩成果大多集中在中南美洲地區，並以帶有各種神祭建築的規模龐大的城市為主。無論是發現了金字塔建築的早期文明城市特奧蒂瓦坎（Teotihuacan），還是興盛期神祕的奇琴伊察（Chichen Itza）、特諾奇蒂特蘭（Tenochtitlan），抑或是後期印加人建在山頂上的馬丘比丘（Machu Picchu），這些大型的城市都曾經是人聲鼎沸的美洲古代文明中心。在這些不同時期的城市中，除了有各種大型的祭祀建築以外，還有著規則的城市規劃和不同功能的分區，城市中不僅不像人們想像的那般混亂，反而存在一種現代都市般井然的生活方式。

美洲文明是一種以宗教為主導發展起來的文明，因此其建築發展也呈現出以宗教建築為主體的特色。美洲文明中最令人矚目的一種建築，是與非洲古埃及文明代表性的金字塔建築相似的一種金字塔式高台建築。同古埃及金字塔相比，美洲的金字塔建築並不是表面光滑的方錐形，而是表面布滿裝飾的階梯式造型，而且美洲金字塔的頂端另外建有神廟，而這部分神廟建築才是祭祀活動的主體。

美洲古代文明在總體上的發展時間都較世界其他古文明地區要晚，由於與外界毫無聯繫，使得美洲文明的建築風格發展變化並不大。美洲人從很早就掌握了大型石材的採集、運輸與建造技術，在石材的使用上沒有發明拱券，但普遍使用一種疊澀出挑很少的兩坡頂建築形式。

　　總觀世界古代建築文明的發展歷史，分布於各地區的幾種古建築文化，雖然有其各自獨立的發展體系和特色，但存在於古代建築中的一些同一性也不得不被人們所注意到。譬如建築大多數為規則的長方形平面，而很少用圓形、異形平面；建築大都是牆體和屋頂構成的；牆體大都是垂直的；建築設置門和窗分別作為出入口與通風採光之用。這說明在滿足人們對建築基本要求時，人類的智慧都是相同的。

2　古代西亞建築

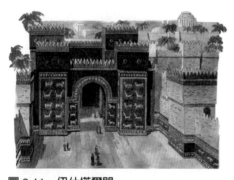

圖 2-11　伊什塔爾門
裝飾華麗的伊什塔爾門不僅是巴比倫建築的象徵，也是整個西亞美索不達米亞地區古代建築的標誌。

　　亞洲西部以美索不達米亞地區為中心的古代文明，發源於底格里斯河與幼發拉底河流域。這裡是人類最重要的文明發源地之一，不僅因為這裡是猶太教（Judaism）、基督教（Christianity）和伊斯蘭教（Islam）產生的搖籃，也不僅因為這裡是地球上最早形成城市和文明高度發展的地方，還因為這裡的文明與經驗幾乎是點燃人類文明進程開端的火種。在歐、亞、非三大洲的各種文明中，都可以看到與美索不達米亞文明的聯繫。因此甚至可以說，古老的美索不達米亞文明是世界文明發展的重要源頭。

　　西亞的美索不達米亞文明，按照發展的時間順序可以大略分為四個具備高度文明發展的時期：蘇美（Sumerian）文明時期，大約從西元前 3000～前 1250 年；亞述（Assyrian）文明時期，大約從西元前 1250～前 612 年；新巴

圖 2-12　美索不達米亞地理位置示意圖
美索不達米亞地區位於幼發拉底河與底格里斯河之間的廣闊平原地帶，古代文明就是在這條狹長的兩河平原地帶發展起來的，也被人們認為是《聖經》中提到的伊甸園的所在地。

比倫（Neo-Babylonian）文明時期，大約從西元前612～前539年；波斯（Persian）文明時期，大約從西元前539～前331年，被亞歷山大大帝征服。

這四個時期的建築均各自具有著獨立的建築特色。蘇美文明發展的時間較早，主要以高台式祭祀建築為主要代表；亞述時期龐大的宮殿建築中，以大量裝飾性的浮雕裝飾為特色；新巴比倫時期則以藍色為主的彩色上釉瓷磚（Glaze Tile）貼飾的巨大城門而廣為人知；而波斯帝國則以飾有雙牛頭柱廊支撐的百柱大廳為突出建築成就，而且令人不可思議的是這座大廳還曾經滿飾以絢爛的色彩裝飾。

作為西亞美索不達米亞地區最古老的文明，

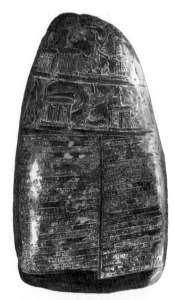

圖 2-13　帶楔形文字的石碑
發達的文明、頻繁的商貿活動，催生了人類已知最早的楔形文字的產生，這些遺存下來的大量楔形文字，是人們深入了解古代兩河流域文明的鑰匙。

蘇美文明時期的建築絕大部分都已經沒有蹤跡可尋,但當時所建的大型祭祀神廟卻留存了下來。建造高大的梯形基台(Ziggurat)或稱山岳台的建築作為祭祀建築的做法,在埃及、美洲、中國等古文明時期都曾經有過。在世界各地的早期文明之中,人們都有以天為最高神靈居所或所在的共同信仰特徵,這可能是從原始時期所遺留下來的自然崇拜的產物,因此人們建造高高的建築以盡量貼近神靈的做法,就變得易於理解了。蘇美人最早的高台祭祀建築是大約建於西元前 3000 年左右的白廟(White Temple)。這座位於烏魯克(Uruk)地區(今伊拉克境內)的建築,完全採用泥磚砌築而成,顯示出與古埃及和歐洲石結構建築所不同的、極強的地區化特色。處於城邦發展階段的蘇美人的聚居區,就以這種高大的塔廟及其附屬建築為主體,而其他建築的營造則不那麼被重視。除了普通建築之外,與早期文明的許多石建築被徹底損毀所不同的是,西亞古文明中這種採用最普通的泥磚材料砌築的塔廟建築卻能夠遺存下來,這與西亞地區乾旱少雨,以及泥磚材料本身的特質,不易搬動與再利用有關。

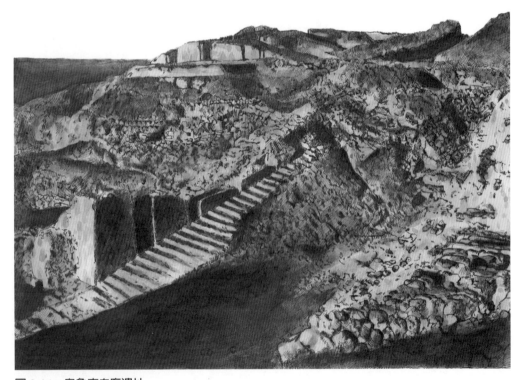

圖 2-14　烏魯克白廟遺址
這座神廟被建在更早期的一座神廟建築基礎之上,高大的磚砌平台側面有帶階梯的緩坡通向上層,是蘇美人早期最具代表性的山岳台建築。

烏魯克的這座高台基的神廟建築也一樣，由於整座建築在外牆上都塗刷了白色的石灰防護層，因此它也得到了白廟的稱號。白廟建在泥土砌築的約 12 公尺高的梯形台基之上，這個台基的內部採用夯土形式，外牆則用泥磚砌築成向內收縮的牆面。整座高台的四個角分別朝向四個方位，而頂部的神廟入口則朝向西南。從底部延伸出向上的階梯，但這個階梯並不像古埃及和其他的高層建築那樣是通直的，而是呈折線形，在轉折了幾次之後到達白廟的頂端。白廟上部有多間神殿建築，這些神殿建築內部空間不大，說明蘇美人在這座高台神廟中的祭祀活動可能不是公共活動，而是只供少數祭司和統治者使用，也是其特權的體現之一。

　　此時期的建築上很少有裝飾，人們只在塔廟基底的遺存建築中發現了一種類似馬賽克（Mosaic）的花紋牆面。這種牆面是由不同顏色的泥條疊砌的，這種疊砌牆體的泥條是細長的圓錐體形式，並在大的底部一端染色。在砌築牆面時採用錐體與填充料相混合的方式按照不同色彩疊砌，錐體的尖部插入牆體，底部朝外，許多個錐體底部的彩色截面構成統一的圖案，最後就形成了由圓形色點所組成的彩色牆體。

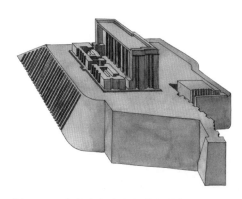

圖 2-15　烏魯克白廟及想像復原圖
在人們對烏魯克白廟遺址的復原過程中，雖然對頂部神廟樣式存在諸多爭議，但對神廟建築空間窄小的論述卻得到人們的一致認可。

　　除了烏魯克的白廟之外，另外一座遺存下來的高台式建築是晚於白廟1,000 年的烏爾納姆山岳台（Ziggurat of Urnammu）。這座山岳台上的神廟已經遭損毀而消失了，只留下高大的台基。這座平面為四邊形的台基高度在 15 公尺以上，內部採用夯土泥磚填實，外部則採用焙乾泥磚與一種類似瀝青的物質混合砌築。烏爾納姆山岳台的

圖 2-16　圓錐泥條砌築的牆體
這種利用圓錐泥條砌築的牆體，可能是馬賽克裝飾最早的起源，也是蘇美文明時期最具特色的牆面裝飾形式。

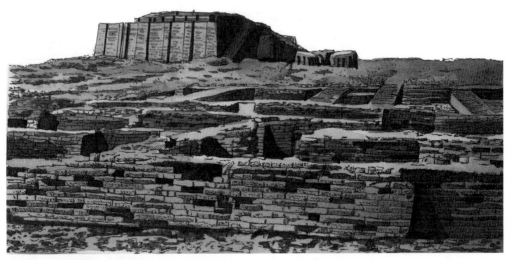

圖 2-17　烏爾納姆山岳台
烏爾納姆山岳台是成熟的山岳台式神廟建築的代表，其外部採用統一規格的燒製磚塊與瀝青砌成，因此牆體不僅規整而且堅固，得以較好地保存到現在。

圖 2-18　尼姆魯德城堡區平面圖
這座建築在一座小山山頂的城堡，由三個方向上的宮殿區與一些附屬建築構成，各宮殿區的旁邊或內部都設有神廟建築區域。

表面較白廟要成熟得多了，其四面牆體不僅向上逐漸內縮，而且每隔一定距離還出現了凸出的扶壁牆體形式。

通向山岳台的階梯不是一條，而是三條，它們設置在同一方向的立面上，分別在正中與建築垂直處和這條垂直梯道的兩邊，順著山岳台的牆體處設置。至於在這三條坡道的會合處，是直接修建神廟，還是透過另外一條梯道通向神廟，由於建築上部已毀，因此成為了永遠的謎團。

　　在蘇美人之後短暫興起的是古巴比倫王朝。古巴比倫在漢摩拉比（Hammurabi）國王的統治下迅速成為統領此區大部分地區的強盛國家，但現在除了一部刻在石碑上的《漢摩拉比法典》（*The Code of Hammurabi*）之外，幾乎沒有什麼文化遺跡留存下來，而且古巴比倫王朝在漢摩拉比去世後就迅速被亞述人所取代了。

接下來登上歷史舞台的是亞述人（Assyrians）。亞述人早在西元前 3000 年就已經建立起了城邦（City–State）體制的國家，雖然期間也曾經有過短暫的強盛並脫離了被統治的地位，但在其發展的早期，大部分時間都臣服於蘇美人和古巴比倫人的統治之下。一直到西元前 14 世紀中期，亞述人才逐漸強大起來，逐漸成爲統領整個西亞的霸主。亞述人不再將敬神的塔廟作爲其主要建築，而是更重視人們的眞實需要，因此人群聚集的城市和王室的宮殿建築成爲了此時的建築主體。在亞述帝國 600 多年的發展史中，先後出現了三個擁有大城市遺址的區域，它們是尼姆魯德（Nimrud）、尼尼微（Nineveh）和豪薩巴德（Khorsabad）。

在這三個地區發現的城市與宮殿建築群中，反映出亞述時期建築上的一些共同的特色。首先，從不同時期形成的城市中都可以看到，整個城市有城牆圍繞，而且城中的建築密集，擁有高台的塔廟已經不再像烏爾城那樣位於城市中心，亞述人城市中的塔廟規模大大縮小，並且作爲皇宮的一部分與皇宮一起坐落在城市的一側。其次，城市中的皇宮都另外有一圈城牆圍合，形成相對獨立的建築群。最後，各個時期的宮殿建築中都發現有浮雕裝飾，而且這些浮雕主要由記敘性的場景和文字所組成，爲後來的人們了解當時的建築與社會狀況提供了重要的參考。相同裝飾題材在不同時期建築中的反覆出現，還形象地爲人們勾勒出了一條亞述建築雕刻的發展軌跡圖。

現在人們研究得比較深入的宮殿，也是布局與建築上都較爲成熟的城市宮殿，是亞述文明發展後期的薩爾貢二世城堡（Citadel of Sargon II）。這座占地約 2.6 平方公里的城市已經形成規整的

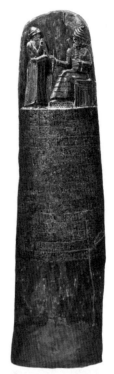

圖 2-19 《漢摩拉比法典》石碑

記述著嚴謹法律條文的法典石碑，向人們展示了古巴倫人高度發達的文明。

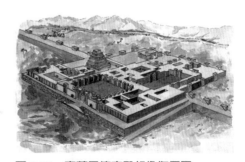

圖 2-20 豪薩巴德宮殿想像復原圖

規則的城市布局顯示出很強的秩序性，但皇宮建築已經取代山岳台式神廟成為城市建築的中心，這預示著皇權的強大。

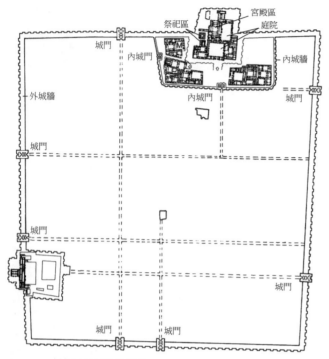

圖 2-21　豪薩巴德城平面圖

整個城市的平面較為規整，而且在城市內部形成了以垂直道路分割的不同城區，宮殿區位於城市後部，不僅有內城牆圍合，而且整體要高於城市平面，但內城布局相對混亂。

形象特徵，城市的平面為長方形，由高而厚的城牆圍合，而且城牆每隔一段距離都設凸出的塔樓。在每個方向上的城牆都對稱地設置了兩座城門，除了後部被宮殿占據的一座城門外，其他七座城門都是公眾可以使用的。

當時已經在城市裡密集地設置著各種類型的建築，其中位於城市中後部的王宮建築最為引人注意。王宮建築位於一處被抬高的基址上，並另有一圈內城牆圍合以便與城市中的其他建築分開。王宮內部的建築主要是以圍繞庭院營造為主要布局形式，並由庭院將會客、居住等不同功能的空間分開。以帶螺旋形坡道的高塔式神廟為主的祭祀區位於王宮的一角，除了主體神廟之外還包括一些供祭祀和供奉的殿堂式建築。

到亞述文明時期，世俗的城市和宮殿已經取代宗教性的神廟，成為被大規模興建的建築形式。亞述城市和宮殿中的重要建築都大面積地採用生動的浮雕裝飾，這種裝飾既是高超工藝水準的標誌，也是人們逐漸重視建築觀賞性的表現。在諸多種雕刻裝飾中，以一種設置在宮殿入口兩側、呈人首並帶有翅膀的公牛形象最具代表性。這種公牛的頭部採用圓雕的形式，身體和側立面則採用高浮雕的形式，而且在正面和側面共雕刻了五條腿，以保證分別從正面和從側面看公牛時的形象都是完整的。有趣的是正面看公牛是昂首站立的姿態，而從側面看它卻正處於行進狀態。它象徵著亞述人無比的活力與不可戰勝的力量。

在亞述帝國之後是經歷短暫興盛的新巴比倫時期。新巴比倫王國幾乎占據了亞述帝國在美索不達米亞的全部領域，而且在建築領域新巴比倫人也繼承了亞述帝國以城市爲中心的發展模式，並以空中花園（Hanging Gardens）和伊什塔爾門（Ishtar Gate）而聞名世界。空中花園和伊什塔爾門這兩項古代文明的建築傑作都位於尼布甲尼撒二世（Nebuchadnezzar II）統治下興建的新巴比倫城中。尼布甲尼撒二世在位的西元前 604 年到西元前 562 年也是新巴比倫帝國的盛期。新巴比倫王國雖然只經歷了 70 多年的發展，但在這 70 年中以神廟和城市爲主的大規模建築活動一直在延續，因而在建築設計與布局、建築結構和裝飾等方面都取得了顯著的成果。新巴比倫城是在古巴比倫城的基礎上建造的，可以說是世界上第一座經過嚴格規劃的城市。新城位於幼發拉底河流域，河水從中穿城而過，這可能是從城市居民用水方面來考慮的。整個城市由長方形平面的內城與河東岸三角形平面城牆圍合的外城兩部分構成。王室的宮殿區和主祭祀區位於幼發拉底河東岸，又另外由城牆圍合，城牆

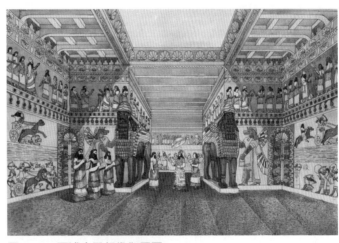

圖 2-22　亞述宮殿想像復原圖
亞述宮殿裡除了入口設置的人首帶雙翼的公牛形象之外，牆壁上一般都布滿了色彩斑斕的壁畫裝飾，這些透過浮雕、繪畫和釉磚拼接而成的畫面，採用狩獵和戰爭題材，歌頌亞述王的勇猛。

上每隔一段距離設置一座觀望塔樓，總數約有 360 座。整個內城中的主要道路以 9 座城門爲起點，在城內形成類似網格形的主道路網，著名的伊什塔爾門就是內城城門中的一座。

伊什塔爾門實際上是新巴比倫城東岸城市的北門，它透過城市中連通南北

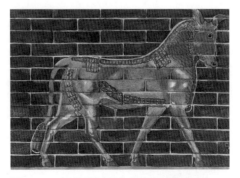

圖 2-23　伊什塔爾門上的獨角神獸圖案

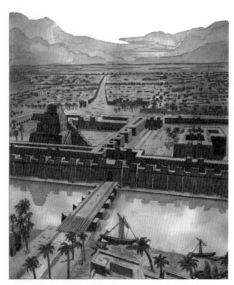

圖 2-24　新巴比倫城市想像復原圖
臨河的地理位置使新巴比倫城有了天然的河道屏障，但人們仍舊建造了堅固的城牆將整個城市圍合起來，顯示出很強的防衛性。

的一條被稱為遊行大道的通道與城市南部的大門相通。伊什塔爾門經過漫長歲月的洗禮，至今依然矗立於當時城市北入口的地方。在這座經歷過歲月洗禮的城門上鑲嵌著一種十分漂亮的藍色彩釉磚，在藍色的背景之上是由白色彩釉磚和黃色彩釉磚所組成的獅熊圖案。

除了伊什塔爾門之外，新巴比倫城最著名的建築就是傳說中的空中花園。據有關史料顯示，空中花園是建在高台基上的一處自然花園，不僅有高大的樹木和各種植被覆蓋，還有發達的灌溉系統以保證這個花園總是繁茂。關於空中花園的傳聞是使美索不達米亞文明如此著名的重要原因，但這座花園究竟是宮殿中真正的花園，還是像早期蘇美人那樣的高台祭祀建築，以及這座花園的具體位置在哪，至今都在學界存在爭議。除了空中花園以外，美索不達米亞地區還是《聖經》（Bible）中傳說的，人們最早建造巴別塔（Tower of Babel）的地區（因為巴比倫和巴別塔在拼寫和讀音上顯然具有很強聯繫性），最早人們認為關於巴別塔的說法只是傳說，但從此地在宮殿旁邊有建造帶螺旋梯道的高台這一傳統，以及真的在巴比倫城北部夏宮附近發現有被稱為「The Babil」的地區存在這一情況來看，人們又不禁懷疑，是否真的有過巴別塔。包括空中花園、巴別塔等的一系列問題，到現在還未被人們所真正了解，因此這也為空中花園和整個西亞古代文化蒙上了一層神祕的面紗。

創造了龐大城市和輝煌文明成就的新巴比倫王朝實際於歷史上存在的時間很短，只經歷了 70 多年的發展期就被強大的波斯帝國（Persian）征服。波斯人在西元前 539 年攻克巴比倫王朝之前，就已經是占據伊朗高原（Iranian Plateau）的國力雄厚的國家了，而且在西元前 546 年還攻克了希臘城邦，此後波斯帝國在居魯士（Cyrus of Persia）和大流士一世（Darius Ⅰ）的統治之

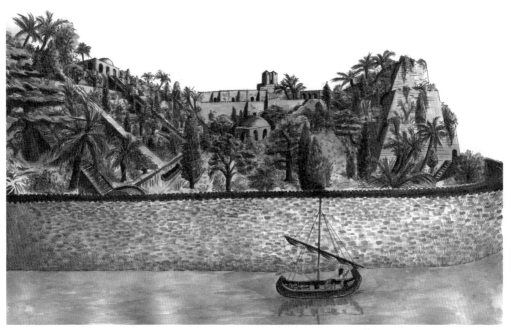

圖 2-25　空中花園想像圖

在幾大古代建築奇蹟中，空中花園可算得上是最富傳奇性的一座，千百年來人們為空中花園繪製出各種各樣的想像圖，但直到現在，對這座建築的確切位置在學界仍存在爭議。

下，逐漸發展成為擁有地跨亞、歐、非三大洲領土的大帝國。

波斯建築主要建造於西元前 6～前 4 世紀，在這一時期的建築中不但借鑑了埃及帝國、亞述帝國和巴比倫帝國所有的城市和文明風格，還具有著鮮明的波斯建築特色，創造了形式更為自由、裝飾更為精美的新建築類型。強大的波斯帝國也是以龐大的宮殿建築為主要特色，帝國先後在帕薩爾加德（Pasargadae）、蘇薩（Susa）和波斯波利斯（Persepolis）等地建立了宮殿建築群，這其中以大流士一世和其繼任者薛西斯一世（Xerxes I）延續修建的波斯波利斯宮為代表。

位於波斯波利斯的宮殿一直處於不斷的維護與擴建中，其主體建築約於西元前 518～前 463 年之間建成。宮殿群建築位於一個比地面高出很多的人造平台之上，這個平台是由石塊和天然岩石共同構築而成的，但在各部分的標高略有不同。平台地下部分有預先建造的供水與排水系統，西北面設置宮殿的主入口，這個入口採用順平台擋土牆面相對設置一對樓梯的形式。從這種順牆

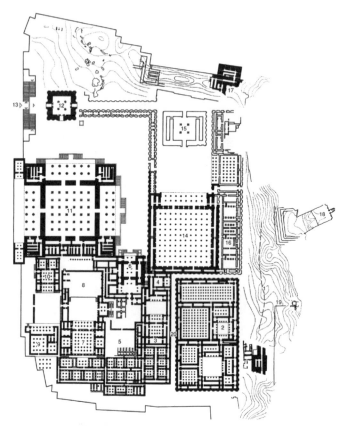

圖 2-26 波斯波利斯宮殿平面
這座宮殿是在幾代波斯王的統治下經長時間修建而成的，雖然宮殿建築群總體上並無軸線對稱關係，但各個時期的建築以及各座單體建築卻都有比較規整的布局。

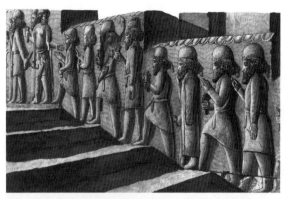

圖 2-27 波斯波利斯宮殿入口台階坡道上的浮雕
宮殿所在的台基和入口台階坡道上，都布滿了進貢隊伍的浮雕，可以根據這些人物的衣著和所持的進貢物，分辨出他們所來自的國家和地區。

面相對設置樓梯的做法中，很容易看到來自蘇美人山岳台模式對其的影響，只是波斯宮殿中的這種樓梯坡度較緩，而且具有寬度加大的特點，呈現出了階梯坡道的形式。在平台邊緣處的擋土牆面處，連同樓梯坡道的擋土牆面上，都密布著浮雕裝飾，其內容主要是進貢中的武士和臣民形象。

在平台之上建有波斯帝國偉大的建築——壯觀而氣勢宏偉的宮殿。宮殿建築的內部由各種功能的空間組成，其中最主要的是兩座由柱子支撐的方形平面大型廳堂建築，它們分別是大流士一世的觀見廳（The Royal Audience Hall）和薛西斯百柱大廳（Hundred Column Hall）。觀見廳是一座邊長約 75 公尺的大殿，其內層邊長大約 60 公尺的主要空間除服務用房外，由 36 根細高的圓柱支撐。在方形觀見廳的四角各設有一座小的四

邊形建築體，而且在方形的三條邊上都建有雙層柱的柱廊。

宮殿中另一座最為著名的殿堂是百柱大廳。這座大廳由 10×10 的列柱矩陣而得名。但這座大廳相對獨立，沒有在外設輔助建築，而且也只在一面設置了雙排柱廊。這座殿堂內的每一根柱子的高度均為 12.2 公尺，大殿的柱廊是由深灰色的大理石所構建的，柱廊外的圍牆處滿是浮雕裝飾，並且這些浮雕上還曾經塗著鮮豔的色彩。在這些宮殿的外牆上還可能設有窗戶，因此可以想像，當光線透過這些牆壁上的窗戶照射進來的時候，大殿內必定是多彩絢爛的。

除了這兩座方形大廳之外，宮殿中的其他建築主要位於這兩座大廳的南側。各種建築以方形平面加列柱支撐的結構形式建立，建築組群在總體上並沒有體現出統一和嚴謹的對稱關係，但在各單體建築中，無論建築還是裝飾，卻往往顯示出很強的對稱性與軸線性。

以波斯波利斯宮殿為代表的波斯建築，除了上述的建築總體造型和布局的這些特點之外，這一時期的建築構件

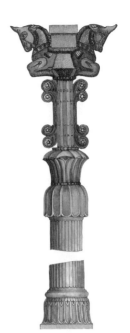

圖 2-28　波斯柱式
波斯的柱式雖然受古埃及與古希臘柱式的影響，但由於波斯柱子所支撐的屋頂是木結構，因此不僅比上述兩個地區的柱身更高細，柱頭部分的裝飾也更華麗。

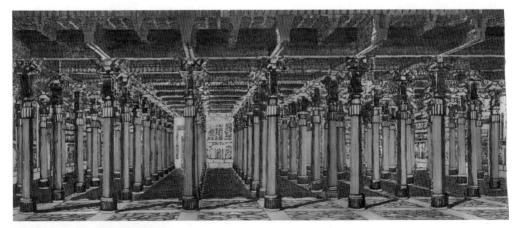

圖 2-29　百柱大廳想像復原圖
為了方便使用，百柱大廳外部的牆面上可能開設有多個大尺度的視窗為室內照明，而且在屋頂上可能還開設有天窗。

也呈現出了以下幾種特色：首先是柱子大都採用的是一種受古埃及風格影響的樣式，柱身上帶有凹槽，柱礎有時做成覆鐘形，有時則採用高柱礎的形式，柱頭上設置帶有牛頭、棕櫚葉和渦卷形狀的雕刻裝飾。建築入口處設置如亞述宮殿中那樣的人頭牛身獸裝飾。牆面也都採用以彩色釉面磚作為裝飾的做法，而且在一些建築的牆面上，甚至還出現了古羅馬式的拱券形式。

可以說，波斯文化是從美索不達米亞、古埃及、古希臘、古羅馬等各種建築文明中派生出來的。但在波斯人的建築中，感受最強的還是巴比倫建築風格和亞述建築風格的影響。例如在建築中使用的釉面磚、修建的台階、隆起的平台以及帶著翅膀的人首公牛（Lamassu）形象等，這些都是典型的巴比倫建築特色。

除了宮殿之外，波斯人還早於古羅馬人修建了連接帝國重要城市的公共道路，並且在岩壁上修建帝國的岩石墓穴。由於波斯人是從半游牧民族發展而來，因此不像早期的蘇美人那樣熱衷於修建大型的祭祀建築。雖然波斯人信仰一種拜火宗教，但為此而修建的拜火神廟不僅只是簡單砌築的塔樓式建築，而且建築規模一般也不是很大。相比於簡樸的宗教祭祀建築，波斯建築是以現實的世俗建築為主進行發展的。

美索不達米亞文明是世界人類文明進程中最重要的起源之一，由於其所

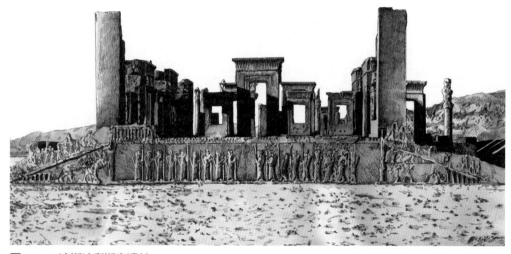

圖 2-30　波斯波利斯宮遺址
遺址中遺存的這組建築，明顯是來自古埃及塔門的形象，表現出波斯建築文化的多元風格特色。

在的特殊地理位置，使其從很早就已經同歐洲和非洲的早期文明有所接觸。也正是由於這種接觸，使得美索不達米亞建築文明與古埃及、古希臘和古羅馬等地的建築在有些方面呈現出相近或一致性。反觀美索不達米亞地區的建築發展，其本身也遵循著既有變化性又有聯繫性的文明進程規律。從美索不達米亞早期蘇美人的高台基式山岳台，到波斯人同樣建在高台基上的宮殿，建築的發展經歷了一種從宗教性向世俗性的轉向之路。各個地區和各個時期的建築在結構、砌築技藝、裝飾方法與樣式等方面的聯繫性都很強，具有很突出的地區特性。

3 印度建築

　　印度文明以其獨特的發展狀態和所取得的豐碩成果，在世界文明中占據著一席之地。古印度所占據的南亞大陸有著非常複雜的文明發展關係，這是因為印度歷來是一個由諸多民族構成與文化關係複雜的國家。總的來說，印度主要以南部的土著民族達羅毗荼人（Dravidian）和北部的亞利安人（Aryans）為主，這兩大民族和許多其他少數民族的內部又分成諸多分支，而且隨著各民族長時間的混居，又在此基礎上形成了更為複雜的民族關係。再加

圖 2-31　拉克許馬納（Lakshmana）神廟
這座神廟是中心主廟和四角上的輔助小廟，共 5 部分組成，而且每座建築上都建有高塔，高塔頂上還雕刻各種神話人物和蜂窩狀的裝飾。

上印度各民族和部落之間又都有著各自不同的語言，這些語言大概包括印歐語系、達羅毗荼語系、印度伊朗語系、漢藏語系等幾種大的類型，但在不同部落和不同種族之間，這些語系往往又衍生出更多的變化，形成約 500 種左右的不同的語言分支。

　　在這種多民族與多語系的環境之下自然產生出許多宗教分支。印度本土的

圖 2-32　摩亨佐達羅城

大約存在於西元前 2300 年的摩亨佐達羅古城，已經是一座
分區明確和功能完善的城市，而且以磚砌結構為主的建築
顯示出與兩河文明建築較強的聯繫性。

宗教以佛教（Buddhism）、印度教（Hinduism）、耆那教（Jainism）和錫克教（Sikhism）為主，而且即使是同一種宗教在不同地區的分支教派也不盡相同，此後隨著外族的入侵又增加了伊斯蘭教（Islam）和基督教（Christianity），使印度文化產生了極為複雜的多元化發展特徵。但總的來說，占據建築發展歷史主流的建築類型也同主要的宗教類型一樣，以佛教建築、印度教與耆那教建築、伊斯蘭教建築為主。

　　但古印度的建築並不是從這四種宗教誕生之後才開始發展的，而是從很早就已經取得了較高的建築成就，其早期被稱之為印度河文明（Indus Valley Civilization）時期的建築成就突出表現在哈拉帕（Harappa）和摩亨佐達羅（Mohenjodaro）兩座城市之中。這兩座城市大約興盛於西元前 2500～前 1700 年之間，此後被廢棄，但原因至今不明。在這兩座早期的城市建設之中，人們發現了與西亞美索不達米亞和非洲古埃及早期文明所不同的建築發展之路，即在哈拉帕城和摩亨佐達羅城中，用於祭祀的神廟並不是城市建築的中心和主體，整個城市建築的世俗生活氣息濃郁。

　　在哈拉帕和摩亨佐達羅城中已經有了嚴謹的統一布局與規劃。這些城市的營造顯然事先就經過統一的設計，因為考古人員所發現的包括哈拉帕和摩亨佐達羅在內的此時期的其他幾座城市，其城市周長都為 5 公里左右，而且城市中明顯分為地勢不等的兩個城區部分。城區和市區的基礎設施建築十分完備，如建有發達的地下排水管網（Network of Underground Drainage Pipes），市區道路以南北和東西方向的棋盤式網格（Grid）大道為主，建築和小巷都設置在這個棋盤的網格內。位於地勢較高處的內城區面積較小，由單獨的城堡圍合，

而且內城與外部市區之間還挖有壕溝（Trench）分隔開來。內城中建有穀倉、公共浴室、作坊和大會議廳等多種功能的建築，是城市的經濟和權力中心。外城區的民居建築顯然是經過統一規劃與建造而形成的，這些建築和城牆一樣，由統一規格的燒製磚砌築而成，顯示出很高的磚工水準。城市中的住宅建築在體量和占地的規模上顯示出貧富的差別，富裕的大宅有多層而且院落相套，貧窮的小宅用泥坯砌築，最小的只有兩間。

圖 2-33　摩亨佐達羅城市平面
透過城市遺址的平面可以看到，古印度從很早就已經形成了規則的城市布局，不同功能的城市部分透過平面高度的變化和寬窄不同的道路分割。

到西元前 1700 年之後，高度發達的印度河文明突然衰落了。人們推測這可能與來自北方的亞利安人的入侵有關，但真正原因至今仍無人能夠破解。在此之後直到孔雀王朝時期，古印度處於所謂的吠陀（Vedic）時代，這是亞利安人與印度本土的達羅毗荼人在人種和宗教、文化上不斷融合的時期，在歷史上表現為列國紛爭時期，因此在建築上並沒有取得太大的成就。此後，在大約西元前 6 世紀左右產生了佛教和耆那教，成為影響印度人精神世界和建築發展的重要因素。

圖 2-34　大菩提寺
大菩提寺最早在西元前 3 世紀的孔雀王朝阿育王時期就已經存在，現在人們看到的主體建築大約興建於 7～8 世紀，但在 12 世紀時又進行了改建，因此現存建築顯示出一種印度教神廟的建築形象。

印度建築文明在早期印度河文明時期之後，很長時間都沒有太大的進

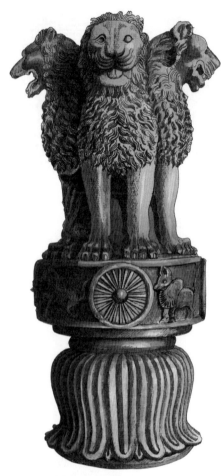

圖2-35　阿育王石柱柱頭

這是現今保存最好的阿育王時期的石柱柱頭，其中吼叫的獅子代表佛教精神，獅子底部四個方向上雕刻的四種動物，代表著四個方位，因此整個柱頭代表著佛教精神廣泛地傳播到四方。

展，直到約西元前 325 年孔雀王朝的建立，才又使印度建築文明在轉移到恆河流域（Ganges River Basin）後得以繼續發展下去。孔雀王朝最著名的國王是西元前 272～前 231 年左右在位的阿育王（Ashoka），他統治下的孔雀王朝也是發展最強盛的時期。

孔雀王朝時期，人們興建了規模龐大的城市，如帝國的都城華氏城（Pataliputra），據說華氏城的城牆上有 64 座城門和 570 座望敵塔樓。因為損毀嚴重，雖然人們已經不能再現華氏城的原來面貌，但從當地的一些建築遺跡和出土的一些建築構件來看，當時的古印度文明顯然受到了波斯和古希臘文明的影響。

除了城市之外，因為阿育王對宗教的尊崇，而使得此時期宗教建築獲得了極大發展，這其中以佛教建築的發展成就最高，因為阿育王本人就皈依了佛教，成為一位佛教徒。此外在阿育王的鼓勵之下，諸如阿耆毗伽教（Ajivikas）等其他門類的宗教建築也得到了不同程度的興建。在印度早期文明之中，由於長期的動亂與征戰等原因，以華氏城為代表的許多曾經輝煌的宮殿、城堡等世俗建築都已經損毀殆盡，而與之相反的是不同時期興建的各種宗教建築卻基本上得以留存了下來，其中尤其以佛教、印度教和耆那教的各種建築為主，在這三種宗教建築中又以前兩種的建築遺存數量最多。

佛教建築是在印度興起較早並取得較大成就的宗教建築類型。印度的佛教建築在阿育王時期得到極大發展，作為弘揚佛教理念和供人瞻仰的標誌，孔雀

王朝時期的佛教建築類型主要有窣堵坡（也稱舍利塔、塔婆）和石窟，此外還有一種單體聳立的石柱形式。

　　石柱嚴格意義上說不是一種建築，而更像是一種雕塑形式的紀念碑，但這種鐫刻著官方諭文的獨立石柱在帝國各處樹立，卻達到了有效推廣佛教的作用。這種石柱通身由石材雕刻而成，光滑的柱身雕刻有銘文，柱頂部則以圓雕的雄獅結束。有些石柱上還刻有渦卷、馬、公牛和象的圖案，呈現出受波斯文化影響的現象。

　　除了柱子之外，最具紀念性的佛教建築形式是窣堵坡。這種建築可能來自於古印度早期帶半球形頂的民居或墳包的形象，它是作為佛陀及佛教徒們圓寂後埋葬的墳墓而出現的一種建築形式，可能也是中國佛教建築塔的原型。在早期還沒有出現雕刻佛像的石窟，窣堵坡自然成為佛教徒們祭拜的主要對象，而窣堵坡的所在地也成為聖地，並逐漸演化出一種以窣堵坡為中心，還帶有諸多供奉聖物、供僧侶使用的附屬建築的大型宗教建築群。

　　窣堵坡在阿育王統治時期被官方鼓勵而大加興建。有關記載顯示，僅阿育王組織興建的窣堵坡就有 8 萬多座。但是印度古文明時期興建的諸多窣堵

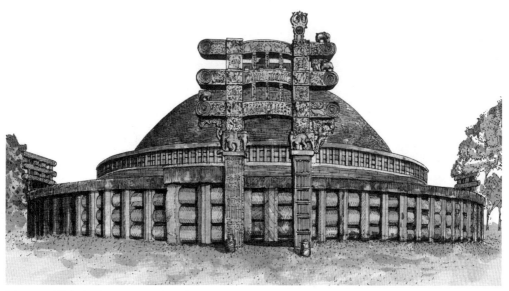

圖 2-36　桑奇大塔
初建於阿育王時期的桑奇大塔，是印度早期富有本土建築特色的佛教建築的代表，尤其以四座大門上出現的妖嬈的藥叉女形象最為突出，顯示出佛教與印度本地宗教的聯繫性。

圖 2-37　桑奇大塔建築群平面圖
桑奇大塔建築群是在相當長的歷史時期逐漸形成的，不同時期的建築群被興建在不同的平台之上，相互之間沒有統一的位置規劃，因此整個建築群顯得較為混亂。

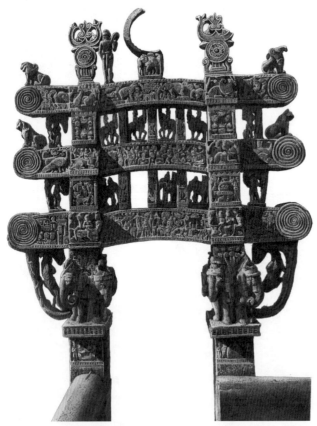

圖 2-38　桑奇大塔北門細部
四個方向上的四座大門興建於西元前後，而且都是仿木構的格柵造型，北門是雕刻較為精細且保存較為完好的一座大門。

坡至今絕大多數都已經無蹤可尋，而留存下來且保存較好的就只有位於印度博帕爾（Bhopal）地區的桑奇大塔（Great Stupa of Sanchi）。

桑奇大塔最早在阿育王時代就已經開始興建，此後在貴霜王朝（Kushan Dynasty）和笈多王朝（Gupta Dynasty）都被修復和擴建，因此成為龐大的佛教建築聖地。在這個聖地中，興建了大量的佛塔、神廟建築，桑奇大塔的主體地位已經不再那麼突出了。

整個桑奇聖地建築群在 13 世紀之後被叢林所覆蓋，但也因此被較為完整地保存了下來。桑奇大塔的主體建築是一座直徑為 33 公尺的巨大實心半球體，球體上部有仿木構的方形石欄圍合的一個具有三層傘狀頂（Chhattras）的頂端，它們都具有豐富而複雜的宗教內涵。半球體整個坐落在一個高不到

5 公尺的圓形基台之上，這個基台在南部有順牆相對設置的兩組階梯通到上層的緩坡階梯，基台外則有一圈帶有雕刻的柵欄圍合。而且在柵欄與基台之間和第二層基台上都設置有環繞半球體的走道，這是供某種祭祀儀式所使用的通道。巨大的柵欄最早可能是木結構的，因為在此後修建的石柵欄明顯是模仿木柵欄的結構形式進行雕刻的。

在周邊一圈石柵欄的四個方向都建有石門，這種被稱為陀蘭那（Torana）的石門，也明顯是仿照最初的木結構大門的形象製作的，它由縱橫交叉的梁所構成。四座石門上除了以佛本生故事為題材的雕刻之外，還布滿了蘊意深刻而且精細的植物、動物形象和象徵符號的雕刻裝飾。

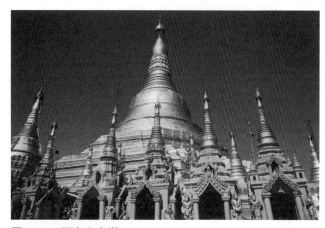

圖 2-39 仰光大金塔
各地的佛教建築形制雖然最早都源於印度，但逐漸發展出各具特色的地方風格，仰光大金塔以眾多小尖塔和用金箔、寶石裝飾的塔身而著名。

但令人不解的是，在一些塔的楣梁邊緣上，還雕刻著一些幾近赤裸的、體態豐滿的藥叉女（Yakshi）形象。這種在今天看來仍然極具挑逗性的女性形象的加入，可能是佛教與印度本土宗教相融合的產物。因為在追求清修、苦行的佛教體系中，在此前和之後以及其他地區的佛教建築中都沒有發現過這種極具異教因素的雕塑的加入，而在以自然和生殖崇拜的原始宗教基礎上發展起來的幾種印度本土宗教中，這種女性形象的雕塑卻是十分常見的。

這種窣堵坡建築的形態並不是固定的，在貴霜王朝時期流行的以希臘羅馬建築風格為基調的犍陀羅（Gandhara）藝術的影響下，人們還興建過帶有希臘羅馬壁柱形象的窣堵坡。而且窣堵坡也不只在印度被大量地建造，隨著佛教的廣泛傳播，窣堵坡還流傳到了東南亞各國以及中國。其中建造於 13～18 世紀的緬甸仰光的大金塔（Mahamuni Pagoda of Rangoon）就是依照窣堵坡的建造形式而建造的，中國的喇嘛塔也是從窣堵坡的造型中發展變化而成的一種佛塔形式。

圖2-40　仿木構石窟

印度石窟的立面和內部大都仿照木結構建築鑿製，早期的仿木構石窟立面較為簡單（上圖），到了後期無論是立面的總體規模還是雕刻面積都變大，連建築的屋簷都被真實地表現了出來。

在古老的佛教法規中，為了使僧侶們避免受世俗世界的影響，所以提倡他們遁世隱修，因此僧侶們開始大量地聚集於窣堵坡的周圍，並建造經堂、住所等建築以宣講教義，這樣便形成了以窣堵坡為中心的佛寺布局模式。除了這種專門的寺廟建築之外，阿育王時期還產生了最早的石窟寺建築。這種最早的石窟建築是阿育王恩准為阿耆毗伽教徒在一些人跡稀少的火山岩地帶鑿窟而居，這也就形成了早期古印度紀念性建築的另一種重要形式——石窟寺建築。

石窟寺最初的規模很小，它只是一個帶有仿木立面的，供僧侶在雨季暫時修道的場所。後來，因為這種在石窟中進行雕刻和繪製的各種形象能夠被長久保留，因此石窟寺獲得了佛教、印度教等多種宗教團體的青睞，石窟的規模也越來越大。古印度時期的石窟大體上可以分為兩大類：一種是僧侶們居住修行之用的毗訶羅（Vihara）窟；另一種是舉行宗教儀式的支提（Chaitya）窟。

毗訶羅窟是僧徒們居住、集會和求學修佛的地方。毗訶羅的石窟立面形象較為簡單，它的一面設置有入口，透過立面開鑿的一排柱廊與內部的一個較大的方廳相連接。建築內部在方廳周圍再鑿建尺度規格相等的小方室，作為僧侶的居住地。有些比較大型的毗訶羅，

在方廳中有成排的列柱，還專門留有供奉佛像的小室。毗訶羅窟的窟頂是平的，其內部可依據自身的特點進行一些雕刻和彩繪的裝飾。

支提窟是大型和裝飾華麗的洞窟，其立面多為兩層仿木結構建築的形象，但在上層多設有馬蹄形的大開窗。窟的底部平面呈馬蹄形，可以是幽深的單窟形式，也可以由多個窟室組成。在多室的支提窟中，通常建造有列柱、前室和後室。主廳為筒形拱的結構形式，側廊則為半個筒形拱依附於主廳，這種形式是支提窟建築的一種典型的特徵。這些拱的建築材料有時採用木質的，有時是石製的。雖然所選的材料不同，但在形制上則均呈現出木質結構的形態。後室多是穹頂，常常為一個獨立的帶穹頂的小型窣堵坡的空間形式，頂部做藻井的裝飾。僧侶們在舉行儀式時可以繞著這個窣堵坡進行象徵性的朝拜，因為窣堵坡是佛教中最為神聖的建築物。

位於孟買（Mumbai）東北文迪亞山麓的阿旃陀（Ajanta）石窟是印度石窟的代表。唐朝的玄奘對此曾進行了詳細的記錄：它的開鑿時間是西元前 1 世紀到 2 世紀左右，但下限可能持續到了 7 世紀，整座石窟可分為毗訶羅窟和支提窟兩大類。在這座阿旃陀石窟中共有石窟 26 個，其中有 22 個毗訶羅窟、4 個支提窟。這 26 個石窟的建造規模依其建造的時間而各不相同，建造時間越晚的建造規模也就越大。其中最後一個建造的石窟，它的規模之大甚至可以同時容納 600～700 位僧侶在此修行。

從西元前 2 世紀以後 500 年左右的時間裡，各種形式的支提窟不斷地被開鑿和重建。到 9 世紀為止，開鑿於印度北部的石窟大約已經達到了 1,200

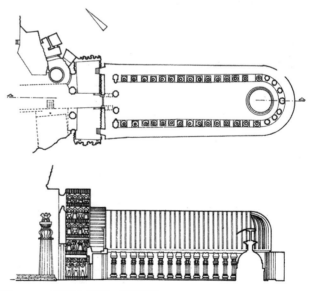

圖 2-41　支提窟平面、剖面圖
受石窟建築的特性限制，支提窟內部空間的寬度不能太大，因此只能向縱深方向發展，形成狹長內室的空間特色。

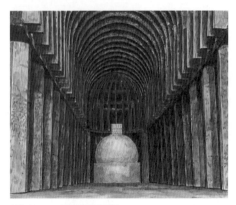

圖 2-42　支提窟內部

支提窟內部也按照木構拱架建築的結構，雕刻拱肋和柱子的形象，在柱子和拱頂上還可以滿飾各種佛教圖案的雕刻裝飾。

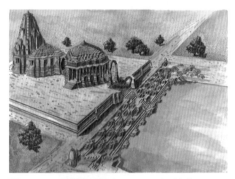

圖 2-43　摩德赫拉（Modhela）神廟

古印度神廟有時是經過精密的計算而建成的，比如這座摩德赫拉神廟在每年的春分和秋分時，陽光都會在逐一照亮軸線上的各座建築之後，照射到最內部神殿中的神像身上。

個左右。在這些各個時期開鑿的石窟中，不僅包括佛教石窟，還包括印度教和耆那教的一些石窟。大約在 7 世紀之後，佛教從發展的盛期逐漸走向衰落，與此相反的是以印度原始宗教婆羅門教（Brahmanism）為基礎的印度教卻逐漸發展壯大起來。印度各地開始興起各種印度教建築，由於此前佛教的強烈影響，因此早期的印度教建築也和佛教建築區別不大。這一時期印度教建築尤以帕拉瓦王朝（Pallava Dynasty）在印度南部馬哈巴厘普的姆（Mahabalipuram）開鑿的神廟最具代表性。

馬哈巴厘普的姆神廟在當地被稱為 Ratha，是戰車（Chariot）之意。這個建築群的 5 座神廟都是由整塊的岩石仿照砌築神廟建築的樣式雕琢出來的，但建築的外部造型各不相同，既有層疊屋頂的塔狀樣式，也有按照茅草屋和石窟拱頂形式雕刻的建築形象，不知道建造者是在諸多樣式的雕琢中尋求一種獨立的全新建築樣式，還是單純地想展示不同的神廟樣式。

　　在馬哈巴厘普的姆神廟中所呈現出來的多樣化的神廟建築樣式，是不同地區的印度教神廟在外觀樣式上呈現不同面貌的一個縮影。因為各地建築傳統的不同，使印度教神廟的風格大致分為了南北兩派。總體上來看，南北兩派神廟建築大都將正門朝向東方或北方，但也有例外。兩地神廟都有圍牆閉合的院落式組群的布局方式，北方也有一種建築按照軸線前後依次排列，但不設庭院的建築形式。儘管南北方神廟建築的平面組合方式上略有不同，但大都在主殿

之前設置獨立的前廳式建築，而且這兩座建築與前方的主入口一起，構成神廟布局的主軸線。在建築上，南北方神廟都以帶塔式屋頂的主殿為中心，而且全部建築都是採用石結構並附以密集的雕刻裝飾。

圖 2-44　馬哈巴厘普的姆神廟
這組由多座造型迥然不同的石雕建築構成的神廟群，是多樣化的印度神廟建築的生動縮影，而且在神廟建築兩邊還雕刻著護衛不同神靈的動物形象。

　　北方廟宇的典型布局是以門廳和神堂兩座建築為主，並可以搭配一些附屬建築，整個建築群以神堂建築上方的高塔頂為主。門廳、神堂和塔按照前後軸線的布局形式被設置在一個整體的高高的台基之上，因此庭院的形象並不突出。而南方神廟中的建築則是被分別設置在獨立的台基上，這樣，院落的形象就較為突出。除了這種布局上的變化之外，南北兩派神廟建築最大的不同主要體現在建築的塔式造型上。

北印度神廟平面

南印度神廟平面

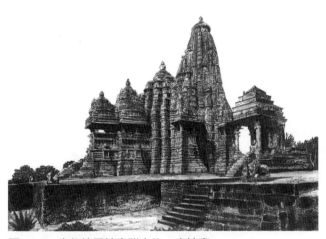

圖 2-45　克久拉霍神廟群中的一座神廟
這座神廟因頂部設置了 80 多座小尖拱頂而聞名，細密的橫向線腳與密集的雕刻裝飾一起，突出了印度教神廟將雕刻與建築融於一體的特色。

圖 2-46　南北方神廟平面比較
北方神廟的平面充滿變化，而且還可能如圖示的平面那樣，在建築前部設置池塘；而南方神廟的平面則較為規整，顯示出很強的向心性。

北方神廟的尖頂主要集中在殿堂建築本身，前面門廳的屋頂雖然是尖頂，但是低矮的尖錐形。神廟建築組群以後部神堂的尖塔爲視覺中心，神堂的尖塔是一種如竹筍的尖拱頂形式，這個尖拱頂從底部到頂部的一周都刻有密集的橫向線條將其立面構圖分割，但在縱向也有深刻的凹槽將外形分成若干瓣。在這個尖拱頂的最上部，覆有一個圓盤式的蓋石，在蓋石之上還插有象徵不同神靈的標誌物，這個標誌物也是人們分辨廟中所供之神的地方。

　　北方印度教神廟以克久拉霍（Khajuraho）神廟群最爲著名，而在這個包括印度教和耆那教的 20 多座建築的組群中，又以維斯瓦納特神廟（Vishvanatha Temple）最爲著名。這座神廟也是印度教建築中突出的代表性作品，因爲在這座神廟中不僅有著層疊向上的多座尖拱頂，在塔身上還布滿了各種神化愛侶的雕像，而且許多雕像都直接表現了愛侶間的性行爲，這讓所有看到這些雕像的人都驚愕不已。

　　南方以庭院爲主的神廟建築多採用直線輪廓的錐形頂，而且錐形頂的建築一般都位於圍合庭院的大門或神廟平面端頭處。這種錐形頂建築的外部透過凹凸的線腳變化分成向上退縮的多層，每層都有雕刻裝飾。真正的人可進入的神廟空間是位於一種柱列支撐的平頂石構建築中，在這些建築的內外也都布滿了雕刻。建築闢有供奉不同神像和聖物的小室。南方式神廟以坦焦耳（Thanjavur）的拉加傑斯瓦（Rajarajeswar）神廟爲代表，這座神廟中的幾座建築都位於一條前後方向的軸線上，其中最突出的是坐落在主軸線上的幾個帶捲棚頂門塔式的建築。

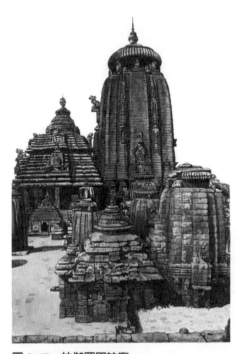

圖 2-47　林伽羅闍神廟
這是印度北方由多座建在同一軸線上的建築構成一座神廟建築的代表之一。

　　除了印度教之外，位於西北地方阿布山上的印度耆那教的神廟群也十分著名。這個耆那教神廟群主要由四個神廟

區構成，其中三個形成了規整的方形庭院形式，第四座可能並未最終完成，由於受基址的影響，其總平面呈不規整的長方形。這個神廟群全部由岩石建造而成，以其內部大量精細的雕刻而著稱，堪稱古印度的「洛可可」式神廟。阿布山神廟群建築所呈現的這種密集雕飾與建築體

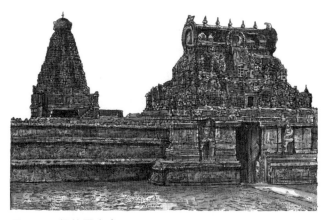

圖 2-48　坦焦耳大寺
供奉濕婆的坦焦耳大寺最特別的建築形象不是高聳的尖錐狀大塔，而是入口上部梯形平面和帶捲棚式屋頂的大塔。

塊的有機結合，也是古印度各種宗教建築最突出的特色。與其他神廟中的雕刻形式一樣，阿布山神廟的雕飾也以花邊、動植物和動作優美的人物形象為主，尤其以裸露的豐滿女性形象最突出。

　　印度古文明時期傳統建築的特色，在於建築藝術與宗教藝術的緊密結合。沒有宗教藝術的雕刻，也就沒有建築藝術；而沒有建築的實體，宗教雕刻也無處呈現。多樣化的地區文化差異還導致了建築單體和組合等方面的地區特點。以宗教為主導的古印度建築最大的特色，除了雕刻與建築密不可分的聯繫性之外，還在於建築雕刻的處理手法。印度建築中的雕刻以高浮雕甚至圓雕的手法為主，雕刻的題材從程式化的花邊到各種形象的動植物圖案，再到各種人物以及抽象的神怪，形象無所不包。這些雕刻往往以密集繁多的數量堆積在建築之上，其中不乏像克久拉霍神廟那樣直白地表現愛侶形象的令人不解的雕刻題材。可以說，題材和裝飾的多樣是古印度各式神廟建築的典型特色，也是古印度所孕育的這種複雜而統一、充滿差異又緊密聯繫的文化特徵的一種物質表現形式。

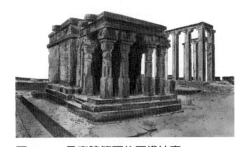

圖 2-49　桑奇建築區的石構神廟
印度的宗教建築歷來呈現出吸收多種形象的混合風格，這座晚期興建的小型祠堂明顯引入了古希臘羅馬神廟風格，極具異域特色。

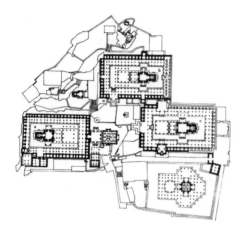

圖 2-50 阿布山耆那教神廟群建築總平面圖
這座神廟建築群以三座神廟建築為主，而且三座建築圍繞一個中心展開，平面布局很緊湊，建築內部則以保存完好、精細、華麗的雕刻著稱。

到 13 世紀以後，隨著印度本土政權被外來的穆斯林政權所取代，古印度建築的發展開始轉向伊斯蘭教風格。這種新的伊斯蘭教建築風格與西亞、北非等地的建築傳統聯繫緊密，但與印度本土的建築傳統卻呈現出較大的差異，古印度本土化的建築文明傳統從此時開始被新的伊斯蘭教建築傳統所取代了。

4 日本建築

世界各國的民間建築都十分重視對於自然材料與地方材料的利用，古代日本的傳統建築也突出地顯示出了這種特點。

在佛教傳入日本之前，日本已經發展起了一種本土的宗教——神道教（Shinto）。神道教是以天照大神（Amaterasu）為崇拜物件的一種日本的本土宗教。這種以原始的自然崇拜為基礎發展起來的宗教，長久以來一直存在於日本社會之中，即使是在佛教傳入日本之後的日子，甚至到了今天，神道教也依然是日本傳統文化的一個重要的組成部分。

作為天照大神降臨人間的臨時居所，以及人們用以紀念和朝拜天照大神的標誌物，一種被稱為神社（Shrines）的建築被興建起來。這種神社一般都位於單獨劃定的一塊聖地之內，由主要神殿和幾座附屬建築構成，而且大多不對外開放，只有神職人員、皇室成員和高級官員才能定期在其中進行祭祀活動。神社的建築形象可能是由早期的一種居住或穀倉建築為原型興建的，而且每隔 20 年都要在原址上重建一次。後期所造的神社建築樣式是隨著歷史的發展而不斷變化的，但大部分的構件都是保留原有的尺寸和式樣，比如有的神社中至今還保留著來自中國宋代的斗栱結構樣式。這種複製式的翻修在日本是一種被稱為「式年」（Shikinen-Sengu）的風俗，這樣也就可以使傳統建築樣式得以很好地繼承。

這種定期的翻新總是在嚴格保證與原建築相同的原則下進行的，為此專門有一支世代相傳的工匠組織負責神社的翻建工作，小到每個組成構件，大到整個建築，都保證是原建築的原樣重組。這種相隔固定時間然後嚴格按照原樣重建的建築傳統，不僅使古老的木結構建築得以保存下來，而且也使古老的建築手法得以保存下來。以神社建築為代表的這種透過翻新使古老的建築得以保存下來的做法，與西方建築傳統中透過堅固的石材使建築得以永久保存的觀念截然不同，體現出東方建築所獨有的特色。日本主要建築風格和建築規則體系的形成，受中國建築傳統，尤其是唐代建築傳統的影

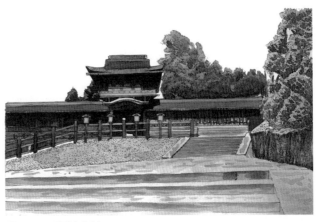

圖 2-51　春日大社

建於奈良的春日大社，是較早受中國建築影響興建的日本神社，因此明顯呈現出將中國建築做法與神社建築傳統相融合的特色。

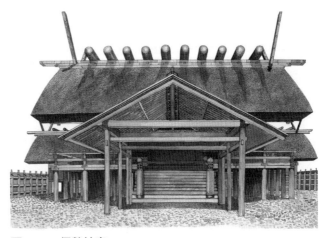

圖 2-52　伊勢神宮

伊勢神宮可稱得上是日本最著名的神社建築，它是日本王室專享的神社，因為按照原樣重建的建築傳統，因此還保持著古老而傳統的建築樣式。

響很大。在魏晉南北朝時期就有與日本使節往來的記錄，而大規模的文化交流，則可能始於 6 世紀，透過朝鮮半島（Korean Peninsula）的使者往來和透過中國傳入日本的佛教。6 世紀時中國正處於隋唐強盛的文明階段，因此中原地區的建築文化也隨佛教一道傳入了日本。

大約從 6 世紀起，日本開始大量吸取中國的封建（Feudal）文化，除了

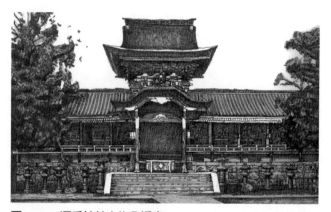

圖 2-53　源氏神社中的八幡宮

從奈良時代起，受日益興起的佛教文化影響，許多神社開始引入佛教寺院建築形式，這座位於源氏神社中的八幡宮，就是極具漢地風格的建築。

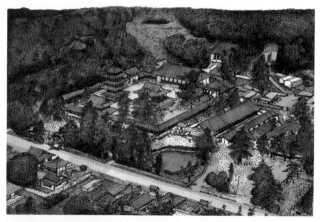

圖 2-54　法隆寺俯瞰

法隆寺雖然仍舊遵守著中軸對稱的建築布局規則，但院落中的主體建築已經由雙塔改為塔和金堂的形式，顯示出本地建築布局特色。

佛教這種宗教文化之外，在其他各個領域日本也都呈開放學習之勢，而建築也是日本深度學習的項目之一。隨著佛教的流入，陸續有朝鮮和中國的工匠被派駐到日本幫助當地興建佛教建築。7 世紀時日本人在奈良建造起了第一座佛教建築：法隆寺（Horyuji）。這座世界上現存最古老的木結構建築的建成，也標誌著佛教在日本宗教地位的確立。

包括法隆寺在內的日本佛寺，繼承了中國早期府邸式佛寺建築的特色，基本上都以院落爲單元。小的佛寺可能只有一個庭院，而大的佛寺如興隆寺，則是由幾個不同時期修建的院落共同構成的。各個院落大都以入口建築和主殿爲軸，並採用在主軸線兩側對稱設置附屬建築的形式。只是到後來，隨著日本建築的發展，院落中的主軸還在，但主軸兩側不再對稱地設置同樣式的建築，而是可以分別設置塔和金堂。

後來，還出現了一種以塔（Pagoda）爲中心，在塔周圍設置其他建築的寺廟形式，這是仿中國伽藍寺的建築樣式興建的寺院。可以說，日本早期的佛寺建築，在總體上遵循中國內地建築傳統的基礎之上，又加入本地文化的

詮釋。這種與中國建築既有聯繫又相區別的特點，也是日本建築發展的特徵之一。例如在法隆寺中，總體的軸對稱式布局以及帶深遠出簷的建築樣式，都具有濃郁的中國特色，但在建築的細部設計上，比如塔的樣式上，就可以看出一些日本本地的創新。因為當時在中國除了比較流行的平面為正方形的木塔外，也還有平面為六角或八角的磚塔或石塔的形式，而日本營造的僅有一種平面為方形的木塔。

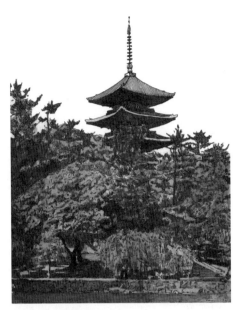

圖 2-55　三重塔
日本佛塔與中國佛塔的建造呈現出很大的不同，日本佛塔多是方形平面的四角起翹的屋簷形式。塔的層數也是以奇數為吉，三層和五層的佛塔最為常見。

隨著日本政治環境的改變、木構建築技術的成熟以及佛教的發展，日本開始建不同佛教宗派的寺院建築。日本從飛鳥（Asuka）時期到奈良時期（Nara Period）的早期建築歷史發展中，以藥師寺、東大寺、西大寺和唐招提寺等為代表的幾大寺院，都很大程度上保持著中國中原佛寺的風格。早期的寺院無論在整個建築的設置與布局，還是在建築的造型樣式上，都顯示出受中國建築風格的影響，建築一般規模較大，帶有大出簷和深沉的基調。

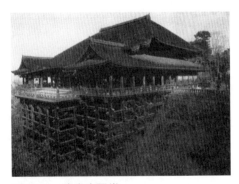

圖 2-56　清水寺正堂
清水寺正堂與兩側建築緊密結合而建，而且由於比鄰懸崖，因此在底部採用木構架搭建出懸空的廣闊平台，富含高超的結構技術並極具觀賞性。

但此時的建築也還是有很多日本人的創新，比如位於京都（Kyoto）的清水寺（Kiyomizu-Dera）。這座始建於平安時期（Heian Period）的建築（編按：根據日本清水寺官方網站的資料，始建年代為 778 年，為奈良時代末期）雖經多次大火焚毀，但每一次重建幾乎都遵循著最初的設計，雖然現存寺院建築重建於 1633 年，但仍在很大程度上保留

著最初的建築樣式。這座建築最突出的特色在於正殿與側翼建築屋頂的山牆面相接，呈現出鮮明的日本風格，而且整個建築臨懸崖而建，建築底部由支撐在懸崖上的複雜木結構形成一片半懸空的基座作為舞台，顯示出極高的技術性。

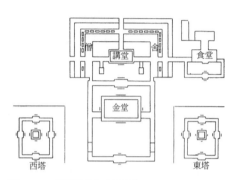

圖 2-57　奈良東大寺平面
東大寺約建於 701～756 年，是奈良時期最具代表性的一座由國家出資興建的大型佛教寺院，院中除東西雙塔之外的建築都被迴廊建築相連接，是這座建築最突出的特色。

除了佛教的寺院建築之外，日本早期的宮殿建築也是中國風濃郁的建築樣式，平安時代早期的宮殿尤其是這種中國風格。整個宮殿建築群以中軸線上的議政、寢宮等承擔各種主要功能的殿堂為主，次要功能的建築設置在主要建築的兩側並各自形成院落。整個宮殿建築群包括帶水池的庭園在內，都遵循這種對稱的布局關係。

但這種規模龐大和頗具氣勢的豪華宮殿在平安時代晚期就逐漸不再流行了，因為武士階層（Samurai Class）的興起，使這種大規模的豪華宮殿建築被更簡單組合的庭院式建築所代替。由於此時日本在文化上主要受佛教禪宗教義的影響，追求清雅的格調，在建築上則受到宋式營造的影響，因此武士階層風格的簡單布局的宮殿建築形式被保留下來。後期的日本建築無論在規模上還是樣式、裝飾上，在保持皇家建築肅穆、威儀的內涵的同時，大都以簡樸、雅致的外觀風格呈現。

但也並不是後期所有建築都遵循著這種尚簡的建築風格。在進入 12 世紀的幕府（Shogunate）封建統治時期之後，在足利（Ashikaga）家族（約 14 世紀）的統治之下出現了兩座奢華的建築特例，這就是金閣寺（Kinkakuji）和銀閣寺（Ginkakuji）。金閣寺修建於 14 世紀末期，最早是足利義滿在京都修建的一座私人庭院中的主體建築。方形的亭台式建築面水而建，有三層，建築同時是供奉佛祖的廟堂和將軍本人的寢宮。這座亭台式建築外部以油漆粉刷另加金箔貼飾，而且屋頂還有一隻展翅的鳳凰。雖然金閣以及建築所在的庭院後來被將軍全部捐獻給寺院，但整個建築金碧輝煌的奢華形象始終沒有改變過，顯示出與以往簡樸、內斂的日本建築完全不同的風格特徵。

銀閣寺是足利義滿的孫子在京都主持建造的。這座建築也建在水邊，但銀閣並沒有金閣那般張揚，它的建築只有兩層，規模也沒有金閣那麼大，因此整個建築的形象更加沉穩，流露出一種禪宗建築的深刻哲學意蘊，更貼近日本傳統的樸素建築風格。

日本戰國時期因應當時治理與防禦的需求，考量本身的兵力與自然地形的限制，選擇領地要衝據點建造城牆與建築。這些古城由多重城牆環繞而成，最核心一環的城牆內以土石疊砌高台，再

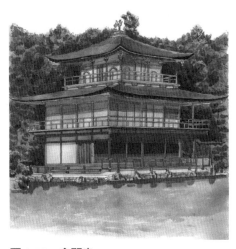

圖 2-58　金閣寺
金閣寺又名鹿苑寺，三層建築在每一層都呈現出不同的建築時代風貌。

於其上建造複層高樓，稱為「天守」（Tenshiyu）。天守為城內最高建築，是為城主的高級住宅，具有瞭望與防守功能。

以位於兵庫縣的姬路城為例，姬路城的天守（Tenshiyu）多重屋簷以及純白的牆壁形塑美麗的天際線，像一群白鷺振翅飛翔，因此獲得「白鷺城」的美名。

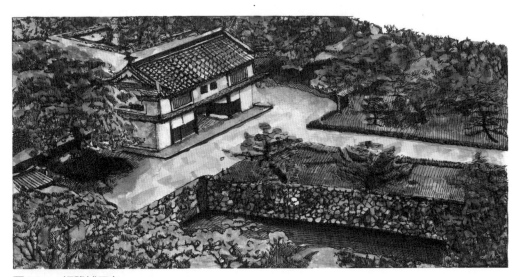

圖 2-59　姬路城三丸
以天守建築為中心，在它周圍還要興建多層帶壕溝的城牆，並由此形成環狀的城郭建築，這些城郭建築由內向外以「丸」為單位，以數字排序，而且面積越來越大，一般前三丸是官僚和武士居所。

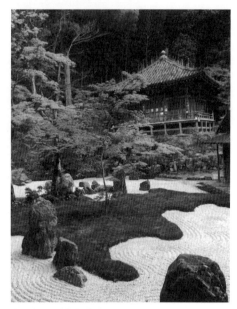

圖 2-60　枯山水庭院
雖然枯山水庭院一般由石塊、草地、砂石地和各式植物構成，但仍能營造出意境深遠的庭院氛圍。

![姬路城天守閣]

圖 2-61　姬路城天守閣
姬路城天守閣是日本較為完好地保存至今的大型堡壘建築之一，以白色牆壁和層疊起翹的屋簷為主要特色。

在日本，除了寺院和官方建築之外，還有一種多建在深山水邊或附屬於其他建築而建造的茶室（Teahouse）建築，也十分富有民族特色。這種建築除了在結構上不追求新奇之外，內部風格也簡約到了幾乎沒有裝飾的地步。這種茶室的面積一般不大，主要作為人們飲茶冥想的空間。茶室以自然作為建築的裝飾，因此，內部樸拙原始的氛圍需要與外部自然的景觀完美融合，是崇尚與自然合一的簡樸日本建築風格的典型體現。

從總體上說，日本建築在結構和造型上受中國建築，尤其是隋唐時期的中國建築的影響很大，以木梁架結構為主，並形成獨特的建築體系。在長時期的發展過程中，日本建築逐漸形成了一種親近自然、於簡約中追求深刻哲學思想性的藝術特色。無論是組群還是單體，人們十分注重建築實體與外部環境之間的協調關係，由此形成和諧、寧靜的日本建築及園林形象，也成為日本建築中最有其民族意蘊的特點。

5 伊斯蘭教建築

從 7 世紀起，生活在中東的信奉伊斯蘭教的阿拉伯人（Arabs）逐漸強大起來，他們在以後的幾個世紀中不斷向外擴張，不僅占領了巴勒斯坦、敘利亞、伊朗、埃及以及兩河流域和印度，還將征服的觸角伸到了歐洲南部的西班牙地區。阿拉伯人在他們所占領的這些地區大力普及伊斯蘭教的信仰，使上述大部分地區民眾都成為了穆斯林（Muslim）。

伊斯蘭教發源於麥加（Mecca），伊斯蘭教的創始人穆罕默德（Muhammad）570 年生於沙烏地阿拉伯的麥加，於 632 年去世。由於最初信奉伊斯蘭教的阿拉伯人是游牧民族，所以並沒有形成固定

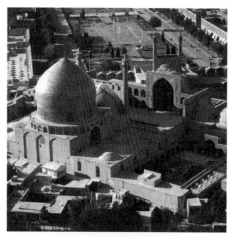

圖 2-62　伊斯法罕皇家清真寺
位於伊朗伊斯法罕的皇家清真寺，以裝飾精美的後殿穹頂著稱。清真寺除了供人們祭拜之外，還兼有行政與法律等多種功能，因此在主體禮拜建築之外還建有諸多功能的附屬建築，形成龐大的清真寺建築群。

的宗教建築形式。到大約 7 世紀穆罕默德逝世後，由他的弟子及後人形成了「哈里發」（Caliph）為最高領導的政權。這個阿拉伯人的政權趁波斯和拜占庭兩大帝國處於政權混亂時期，先後征服了敘利亞、巴勒斯坦、伊拉克、波斯、埃及等地，並採取凡歸信伊斯蘭教者免繳人丁稅的鼓勵政策，吸引被征服地的居民多改奉伊斯蘭教，使伊斯蘭教發展成為一種世界上多民族信仰的主要宗教。

到 8 世紀時，這個阿拉伯人的政權占領了阿富汗和印度西北部，繼而征服了外高加索（South Caucasus，也叫 Transcaucasia），控制了中亞大部分地區，形成了東起印度河流域，西臨大西洋，北界鹹海（Aral Sea），南至尼羅河（Nile）的，地跨亞、非、歐三洲的大帝國。9 世紀後，伊斯蘭國家分裂，其發展走向下坡，直到 13 世紀，伊斯蘭國家勢力漸強，又建立起了一個大帝國。隨著來自土耳其的蘇丹穆罕默德二世（Muhammad Ⅱ）於 1453 年攻陷君

士坦丁堡，消滅了拜占庭帝國以後，這個伊斯蘭帝國遷都於此，君士坦丁堡（Constantinople）被更名爲伊斯坦堡（Istanbul），伊斯蘭政權也再次成爲占領整個小亞細亞及巴爾幹半島的大帝國，其影響勢力又將伊斯蘭教傳入西南歐地區。

圖 2-63　伊斯蘭建築中的窗戶
伊斯蘭建築中的窗戶多採用飽滿的尖拱形式，透雕手法裝飾的精美窗櫺是這種窗的突出特色部分。

圖 2-64　伊斯法罕皇家清真寺穹頂内部
穹頂内部採用壁磚貼飾，形成以藍色爲底的繁密花紋裝飾。

從信奉伊斯蘭教的穆斯林所經歷的發展歷程可以看出，伊斯蘭教作爲世界三大宗教之一，從 7 世紀在中東形成以後，就陸續隨著帝國的擴張向中亞、西亞、南亞以及南歐和北非等地的國家迅速地傳播。早期各地的伊斯蘭教建築並沒有統一的樣式與風格，但是後來透過人們對其教理與教義的遵從，逐漸豐富和發展了伊斯蘭文化和藝術，也形成了一些共同的伊斯蘭教建築的特色。比如伊斯蘭教義規定不能用人物、動物的形象作爲裝飾紋樣，因此伊斯蘭教建築中主要以幾何紋、植物紋和《古蘭經》的經文爲主進行裝飾，而且整個裝飾以淡雅的藍、綠等色調爲主。各種建築中都使用拱券，這其中有半圓拱、二圓心尖拱、桃心拱等多種形式，都極富裝飾性。建築以封閉的外部形象爲主，建築的外牆上多採用一種被稱爲「佳利」（Jali）的有細密鏤空雕刻的尖拱窗作爲立面構圖要素。建築主殿中心大廳内部的穹頂多被做成由諸多小穹頂分割的形式，而且滿布精美繁密的雕刻裝飾。

　　此後，伊斯蘭教與各種地方建築相互融合，使各地的伊斯蘭教建築形成既遵守一種統一的建築大造型原則，又在不同地區有不同建築面貌的發展狀

態，其獨特的建築文化形式在世界建築中占據了重要的地位。

伊斯蘭教建築在幾個地區形成發展巔峰，並創造了幾種主要的建築風格，以地區為標準可以劃分為早期發源地式、拜占庭式、印度式和西班牙式等幾種。

早期發源地式是伊斯蘭教建築發展的第一

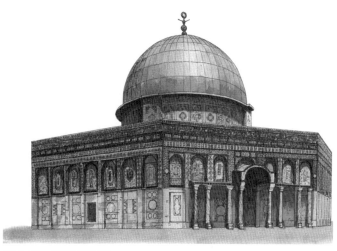

圖 2-65　岩石清真寺
耶路撒冷的岩石清真寺雖然結構和造型都很簡單，但卻以精細和複雜的雕刻裝飾而聞名，尤其是建築帶柱廊和拱券的入口，還流露出西方建築傳統的影響。

階段。這時期的建築受穆斯林最早占領的敘利亞當地集中式教堂的影響，並形成最初固定的清真寺的建築形式，其突出代表性實例就是 7 世紀時在耶路撒冷修建的岩石清真寺（Dome of the Rock）。

岩石清真寺的平面為八邊形，其內部有 24 根柱子圍成一圈同樣呈八邊形的列柱，列柱與牆體之間保持了一定距離，因此形成了一個環繞建築的步道。在八邊形列柱之內，另外由 16 根圓柱圍合一個圓形平面的中心空間以支撐上部木結構的屋頂。中央直徑達 18 公尺的半球形屋頂採用雙層木結構外覆金箔，其他周邊的屋頂則採用斜屋面的形式，但建築外圈加高的女兒牆將穹頂周圍的斜頂遮蓋住，以獲得更為理想的建築造型效果。為了突出中央穹頂，還在穹頂底部加設了一圈鼓座，使穹頂大大高出周邊的屋頂，形成完整的視覺效果。

這座清真寺雖然採用集中式的建築樣式，而且入口也是柱廊與拱券相組合的形式，但並沒有像古羅馬和拜占庭建築那樣具有集中式的教堂空間模式。這座清真寺原本是被簡易的馬賽克鑲嵌裝飾的，但此後經過多次修復，到 16 世紀的時候，這座建築的內外均被幾何圖案的大理石和彩色陶瓷的馬賽克鑲嵌，變成了幾何紋樣和《古蘭經》經文構成的藝術殿堂，再加上透雕精細的視窗，使這座清真寺成為華麗、精巧的珠寶盒一般的建築。

但這座精美的珠寶盒式的建築規模很小，如果營造大規模的建築，會對穹頂構造技術提出較高要求，因此這種珠寶盒式的清真寺建築模式並不實用。在此基礎之上，人們又受到羅馬—拜占庭地區的巴西利卡（Basilica）式建築的啓發，逐漸發展出了比較成熟的清真寺建築形式。

　　羅馬—拜占庭的巴西利卡式的建築平面是以東西向爲長邊的長方形，內部有柱廊和拱劵的結構支撐。這種建築形式的優點被伊斯蘭教清真寺建築所繼承。但由於穆斯林們朝拜時必須面向南面的麥加城，因此巴西利卡的大廳平面方位都被橫向布置，這也形成了此後清真寺建築面寬長、進深短的建築特色。這種早期風格的清真寺中比較著名的建築實例有大馬士革（Damascus）的奧米亞清真寺（Umayyad Mosque）、耶路撒冷的阿克薩清真寺（AlAqsa Mosque），以及突尼西亞（Tunisia）凱魯萬的大清真寺（Great Mosque in Kairouan）。

　　在此基礎之上形成的成熟的清真寺建築是以巨大庭院的形式出現的。巨大的長方形或正方形平面的庭院可以向不同的方位隨意展開，只要保證主殿的穆罕默德寶座以及教衆們舉行儀式時能夠面向麥加的方向即可。庭院內部除中央露天廣場之外，四面都以柱廊圍合，其中主要的殿堂和宣禮塔分別位於庭院的兩個不同方位。

圖 2-66　埃及開羅蘇蘭哈森清真寺剖面圖
開羅舊城內的清真寺建築衆多而聞名，這裡的清真寺建築歷史悠久且建築造型多樣。

　　通常位於朝向麥加方向的清真寺大廳是一個長方形平面（Rectangular Plans）的建築，其內部由按照統一規模尺度設置的網格形柱子支撐拱劵結構形成屋頂。在這個長方形平面與宣禮塔連成的中軸部分，要強調並劃分出一道狹長的中廳作爲內殿的主廳（Prayer Halls）。這個主廳面向庭院的一端設置一道高敞的長方形屏門，屏門內通常開設通高的拱劵並滿鋪以植物和經文（Arabic Calligraphy and Qur'anic Verses）爲主要內容的雕刻或鑲嵌裝飾，並形成高大精美的立面，在主廳的

另一端則設置一個帶
穹頂的空間（Central
Dome）。作為整個內
殿的核心部分，穹頂下
通常設置一個高高的講
壇，講壇位於樓梯最
上部的聖台（A Raised
Minbar or Pulpit）上，
講壇的最高處為寶座，
以象徵伊斯蘭教的創
始人穆罕默德。在阿
訇（Ulema）舉行儀

圖 2-67　奧米亞清真寺
作為早期清真寺建築的代表，建於大馬士革的奧米亞清真寺，顯
示出很強的西方巴西利卡式教堂建築的影響。

式時，他就坐在樓梯的最後一級，也就是寶座下的台階
上，而所有教眾則對著阿訇，也就是麥加的方向。

　　主內殿除了中央主廳之外，都是連續的網格式柱廊
結構，形成龐大的室內使用空間，可以滿足伊斯蘭教聚
眾舉行儀式的使用要求。但同時，密集的柱子也在很大
程度上破壞了空間的完整性。

　　整個建築群中除了主殿之外，另一座重要的建築就
是與主殿隔廣場相對的宣禮塔（Minarets）。宣禮塔原本
是阿訇登高以昭告信徒和提示時間（Calling the Faithful
to Prayer）的一種建築，它最普遍的形象是一種高聳的塔
狀形式，比如在凱魯萬（Kairouan）清真寺中那種平面
為方形，向上層逐級退縮，並在頂部設置小穹頂的造型
模式。但在其他地區，比如西亞，可能是受兩河流域地
區古文明城市中所建的那種帶螺旋坡道的基台建築的影
響，伊斯蘭教建築中也出現了諸如伊拉克地區那樣的巨
大螺旋塔模樣的宣禮塔的形式。而在印度，則出現了受波斯或西方建築影響的
一種塔身帶凹槽的巨塔形式。

**圖 2-68　凱魯萬大清
真寺平面圖**
這座清真寺的平面向
人們展示了一座標準
的伊斯蘭清真寺的建
築形式，但在實際的
清真寺建築中，往往
還要在這個主體建築
平面之外加入許多不
同功能的附屬建築。

拜占庭式清真寺也可以說成是聖索菲亞式。15世紀穆斯林攻陷君士坦丁堡並將其改名為伊斯坦堡後，穆斯林摧毀了城內的大部分建築，但留下了氣勢宏大的聖索菲亞大教堂，並將其改造成了清真寺。此後人們按照聖索菲亞大教堂的樣式又在城內和其他地區修建了多座集中式帶穹頂的清真寺。

這種集中式的清真寺除了在伊斯坦堡的聖索菲亞大教堂之外，還有蘇萊曼（Suleyman）皇帝指派當時偉大的建築師希南（Mimar Sinan）在伊斯坦堡設計的蘇萊曼清真寺（Suleiman Mosque）。這座清真寺是拜占庭式的帶穹頂大殿與中亞那種庭院式清真寺風格相結合的混合性的建築，其主體的建築形式直接模仿聖索菲亞大教堂。

圖 2-69　庫特卜·米納爾
這座位於印度德里的宣禮塔約建於 1199 年，不僅塔身受波斯建築的影響呈折線輪廓形式，而且塔身上還布滿了具有印度當地特色的雕刻裝飾。

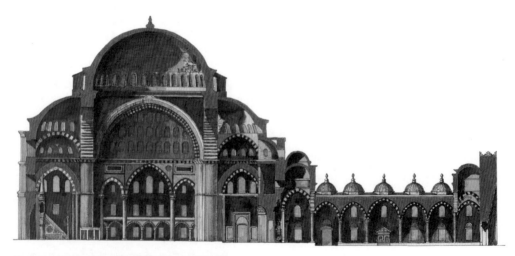

圖 2-70　君士坦丁堡蘇萊曼清真寺剖面圖
蘇萊曼清真寺是按照集中式的聖索菲亞大教堂的樣式興建的，同時為了滿足聚集大量信眾的要求，在主穹頂建築空間之外又加入了連續拱券的禮拜空間。

此後，到了塞利姆二世（Selim II）時期，由希南在今土耳其埃迪爾內（Edirne）設計的塞利姆二世清眞寺（Selimiye Mosque），則是這種將拜占庭建築特色與傳統清眞寺庭院式建築形式相組合的成熟範例。這個 16 世紀後期建造的巨大建築群平面呈長方形，並有牆體圍合，透過兩條貫穿基址中心垂直相交叉的道路分割出明確的縱橫軸線關係。主要建築群都順著縱向軸線展開，經過一個無柱廊的廣場後集中在院落的另一端。

信眾在進入清眞寺亭院之後要先經過開敞的無柱廣場，此後進入一個四面環有小穹頂的小廣場內。小廣場的平面與後部清眞寺的平面幾乎是相同的，這種半閉合的形式，是從廣場到清眞寺內殿的空間過渡。後部清眞寺的平面雖然是長方形，但主體以穹頂爲中心的建築部分的平面是正方形的，它在底部由八根墩柱劃定了內接於正方形中的八邊形（An octagonal supporting system, that is created through eight pillars incised in a square shell of walls）以及其上穹頂和主殿的範圍。

塞利姆二世清眞寺的主穹頂建在八邊形基座之上，在主穹頂四周也依照拜占庭的傳統設置層疊支撐的半穹頂建築支撐，並由此在內部形成以穹頂所在的主殿爲中心，附帶小穹頂空間的主次分明的空間形式。在主殿建築的外部四角各設有一座細高的宣禮塔（Surrounded by four tall minarets），塔高在 60 公尺以上。主殿建築後部，也是庭院的最後側被大略平均分成四個正方形空間，其中兩端頭的方形平面建造建築，被闢爲穆斯林學院和誦經室，中間的兩個方形平面是公墓。

塞利姆二世清眞寺建築群，也是拜占庭式集中穹頂建築與亞洲中西部清眞寺建築傳統相組合後的產物，它體現出

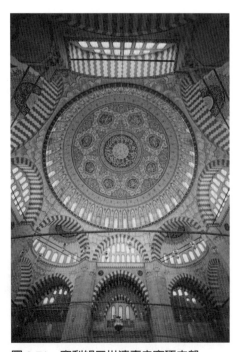

圖 2-71　塞利姆二世清眞寺穹頂內部
塞利姆二世清眞寺，打破了傳統的長方形大廳式的清眞寺內部空間形式，而是形成以穹頂爲中心的完整大廳形式。

圖 2-72 塞利姆二世清真寺平面圖

伊斯蘭教的清真寺除了具有聚眾施行禮拜的功能之外，往往還設有伊斯蘭學院和重要人物的墓葬區。將市場也建在清真寺建築群附近的做法，則使清真寺成為人們生活的中心。

圖 2-73 法特普爾西克里宮

始建於 1571 年的法特普爾西克里新城中，將傳統伊斯蘭教建築的連續拱廊形式與印度本土的高台基相組合，因此形成高敞、通透的建築形象。

一種軸線與空間的對應關係，其集中式穹頂建築的形式，也是伊斯蘭風格建築中最動人的形象，並在此後影響到北非等地清真寺形制的確定，其中印度的伊斯蘭教建築就體現出了這種影響。

阿拉伯人最早在 8 世紀開始進入印度地區，此後來自今阿富汗、土耳其等地的穆斯林都來到印度，建立起各種伊斯蘭統治區。但伊斯蘭教勢力得以發展壯大並取得卓越建築成就的，是在 16 世紀的蒙兀兒王朝（Moghul Dynasty）時期。蒙兀兒王朝的發展巔峰是在胡馬雍（Humayun）、阿克巴（Akbar）和沙賈漢（Shah Jahan）三位皇帝執政期間。從開創者阿克巴大帝時期起，就採用一種開放的文化政策，因此也使得蒙兀兒時期的伊斯蘭教建築風格糅合了伊斯蘭教、印度教和耆那教的多種民族與宗教建築特色。

在德里（Delhi）較早建立起來的胡馬雍陵（Humayun's Tomb），雖然主體建築採用伊斯蘭風格明確的穹頂形式，而且建築立面也是按照清真寺主殿的立面傳統所做，但從建築建在高台基之上和設置多個小穹頂等做法中，仍明確可以看出其與印度教將建築建在高台基上傳統的對應關係。而在另一座阿克巴大帝未能完全建成的法特普爾西克里新城，那種多層、帶穹頂式的平台，和貫通的柱廊形式與印度神廟建築形象更為相像。

蒙兀兒王朝時期建成的最著名，也是最動人的伊斯蘭風格建築，是沙賈漢

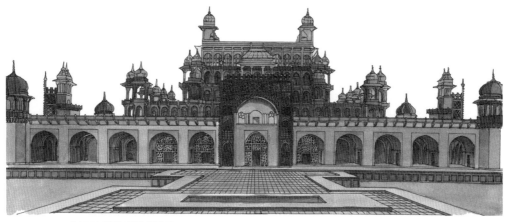

圖 2-74　阿克巴陵墓復原想像圖
5 層高的阿克巴陵墓採用的是一種創新形式的建築形象，陵墓建築最初由紅色粗陶建成，但後來被白色的大理石取代。

皇帝為其皇后建造的泰姬瑪哈陵（Taj Mahal）。泰姬瑪哈陵是一座以陵墓建築為主，包括建築與園林的組群建築，整個陵墓建築群平面呈長方形，統一於閉合的圍牆之內。從正門進入陵墓內部先經過一個小院落，此後過第二道門進入主院落後人們眼前會豁然開朗，展現在人們眼前的是一片被十字形水道分隔的綠色園林區，而在綠色的草坪和標示著建築中軸的水道的盡頭，就是立於高台上的泰姬瑪哈陵。

陵墓建築由位於中軸上的白色泰姬瑪哈陵和它兩邊的兩座紅色輔助建築構成，所有這些設置，綠色的草坪、紅色的附屬建築和廣闊的藍天背景，都是為突出位於院落的最後部由白色大理石建造的泰姬瑪哈陵建築部分。泰姬瑪哈陵是一座平面呈方形的建築體，但在四角抹角，因此形成八邊形平面形式。整個陵墓位於一個高出地面約 5.5 公尺的大理

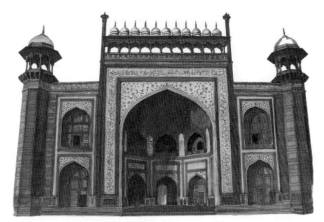

圖 2-75　泰姬瑪哈陵入口大門
泰姬瑪哈陵所在庭園的入口大門，採用了伊斯蘭清真寺的建築立面形象，建築主體採用紅砂岩，但在立面加入了白色大理石的雕刻裝飾。

石台基上，這個台基的四角還各設有一座 40 公尺高的塔樓。泰姬瑪哈陵本身的形象很容易看出是來自於早期的胡馬雍陵，只是在形制上更加成熟。整個建築的部分與整體之間有著嚴密的比例關係，如建築從台基到穹頂的高度是其所在台基高度的一半，而入口立面的寬度則與頂部穹頂的直徑相同等。透過這些簡單比例的設定，使整個建築呈現出穩重、優雅的氣質。

　　建築全部採用白色大理石建造而成，整個外立面主要由大小不等的尖券裝飾，但在立面上還布滿了植物和經文的裝飾圖案，這些圖案從遠處看並不影響陵墓純淨、簡單的總體形象效果，而近看則給建築增添了華麗之氣。

　　同印度的伊斯蘭教建築相比，伊斯蘭教深入歐洲大陸的建築風格就顯得混雜多了。在 8 世紀早期阿拉伯人打敗了西哥德人（Visigoth）成為西班牙地區的統治者開始，此後的 3 個世紀時間裡，人們開始大量興建伊斯蘭風格的建築，這些建築因之後基督徒對西班牙的征服而大部分遭到了損壞，遺留下來的建築主要以科爾多瓦清真寺（The Great Mosque of Cordoba）和格拉納達（Granada）的阿爾罕布拉宮（Palace of Alhambra）為代表。

　　科爾多瓦清真寺大約在 8～10 世紀之間建造起來，這座建築雖然是按照源自西亞的清真寺樣式建造的，但內部卻顯示出很強的西方建築特質。除了大殿裡的馬蹄形拱券之外，建築內部的拱券還有尖拱的形式，而且明顯帶有多層葉飾的柱頭形象，也顯示出西方建築風格的影響。

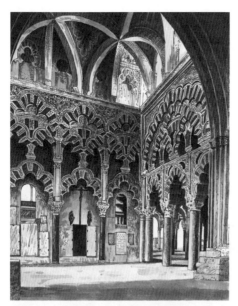

圖 2-76　科爾多瓦清真寺內部拱券

科爾多瓦清真寺除了主禮拜大廳統一採用馬蹄形拱的形式之外，在其他空間還採用了這種三葉尖拱的形式，獨特的拱券形狀再加上條紋裝飾的雕刻，使建築內部顯得格外華麗。

　　阿爾罕布拉宮，是在西班牙的穆斯林政權進入衰落前最後輝煌時期的產物。由於此時西班牙的大部分已經被基督徒征服，而偏安一隅的穆斯林宮廷也正處於帝國最後的落日餘暉之中，因此

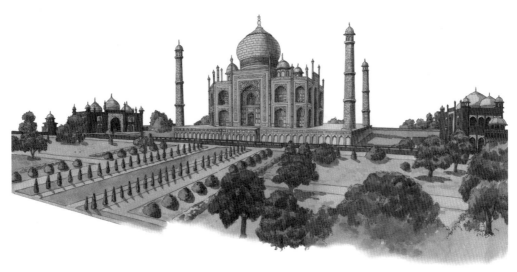

圖 2-77　泰姬瑪哈陵
位於中軸線上的水道和植物與泰姬瑪哈陵墓主體建築兩邊紅砂岩的附屬建築形成對比，同時也更加襯托出了白色泰姬瑪哈陵建築的高雅。

阿爾罕布拉宮作爲王室的避世之所，其宮殿建築極盡豪華享樂之能事。阿爾罕布拉宮是一座建在半山腰上的宮堡式建築，雖然外部宮堡的平面並不規整，而且有高大封閉的城牆圍合起來，但在內部的宮殿區卻是開敞和華麗的。宮殿區內各院落都有水池，且院落之間有或明或暗的水道相連接，以便爲院落內部提供更舒適的生活環境。

阿爾罕布拉宮中最具特色的是精細的雕刻裝飾。這些雕刻裝飾無處不在，從院落外連券的拱廊到門楣、窗楣，再到建築內部的穹頂，都如同織錦刺繡般地布滿了以植物和經文爲題材的雕刻裝飾。這種雕刻裝飾的做法具有統一性，且事先在需要雕刻的柱子、拱券和建築

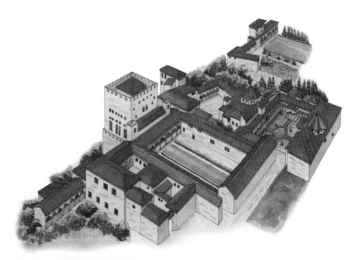

圖 2-78　阿爾罕布拉宮
阿爾罕布拉宮是深入歐洲地區的伊斯蘭風格的建築代表，由於整個宮殿依山勢而建，因此建築群在總體布局上並不講究對稱，但各院落內部的軸線關係較爲明確。

的楣簷處塑上灰泥，然後再在其上進行雕刻的，因此可以進行十分精細的雕刻。除了雕刻之外，宮中還遍飾彩色瓷磚和木雕，這些雕刻畫面與靜靜的水池、綠色的植物相配合，營造出一種奢華而不浮躁，雅緻而不失尊貴的宮室氛圍。

作為世界建築史重要組成部分的伊斯蘭風格建築，不像基督教、佛教等其他宗教建築那樣，都集中於一地發展成較為統一的風格，而是隨著穆斯林政權的轉移散布於歐、亞、非三大洲的多個地區。由於伊斯蘭教義有著嚴格的教理規定，因此也使各地的伊斯蘭教建築在建築的一些形態和裝飾方面具有一些明顯的共性，比如都設置宣禮塔，建築中出現各種尖拱和以植物和經文為主的裝飾圖案、素雅的色彩等。在建築的內部空間營造上，各地的清真寺雖然造型和布局各不相同，但都以營造一種閉合式的內斂空間氛圍為主要設計目標，而且禮儀大廳中的方向性很強，都以朝向麥加聖地為主導方位。但與這些共同的特徵相比，各地建築的差異性更為突出。這種既統一又有差異的建築形態，也是伊斯蘭教建築最突出的特色。

6 美洲古典建築

和世界上其他地區相比，美洲的古建築在世界古建築之中，尤其具有獨特性，因為美洲古典建築是唯一沒有受到其他地區建築風格影響而發展起來的，其建築的發展受宗教思想影響深入，現存的大部分建築也以美洲各文明時期的宗教性建築為主。此外，從時間上說，雖然美洲古典文明也早在大約西元

圖 2-79　馬丘比丘城中的拴日石
這座拴日石基座是多角形的，而且其中的一角指向正北，基座上豎立石柱的平台據說是一座原始的觀象台。

前 3000～前 2000 年左右就已經開始出現大型紀念性建築，但美洲古典文明的發展進程緩慢，直到 16 世紀初外來的西班牙統治者將其文明滅絕之時，其社會構成還是奴隸制的，而文化發展則基本上還停留在非常原始的自然狀態下。

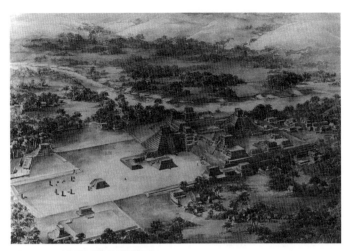

圖 2-80　科潘城想像復原圖
科潘城是馬雅文明最具代表性的城市之一，科潘城的這種以金字塔式神廟所構成的廣場為中心，在廣場周圍按照社會等級設置各種建築的城市布局方式，也是美洲各古代文明城市所共有的布局特點。

　　但同時，也就是在這種較為原始的宗教與生產水準的發展狀態之下，美洲各地卻也創造出了先進的城市、大規模的神廟和堡壘建築。這些建築的功能與早期美洲發展起來的社會文化一樣，都是以宗教生活為中心，但與人們相對原始的生活狀態不同的是，在美洲各地興建的以宗教建築為主的城市中，不僅有著宏偉的各種神廟和祭祀建築，還有著規劃整齊的城市和明確清晰的生活分區。從這些城市和城市中的建築所反映出來的規劃思想、建造特色等方面來看，甚至與現代城市建築還有許多相似之處。

　　美洲的古典建築文明發展主要集中在中美洲和南美洲，這其中又以中美洲地區的文明發展最為興盛，可以說是美洲土著文明發展的中心地區。中美洲地區的地形複雜，既包括猶加敦（Yucatan）半島和墨西哥谷地，又包括墨西哥高原連綿的山脈、平原和熱帶雨林，這裡最早的文明高峰是由奧爾梅克（Olmec）人創造的。

　　大約在西元前 1500～前 400 年是奧爾梅克文明的主要發展時期，此時已經形成了最初的等級社會和比較完善的神學崇拜體系。這個基本的社會生活體系不僅在此後被中美洲地區的許多文明區所沿用，而且也成為中美洲各地建築發展的特色所在。在各文明區的建築體系發展中，都是以神廟和祭祀建築為主，以政治和神學統治人員使用的議事廳和住宅為主，形成中心的城市區，而

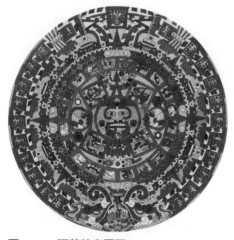

圖 2-81　阿茲特克曆石
石盤上以不同圖形由內向外雕刻著多圈同
心圓，人們透過內外圈同心圓上的圖案相
對應的方式來確定年分和月分，同時這塊
石頭上還預示了阿茲特克人「世界末日」
到來的日期。

其他的普通居住區則位於這個中心區的
周邊。

　　奧爾梅克文明時期的建築並沒有很
好地遺存下來，人們透過對此時期文明
聚居地遺址的研究發現，這一時期已經
形成了一種以祭祀建築和廣場為主，所
有建築沿一條軸線進行設置的傳統。從
此時期所特有的一種藝術遺跡 —— 奧爾
梅克巨大的岩石頭像也表明，人們已經
具有了搬運、雕刻等處理巨大石材的能
力以及軸線明確的藝術規則思想。

　　奧爾梅克文明發展高峰期的城市
設計作品，也是中美洲早期文明突出代
表的象徵，是位於墨西哥城附近的古代城市特奧蒂瓦坎（Teotihuacan）的建
成。這座城市顯然經過特奧蒂瓦坎人嚴謹的事先規劃才開始建造的，整個城
市的方格形布局顯示出很強的規劃性，這種布局即使在阿茲特克人對該城重
建時仍被遵守著。阿茲特克人的設計，是使整個城市被東西向和南北向的兩
條長約 6 公里的軸線大道垂直分割，其中以南北向的死亡大道（Avenue of the
Dead）為主軸，城市中的兩座主要的金字塔建築 —— 月亮金字塔（Pyramid of

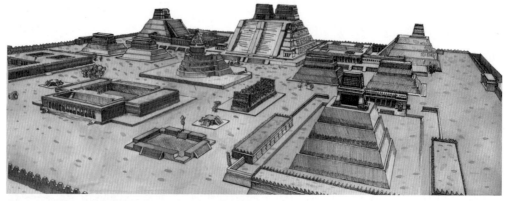

圖 2-82　特諾奇蒂特蘭城市中心廣場想像復原圖
布滿各種神廟和祭祀建築的城市中心，顯示出很強的規劃性與條理性。

the Moon）和太陽金字塔（Pyramid of the Sun），就分別位於這條大道的盡頭和一側。太陽金字塔是美洲早期文明時期興建的最大型金字塔建築，其底部的主體建築平面邊長達210多公尺。

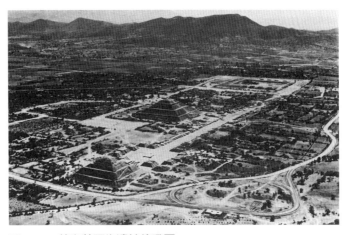

圖 2-83　特奧蒂瓦坎遺址俯瞰圖
除了城市祭祀建築聚集的中心區以死亡大道為軸線建設之外，特奧蒂瓦坎的世俗建築區也按照一種規則的方格式布局建築，因此呈現出極強的秩序性。

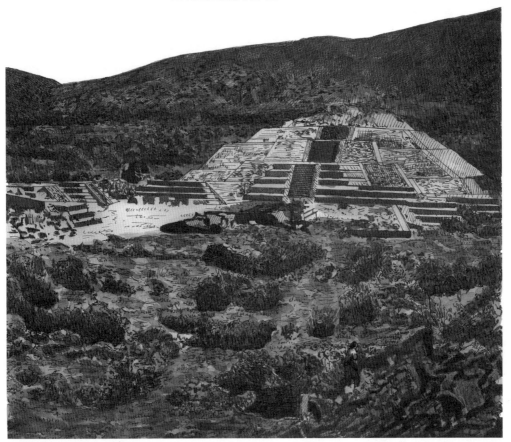

圖 2-84　太陽金字塔遺址
太陽金字塔是特奧蒂瓦坎城中死亡大道上的主體建築，它是在基址原有的金字塔式神廟建築基礎上興建的，也是特奧蒂瓦坎現存規模最大的一座建築。

美洲文明城市中出現的這種階梯形的金字塔與古埃及文明早期的階梯形金字塔類似，但美洲金字塔的端頭並不是尖的，而是一個平台，祭祀的神廟建築就建在這個平台上，除了巨大的階梯之外，金字塔外往往還設有一條擁有細密台階的坡道從塔底通向頂部的神廟區。這種將建築建在平台之上，透過階梯通向平台頂端建築區的做法，也成為一種建築傳統被後世所沿用。世俗建築的分布區域位於南北向主軸道路的另一端，在道路兩側分別是市場和行政區域，在行政區域之中還建有一座羽蛇神廟（Temple of Quetzalcoatl）。

　　特奧蒂瓦坎城大約從西元 100 年就已經開始興建，到西元 600 年左右發展至鼎盛，但在西元 700 年之後就逐漸衰落了。此後先後登上中美洲文明發展

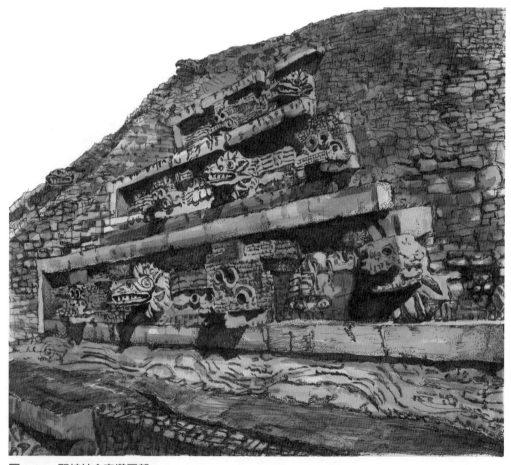

圖 2-85　羽蛇神金字塔局部
位於特奧蒂瓦坎的羽蛇神廟雖然已經被毀，但透過建築基礎上殘存的雕刻，人們仍可以看到一些雕刻技術高超、形象怪異的蛇神形象。

歷史舞台的是馬雅人和對特奧蒂瓦坎
進行了重建的阿茲特克人。

馬雅人的歷史是美洲古典文明發
展中的眞正高潮階段。馬雅人創造出
了文字，並在數學、天文曆法等方面
都取得了相當高的成就，更爲重要的
是，馬雅人在中美洲地區的叢林中創
造了相當繁盛的文明。馬雅文明時期
形成了多個城邦制的國家，這些國家
以各自的城市爲中心進行發展，這引
起城市的布局與規劃在統一中也有諸
多變化，而且各城市都取得了相當高
的建築成就。在馬雅城邦文明發展時
期興起的包括蒂卡爾（Tikal）、科潘
（Copan）、帕倫克（Palenque）、烏
斯馬爾（Uxmal）和奇琴伊察（Chichen
Itza）、馬雅潘（Mayapan）等諸多城

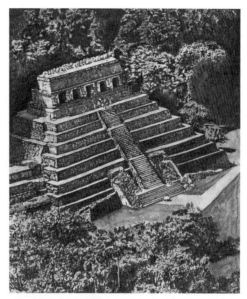

圖 2-86　銘文神廟
位於帕倫克古城中的銘文神廟，是一座整體
建築保存較爲完好的金字塔式神廟。在這座
建築頂端的神廟中，還開設有通塔底石室的
台階，塔底石室爲停放國王石棺的墓室，人
們由此出土了許多珍貴和富有研究價值的馬
雅文化手工藝品。

市，其中在 12 世紀興建的新城馬雅潘不再像以往的城市那樣保持開放的狀
態，而是在城市周邊建造了堅固的城牆。在諸多馬雅城市中以蒂卡爾和奇琴伊
察最具代表性。

蒂卡爾是馬雅文明中出現較早的一座城市，也是規模最大的一座城市，其
發展與繁盛期大約在 3～8 世紀之間，到 9 世紀後則逐漸衰落，此後湮滅於熱
帶雨林（Tropical Rainforest）之中，直到 19 世紀才重見天日。蒂卡爾城市面
積大約在 65 平方公里左右，城市內有著明確的軸線和分區，作爲主要建築的
金字塔神廟、祭壇等都設置在南北向主軸的兩邊。蒂卡爾城的金字塔建築具有
坡度陡和高度大的特點，塔的角度和高度都在數值 70 左右。而且塔的底部通
常被作爲城邦統治者的陵墓。

除了金字塔神廟和祭壇建築之外，蒂卡爾城內的中心廣場周邊還立有諸多
寫滿文字的石碑。這些寫有文字的石塊是記載諸如勝仗、宗教、政權、自然現

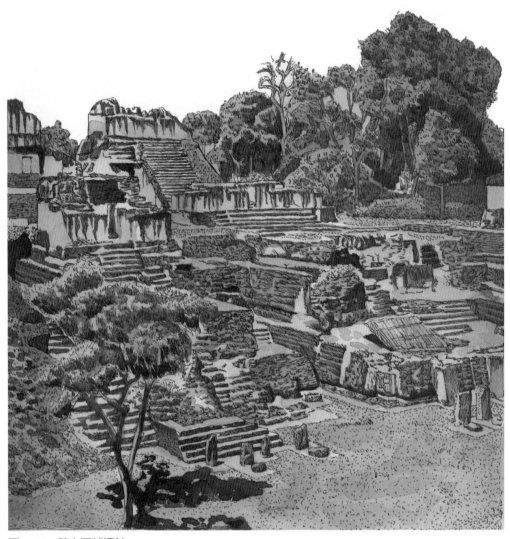

圖 2-87　蒂卡爾城遺址
蒂卡爾是馬雅文明早期興建的規模最大的城市，僅神廟和其他祭祀建築遺址就多達 3,000 處以
上。城市中最具特色的是一種滿是雕刻的石碑，因為在石碑上按照年分記錄著城市中的重大事件。

象等各方面城邦重大事件的紀念碑，其記錄的歷史綿延近 600 年，也成爲後人
解讀馬雅文化的重要參考資料。

　　奇琴伊察是後期馬雅文明的發展中心，雖然奇琴伊察早在 10 世紀之前已
經形成城市，但其真正的大發展時期卻是在 10 世紀托爾特克人（Toltec）統治
時期。托爾特克人除了遵循以前城市的建造傳統，修建了頂端帶有庫庫爾坎神
廟（Temple of Kukulcan）的金字塔建築之外，還建造了螺旋塔（Caracol）觀

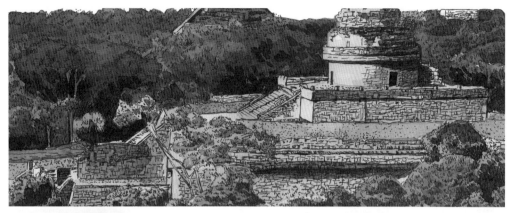

圖 2-88　螺旋塔觀象台
螺旋塔因在內部建有螺旋形的樓梯而得名，這座塔位於奇琴伊察城邊緣處的開闊基址內，在這座塔的正南和正北各有一口井，其中北面的井被馬雅－托爾特克人視為聖井。

象台、有柱列支撐的武士神廟（Temple of Warriors）和球場（Ball Courts），幾種新形式的建築。

　　庫庫爾坎神廟是一座平頂的石構建築，承托這座建築的大金字塔是傳統的階梯形金字塔形式，但在四面都設有通向頂端的坡道。四面坡道上的階梯與頂層的一階台基之和正好是 365 個，代表著一年中的 365 天。此外，這座神廟的方位設定很可能也與多種天文和氣象有關係。比如人們發現在每年的春分（Vernal Equinox）與秋分（Autumnal Equinox）的當天，建築欄杆上雕刻的巨大羽蛇形象都會投影在金字塔北立面，屆時羽蛇形象的影子隨著照射光線的移動而移動，人們相信那是真神眷顧人間的證明。

　　除了金字塔神廟所體現出的精確方位性之外，另一種螺旋塔更明確地向人們暗示了它的天文觀測功能。這種螺旋塔多位於一片空曠的基址上，塔體建在四邊形的基台之上，由圓柱式的塔身和一個圓錐形的尖頂構成。建築的主入口正對著天上金星的方位，內部有螺旋形階梯通向塔頂，塔體高度約12.5公尺。

　　除了具有精準方位性的建築之外，奇琴伊察還出現了由列柱支撐屋頂構成的神殿建築。在這座被稱為武士神殿的建築遺跡中，無論是台基下設置的列柱還是台基上有圍牆圍合的列柱，都有曾被覆蓋過屋頂的跡象。可能屋面是採用木、草或其他易腐材料製成的，因此並未留存下來。這種由柱子支撐形成建築空間的做法在西方古典建築中十分常見，但在美洲古典建築中的應用卻是不多

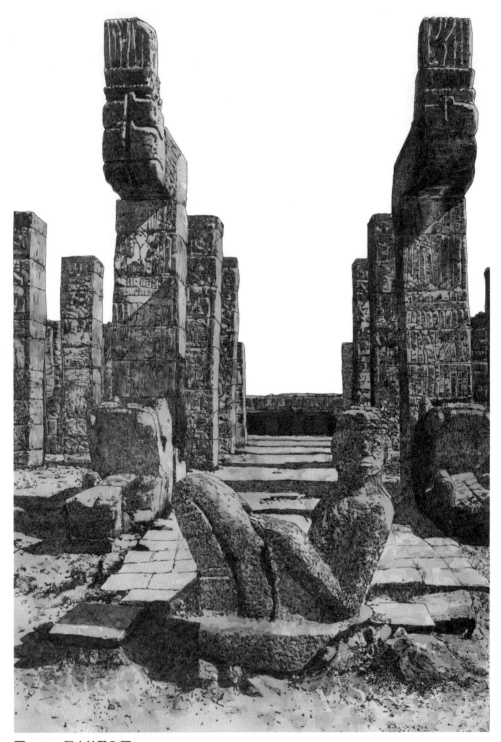

圖 2-89　武士神殿入口
武士神殿中呈縱橫網格設置的柱子表面，都雕刻有精美的圖案，而且在建築的內部和入口都設有各種神化的動物和人物形象。

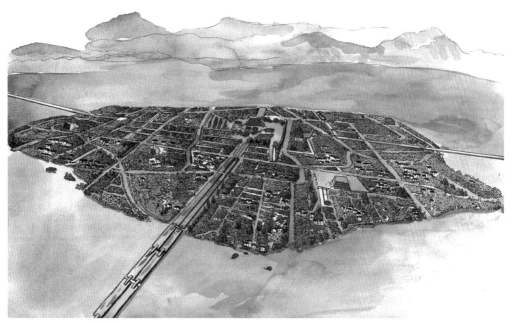

圖 2-90　特諾奇蒂特蘭城市復原想像圖
由於整座城市建在湖心，因此特諾奇蒂特蘭城中不僅有通向各處的道路，還有四通八達的水路，是一座經濟、貿易和宗教活動都十分繁盛的大型城市。

見的。在神殿入口處的柱子上，雕刻有人像和一些裝飾性的花紋裝飾，使人們由此推測，這種平頂的神殿建築在當時一定有著非常壯觀的建築形象。

　　另一種最為特別的形式是球場建築，這是為馬雅人獨特的一種宗教活動而建的儀式場地。由於馬雅人居住的熱帶雨林地區盛產橡膠，因此人們就利用橡膠製成的球發展出了一種以比賽為主要形式的宗教祭祀活動，球場也是為這種比賽而專門修建的。這種球場實際上是一片帶有圍牆的開闊之地，通常平面為長方形，長方形的長邊帶有圍牆並設置球門圈，球場周圍還要修建觀眾席和神廟。參賽的雙方可能以進球數來決定勝負，但這種比賽和勝負並不是作為一種娛樂，而是作為一項嚴肅的宗教活動來舉行，輸球的一方很可能被當作祭品殺掉以謝神靈。

　　雖然這種球類比賽的結果聽起來很血腥，但真正崇尚血腥祭祀的並不是馬雅人，而是在 14 世紀之後逐漸強大起來的阿茲特克人（Aztec）。阿茲特克文明大約在 14 世紀後期興起，此後直到 16 世紀被西班牙人推翻之前，其文明發展中心都是它的首都特諾奇蒂特蘭（Tenochtitlan），也就是今天墨西哥城的

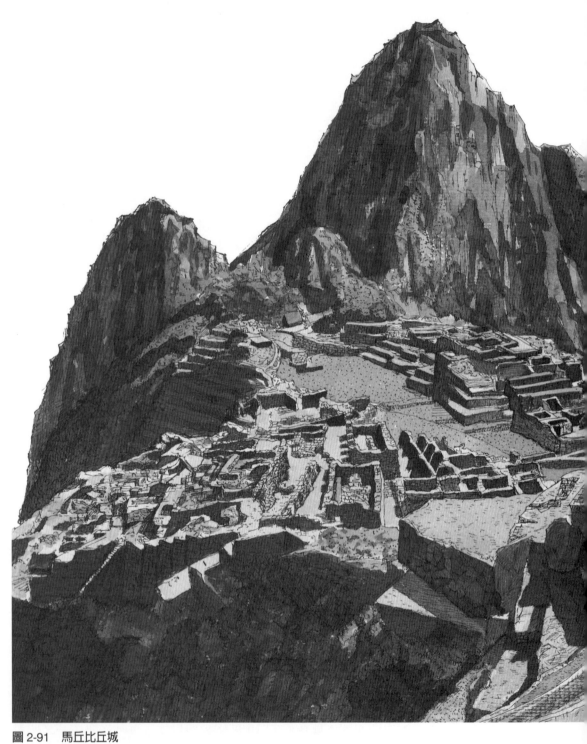

圖 2-91 馬丘比丘城

由於馬丘比丘城建在山頂上，因此城市建築順山勢而建，軸線性和對稱性較差。但古印加人在城
市邊緣修造了大面積的梯田，這些梯田與城市一起，形成非常壯觀的建築場面。

所在地。透過早期人們繪製的一幅草圖可以看到，特諾奇蒂特蘭城原來是一片位於沼澤地和水面中央的城市，它透過堤道和浮橋與岸上相連通。特諾奇蒂特蘭城市中的景象與早先馬雅的城市相似，都是以祭祀性的神廟和宮殿組成城市中心區。阿茲特克人的神廟同樣是建立在階梯金字塔頂部的平台上，並附有精美的雕刻裝飾，不同的是這些神廟上往往還設置有成排的支架用以放置大量的人頭祭品。在祭祀平台上還建有獻祭平台，用來作為剖開獻祭人心臟的工作平台。

總之，中美洲出現的各種人類文明遺跡的建築中，都是以城市為中心發展的。城市的布局都以南北向軸線的道路為主軸，建築在兩側設置，主軸旁邊的建築以位於金字塔上的神廟為代表。到現在，原來城市中的其他類型建築早已經沒有留存，得以保留下來的也只有這些高大的祭祀建築，顯示出中美洲地區濃厚的宗教性建築文化特色。

在中美洲古典文明範圍之外發展起來的印加（Inca）建築，是南美洲建築文明的突出代表。雖然印加文明同馬雅文明和阿茲特克文明並稱美洲三大文明，但印加文明呈現出一種更加成熟的城市建築特徵。

印加人早在 1000 年左右就生活在南美洲安地斯山脈的庫斯科（Cuzco）山谷地區，在 1000 年之後其勢力不斷擴張，並最終發展成為大帝國。如今曾經作為印加人重鎮的庫斯科，早已被後來的西班牙人改造成為現代都市，唯一留存下來的印加人文明的遺跡，是位於海拔近 3,000 公尺的兩座山之間山脊上的城市馬丘比丘（Machu Picchu）。

圖 2-92 馬丘比丘中心廣場
中心廣場可能是舉行某種祭祀活動或集會時所使用的場地,在廣
場的四周有階梯式升高的牆體,類似體育場的坐席,可供人們休
息。

雖然馬丘比丘與印加文明時期其他地區興建的城市相比是一座小型城市,但它卻是諸多印加城市中保存相對最好的一座。因為這座城市長期被密林所覆蓋,所以沒有受到很大程度的破壞。

馬丘比丘按照山脊的走向分為上城和下城兩部分,整個城市外部都被巨大的石塊砌牆所圍合,並設置有偵察敵情的望樓。城市內部也是由磨光的石砌牆體(Polished DryStone Walls)與自然牆體

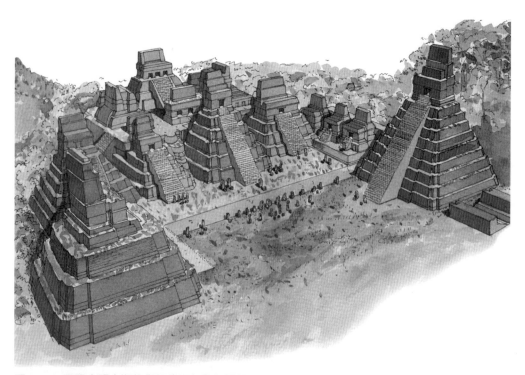

圖 2-93 馬雅文明中期的祭祀廣場想像復原圖
由建立在層級升高的金字塔上的神廟圍合而成的城市廣場,能使身處其中的人們深切地感受到神力的偉大和自身的渺小。

相組合的形式構成錯綜複雜的城市道路網絡。這座城市是在順著山勢變化的基礎上先建造梯田形的平台，再從平台上進行建築形成的。上城主要由神廟祭祀區、高級居住區、議政區構成，各區之間有廣場分隔。下城則主要是農業區和平民居住區，建有大量順山勢而開闢的梯田。

馬丘比丘是一座依照地勢進行科學規劃的美洲古代城市的代表。由於受地勢影響，祭祀建築不再設置在城市中心區，而被設置在地勢最高也是壁壘最為森嚴的上城區。各種建築，包括神廟、祭壇、住宅和廣場等建築在內，都採用石材為主的建築結構，顯示出很高的大型石材加工與砌築技術。這種從城市規劃到具體建築細節上的高品質，向人們展示了美洲古代文明後期所達到的較高文化水準。

美洲古代建築文明的發展呈現出很強的地域性，這其中主要以中美洲和南美洲兩大地區的建築發展為主。這些宗教建築多是被建在高大的、布有雕刻裝飾的台基之上。產生這種高台基建築特色的原因，可能與中南美洲地區多雨水的氣候條件有關。這種對宗教祭祀建築高度的追求，也是世界許多其他地區古代宗教性建築所呈現出的共同特色，這也同時解釋了美洲出現的金字塔式高台建築與毫無聯繫的古埃及金字塔及美索不達米亞地區的山岳台建築形象十分相

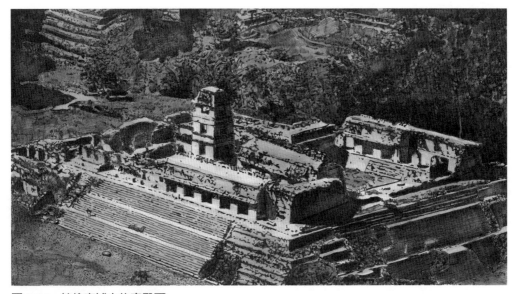

圖 2-94　帕倫克城中的宮殿區
美洲地區的許多古代文明都有將建築建在高台上的傳統，這可能與當地雨水充沛的氣候條件有關。

似的原因。

美洲建築從 16 世紀起，即隨著歐洲入侵者腳步的深入而停滯和消逝於密林之中了。此後美洲大陸的建築轉向以殖民建築（Colonial Architecture）為標準的新發展起點，而與之前的本土土著建築形成極大反差。這種地區建築發展的斷裂，以及新舊時期兩種建築形式之間所形成的巨大不同與反差，構成了美洲建築發展的最突出特色。

CHAPTER 3

古希臘建築

1 綜述

　　古希臘文明是在一個由散布在愛琴海（Aegean Sea）、愛奧尼亞海（Ionia Sea）和地中海（Mediterranean Sea）中的 1,000 多個星羅棋布的島嶼、巴爾幹半島（Balkan Peninsula）南端、伯羅奔尼薩半島（Peloponnese Peninsula）為主體組成的複雜地理環境下產生的。這個地區在陸地上有著陡峭山峰的狹窄谷地，在海上有散落的諸多島嶼，並位於亞、歐、非三大洲的交界處，因此這也使古希臘文明的發展從一開始就帶有多元性的特色。

　　古希臘文明所處的地理環境多山而少耕地，但卻擁有著舒適的海洋性氣候和四通八達的海運條件，這一背景使古希臘建築自然形成了石結構為主體的特色。發達的對外貿易在為古希臘人帶來富裕生活的同時，也將周邊亞、非文明區的建築風格和經驗帶回了希臘。古希臘的崇山峻嶺間盛產各種供建築和雕刻的石材，為創造輝煌的石結構建築成就提供了優越的天然條件。

　　古希臘的建築發展按文明發展歷史來看，大概可以分為三個主要階段：第一階段是大約從西元前 3000～前 1100 年的愛琴文明時期（Aegean Civilization）；第二階段是大約從西元前 750～前 323 年的希臘時期（Greek Architecture）；第三階段是希臘時期之後的希臘化時期（Hellenic Period）。

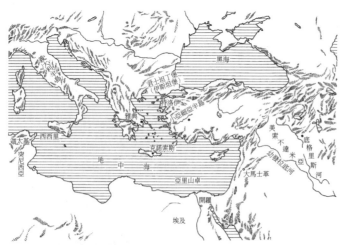

圖 3-1　希臘地理位置示意圖
古希臘是地中海沿岸著名的古代文明發源地之一，由於希臘享受優越的地中海氣候，而且所在地區以高山深谷居多，因此形成了以石結構為主，注重外部觀賞性的建築特色。

　　愛琴文明時期是古希臘建築發展史的開端。愛琴文明早期的米諾斯（Minos）文明發源於距希臘本土較遠的克里特（Crete）島上，由於克里特島位於非洲與亞洲的海上交界地帶，因此其建築經驗可能更多地來自小亞細亞（Asia Minor）和古埃及地區的建築傳統。此

前也有很多學者對將克里特米諾斯文明歸入古希臘前期文明的做法提出質疑，認爲從克里特米諾斯文明的風格等方面來看，似乎更應該歸入東方建築傳統。但這種做法最終被人們所否定，因爲無論從地理關係還是文明發展序列上的聯繫，以及建築中柱廊、柱式、雕刻等從總

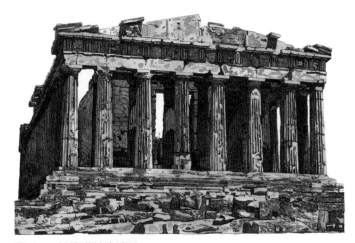

圖 3-2　帕德嫩神廟遺址
雖然古希臘時期的建築都已經成為了廢墟，但千百年來卻一直吸引著人們前來參觀和進行實地測量。

體到局部的建造形式的延續性上來看，克里特米諾斯建築與古希臘本土建築之間的聯繫都是非常緊密的。

　　而對於愛琴文明後期的邁錫尼（Mycenae）文明來說，這一點表現得更爲突出。邁錫尼文明建築的發展已經轉移到希臘本土，而且此時期文明的締造者——邁錫尼的居民也已經是說希臘語的、眞正的希臘人了。邁錫尼建築是從早期米諾斯建築向正統古希臘建築發展的重要過渡階段。邁錫尼人是好戰和善於航海的部族，他們攻占了米諾斯，並將貿易和戰爭擴展到更廣泛的周邊區域，因此廣泛吸收了各地的建築經驗。

　　邁錫尼人在砌石與建造拱券等方面頗爲見長，他們修築的堅固衛城和蜂巢般的石拱券墓室，都具有很高的工藝水準。然而也是從邁錫尼時期開始，雖然古希臘人已經掌握了石砌拱券和穹頂結構的製作方法，但除了在墓室和少部分建築中應用之外，卻並沒有將拱券和穹頂結構大規模地使用在各種功能的建築中。邁錫尼人在衛城上的建築及住宅建築中，更普遍地使用梁架結構，由此也奠定了古希臘建築以梁柱結構爲主的傳統特色基礎。除了大型宮殿之外，更多建築內部採用木結構梁柱，這種木結構梁柱的結構做法和外觀形象，也在很大程度上被後期成熟的石結構建築所繼承，成爲古希臘建築的先聲。

　　總之，古希臘早期的建築發展雖然在風格、結構和具體細部做法等方面呈

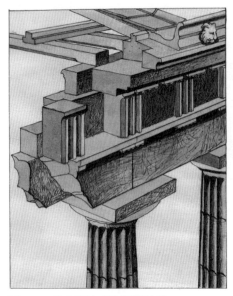

圖3-3　多立克柱式的頂部結構

透過多立克柱式及其石結構的頂部，可以明確地看到對木結構的模仿，這種模仿也是石構建築逐漸成熟並形成獨立建築體系所必經的階段。

現混雜的特點，但一種明晰的、以石質梁架結構為主要特徵的建築特色也正在形成，並逐漸發展出獨具特色的石建築結構體系。這一逐漸形成的以梁柱結構為主要特色的石結構建築體系，在此後漫長的古希臘文明發展過程中不斷得到完善並逐漸發展成熟，對後世甚至今天的影響仍然十分巨大。

愛琴文明高峰過後，古希臘地區經歷了幾百年的黑暗發展時期，建築發展也陷入沉寂，直到西元前 750 年之後進入希臘時期才逐漸好轉。希臘時期也是古希臘文明尤其是建築文明發展的黃金時期，此時在奴隸主城邦（City-State）制的民主政治氛圍之下，形成了城邦以

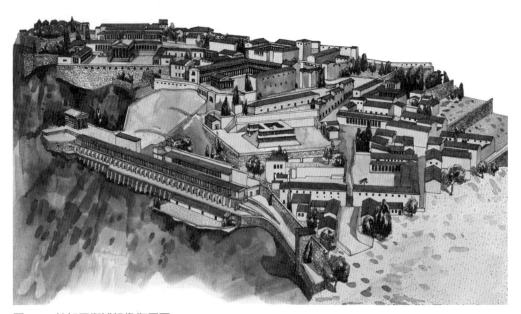

圖3-4　帕加馬衛城想像復原圖

帕加馬衛城是古希臘文明後期的代表性城市建築，衛城中包括神廟、祭壇、劇場、圖書館和帶柱廊的廣場等各種建築，但由於城市順山勢而建，因此總體不講究布局的規整性。

衛城（Acropolis）爲中心，衛城以神廟爲中心的建築格局特色。古希臘以多立克（Doric）、愛奧尼（Ionic）和科林斯（Corinthian）三種柱式（Order）爲主導的梁柱（Architrave and Column）建築體系逐漸發展成熟，神廟作爲最重要的建築類型在各地都被大肆興建，尤其是神話傳說中各神的守護地，如雅典（Athens）、德爾斐（Delphi）等都被作爲聖地而興建各種大型神廟建築。與此同時，以單體建築爲主構成的不規則建築組群，以人性化的喻義基準形成的柱式使用規則，建築中柱式與建築、整體與細部之間複雜的比例關係等做法均已形成。

　　除了神廟建築之外，作爲古希臘民主政治下高度發達文明的衍生物，一些富於地區特色的公共建築也已經出現。公共建築主要以大型集會建築和劇場爲代表。大型集會建築的平面爲長方形，內部以設有階梯形座椅的會議廳爲主。早期這種建築爲露天形式，晚期則演化爲一種較爲封閉的大型建築形式。

　　劇場（Theater）建築的出現與古希臘戲劇的發展密不可分。古希臘戲劇和臨時演出舞台的結合，本來是酒神節（The Dionysia）的一項祭祀活動，之後這項可供全民參與的活動隨著戲劇演出的成熟而逐漸分離，人們開始興建專門的劇場。古希臘劇場多是露天形式，以

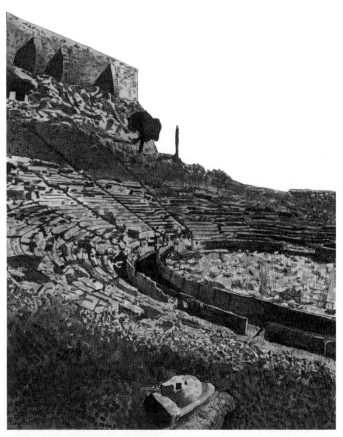

圖 3-5　雅典衛城下的酒神劇場
位於雅典衛城南坡下的酒神劇場，是在古老的酒神聖地興建的，整個劇場順山坡雕刻不同等級的環形階梯式座椅，內部可容納約 1.8 萬名觀眾。

依附山勢開鑿的逐漸升高的扇形階梯式座椅構成觀眾席，觀眾席底部透過圓形或半圓形的廣場與舞台相連接構成。

可以說，在古希臘文明時期，建築的類型、功能與形制已經基本確立。因此，到了後期所謂的希臘化時期，即希臘被來自馬其頓（Macedonia）的亞歷山大大帝（Alexander the Great）征服之後，古希臘時期確立的建築體系並未發生太大的變化，只是在此基礎上出現了柱子與牆壁合而爲一的壁柱（Pilaster）形式。在建築方面，建築組群和內部空間的軸線（Axis）性被有意突出，建築內部空間的重要性已不再是優美建築外觀的附帶設施而可有可無，建築的內部空間開始成爲影響建築性質與風格的因素之一，彌補了希臘時期忽略室內空間的功能，而把建築外部精密加工成雕塑般完美的內外不匹配的缺點。

古希臘建築史不僅是地區建築的發展歷史，在此時期形成的建築造型、建築規則、柱式體系以及細部做法等，都成爲之後影響古羅馬和整個歐洲建築發展的重要因素。古希臘建築是歐洲古典建築最主要的源頭，它是凝聚古希臘人智慧的結晶。

2 愛琴文明時期的建築

古希臘的早期文明發展及取得初步的建築成果是從克里特島開始的。

大約從西元前 3000～前 1450 年的米諾斯文明，是希臘文明發展史上的第一個文明高峰。生活在克里特島上的米諾斯人在西元前 2000～前 1800 年期間在菲斯托斯、馬里亞、札克羅和克諾索斯等地建造了許多華麗恢宏的宮殿建築。雖然這些宮殿建築呈現出受西亞、北非等地區建築的影響，但卻真正是拉開古希臘建築發展的第一篇章。

在米諾斯文明中，宮殿不僅是王室成員的居所，還是宗教中心和重要的行政中心。在各地米諾斯文明時期的諸多神殿建築中，地位最爲重要的是克諾索斯皇宮（Knossos Palace）。它可能早在西元前 2000 年前就已經開始興建了，

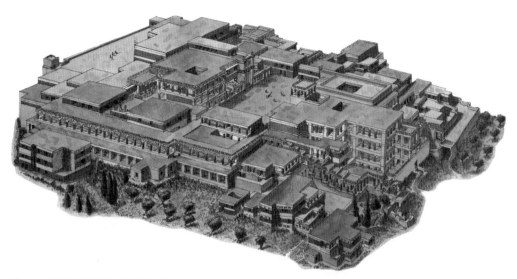

圖 3-6　克諾索斯皇宮想像復原
雖然歷經多次地震和重建，但克諾索斯皇宮以圍廊式建築和曲折柱廊為主的建築特色，以及以一個大庭院為中心的布局特色始終未變。

後來可能因為地震或火災等原因被毀，但很快以更大的規模被重建，直到西元前 1450 年的時候才因天災和戰爭等原因被廢棄。

米諾斯宮殿的平面略呈方形，雖然總體上並沒有明確的軸線與對稱關係，但已經形成了圍繞中心庭院設置各種建築空間的固定模式。宮殿內的建築多採用石質梁柱結構營造而成，並由柱廊相互連接。由於宮殿建在基址不平的山坡上，因此各種高低不平的建築空間被曲折回環的柱廊連接在一起。這些三層至五層的建築與套間形式和很長的樓梯、遊廊以及上百個小的房間，形成極為複雜的空間組群結構。由於米諾斯王宮建在火山帶上，而且內部結構複雜，因此當地流傳著關於這座王宮一個詭異的傳說。傳說在這座宮殿中生活著一頭名叫米諾陶洛斯（Minotaur）的人首牛身怪獸，牠發怒時整座山都會顫動不已，而只有當牠吃掉人們進貢給牠的活人之後，才會平息怒氣。實際上人們推測，所謂的米諾陶洛斯發怒，很可能是火山運動引起的地震。

米諾斯宮殿整體的布局複雜而精巧，不僅有外室、內室、浴室、廁所等功能齊全的房間，其建築底部還有先進的輸水與下水管道系統，以保證建築各處的使用便利性。除了建築本身之外，在石材砌築的房間內還有雕刻、彩繪壁畫等裝飾。也許是由於良好的氣候條件，米諾斯宮殿中的建築大多透過柱廊

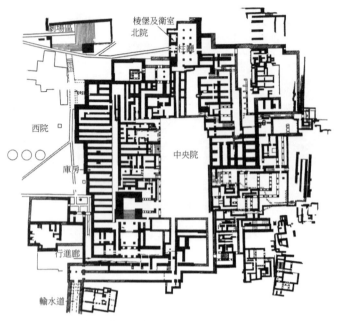

圖 3-7　克諾索斯皇宮平面圖

中央庭院是整個宮殿建築中開敞面積最大的建築空間，在這個庭院周圍通常設置祠堂、御座廳和接待室等重要的政治和宗教空間。

與外部直接相連，或開設有較大面積的視窗，而且建築內部連同柱廊一起，都採用紅、藍、白、黃、黑等鮮明的色彩裝飾。

在最具代表性的中央大殿中，門框與相鄰的浴室上布置有波浪狀的美麗花邊圖案，並且還伴著具有明快的天藍色調的裝飾。在大殿灰泥牆上的海景壁畫中，刻畫有航行者和五頭追逐嬉戲的海豚，不僅整幅畫面生動有趣，將整個大殿的牆壁裝飾得十分優雅美觀，還透過門框上的波浪狀花邊裝飾顯示出極強的一體化裝飾特色。米諾斯宮殿另一重大的建築成就在於宮殿建築中的柱子，已經形成了較為固定的造型模式。分布在宮殿各處的柱子有整根圓木抹灰和石柱兩種形式，但都遵循上大下小的統一柱子形象。柱礎、柱基、柱頭和柱頂石的形象也已經初步完善，柱子的色彩裝飾也趨於固定，有紅色柱身、黑色柱頭和黑色柱身、紅色柱頭兩種形式。這種柱廊建築形式和柱式形象的確立，也為之後古希臘建築形制的成熟奠定了初步的基礎。

從大約西元前 1400 年之後，克里特的米諾斯文明逐漸衰落。希臘本土進入邁錫尼王國的統治時期，他們膜拜希臘的諸多天神，說希臘的語言，因此他們被認為是真正的希臘人。邁錫尼人建立了許多獨立的小王國，他們與小亞細亞和北非各地區之間進行著貿易往來，以黃金、象牙、紡織品和香料等物品來換取地方產品，因此擁有著大量的財富。從後來人們在邁錫尼的墓室和宮殿遺址中發現的大量黃金飾品與器具等考古發現上，便可以證實上述的情況。

邁錫尼是好戰的民族，因此其最突出的建築不再是豪華的宮殿，而是建在地勢高處森嚴壁壘的衛城建築。邁錫尼散居的各部落都有此類的衛城建築，各聚落的宮殿和行政中心，墓地（Cemetery）和祭祀建築都設置在衛城之中，人們的日常居所大多位於衛城山下。當遇到緊急情況時，人們可以迅速進入衛城避難，因此衛城是極具防禦性的堡壘建築（Fortress）形式。

在邁錫尼衛城中最具代表性的一種尖拱頂的墓穴（Grave），都已經以石材為主要材料興建，因而此時人們的石材

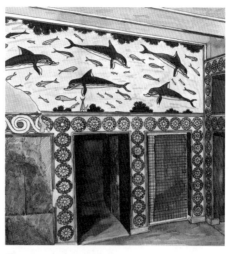

圖 3-8　中央大殿室內一角
中央大殿又被稱為王后的麥加侖室，這個房間以保存完好和鮮豔、生動的壁畫為主要特點。

砌築水準也有更進一步提高。人們不僅掌握了用規則的塊石和條石砌築城牆的方法，還掌握了利用不規則石塊砌築堅固牆體的亂石砌築法。在城門和岩石墓中，採用兩塊斜向搭石構成的斜楣拱頂和採用疊澀法構成的尖拱頂形式十分常見。這種更複雜的石結構砌築建築的大量出現，不僅表明了此時人們在石材加工、運輸等加工方面技術的成熟，也表明了人們在大型建築工程的計畫、施工等組織方面能力的提高。

發達的海上貿易，使古希臘早期的米諾斯和邁錫尼文明，都在很大程度上受到了古埃及文明的影響。人們很容易透過一些特色從中看到古埃及和古希臘兩個地區文化上的一些聯繫。比如邁錫尼墓葬中流行一種用薄金片按照死者

圖 3-9　邁錫尼地區利用疊澀法砌築的尖拱墓穴及墓穴前的擋土牆

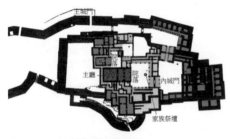

圖 3-10　提林斯衛城平面
雖然邁錫尼文明時期各地區的衛城規模不
等，但衛城內的基本布局與建築形式卻十
分相似。

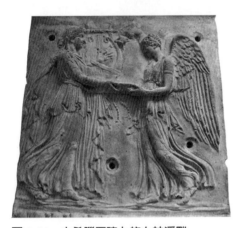

圖 3-11　古希臘石碑上的女神浮雕
古希臘的神學崇拜體系從很早就已經產
生，而且隨著社會的發展而不斷完善，透
過不同時期建築上的浮雕圖案，就可以清
楚地看到這種宗教文化的傳承發展特點。

臉部敲擊而成的隨葬黃金面具傳統，邁錫尼墓室中流行一種採用睡蓮紋樣作為雕刻裝飾主題的做法，都很容易讓人聯想到古埃及的金棺和睡蓮。而且在這一時期，古希臘的神學崇拜體系也正在形成，它很可能吸取了古埃及神學體系的內容，因為古希臘的神學體系同古埃及一樣，也是由一個龐大的神靈家族組成的。但古希臘的神學體系明顯比古埃及的神學體系更加複雜和具體得多。因為這個龐大家族系譜中的諸神，不僅分別掌管著各種自然現象，還掌管著與人自身和生活相關的智慧、情感、商貿、狩獵、航行等方面的內容。此外，古希臘神學崇拜體系中的諸神不再是完美無缺的形象，而是成為有優點、有缺點、會嫉妒的更世俗化的神。另外，在古希臘各個地區也都有各自的保護神。

希臘宗教崇拜的是奧林匹亞（Olympia）諸神，他們在整個希臘社會中以各種方式向人們展現了神的形象及傳說故事。《神的系譜》是一個由赫西俄德（Hesiod）於西元前 8 世紀所著的神話文學作品。這部文學著作向人們揭示了神的由來：有兩位神明在混沌中誕生，一位是代表大地的女神蓋亞（Gaia），另一位是代表天際的女神烏拉諾斯（Uranus）。

在這兩位女神之後，出現了代表人世間一切災難的泰坦（Titan）巨人——克羅諾斯（Cronos）。他娶了他的妹妹——大地女神瑞婭（Rhea），並推翻了他父親的統治，而成為了新的統治者。有預言說，在他和瑞婭的孩子中將有一人會推翻他的統治，為了阻止這個預言的發生，他把自己的孩子全部吞

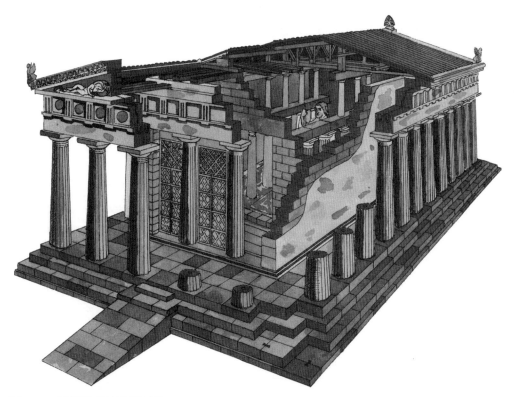

圖 3-12　希臘神廟結構剖視圖
希臘神廟包括外部圍廊、牆面在內的主體使用石材和梁架結構相結合的方式建成，神廟的兩坡屋頂則採用木結構建成，因此也造成了殘存的古希臘神廟建築遺址都沒有屋頂。

掉，其中一個孩子被瑞婭所救並把他帶到了克里特島，而這個孩子正是後來的宙斯（Zeus）。到了後來，克羅諾斯吐出了他所有的孩子，也正如預言中所說的那樣，宙斯推翻了他父親克羅諾斯的統治。除了宙斯外，克羅諾斯和瑞婭的孩子還有波塞頓（Poseidon）、赫拉（Hera）、赫斯提亞（Hestia）、黑帝斯（Hades）和得墨忒耳（Demeter）。

　　宙斯日後也娶了他的妹妹赫拉為妻，他們的孩子有阿波羅（Apollo）、阿提米絲（Artemis）、阿芙洛黛蒂（Aphrodite）等。關於這些神明的故事完全是希臘人按照自己對生活的理解而創造的。眾多的神明形象也是以希臘人自身為原型而塑造的，他們象徵著生命的永恆和非凡的法力，他們充滿了青春的活力並且永遠美麗。

3 古希臘柱式的發展

　　古希臘發展出的柱式體系，也是對後世建築影響最大的建築元素。古埃及建築和早期的愛琴文明時期，柱子都是建築中的重要結構部分，並同時具有象徵性、裝飾性等多種實用性之外的附加功能性，而這些都為古希臘柱式體系的形成奠定了基礎。

　　古希臘地區多處於地中海氣候影響之下，冬季溫熱多雨、夏季炎熱乾燥，因此建築中設置的半開敞式的柱廊，就成為最實用的建築空間部分。柱廊（Portico）作為古希臘建築最突出的組成部分，並不像古埃及建築中的柱廊那樣，主要是為了營造出神祕的空間氛圍和作為建築裝飾的主要承托零件而存在。古希臘建築中的柱廊是作為建築立面的主要形象而存在的，同時也是一種普及化的建築空間元素，無論在神廟、公共會堂、市場還是普通民宅中，柱廊都被作為一種必不可少的實用建築部分而被廣泛採用。

　　久而久之，古希臘逐漸形成了固定的柱子使用規則，也就是柱子的樣式與比例同建築的立面形式、功能與性質結合起來，形成了最初的柱式體系。

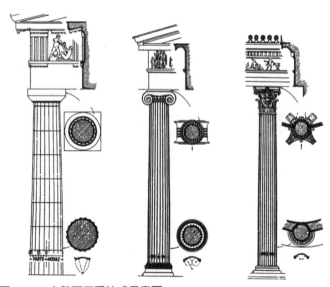

圖 3-13　古希臘三種柱式示意圖
古希臘時期形成的三種柱式，雖然在總體比例、柱頭、柱礎與柱身等處的做法方面形成了各自的規則，這套規則在此後被不斷修正，但卻奠定了柱式使用規則的基礎。

　　古希臘人主要由生活在希臘本土地區的愛奧尼人和生活在西西里（Sicily）地區的多立克人構成，因此最初在這兩個地區誕生的兩種柱式也以此命名為愛奧尼柱式和多立克柱式。古希臘建築發展後期，在科林斯地區又出現了科林斯柱式，至此這三種柱式構成了最初的希臘柱式體系。古希臘的建築造型，尤其是古希

臘柱式體系有一個特點就是追求數位化的準確比例。希臘人希望建築物是完美的，他們認為只要能夠設計出建築的地基平面（Plan）、立面（Facade）、柱式以及細部等各建築元素尺度和距離之間合理的比例（Ratio），就可以使建築物的總體效果形成完美的平衡（Balance）。在希臘人看來，神與人之間溝通的語言就是那些精確的數位，而透過精細比例的設置與把握，就可以使建築達到他們和神所希望的完美形象。

古希臘在建築材料方面主要以大理石（Marble）和石灰石（Limestone）為主。因為大理石較適宜於雕刻，所以希臘人便將雕刻裝飾與建築融為一體，各種雕刻裝飾同梁架結構一樣，是建築必不可少的一部分。在這種背景之下，古希臘一種以人物雕像作為柱子的人像柱形式的產生就是很自然的事了。至此，包括愛奧尼、多立克、科林斯和人像柱（Portrait Column）的古希臘柱式體系形成。雖然在這個柱式體系中主要以前三種柱式為主，但人像柱形式的影響也不容忽視，它也是一種極富感染性和被後世廣泛採用的柱式。

由於希臘氣候溫暖，人們大都喜歡進行一些戶外活動。設置在希臘建築中的室外柱廊就會引起人們特別的關注，建築師在建造它們的時候也為其美觀性而進行了精心的設計。各種柱式在立面上形成柱廊時，柱子與柱子的距離關係、柱子的數量、額枋和簷部的處理、山花的形式等，也逐漸形成了較為固定的模式。

除人像柱之外，為了彌補人眼近大遠小的視覺偏差，以及使柱式看起來更加美觀，三種柱式的柱身（Shaft）在製作時都要進行收分和卷殺處理。所謂收

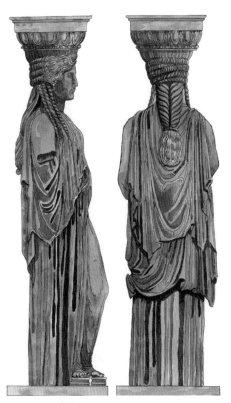

圖 3-14　女像柱
圖示為雅典衛城伊瑞克提翁神廟中的女像柱，可以看到在保證主體柱身承重性的基礎上，對女神的形象作了十分細緻的雕刻表現。

分，即是柱子被雕刻成越向上越細的上小下大的圓柱造型，以便使柱子顯示出更穩固的承托力。卷殺則是將垂直的柱身輪廓雕刻成梭狀的凸肚曲面形式，以緩和柱子的剛硬之感，使柱身看起來更富於彈性。

除了在柱式中通用的收分與卷殺處理之外，每種柱式都透過柱子底部直徑與柱高的比例形成各自不同的一套比例尺度與細部裝飾方法，由此形成不同的風格象徵。關於古希臘柱式比例的由來，最通行的說法是，找到既美觀又實用的柱子比例關係是困擾建築師們的一個問題。經過反覆思考，建築師按照人的身長和腳長的比例來建造柱子，從而達到能夠載重的目的。

柱子按照男子腳長是身長 1/6 的原理，建造出了柱子的高度是柱子底部直徑尺寸 6 倍的柱子，至此顯示男子身體比例的多立克柱式便產生了。後來建築師又建造出了一種具有女性身體比例的柱子，爲了顯示女性亭亭玉立的優美姿態，柱子底部直徑與柱子高度的比例由原來多立克柱子的 1：6 改爲了 1：8。

在實際應用中，柱子的比例並不是固定不變的，而總是浮動在某一數值的範圍內。

多立克柱式比較粗壯，它往往被認爲是男性力量的象徵。多立克柱底部直徑與柱高的比例大多控制在 1：5.5 左右，但這一數值並不是固定的，柱高通常保持在柱子底部直徑的 4～6 倍之間。多立克柱身的收分和卷殺都很明顯，柱間開間較小，再加上多立克柱式沒有柱礎，而且簷部高度可達柱身的 1/3，所以整個柱子給人很堅固的承重性印象。多立克柱式的簷壁（Frieze）由「三壟板」（Triglyph）與「壟間壁」（Metope）組成，簷口部分是由淚石（Corona）與托簷石（Mutule）組成，也是一種最具有早期木結構遺風的建築立面形式。

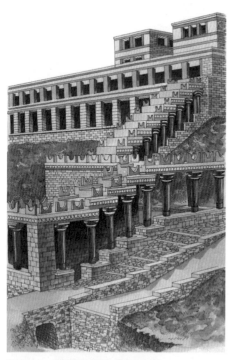

圖 3-15　克諾索斯王宮的柱廊
早在米諾斯文明時期的建築中，柱子的做法已經形成了一定的程式，只是早期的柱子與後期古希臘柱式下粗上細的形象正相反，而是呈上粗下細的形式。

在細部裝飾方面，多立克柱身的凹槽（Arris）約為 20 個，各個凹槽之間的連接處為尖銳的棱線形式。多立克柱式的柱頭只是簡單的圓錐形式，柱頭和柱身的線腳多為方線腳形式，簡單而且數量較少。

多立克簡潔、粗壯的柱身形象給人莊嚴、樸素之感，因此採用多立克柱式的神廟等建築類型，在建築總體設計上，通常也具有這種風格特徵。比如：在採用多立克柱式的神廟建築中，建築底部也大多採用三層無裝飾形式的台基，建築細部的裝飾也相對簡約，以突出建築剛硬、雄偉的特色。

愛奧尼柱式修長、挺拔，它往往被認為象徵著女性的柔美風韻，和多立克柱式一樣，愛奧尼柱式的柱高浮動於 7～10 倍的柱子底部直徑之間，並以 1：9 的柱子底部直徑與柱高之比例最為常見，柱身的收分與卷殺幅度較小，柱間開間較大。愛奧尼柱式底部有柱礎（Plinth）承

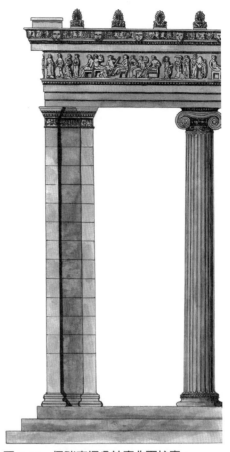

圖 3-16　伊瑞克提翁神廟北面柱廊
伊瑞克提翁神廟北側的柱廊，也是這座神廟中建築時間最早的柱廊，由於北門總體地勢較低，因此柱底徑與柱高的比例拉長至約 1：9.3，並以雕刻精美而聞名。

托，上部簷高只相當於柱身的 1/4 甚至更少，柱身上的凹槽較多立克柱式的凹槽更深，並且有 24 個之多，但凹槽之間不再是尖銳的棱線形式，而是形成斷面為半圓形的小凸脊。這種細長且明暗變化更突出的柱身，通常還要搭配多種複雜線腳裝飾的柱礎和柱頭，因此使採用愛奧尼柱式的建築立面顯得高挑而柔美。

愛奧尼柱式的柱頭不再是簡單的倒錐形式，而是帶有倒垂下的渦卷（Volute）形裝飾部分，而且側面與正面形象不同。愛奧尼式柱頭正面的渦卷較大，螺旋形的渦卷在中心處形成渦眼，渦卷之間的線腳下還可以雕飾忍冬葉（Lonicera Leaf）等植物圖案的裝飾。而柱頭渦卷的側立面則呈欄杆式的橫柱

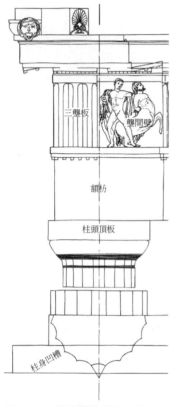

三壟板

雙間壁

額枋

柱頭頂板

柱身凹槽

圖 3-17　帕德嫩神廟中的多立克柱式結構示意

為了與簡潔的多立克柱式相配合，柱子之上的簷壁等結構部分也採用十分簡潔的手法裝飾。

形象，這部分的裝飾紋樣要與柱頭上簷部的裝飾圖案相協調設置。處於建築轉角處的愛奧尼式柱頭，其兩邊的渦卷並不垂直設置，而是互成 45°角設置，以便在建築的不同立面和柱頭的正反兩方面都獲得良好的視覺效果。

愛奧尼柱式帶有渦卷的柱頭和細瘦、高細的柱身形象，給人優雅、含蓄之感，因此愛奧尼柱式除在神廟、公共會堂等正式建築中使用外，還被廣泛應用於商業和住宅建築中。愛奧尼式的神廟建築中，建築底部的台基和上部的簷口，以及各種細部裝飾，都採用多種變化線腳組合的複合線腳和精細的裝飾圖案，以突出建築的高雅情趣。希臘多立克柱式中最常見的是一種被稱作「愛欣」（Echinus）的線腳（Mouldings），這種線腳的柱頭與柱身以弧曲線腳相連接，從而使柱身形成了一種有彈性的變化。

愛奧尼柱式是一種典雅、輕巧、精緻的柱式。希臘愛奧尼柱式的柱頭不僅具有著獨特的渦卷形式，而且在柱頭上部的額枋由從下而上一個個挑出的兩個或三個長條石組成，在簷壁之上以人物雕刻和花飾雕刻代替了「三壟板」。希臘愛奧尼柱式在柱頭及連接渦紋間均呈現曲線形，使整個柱式看起來優雅柔美。

除了多立克柱式和愛奧尼柱式之外，在希臘的建築中還有一種科林斯柱式。如果說愛奧尼柱式是略施淡妝的女子，那麼科林斯柱式就是華麗濃豔的貴婦。希臘的科林斯柱式是在愛奧尼柱式的基礎上形成的，但比愛奧尼柱式的比例更加纖細、修長，除了柱子底部直徑與柱高的比例拉長至 1：10 之外，柱身與簷部的做法與愛奧尼柱式相同。科林斯柱式最具特色的是柱頭的形象，其柱頭宛如插滿了鮮花的花瓶，柱頭的部分因為裝飾而被拉長，其底部滿飾莨苕葉（Acanthus）形的雕飾，莨苕葉上部以縮小的渦卷結束，在柱頂的邊緣還可以

雕飾有玫瑰花形的浮雕裝飾。

科林斯柱式柱頂盤之上的簷壁（Entablature）也分為上楣、中楣和下楣。它的上楣出挑很大，作為屋簷挑出部分的挑口板是一種以莫底勇（Modillon）的托架來支撐的；在建築物中，中楣大多數情況下是沒有任何裝飾的，在少數情況下則雕刻有連續漩渦狀的植物圖案；下楣處呈三條倒梯狀橫帶，在橫帶的上下連接處有時雕刻著一些精美的裝飾性植物圖案線腳。到古希臘文明後期，科林斯柱式的柱頭變得裝飾性更強，柱頭上的方形柱頂盤越來越薄，而且原來平直的四邊都向內凹，使柱頭顯得更加輕巧和華麗。

在希臘建築中，除了發展出多立克柱式、愛奧尼柱式和科林斯柱式，以及嚴謹的柱式比例和使用規則以外，還創造出了一種獨特的柱式形式——希臘人像柱。希臘人用這種按照真人雕刻而成的人像柱代替了普通的柱子。可以充當柱子的人物形象眾多，但在應用中也要考慮到與建築的

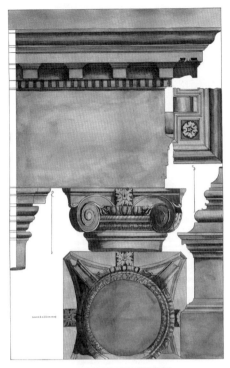

圖 3-18　愛奧尼柱式的細部雕刻
愛奧尼柱式是一種講求在華麗中顯示出高雅風格的柱式，因此從柱礎層疊的線腳到柱頭，都採用深刻的雕刻手法，柱子所在的門廊還搭配同樣雅致的格構頂棚。

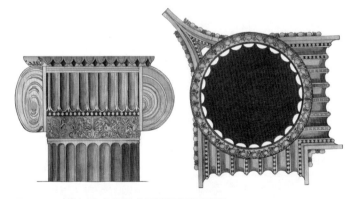

圖 3-19　愛奧尼式角柱立面與平面示意圖
愛奧尼式角柱處帶螺旋線的渦卷不僅面稍朝向下，而且邊緣還有銅針，以便於懸掛節日的彩帶。

搭配問題。一般也同三種柱式一樣，在人物形象的選擇上視建築自身形制與功能而定。一般來說，男性人像柱多被表現為肌肉強健的形象，相對低矮的柱

圖 3-20　愛奧尼柱頭

愛奧尼柱式變化較為靈活的是渦卷的大小及雕刻螺旋線腳的深淺，用於懸掛飾品的銅針一般也都嵌在渦卷的外延處。

圖 3-21　人像柱

除了像伊瑞克提翁神廟那樣圓雕形式的人像柱之外，還有一種在承重柱立面上雕刻人物形象的人像柱形式，此類柱式中的人物形象多採用高浮雕形式，並在人物動作和表情上緊密呼應柱子的承重主題。

身與裝飾簡潔的粗獷建築風格相搭配，以突出表現一種承重性。女性形象則多被處理成高細的人像柱形象，並與裝飾精細的建築相搭配，突出其裝飾性。相對應地，採用男像柱的建築頂部也同多立克柱式一樣，簷口較高以突出厚重感；而採用女像柱的建築簷口則較低，以突出輕薄感。例如位於雅典的伊瑞克提翁神廟（Erechtheion）中，在一個視覺上很輕的簷口下部設置著頭頂花籃、身著長衣的女人像柱。她們以優美的姿態、飄逸的衣飾向人們呈現出了特有的女性魅力。這些女人像柱的使用為建築物本身增添了獨特的藝術性，使其更具感染力。

希臘建築中的雕刻在世界建築中占有著極其重要的地位，希臘人運用了圓雕、浮雕等多種雕刻手法來對建築進行裝飾。建築雕刻裝飾所涉及的形象有神、人、動物、植物等，題材幾乎無所不包。在造型方面也是有單獨或是組合、動態或是靜態等各種形式，為建築增添了更強的表現力。

從古希臘柱式的逐漸發展可以看到，雖然古希臘柱式的起源可能是受到了古埃及與亞洲早期建築文明中的柱式使用規範的影響，但在後期則是徹底脫離了其他地區建築風格和做法的影響。古希臘柱式體系的確立，是本地區建築工程與希臘的哲學、數學等文明成果相結合，建立在符合希臘神學思想和獨特審美觀的基礎上所結出的成果。古希臘時期形成的柱式體系，不僅是一種柱式使用的規範，還是一套

對建築有極大影響的設計思維方式，建築各部分與柱式在細部和整體風格上的配合，可以使建築呈現出鮮明的風格差異。古希臘時期產生的這種柱式對建築風格、表情的影響，也在之後成為西方建築傳統中的一大重要特色。

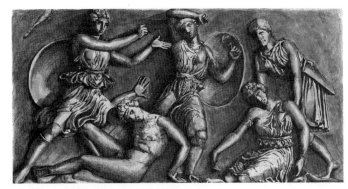

圖 3-22　帶有戰爭場面的浮雕嵌板
在古希臘建築底部的欄板、柱頂的簷部等處，多飾有這種以神話或真實歷史為題材的戰爭場景，形成連續的敘事性浮雕裝飾帶，極富觀賞性。

4　雅典衛城的神廟建築

古希臘文明在經過邁錫尼文明的高潮之後，沉寂了相當長的一段時間，直到西元前 750 年之後才逐漸繁榮起來。此後在古希臘各地區興起了許多富足的城邦，他們在同希臘以外的其他地區、埃及、義大利南部和亞洲的頻繁貿易活動中，也逐漸形成了自己的文化和建築特色。

大約在西元前 450 年左右，雅典城邦為首的聯軍在波希戰爭中取得勝利，開始進入文明發展的盛期階段。在古希臘文明發展的這一盛期，尤其以雅典城邦的衛城建築群為代表。

西元前 431 年開始，希臘城邦陷入了曠日持久的伯羅奔尼薩戰爭（Peloponnesian）和科林斯戰爭（Battle of Corinth）之中，並以西元前 404 年雅典的陷落為標誌開始走向衰落。在經過馬其頓的亞歷山大大帝的短暫統治，西元前 323 年亞歷山大大帝突然去世之後，希臘也同亞歷山大四分五裂的大帝國一樣，處於地區勢力割據的發展狀態下。各地區的統治者大都是亞歷山大的手下，主要來自馬其頓地區，因此希臘各地進入以希臘傳統建築為主體，各地糅合不同外來建築風格的希臘化時期。希臘化時期，古希臘建築受到北方馬其頓建築、波斯建築、亞洲和後期古羅馬建築等諸多建築風格的共同影

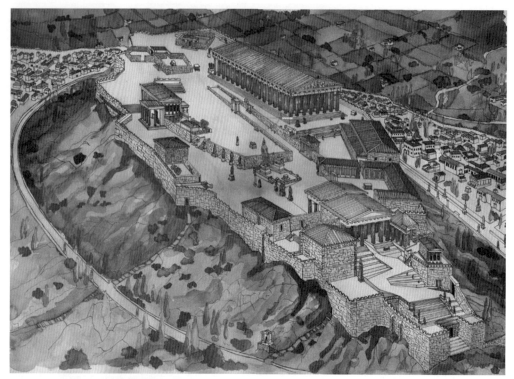

圖 3-23 修建完成的雅典衛城全貌
為了突出衛城內部神廟建築的主體地位，因此不僅將各座神廟建在了各個制高點上，還將大量附屬建築都建設在入口山門的附近，利用建築的疏密變化突出了神廟區的神聖。

響，使希臘後期的建築呈現出很強的混合風格特色。

　　古希臘人雖然建立了最早的民主制度，並且在哲學等其他文化領域取得了突出的成就，但其神學體系在社會生活中的作用仍十分突出。因此隨著社會和建築的發展，專門營造的祭祀和神廟建築，也逐漸同住宅等建築形式相分離，開始脫離早期附屬於其他建築內部的傳統做法，形成獨立的建築形式。這種獨立的祭祀建築以神廟、祭壇為主體，或建於有神蹟傳說的聖地，或建於城市中單獨開闢出的衛城中。比如位於奧林匹亞的宙斯聖地（Holy Land）處在平原區，因此整個聖地就是用圍牆與外界分隔的。作為希臘文明發展史的巔峰之作，雅典衛城（The Acropolis, Athens）則是古希臘建築文明最突出的標誌。

　　雅典的衛城占據一塊不規則的岩山頂，早在邁錫尼文明時期這裡已經形成了擁有堅固城牆的堡壘，其內部也已經建成了一些供奉守護神的神廟和附屬建築。雅典衛城在西元前 5 世紀 80 年代經過一次較大規模的修建，形成了

現在衛城的雛形。但這
次修整工程之後,雅典
被波斯人占領,衛城也
受到很大程度的破壞。
早在西元前 447 年,
雅典人同波斯人的戰爭
結束之前,人們已經開
始對衛城一些主要的建
築進行重建。在雅典城
邦最著名的執政官伯里
克利(Perikles,西元
前 495～前 429 年)執
政時期,開始全面啟動
衛城重建計畫。首先新
建的是衛城的主體,也
是雅典城邦守護神雅典
娜的神廟,即帕德嫩
神廟(Parthenon)。
擔任重建這座建築的
建築師是伊克提諾
(Iktino)和卡利克拉
特(Callicrat),另外
擔任主持衛城建設的
是大雕刻家菲狄亞斯
(Phidias)。

圖 3-24　德爾斐阿波羅聖地遺址
這片聖地雖然是以獻給太陽神阿波羅的神廟建築為主體建築,但
龐大的聖地區域內除了神廟之外,還包括劇場、倉庫、紀念碑和
祭壇等多種功能的建築。

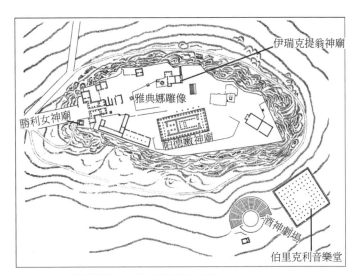

圖 3-25　雅典衛城主要建築位置分布圖
將主要神廟建築按其重要性依次建在基址的各個制高點上,是古
希臘衛城建築最突出的特色。

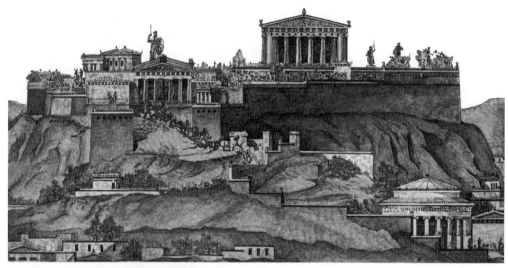

圖3-26　從山下看雅典衛城的想像圖
衛城整體坐落於城市中凸出的小山山頂，雖然離山下人們的生活區較遠，但由於各座神廟建築都建在高處，因此從山下也能夠看到神廟的形象，而且由於主體建築相隔較遠，因此更具雄偉之感。

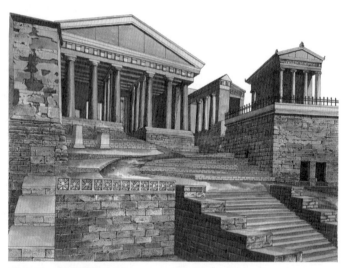

圖3-27　雅典衛城山門
設計者利用柱式的變化，巧妙地解決了山門所在基址高低不平的難題，同時還使山門與凸出岩石尖角上興建的勝利女神廟相對應，利用陡峭的山體營造出氣勢磅礴的山門形象。

當時在修建雅典衛城時考慮到三個主題：第一是為了慶祝希臘反侵略戰爭的勝利；第二是裝飾和歌頌雅典（這時雅典已被作為了城邦政治、文化和經濟的中心，所以在地位上格外突出）；第三是為了繁榮經濟（雅典如此大規模的建設使得全雅典城邦的人民都來此進行慶祝，因此雅典的經濟收入也相應地大幅度提高，工作機會也大大增多了）。在雅典進行轟轟烈烈建設的同時，大批有識之士也聚集於此。在這些人中有藝術家、科學家、戲劇家、畫家以及詩人，他們的到來使雅典在文化上取得了很高的成就。

雅典衛城建築群的整體布局，是按照朝聖路線上的最佳景觀觀測點來布置設計的。相傳在泛雅典娜節大慶的時候，遊行的隊伍必須先環繞著衛城行進一圈才可以上山。可能是為了使山下的人更好地進行觀賞，衛城中幾座主要的神廟建築均建在城中的幾個制高點，靠近衛城山邊緣的位置上，這樣一來便使得衛城作為城市中心的地位更加突出了。

隨著朝聖人群的行進，衛城中的景色要在眾人穿過擁有龐大體量的山門之後才能被盡收眼底。在衛城建築中，帕德嫩神廟以其最高、最大的建築外觀和最鮮豔的色彩、最華麗的裝飾占據著衛城建築中的主導地位。以帕德嫩神廟建築為主，其他建築為輔的建築集群，主次分明地突出了「歌頌雅典」這一主題。

衛城四周都是陡峭的岩壁，因此人們選擇在坡度較緩和的西面設置山門。伯里克利時代新修建的山門保留了原有山門中的部分建築和 H 形的平面形式。由於山門正位於一處地理斷層帶上，因此入口處採用多立克柱式以顯示出堅實感。入口之後的門廊內部則隨著地勢的升高採用愛奧尼柱式，而且愛奧尼柱底徑與柱高的比值加大到 1：10。山門仍舊採用五柱門廊的形式，兩邊的兩個門廊較窄，底部採用階梯形式以供朝聖隊伍通行，中間的門廊較寬且採用坡道形式，以供朝聖的車輛通行。

在山門一側凸出的高地上，建有一座小型的雅典娜‧奈基神廟（Temple

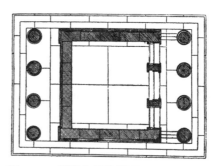

圖 3-28 勝利女神廟平面
這座主體建築為正方形的小神廟，因為受所在狹窄基址的限制，只在神廟前後兩個主立面設置了四柱門廊，因此形成了一種全新的神廟建築樣式。

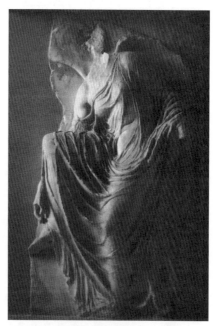

圖 3-29 勝利女神廟欄板上的浮雕
勝利女神廟雖然建築規模很小，但以獨特的前後門廊建築樣式和精美的欄板浮雕而著稱，圖示浮雕為古希臘浮雕標誌性的濕衣褶風格。

of Athena Nike），這也是一座造型新穎的愛奧尼小神廟的經典建築實例。這座神廟是由克拉提斯設計，建築時間為西元前427～前424年。這座神廟的體型非常小，面積大約只有44.28平方公尺，採用的建築材料是名貴的彭特利庫斯大理石。這座神廟的主體建築平面是正方形的，但沒有採用傳統的圍廊建築形式，而是在建築前後各加入了一段四柱的愛奧尼門廊，由此形成新穎而優雅的新建築形象。小神廟另外一大特色，是三面帶有精美浮雕的欄板以及簷壁上雕有戰爭場景的連續裝飾帶。

進入山門之後，人們很容易看到聖路盡頭的帕德嫩和它旁邊的伊瑞克提翁兩座神廟，這也是衛城中的兩座主體建築。

伊克提諾和卡利克拉特被任命為帕德嫩神廟的首席設計師，菲狄亞斯為首席雕刻師。帕德嫩神廟不僅是祭祀神靈的場所，同時它也是舉行宗教典禮和社會活動的地方。雅典會定期舉行慶祝雅典娜誕生的泛雅典娜節，在這個重大的節日中全城的人們都會舉行遊行儀式，最後以在帕德嫩神廟前向雅典娜敬獻束腰外衣等奉獻聖物而達到高潮和收尾。

我們現在所看到的帕德嫩神廟是在原來的遺址上重新建造而成的，修建工程大約從西元前447年開始，直到西元前432年雕刻工作完成之後才算最終建成。這座帕德嫩神廟與原來的帕德嫩神廟採取了相同的建造結構，在長方形的平面內包容著東、西兩個不同的建築空間，東部較小的空間用於儲藏供奉和收藏檔案，西部空間在內部有兩層愛奧尼柱式支撐，是放置有雅典娜神像的主要祭祀大廳。

帕德嫩神廟的建築規模極為宏偉。它長約69.5公尺，寬約30.8公尺，高約13.7公尺，是一座8×17柱的多立克式圍廊建築，也是古希臘建築與數學成果相結合的產物。

建築中的所有設置都

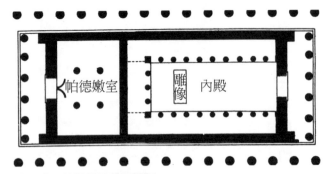

圖3-30　帕德嫩神廟平面圖
帕德嫩神廟的內部另設有兩層的柱廊支撐上部的木結構屋頂，神廟內部空間的形式較為簡單，但由於木結構已毀，因此人們對內室的採光結構推測存在諸多方案。

是爲矯正視差（Parallax Correction）所作。縱觀整座帕德嫩神廟無論是水平或是下垂的線條看起來都是直線，而事實上在這座建築中並沒有一條眞正的直線，那些所謂的直線不過是建築師們憑藉著超人的技藝和非凡的判斷力，透過對人眼視差的估算進行巧妙彌補後的結果。

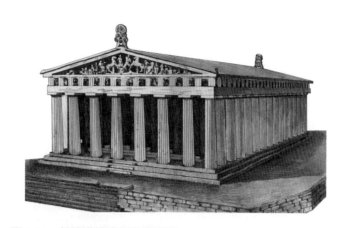

圖 3-31　帕德嫩神廟想像復原圖
在帕德嫩神廟外部樣式的復原假設方案中，屋頂底部精準的柱式定位和細部設置，是這座神廟最突出的精華部分。

　　神廟外部環繞一圈的廊柱，同時略向建築中心和各邊的中心傾斜，四邊角柱不僅被加粗，柱間距也被縮小。與柱子相配合，額枋和台基也都向中部略微隆起，建築簷部並沒有一般多立克建築中的簷部那樣厚重。除了各組成部分的這種不易被人們察覺的設置之外，還有一些更隱蔽的比例設置，如柱子底部直

圖 3-32　伊瑞克提翁神廟平面圖

徑與標準柱軸間距之間、台基寬度與長度之間、立面的高度與寬度之間的比值都是 4：9。而在此之外，柱子、平面、內部等各部分間，也都存在著一定的比例關係。這些各部分之間、部分與總體之間密切的比例關係，將整個神廟建築凝聚成協調的統一體，由此營造出一種莊嚴而不顯厚重、雄偉但不封閉的建築形象。

　　在整座帕德嫩神廟中最令世人讚歎的是它那無與倫比的雕塑藝術。神廟中最突出的是兩座雕刻於西元前 438～前 432 年間的山花（Pediment）。這兩座山花以雕塑的方式向我們展示了兩個古希臘神話故事。其中西山牆山花雕塑的是雅典娜（Athena）女神與海神波塞頓之間的對峙情景，東山牆山花雕刻著雅

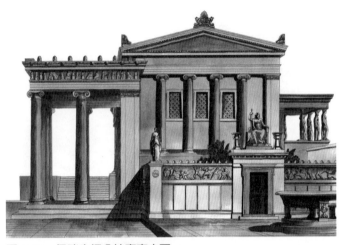

圖 3-33　伊瑞克提翁神廟東立面
在立面上設置壁柱,並在壁柱間開設長方形視窗的做法,以及在
建築底部高台基處設置獨立入口的做法,體現出伊瑞克提翁神廟
靈活的建築風格。

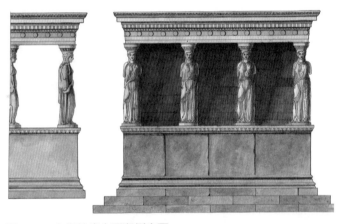

圖 3-34　女像柱廊立面與側立面
女像柱廊位於伊瑞克提翁神廟的南部,六尊女像柱正好面朝著帕
德嫩神廟,為了與底部精美的女神像相配合,建築的基座和簷部
也都有精美的雕刻裝飾。

典娜從宙斯眉宇間誕生的瞬間。此外,在建築外牆的額枋上,環繞建築雕刻著一圈在泛雅典娜節上諸神明與雅典娜在慶典上的情景。在這一組浮雕中雕刻了將近 600 個各具形態的人物造型,如詳實的史詩向人們展現了古希臘人的節慶場面。

衛城上另一座主要建築伊瑞克提翁神廟位於帕德嫩神廟北面,是一座敬獻給希臘先祖的神廟,而且也是傳說中雅典娜與波塞頓爭奪雅典保護權的聖地。

在伊瑞克提翁神殿中供奉著雅典娜與波塞頓兩位神明,這兩位神明為了能夠獲得雅典城的守護神資格,進行了一場法力比試。波塞頓用他的兵器三叉戟(Trident)擊打著雅典象徵海上權力的海水,結果海水從岩石中噴湧而出;而雅典娜則用她的兵器長槍擊打象徵雅典土地的地面,結果生長出一棵枝繁葉茂的橄欖樹(Olive Tree)。由此奧林帕斯山的眾神明做出一致的判定,認為雅典娜對於雅典城的作用更大,所以便將雅典城贈予了雅典娜。

伊瑞克提翁神廟比帕德嫩神廟的面積要小得多，大概只相當於帕德嫩神廟的 1/3，而且由於神廟建在一處地理斷層帶上，因此由主體長方形平面的神廟與設置在建築西端南北兩側的兩個柱廊構成。主體建築只在東側入口設置有一個六柱門廊，兩側實牆面沒有柱廊，南立面則採用壁柱配長窗形式。神廟西端北側的門廊在平面上低於神廟主體建築，採用高大的愛奧尼式柱廊，西端南側面對帕德嫩神廟的一側，則是著名的女像柱（Caryatid）廊部分。

由於地勢變化而使伊瑞克提翁神廟具有東、西兩個門廊，也同時具有東西兩個獨立的內部空間。東部經由東立面進入的空間形式較簡單，而西部透過西北門廊轉向進入的室內側相對複雜，它由一間外室與兩間內室構成。由於伊瑞克提翁神廟在後期曾經被大規模改建，因此關於神廟內真實的空間及功能分布，直到現在還是一個具有爭議的問題。

伊瑞克提翁神廟最引人注目的，是西南部設置的女像柱廊部分。女像柱廊平面為長方形，由六尊古希臘女神像構成，其中正立面四尊、左右各一尊。四尊女像柱都被統一雕刻成頭頂花籃身披長袍的少女形象，與承重柱的功能性相配合，六尊少女被左右分為兩組，一組少女微屈左膝，另一組少女微屈右膝，彷彿是因為頭頂簷部勞累暫時休息的樣子。而少女頭頂的花籃，則正好與柱頂盤一起，形成良好的過渡。伊瑞克提翁神廟中的六尊栩栩如生的女像柱形式，不僅形象優美，而且向世人展現了一種全新的柱式與優雅建築形象。

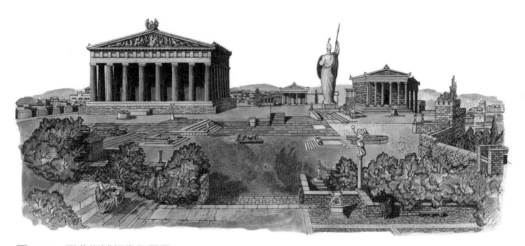

圖 3-35 雅典衛城想像復原圖
衛城中的神廟建築之間，是寬敞、連通的聖路或廣場，以便在節慶日時供大量朝聖者通行。

在衛城聖地中，除了幾座主體建築之外，在山門入口處還曾經矗立著高大的雅典娜雕像，而在帕德嫩神廟與伊瑞克提翁神廟周圍，則分布著一些不同時期興建的神廟與附屬建築，用於儲藏、放置神像和供聖職人員居住等。

在幾座主要的神廟建築中，柱頭和建築簷部都設置有一些隱蔽的銅針。據有關史料記載，這些銅針很有可能是為了在節日期間懸掛裝飾用花環和裝飾品的。根據當時的一些記敘文字顯示，這些神廟建築很可能延續了早期克里特米諾斯文明的傳統，其外部都被覆以豔麗的色彩裝飾過。雖然人們無法理解古希臘人為何要用現代人看來十足俗氣的色彩來裝飾神廟，而不是任其顯示純白的本色，但毫無疑問的是，當年的衛城是一座充滿熱烈、高昂氛圍的建築，而非像現在人們看到的那樣，孤傲地屹立於山巔與藍天之間。

雅典衛城的神廟建築群，基本上涵蓋了古希臘建築的一些突出特色與建築文化的精髓。帕德嫩神廟的環廊式建築造型，柱式、細部與整體上所蘊含的嚴密數理關係，以及精確的雕刻手法，都成為此後希臘神廟以及後世神廟建築所遵循的規則。可以說，古希臘人透過一座建築不僅體現出他們高超的建造技能，還體現出他們嚴謹的設計態度和嚴格、規範化的建築思維。但希臘人又不是僵死地嚴守規則，衛城山門和伊瑞克提翁神廟在非理想基址上對建築、柱式等組成部分進行的靈活變化，又表現了希臘建築靈活和富於創造性的一面。除此之外，建築與精美雕刻裝飾的結合，也使建築具有了一種濃郁的藝術氣質，這也成為古希臘建築能夠在千百年中深深吸引人們的重要原因。總之，雅典衛城建築群，不僅是一個富於傳奇性的希臘聖地，也是一部複雜深奧的古希臘建築教科書，它為整個西方古典建築的發展指明了方向。

5 希臘化時期多種建築形式的發展

伯里克利領導的希臘城邦時期，也是古希臘文明各方面發展最為興盛的時期，各城邦除了興建城邦實力與榮譽象徵的衛城及神廟建築之外，各種公共建築類型和世俗建築也在蓬勃發展之中。

古希臘城邦制後期和希臘化時期，專政政權逐漸取代了民主體制，因此建

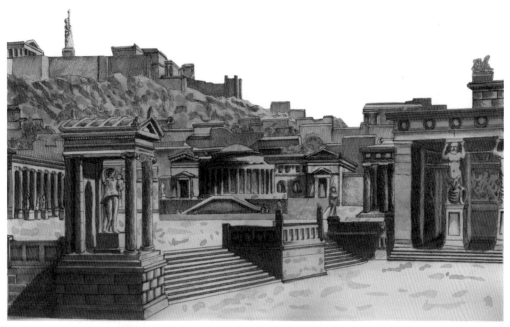

圖 3-36 雅典衛城下的廣場
位於通向衛城的聖路邊上的廣場，最早是一些帶柱廊的權力建築圍合而成的，後來也成為全城人聚集的場地，早期的一些戲劇祭祀活動就在此舉行。

築的服務物件從城邦民眾轉化爲少數上層人士，世俗性建築的興起與神廟建築的衰落也是該時期的特色。同時，一些在早期就已經存在的建築形式，也隨著建築經驗的累積和外來建築風格的引入而出現了變化，並且逐漸形成了新的建築規則。

亞歷山大大帝在埃及興建的新城亞歷山卓，雖然遠離希臘文明發展的本土，但卻對此後希臘文明區建築的發展產生了很大的影響。在這種新的城市中，神廟和衛城聖地的主體地位表現得不太明顯，而會堂、劇院、浴場、市場、圖書館和學院等新建築形式卻層出不窮，並逐漸成爲城市建築中最吸引人的部分。

在建築中變化最大的是柱式。柱式只在希臘本土應用的地區化特色被打破，各種柱式開始在希臘以外的每個地區通行，並在不同地區呈現出略微的變化與不同。粗獷、堅毅風格的多立克柱式逐漸不被用於單體建築中，因爲這種柱式太過簡約，多立克柱式粗壯的柱子形象和沉重的簷部也使建築基調變得沉重，與此時人們對新穎、精緻建築形象的審美觀不一致，因此多立克柱式逐漸

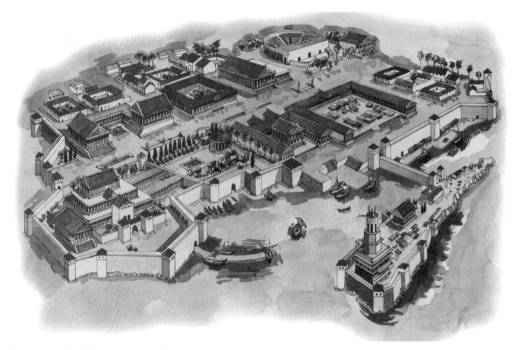

圖 3-37　亞歷山卓城市想像復原圖
位於非洲東北部、尼羅河與地中海入海口附近的亞歷山卓，是一座按照古希臘思想建造的城市，但亞歷山卓城中並沒有建造衛城，它與諸如雅典那樣的希臘本土城市相比顯得更規整。

變成了一種柱廊專用的柱式。愛奧尼和科林斯柱式則以其高挑、優雅的形象廣受歡迎，尤其是製作簡單又極具表現力的愛奧尼柱式，被人們用在各種類型的建築中。

除了柱式使用上的變化之外，另一種重要的改變是壁柱形式的出現與普遍應用。希臘化時期的許多建築都逐漸拋棄了圍廊式的建築形式，轉而直接採用實牆面承重，但為了與傳統相呼應，因此多採用壁柱形式。

壁柱早在西元前 6 世紀末的希臘文明時期就已經出現，但當時使用得很少，而且多用在室內作為裝飾出現。到了希臘化時期，壁柱不僅很快被用在建築外部，而且還普及到各種建築、大門的裝飾之中，有時還被塗以色彩，以強化其裝飾作用。

希臘化時期的建築理論家赫爾莫格涅斯（Hermogenes）總結出一套較為規則的愛奧尼柱式比例規則，對柱子的底部直徑、高度、柱間距等組成部分之間的比例尺度進行了重新調整。赫爾莫格涅斯總結的這套比例關係體系最大的

特點，是在石結構允許的情況下按照柱間距的寬窄將採用不同柱間距的神廟分為了多種形式。這套新的比例規則和單層柱廊與牆壁的組合形式在此後被固定下來，並且對古羅馬時期的建築發展達到了較大的影響。

希臘化時期的神廟建築雖然在很大程度上都繼承了早期雅典衛城的建築模式，多採用圍廊式建造而成，但此時的各種神廟建築已經不再像早期神廟那樣謹守規則，在柱礎、柱頭、簷部等部位的雕刻裝飾、三壟板的設置以及不同部位的尺度搭配等方面，都顯示出一種更靈活和自由的設置傾向。因為這些不完全按照傳統建築規則興建起來的神廟，不再像之前那樣被作為城邦的榮譽而被興建，而更多的是出於一種權力與財富的炫耀而建造，因此更自由的比例、構圖與更多裝飾的出現，也就成了必然的發展趨勢。

圖 3-38　阿伽門農柱式
圖示為古希臘早期邁錫尼文明時期墓穴中發現的柱子，可以明顯看到此時的柱子已經形成與後期相仿的柱式形象，而且柱身與柱頭的裝飾並不相同，突出了兩個建築部件的變化。

在希臘化時期，神廟除了展現出世俗化傾向之外，也不再是唯一的建造重點，更多世俗性質的建築被興建起來，其中以劇場和體育場最具代表性。劇場和體育場這類公共建築的大量出現，也是文化娛樂生活加強的表現之一。所以這兩種建築逐漸被人們所重視，就是世俗生活取代神祭生活成為社會生活重點的反映。希臘人創造了音樂劇、喜劇、悲劇、滑稽劇等。戴歐尼修斯（Dionysus）是象徵著豐收和葡萄酒的神，也是戲劇之神，戴歐尼修斯酒神節（Bacchanalia）是為了向戴歐尼修斯表示敬意而每年舉行的兩個宗教節日中更為重要的一個。西元前 534 年，雅典在戴歐尼修斯酒神節期間上演了希臘的第一場悲劇，它的創作者是詩人、悲劇創始人——泰斯庇斯（Thespis）。古希臘的戲劇和體育競技活動都始自宗教活動中的祭祀儀式，但二者都逐漸從宗教

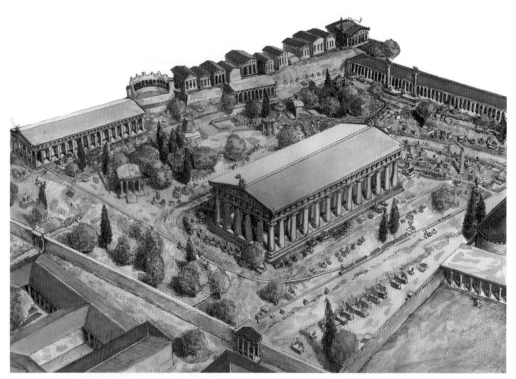

圖 3-39　奧林匹亞宙斯聖地想像復原圖
建於平原區的宙斯聖地，是古希臘最著名的聖地之一。整個聖地平面約為方形，四周有圍牆圍合，聖地以基址中心的宙斯神廟為主，其他神廟和附屬建築集中在聖地的北部和東部。世俗建築和祭司建築則位於聖地圍牆之外。

節日的祭祀活動中分離出來，形成了極具獨立性的文化娛樂活動。

　　體育場（Stadium）中的比賽作為古希臘一項歷史悠久的活動項目，最初只有賽跑一項競技項目，後來才逐漸加入了擲鐵餅、格鬥等其他項目。在長時期的發展過程中，古希臘體育場的形制變化不大。它一般是一塊平整而狹長的矩形場地，一端抹圓。早期考慮到觀眾的觀賞需要，體育場多建在山腳下，以便順著山坡開鑿出一面階梯形的觀賞席。到了後期，體育場在另一面的平地上對稱堆疊出階梯形的觀眾席，在矩形與抹圓相對的另一端設置帶拱頂的起跑門。再之後，體育場在觀眾席中開闢出了供貴客單獨使用的觀賞間，而且建築規模也日漸擴大。總之，體育場的建築形制沒有太大變化，它同時被作為體育比賽場和賽馬場使用。

　　與體育場相比，劇場建築的變化更明顯一些，它的建築形制在希臘化時期發展成熟。希臘的氣候十分適合人們在戶外活動，劇場也建在室外。劇場最

圖 3-40　奧林匹亞體育場入口處的拱門

古希臘人從很早就已經開始掌握拱券結構的砌築方法，但拱券結構只被小範圍地應用，並未像梁柱結構那樣成為主流建築結構。

初的功能是進行合唱和表演舞蹈的地方，因此規模較小，到了後來劇場成為表演喜劇和悲劇的主要場所。隨著觀眾數量的增加，其建築規模也逐漸擴大。所有的劇場均設計成露天的形式，劇場也同體育場一樣都是建造在小山的山腳下，座位一排排地開鑿於山體的斜坡之上，劇場底部中央用於表演舞蹈的地方視觀眾席的形狀而定，大多數情況是圓形的。

　　此後人們開始在山腳下的平台後興建另外的高平台作為表演用的舞台，這樣設計的目的是為了便於觀眾們更好地觀看表演，而在表演平台之後，則多興建柱廊作為背景牆。至希臘化時期，露天劇場的建築規模擴大，其建築形制也逐漸固定下來。由於古希臘戲劇最早是作為酒神祭祀活動而舉行，所以劇場往往還與酒神廟組合建在一起。

　　位於雅典衛城山下酒神聖地的戴歐尼修斯劇場和埃比道拉斯地區的劇場，是現在保存最好的兩座古希臘劇場，其建築形制也差不多，都由靠山開鑿的階梯觀眾席與底部圓形的表演席、表演席後帶柱廊背景牆的舞台構成。

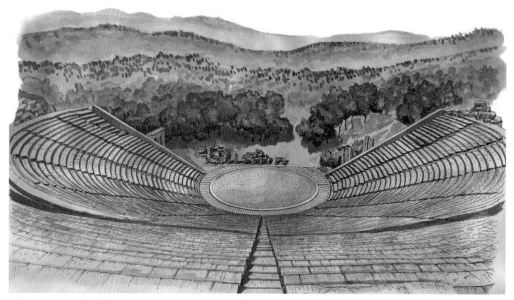

圖 3-41　埃比道拉斯劇場

埃比道拉斯劇場約建於西元前 4 世紀後期，是現今保存比較完好的古希臘時期的劇場建築，而且可能曾經有一座罕見的圓形舞台。

圖 3-42　好運別墅

位於奧林索斯的住宅區大約在西元前 5 世紀之後興建而成，這個居住區中的房屋都經過統一布局規劃，每座住宅如圖示這樣，所有建築空間圍繞有家族祭壇的庭院而建，一些重要的房間還有精美的馬賽克鋪地裝飾。

戴歐尼修斯劇場有 78 排座位席，最多可容納約 1.8 萬觀眾，埃比道拉斯劇場有 55 排座位席，最多可容納約 1.2 萬名觀眾。兩座劇場的座位席除了縱向有放射狀過道之外，橫向也透過弧形通道隔開，以利觀眾的疏散。觀眾席大都是簡單的階梯形式，但前排有雕刻精美的石坐凳區，顯然是劇場的貴賓席位。

演出區域透過石欄牆或排水溝與觀眾席分開，舞台和柱廊背景牆已經成為統一的建築形式。高大的背景牆不僅達到烘托戲劇演出的目的，它的獨特設置還與觀眾席底部掏空的座位及特別放置的共鳴器相配合，組成原始而有效的音響系統。

除了各種活動建築之外，此時隨著各地在文化、建築和商業貿易等方面的交流日漸加強，大型城市開始出現。作為城市日常公共生活中心的廣場建築和市民住宅建築的形制也逐漸固定下來。

廣場（Square）多位於城市中心區，作為城市之中社會活動與商業活動的中心，廣場可能由柱廊圍繞，也可能是由諸多建築自發圍合而成。廣場內部通常建有許多重要功能的建築，例如議院、行政辦公室、敞廊（人們用來躲避風雨的地方）和浴場等。

在古希臘後期，城市廣場中還經常興建一些紀念性的建築，其中以獎盃亭和祭壇（Altar）最具代表性。獎盃亭是一種小型的紀念性建築，基本建築模式是一段立在方形台基上的圓柱體上設一個石頭的屋頂。方形台基除了石材貼面外一般不加裝飾，上部的實心圓柱體則加科林斯壁柱裝飾。在獎盃亭的上部依照建築的額枋形式建造，並雕刻華麗、細密的裝飾圖案，最後以卷草形的尖

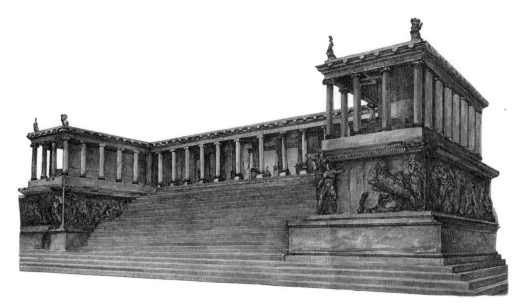

圖 3-43　宙斯祭壇
祭壇本是神廟的一種附屬建築，希臘化時期則逐漸演變成一種獨立的大型紀念性建築。圖示位於帕加馬的宙斯祭壇，是古希臘時期最著名的一座祭壇建築。

圖 3-44　提洛島城市居民區平面
由縱橫道路分割的城市中的居住區，很可能也經過統一的規劃而建，因為在這些大面積居住區中的建築無論平面還是布局都十分相似。

頂結束。這種獎盃亭多是爲了紀念榮譽事件而建，是一種頗具觀賞性的小型紀念建築。

希臘化時期產生了一種全新樣式的大型紀念性建築——祭壇。位於帕加馬（Pergamon）衛城上興建的宙斯祭壇，是古希臘文明時期最大規模的祭壇建築，這座祭壇主體建築平面呈「凹」字形，寬大的階梯填補建築平面上的缺失部分。祭壇實際上是建在高大台基上的柱廊，並在建築中部建有祭台，是一種開敞的建築形式。

此時祭壇建築追求龐大、華麗的建築效果，因此忽略了早期建築對協調比例關係的遵守，底部的基座往往過於高大，而上部的柱廊則相對顯得矮小。基座上以高浮雕的形式滿飾雕刻裝飾，因此無論建築重點還是人們的視覺重點都集中在下部，整體建築略顯沉重。

除了城市中心的廣場建築群之外，古希臘後期的城市規劃及城市建築都顯示出很強的規劃性與統一性。城市內基本形成了網格形式的布局。除了城市中心廣場的紀念性建築區和聖地衛城之外，城市其他部分也開始按照功能分爲不同的區域，而這個分區的標準是自然按照貧富兩級形成的。

城市住宅區（Residential Area）最早都是按照統一的尺度進行規劃的，因此平民區（Civilian Area）的住宅都呈現出統一的面積與相似的以柱廊院爲中心設置的各個使用空間。而在富人居住區，由於多採用三合院、四合院等龐大的合院形式，因此往往一座富人府宅就能夠占據一個街區的面積，而且通常還採用多層建築的形式。

在希臘城市的民宅中，柱廊被很普遍地使用。人們在門口建立了一個不是十分寬闊的通道。在通道的兩側分別建有門房和馬棚。內眷室建在一個有三面柱廊的圍柱式院落裡，這裡有一個寬大的正廳，在這個正廳裡設置了專門供主

圖 3-45　城市中的大型住宅

城市中的大型住宅是由多座帶庭院的小型住宅串聯起來得到的，大型住宅可以有多個庭院，這些庭院按照對內和對外服務物件的不同區分開來，相互之間另有通道相連。

婦和紡織婦女們使用的座位。正廳的前方有一個凹間，凹間的左右兩側分別是兩間臥室。另外，臥室、日用餐廳和奴僕室還分別用柱廊圍繞起來。

　　穿堂屋連接的是一個十分寬大和華麗的圍柱式院落，在這個院落裡，四周的柱廊高度均是相同的（也有一些南面的柱子高出其他三面的形式）。在這種院落中有著專門供主人及貴賓們使用的出入口和裝飾異常華麗的門廳。這座院落是一個屬於男人們專享的地方，而這樣的設計也將建築內部分為對外接待區與對內生活區兩部分。

　　希臘富人住宅的建築格局大體上是：在東面的位置上建築圖書室，南面是方形的正廳，這間正廳是專供男子們集會的場所，西面是歡聚室，北面是餐廳和畫廊。在整個圍柱式院落中所有的柱廊均是用白色的灰漿、普通灰漿、木造頂棚來進行裝飾的。

　　希臘化時期，是古希臘建築發展後期的成熟階段，同時也是逐漸吸納外來建築文化的異質化發展階段。在希臘化時期，古希臘主要的神廟、廣場、住宅、劇場和體育場等建築形式在長久的歷史發展中逐漸成熟。包括廣場、音樂

圖3-46　阿塔羅斯柱廊復原建築
這座外層採用帶凹槽的多立克柱式，內層採用光滑柱身的愛奧尼柱式興建的沿廊式建築，是古希臘文明後期在雅典城興建的一座商業市場，呈現出此時自由的建築風貌。

廳（Concert Hall）和其他紀念性建築等新形式也在結合古希臘建築傳統的基礎上發展，最終為古希臘燦爛建築文化的發展畫上了圓滿的句號。

　　總而言之，古希臘建築造型的典型特點是建築通常以帶有屋山的一面作為正立面，而屋面的兩側則為側立面。建築下面有基座，建築的正立面設置柱廊，柱廊之上是額枋和山花，山花內常常安排一些雕塑。建築的屋頂為平緩的人字坡屋頂，以木構架作為屋頂的支撐方式，建築的基座和牆體以石頭為材料。許多建築都設置有四面迴廊。建築的內部採光不好，但建築的外部卻擁有雕塑般的層次和厚重感。古希臘建築給人的視覺形象是高貴、典雅、莊重、沉穩。由於希臘終年氣候溫暖，因而希臘建築在很大程度上是供人們從外部來欣賞的。

　　古希臘時期形成的建築類型和各種建築規則，在很大程度上都被古羅馬人所沿襲下來，不同的是古羅馬更注重營造建築的實用性空間。此後，古希臘

建築規則連同古羅馬的建築經驗一起，成爲歐洲各地區建築發展的基礎。因此可說，古希臘建築是歐洲建築重要的發展源頭之一。古希臘時期創立的許多建築規則和建築樣式，直到現在仍被人們所使用，如現代的體育場建築，就完全是古希臘運動場的翻版。

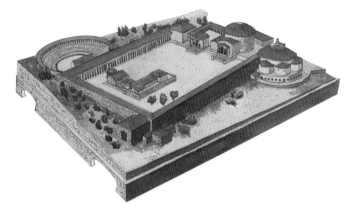

圖 3-47　阿斯克勒庇俄斯聖地
希臘化時期的建築吸收了更多其他地區的建築特色，如這座聖地中的主體神廟建築，就明顯是模仿古羅馬萬神殿的樣式修建而成。

　　古希臘人在哲學、數學等文化領域獲得了極高的成就，晴朗的地中海氣候也造就古希臘人開朗、樂觀的性格，而完整的神學崇拜體系的確立，則使古希臘人的思想和生活極富浪漫主義氣息。作爲綜合藝術的古希臘建築，吸收了古希臘文明的種種特色，在嚴謹、精確的比例關係中表現出高雅的情趣，同時又以龐大的氣勢和精美的雕刻讓人歎爲觀止。

CHAPTER 4

羅馬建築

1 綜述

關於古羅馬的誕生，有一個著名的故事：傳說戰神阿瑞斯（Mars）和努米托爾（Numitor）國王的女兒瑞亞・西維亞（Rhea Silvia）有一對孿生子名叫羅慕洛斯（Romulus）和瑞慕斯（Remus）。努米托爾的兄弟阿姆里烏斯（Amulius）在謀奪王位後為了確保其王位的穩固，便將前國王努米托爾的兩個外孫羅慕洛斯和瑞慕斯放進了一個籃子裡順台伯河（Tiber）漂流，企圖殺害他們。恰好這時候有一頭母狼將他們救起並哺以他們狼乳，兄弟倆長大成人並得知了自己的身世之後便將阿姆里烏斯殺死。這個故事一直流傳至今，成為羅馬城創建的起因。

以義大利半島為起源中心的古羅馬文明大約在西元前 753 年進入奴隸制（Slavery）的王國發展時期，此後大約在西元前 5 世紀建立自由民（Free Citizens）的共和政體（Republic），此後開始不斷地對外擴張階段。古羅馬在大約西元前 30 年進入帝國政體（Empire）階段，並在隨後的 1～3 世紀發展至鼎盛，成為橫跨歐亞的大帝國，而且在以羅馬為中心的帝國各行省（Roman Provinces）都進行大規模的建築興建工作，創造了輝煌的古羅馬建築文明。4 世紀之後，強大的羅馬帝國逐漸衰敗，不僅分裂為東、西兩大帝國，還以 5

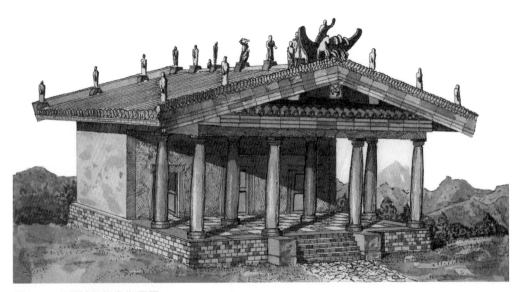

圖 4-1　維愛神殿想像復原圖
作為伊特拉斯坎文明的代表性建築，這座神廟也向人們展示了羅馬神廟建築的雛形，古羅馬時期的神廟就是這種早期神殿建築與希臘圍廊式神廟的組合。

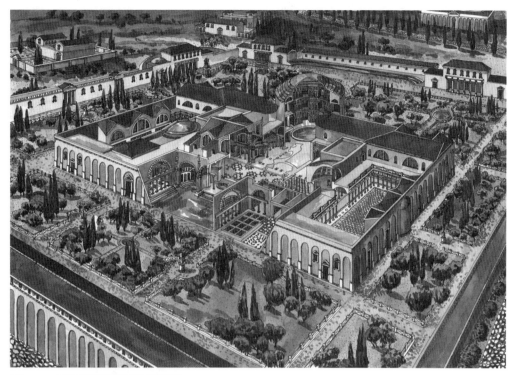

圖 4-2　卡拉卡拉浴場想像復原圖
卡拉卡拉浴場的布局與結構，都是按照傳統的羅馬公共浴場布局興建的，不同的是這座浴場的建築規模龐大，在浴室周圍加入了體育場、圖書館等更多服務和娛樂功能的空間，並以豪華的鑲嵌裝飾和眾多的大型雕像而聞名。

世紀西羅馬的滅亡為標誌，結束了古羅馬帝國的輝煌發展歷史。

　　古羅馬人的建築主要承襲來自古希臘人的建築傳統，並加入了本土早期伊特拉斯坎文明（Etruria Civilization）的一些建築特色，但在古希臘時期被普遍使用的梁柱結構在古羅馬時期被拱券（Arch）結構所取代。因為古羅馬人發現了一種類似現代水泥的火山灰（Volcanic Ash），將這種火山灰與磚、石等骨料加水攪拌後形成一種被稱為三合土的材料，可以用來砌築各種樣式的牆體和拱券，而且待這種混合料乾透後會自然形成堅固無比的建築材料。

　　拱券結構與這種澆築技術（Teeming Technology）相結合的建造方式，也是古羅馬時期建築的最突出特色。由於澆築拱券結構在操作上比雕琢石染更簡單，而且可以營造出跨度更大的室內空間，再加上古羅馬時期的建築得以大批奴隸來建成，在皮鞭驅動下的奴隸可以從事大規模的營造任務，因此古羅馬建築形成了規模龐大的特色。但也是由於採用澆築拱券技術，建築由不得不做

圖4-3　古羅馬拱券
古羅馬大型建築中的拱券大都採用三合土澆築而成，最後再在結構層外另加入大理石板或馬賽克鑲嵌裝飾，形成色彩斑斕的室內景象。

苦力的大批奴隸建成，所以古羅馬規模大、施工快的一面掩蓋了建築粗糙和沒有細部處理的一面。建築中的雕刻裝飾比古希臘建築大大減少，而且已經不再是主要的裝飾形式，而另一種以彩色大理石或馬賽克（Mosaic）拼貼的裝飾，由於可以快速施工，則成為最常被採用的形式。

由於不斷地對外征戰和殖民，使得古羅馬的經濟脫離了以農業為主的發展模式，而形成以城市生活為主的經濟和文化發展模式。這種特點也使得古羅馬帝國範圍內的主要建築成就都集中於城市中，並且以為城市居民服務的世俗建築為主要構成內容。同時，這種密集地區的建築活動也因為人力、物力和財力的集中而變得更加龐大和輝煌。

除了城市中的單體建築之外，城市經濟生活的確立也使城市的整體規劃思想在古羅馬時期得到了更深入的發展。位於偏遠山區或城防城市的布局相比大城市要規則一些，因為這些城市多是在古希臘網格形（Grid）的城市規劃基礎上興建而成的，而且由於城市規模較小，人口有限，因此基本上能夠保持原有的規劃。但在大城市，尤其是羅馬城中，這種早期規劃已經蹤跡全無。羅馬城作為強盛的羅馬大帝國的首都，不僅人口眾多，而且吸引著來自帝國各行省的大量求學者、參觀者和工匠等各色人員。因此，雖然古羅馬城的規模一再擴充，但城市中的建築用地依舊緊張。

古羅馬帝國時期繁榮城市以古羅馬城為代表，呈現出幾大特點。城市中無論建築如何密集，都以廣場為中心，這種城市廣場在共和時期是開敞的，但到帝國時期則變成封閉的。

像現代的大都市一樣，古羅馬城到處都擠滿了建築。除了大型的劇場、浴場、比賽場、城市廣場和貴族府邸區之外，平民區的建築密密麻麻地填滿了街道之間的空地，只留出狹窄的過道。城市中的建築採用多層造型的形式，以便

形成分租公寓以滿足更多人的需要。住宅建築常常圍繞中間的天井建造，但通風、採光和衛生條件極差，爲此有錢人都選擇到羅馬城外的郊區另購土地建造別墅居住。

由於城市建築，尤其是平民區的建築過高、過於密集，所以在治安、衛生、防火等方面頻發問題。這種現象在帝國的各個時期都會發生，其中最嚴重的一次大約是在西元 64 年尼祿皇帝（Emperor Nero）統治時期，羅馬城的大火摧毀了大半個羅馬城。有多位古羅馬帝王都曾下達規範城市住宅的法令，對住宅的層數、高度和街道尺度做出嚴格規定，以防止此類悲劇的發生，但人多地少的城市境況如此，每次的法令都沒能對改善城市居住環境有實質性的幫助。

除了居住狀況不盡如人意之外，古羅馬人的日常生活是十分美好的，因爲城市中興建了大量的浴場（Thermae）、羅馬競技場（Colosseum）、競技場（Arena）和劇場作爲供人們消遣的去處。帝國時期的歷代統治者，都深知

圖 4-4　古羅馬貴族庭院局部
古羅馬時期的貴族建築也多以圍合敞廊的庭院爲中心，但圍合敞廊的不再是希臘式的柱子，而是變成了帶有希臘式山花裝飾的拱券廊形式。

圖 4-5　萬神殿內景

這是一幅 18 世紀中期時繪製的油畫，表現了萬神殿內部令人震撼的景象，在 18 世紀新古典主義
建築風潮興起的時期，萬神殿被作為古羅馬時期最獨特的建築而吸引了大批參觀者。

自由民對戰爭和維護政權的重要意義，於是不僅賦予自由民很優厚的國家福利，還興建各種享樂建築供人們消遣。在羅馬，人在現世的享樂代替了敬神帶給人的愉悅。因此，神廟建築雖然也有所興建，卻已經不再像古希臘時期那樣是國家主要的建造項目，但也有政府主持的神廟營造計畫，譬如哈德良（Hadrian）皇帝主持修建的羅馬萬神殿（Roman Pantheon）。

萬神殿是一座用來供奉羅馬神和包括奧古斯都（Augustus）在內的古羅馬先賢的廟宇。但這座神廟完全顛覆了希臘式神廟的形象，是一座將古羅馬原始混凝土澆築技術與半球形穹頂（Hemispherical Dome）的新建築形式相結合的產物。

除了享樂建築和為帝王歌功頌德的神廟和供人娛樂的大型劇場、浴場以外，古羅馬帝國還興建了許多大型的公共基礎服務工程。在各種公共基礎建築項目中，尤其以輸水管道（Roman Aqueduct）和帝國道路網（Roman Road Network）的建設最為引人注目。為了解決龐大城市人口的用水問題，包括羅馬城在內的許多古羅馬城市都建造大型輸水管道，從城市附近的水源地向城市輸送清潔的居民用水。這種輸水管往往是高架連拱橋與水道的結合工程，不僅要穿越山嶺、河流和道路，還要將水輸送到城市中的各地區，其工程量十分巨大。

除了輸水管道之外，為了方便帝國內部的溝通，古羅馬人還修建了以羅馬城為中心的通向帝國各行省的密集道路網。與這條四通八達的道路網一同修建的還有驛站（Inn）、路程標記（Sign）、橋梁等，道路的路面由多層碎石鋪設，並且在道路兩旁設排水溝

圖 4-6　古羅馬水道橋
古羅馬時期在帝國各地修建的水道橋，為各大人口聚集的城市提供充足的日常用水，許多水道橋在古羅馬帝國滅亡後還長時間地被人們使用。

（Drainage Diteh），其設計與施工均十分精良，有些道路甚至直到現在仍被人們所使用。

在人類古代建築發展史中，古羅馬文明締造了諸多的第一：第一個如此注重基礎公共設施建造的古代文明；第一個創造出多種建築類型，並且在各個建築類型領域都取得較高成就的古代文明；第一個將世俗和公共建築的規模擴展到如此之大規模的文明。古代希臘和羅馬建築是西方建築傳統的兩大源頭，如果說古希臘建築爲西方建築的發展奠定了形制和結構基礎的話，那麼古羅馬建築則在建築類型、建造結構、方法和裝飾、設計與施工、城市規劃等各個方面都爲之後建築的發展積累了經驗。

2 柱式的完善與紀念性建築的發展

圖 4-7　古羅馬牆體砌築形式
圖示為四種古羅馬時期牆體的砌築方法，其總體特點是先利用砂石與三合土混合澆築牆體，再於牆體外部鑲嵌不同的飾面。

羅馬的地質與希臘的地質有所不同，因此人們可以獲得的建築材料也有所不同。在希臘的建築中只有一種建築材料——大理石（Marble），而羅馬的建築材料除大理石之外，還有許多種石料（Rock）、磚料（Brick）和火山石（Volcanic Stone）。

在諸多的建築材料中有一種由火山灰與石灰混合在一起而形成的堅硬、有黏性的三合

土，這種極為堅硬的建築材料，羅馬人稱之為「人造大石塊」（La Construction Monolithe Artificielle）。但這種「人造大石塊」砌成的牆面十分粗糙，於是羅馬人又在它的外面加上了一層以形狀大小較一致的石塊或是磚塊組成的牆面裝飾。

在西元前 1 世紀的中葉，牆面採用了小立方石塊來進行裝飾，因為這麼做會使牆面石塊排列得更加整齊和規則。由於這種由人工砌成的石塊不但造價便宜、簡單，而且進行建築的工人也並不需要什麼專業的技術，所以在整個羅馬建築中全部都採用了這種三合土的建築材料，這樣全國的建築也因此形成了較為統一的建築結構形式。

圖 4-8　帶壁柱的拱券及平面示意圖
由於主要採用澆築式牆體和拱券結構，柱式從承重構件轉化成為一種牆面裝飾，因此多立克柱式也逐漸被更富裝飾性的愛奧尼和科林斯柱式取代。

但也是由於三合土和拱券結構的大範圍應用，使建築在結構和空間上都獲得了更大程度的解放。此時，古希臘傳統的梁柱（Architrave and Column）建築形式不再是主要的建築方式，但希臘的柱式體系卻被保留了下來，而且與羅馬的建築形制相結合，又創造出一套新的柱式與比例尺度使用規則。

首先，古羅馬人在古希臘原有三種柱式的基礎上又創造出了兩種新的柱式，一種是結合古羅馬本土早期伊特拉斯坎建築柱子形式而形成的塔司干（Tuscan）柱式，另一種是在科林斯柱式基礎上發展形成的混合（Composite）柱式。塔司干柱式本來是伊特拉斯坎式的一種傳統柱式，但被羅馬人加以變形，加入了更多古希臘柱式的形象處理，因此形成了一種全新的簡約柱子形式。而混合柱式的出現則是強大的羅馬帝國內部追求享樂、奢華風氣的表現之一。混合柱式是將愛奧尼柱式的渦卷與科林斯柱式的莨苕葉相結合後，形成的華麗柱子形式，也是一種最富於裝飾特色的柱式。

圖4-9　綜合式壁柱細部

華麗的綜合式壁柱，是古羅馬建築中使用
最多的一種裝飾壁柱，為了增加裝飾性，
這種壁柱多採用 1/2 或更多柱身露出牆面的
形式，柱頭上的花式變化也較為靈活。

圖4-10　羅馬競技場柱頂結構

作為一座休閒娛樂建築，羅馬競技場建築
本身的形象也追求一種奢華、享樂之氣，
無論柱式還是柱頂結構上，都布滿了雕刻
裝飾。

　　至此，被後世廣為使用的古典建築
五柱式全部產生，羅馬人又賦予了這些
柱式全新的比例規則。塔司干柱式的柱
身無凹槽、柱頭無裝飾，而且柱頭與上
部額枋之間沒有柱頂石過渡，簷板上也
沒有雕刻裝飾。塔司干柱式的底部直徑
與高度比為 1：7，是五種柱式中最為粗
壯和簡約的柱式，其風格質樸、粗獷，
審美觀點認為是一種堅固的承重柱式。

　　多立克柱式的比例相比古希臘時期
被拉大，柱子底部直徑與柱高之比為 1：
8，柱身刻有 20 條凹槽，且凹槽之間的銳
尖角變成了圓滑的弧線形式。柱頭的簷部
也因雕刻上的變化而呈現出兩種不同的樣
式。

　　愛奧尼柱式底部直徑與柱高的比例
相應拉長到 1：9，柱身採用 24 條凹槽，
整個柱子的形象顯得更加輕盈。科林斯
柱式與混合柱式的底部直徑與柱高之比
都是 1：10，混合柱式的柱身設置與科
林斯柱式相同，但柱頭是科林斯莨苕葉
飾與愛奧尼雙渦飾的結合。兩種柱式柱
頭上的莨苕葉由多層相錯的葉片構成，
而且在早期這種葉片形象突出且肥厚，
顯然是為了加強裝飾效果的設置，但結
果反而令柱頭顯得更矮，影響了協調的
比例。

　　同古希臘時期柱式的應用具有一定
程度的靈活性一樣，古羅馬五種柱式的

比例尺度與設置、搭配標準並不是固定不變的，人們在具體的建築專案中會依照建築造型在這些柱式基本的比例關係上進行更多的變化。更重要的是，由於古羅馬建築多採用三合土澆築的牆體和拱券作爲主要承重部分，因此大多數柱子在建築中的承重功能被取代，變成了一種裝飾。在這種情況下，柱式不再像古希臘時期那樣以單層建築中的獨立應用爲主，而變成了以多層建築中的組合應用爲主，並形成了柱式組合使用規範。

這種柱式的組合使用規範，也是根據柱子本身的形象特徵制定的，即在多層建築中使用的柱子，要按照從底層向上層逐漸纖細、華麗的順序規則使用，即柱子從底層到上層的分布應該按照塔司干、多立克、愛奧尼、科林斯和混合柱式的規則使用，底層柱式總要比上層柱式簡潔。這一柱式使用的順序，也在此後成爲柱式使用規則的一部分。

由於柱子不再是建築中主要的承重部件，因此它除了作爲建築中主要的裝飾部分出現之外，還被大量地應用於建造柱廊。各種用柱廊圍合的廣場建築是古羅馬時期的一種常見的建築組群形式，既有共和時期神廟建築中開敞的柱廊廣場形式，也有帝國時期封閉的柱廊形式。

開敞的廣場是古羅馬共和制時期公共建築的重要形式，它不僅是城市的地理中心，也是城市的權力中心。古羅馬共和時期的廣場是多條道路的彙集點，在廣場上建有凱旋門（Triumphal Arch）、執政官（Archon）和守護神（Patron Saint）的雕像並設置宣講台。廣場周圍則圍繞著修建有元老院

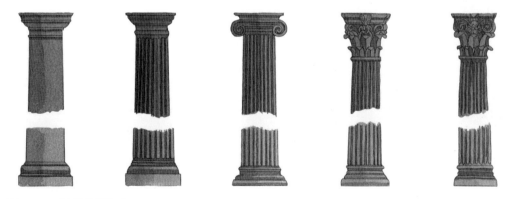

圖 4-11　古羅馬五柱式
古羅馬時期發展出的五種柱式尺度、比例體系以及使用規則，不僅完善了古希臘的柱式體系，而且也成為西方柱式應用的最基本規則。

（Senate）、灶神廟（Temple of Vesta）、宮殿和存放國家檔案與財富的神廟建築。廣場開敞的形式和與道路相通的建築特點，方便人們從四面聚集而來傾聽元老院新近發布的政令，而宣講台即是公民們對新政令進行評論的舞台。圍繞廣場的建築底層多採用柱廊形式，這種灰色空間一方面可以緩和建築的堅硬之感，另一方面也為人們提供遮陽、避雨和談話的場所。

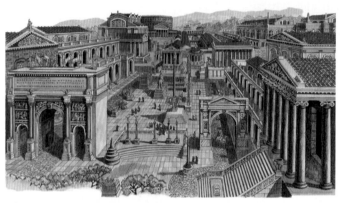

圖 4-12　古羅馬共和時期的廣場
共和時期開放的廣場建置，也暗示著共和時期相對開放的統治機制。

古羅馬時期雖然在希臘神學體系基礎上也建立了一套完整的神家族崇拜偶像體系，但古羅馬人並不像希臘人那樣敬視神。相對希臘人，古羅馬人更實際，他們主要祭祀的只有對外保佑征戰勝利的戰神阿瑞斯與對內保佑家國安寧的灶神（Vesta），因此古羅馬人並不太熱衷於建造神廟，他們營建的神廟建築組群更加嚴謹，而且呈現出完全不同於古希臘的建築面貌。

此時最具代表性的神廟是一種建在山坡處的建築形式，如位於蒂沃利的海克力士神廟（Temple of Hercules）。海克力士神廟群建在山坡一處平整過的矩形基址上，由連續柱廊圍合出矩形基址的三面，另一面開敞。在開敞的一面順山勢開鑿帶階梯形觀眾席的劇場，柱廊院內部與劇場對應的庭院中心設置一座架在高台基上的神廟建築。

這種開敞的庭院建築形式，在普洛尼斯特命運神廟建築群取得了令人矚目的成果，這個建築群呈現出向內逐漸封閉和軸線對稱的建築特色，並且還包括一座山腳下的會堂建築。但這種開放的廣場形式到古羅馬帝國時期被廢棄，一種由高大實牆封閉的廣場建築成為此時建設的重點。這種封閉式的廣場多是皇帝的私人紀念場，通常在內部由柱廊環繞的庭院、雕像與一座神廟構成，如奧古斯都庭院。

古羅馬廣場式建築形制真正發展成
熟和最具代表性的作品，是大約在 11 年
建成的圖拉真廣場（Forum Trajan）。圖
拉真廣場的設計者據說來自東方，因此
整個廣場建築群糅合了東方層層遞進和
軸線對稱的建築特色，從前至後分別由
側面帶半圓形空間的長方形柱廊院、橫
向矩形平面的會堂建築、帶紀功柱的圖
書館院和最後部的圖拉真神廟（Trajan
Temple）院這幾個柱廊院落構成。

在圖拉真廣場中，最具特色的是柱
廊院後部的會堂建築。這種會堂建築是
古羅馬時期的一種新建築形制，被稱爲
巴西利卡（Basilica）。所謂巴西利卡，
是一種平面爲矩形，在矩形內部沿長邊
設置兩排連拱柱子支撐的大型公共建築
形式，巴西利卡被作爲
公共建築的典型形式，
在古羅馬時期被廣泛應
用於法庭、議會、市場
等各種大型公共建築之
中。

除此之外，圖拉
真廣場中矗立的外表通
身呈螺旋形構圖劃分進
行雕刻的圖拉真紀功柱
（Column of Trajan）
也是頗爲奇特的新型
紀念性建築。這座雕

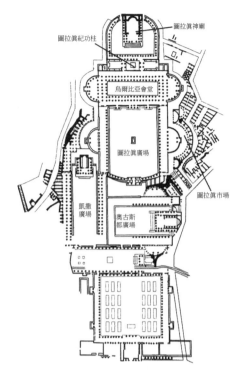

圖 4-13　古羅馬帝國前期廣場群平面示意圖

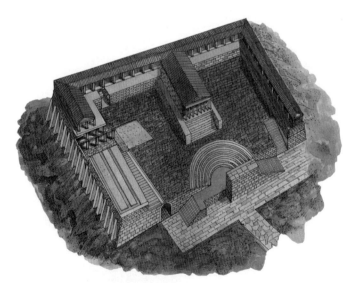

圖 4-14　蒂沃利的海克力士神廟
在神廟廣場區設置開敞柱廊和劇場的做法，暗示了神廟區作為公眾活動中心的開放建築特性。

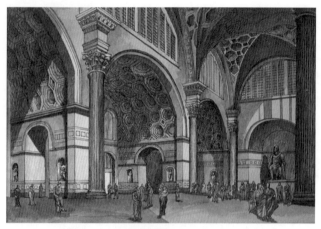
圖4-15　巴西利卡式大廳的内部
採用澆築技術和十字拱相結合建成的巴西利卡式大廳，是古
羅馬時期最重要的公共建築類型之一，也是古羅馬時期建築
結構與技術進步的標誌性建築形式。

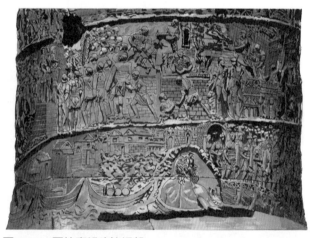
圖4-16　圖拉真紀功柱細部
散布在連續的螺旋浮雕帶上的人物和場景眾多，但各部分雕
刻的形象都十分細緻，各場景劃分既保持獨立性又具有很強
的聯繫性，是古羅馬時期的雕刻珍品。

像巨柱的高度是 38.13 公尺，是一座完全採用大理石建造的内部有旋轉台階樓梯的空心建築。在巨柱之上共雕刻著 150 幅描寫圖拉真兩次攻取匈牙利和羅馬尼亞場景的淺浮雕，以 200 公尺長的飾帶形式盤旋在其周圍。巨大的尺度和精美的雕刻使紀功柱這種創新型的建築形式在此後被沿用下來，作為一種富有特色的紀念物被許多人所採用。

廣場和巴西利卡並不是唯一展現古羅馬建築創新的方面，在創新方面表現最突出的是哈德良皇帝執政期間督造的羅馬萬神殿（Pantheon）。營造於 118～128 年的萬神殿，代表了古羅馬建築設計和工程技術方面的最高水準。

萬神殿由入口柱廊和内部全新形式的主殿兩個建築部分構成。柱廊式入口是希臘式的，可能爲了在入口與主殿間形成空間過渡，所以設置了三排柱廊作爲過渡。主立面爲 8 根白色花崗岩雕刻的科林斯式柱，主立面柱廊後是兩排各由 4 根紅色花崗岩雕刻的科林斯式柱。門廊在柱頭、額枋和頂棚等處還採用鑄銅包金進行裝飾。

神廟内部的建築形式和裝飾手法，是建立在三合土澆築技術之上的純正的

圖 4-17　萬神殿剖視圖
萬神殿的希臘式門廊之後又興建了一段欄牆，部分將後面的穹頂遮住，使參觀者在門廊之前並不
能夠看到後部穹頂的全貌，因此使真正進入神廟的人們能夠產生更強的震撼。

羅馬創新形式。整個神廟的平面是直徑大
約 43.3 公尺的圓形，這同時也是內部從
地面到穹頂頂端的距離。整個穹頂的承重
和抗張力體系是穹頂底部 6 公尺多厚的牆
壁。這圈圍繞中心大廳的圓柱體的牆壁底
部採用大理石，隨著牆體高度的向上牆壁
逐漸變薄，但每隔一段距離就用磚砌一層
結構，並採用摻有火山岩、凝灰岩骨料的
三合混凝土澆築在結構之中，其中骨料的
選擇標準是牆體越向上，骨料品質越輕。

圖 4-18　萬神殿牆體結構
雖然外部牆體大都採用磚石砌築的框架內
填充三合土的形式建成，但由於摻入三合
土中的骨料不同，因此穹頂牆體比底部牆
體的品質要輕、薄得多。

　　萬神殿內部除穹頂以外的地面和牆
體，都採用大理石貼面裝飾。為了減輕牆
體的負擔，圍繞牆體一圈向內部開設 8 個
大壁龕（Niche），其中 6 個壁龕都設置
成二柱門廊的形式，另外 2 個不設柱，1
個用作主入口，另一端與主入口相對的則

作主祭壇。各壁龕外部立面都由獨立的科林斯圓柱與兩邊的科林斯方壁柱構成。壁龕與壁龕之間的牆面上還另外開設希臘式的小壁龕用於存放雕像。在底層大壁龕之上是一圈內部連通的拱廊，但拱廊外部仍採用小壁龕與大理石貼面裝飾，形成半封閉的拱廊形式。

穹頂中心開設一個直徑 8.9 公尺的圓洞，既為神廟內部提供自然光照明，又可減輕穹頂重量。在內部，穹頂從下至上設置逐漸縮小的方格藻井式天花板，這種透過方格大小變化而達到拉伸空間作用的設置同樣也出現在地面方格大理石鋪地上。但屋頂天花板並不用大理石裝飾，而是也採用與外部相同的銅板包金形式。

羅馬人是一個注重感官的民族，這一點從他們的建築中便可以得到有力的證實。羅馬人同時又是極具包容性的民族，因為在其建築中總是呈現出多樣化的風格趨勢，譬如位於敘利亞（Syrie）的羅馬神廟就是一個與古代傳統完全不同的建築組合。在這組建築中，居於中庭位置的神廟、城堞之上的神廟和樓塔上的神廟，就呈現出很強東方化的設計風格。

還有建築於西元前 509 年的朱庇特神廟（Temple of Jupiter），坐落於羅馬的卡皮托利山（Capitoline Hill）。這座神廟建築與希臘的平台式基座不同，它是階梯式的基座。羅馬神廟只有入口門廊的柱子才是真實的，其餘側面和背面均是以壁柱的形式貼在神廳外牆之上的假圍柱廊。由此我們可以看出羅馬神廟正立面的柱子是真正具有承重力的，而凸出在外牆之上的壁柱其實是牆體上的砌石雕刻，僅僅作為裝飾之用。

另外除了羅馬的阿波羅‧索西亞諾斯

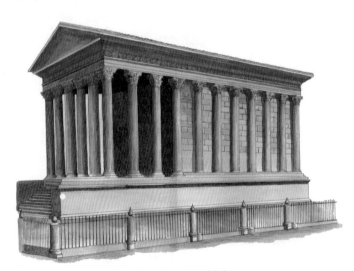

圖 4-19　梅宋卡瑞（Maison Carrée）神廟
這座典型的古羅馬神廟約建於 130 年，是留存至今且保存較為完好的古羅馬神廟的代表。

（Apollon Sosianos）神廟、聶爾瓦（Nerva）廣場的密矗爾瓦（Minerve）神廟外，其餘的神廟在柱頂盤之上的中楣和上楣處大多沒有雕像和浮雕。這些神廟雖然沒有明顯的雕刻主題，但是在殿內卻有題記或是碑文。這樣一來，人們便可以從文字上面了解這座神廟及其具體的背景。

　　羅馬神廟與希臘神廟從建築意義上來說，其宗教意味要削弱了很多。希臘人建造神廟的意識形態以宗教為主，而羅馬人建造神廟的意識形態則是以炫耀為主。由於羅馬神廟作為宗教的意義越來越弱，而且人們用於滿足炫耀心理的建築類型逐漸轉向奢華的世俗建築，所以古羅馬時期神廟建築方面也漸漸變得平凡，反而不如古希臘時期精緻。

　　但這其中也有例外，即灶神廟的建造在古羅馬各時期都十分興盛。在羅馬，只要有房屋的地方便會建造一座用來供奉家神的祭台，因為在羅馬的宗教信仰中，羅馬諸神中的灶神占據著極為重要的地位。城市中的灶神廟是保佑城市與國家安寧的

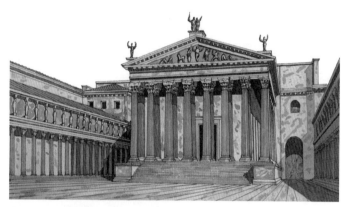

圖 4-20　瑪爾斯神廟想像復原圖
奧古斯都廣場中的瑪爾斯神廟位於整個廣場中軸線的最後方，而且仍舊採用圍廊式的古希臘神廟建築樣式建成。

重要建築，它一般都位於城市廣場的一端，通常是一座圓形圍廊式的小型廟宇，在灶神廟中燃放著永不熄滅的聖火，還有精心選擇的灶神廟聖女守護。

　　古羅馬帝國長時間的繁榮發展歷史與新的初級混凝土──三合土以及拱券應用的結合，使此時期的建築類型極大地豐富起來。由於此時社會富足，因此建築中的各種裝飾都變得更加重要，而當裝飾的需求與來自古希臘的建築相結合之後產生的最突出成就，就是一套全新的五柱式使用規則。這套柱式規則的形成，不僅令古羅馬時期的建築具有了更為協調、統一的形象，也影響了之後西方各個時期的建築發展。

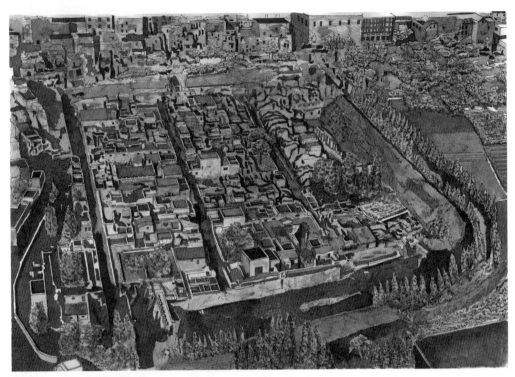

圖 4-21 厄爾古蘭諾城遺址
古羅馬時期在各行省和軍事要塞地區，都有計畫地興建了一批駐紮軍隊及其家屬的城市，這些城市平面多為四角抹圓的矩形，城內嚴格按照縱橫垂直的棋盤格式布局。

　　古羅馬帝國之後，受社會中講究享樂與奢華風氣的影響，建築中的各種裝飾和柱式被大量採用，而且通常還要有高超的結構技術製作的拱頂與花崗岩、大理石以及銅包金等珍貴的材料或複雜工藝製作而成的裝飾共同配合，組成極為華麗的建築形象。此時神廟建築數量的減少和紀念性建築的增加，表明了對神靈的崇拜正在向著對世俗權力、帝王的崇拜轉變。

3　城市與城市建築

　　古羅馬人在建築方面所取得的成就不僅體現在柱式和紀念性建築等單獨的方面，更多的是透過大型城市及城市中的建築體現出來的。由於對外征戰，古羅馬城市中的自由民、商人、雇傭兵（Mercenary）和有戰功的武士，成為國家最為重要的人口組成部分，而且他們大多居住在城市中。以商貿和戰爭為經

濟主體的古羅馬經濟體制中，雖然也有大批從事專業農業生產的人，但從很早以前就形成了以城市生活為主的生活方式，因此其城市與城市建築的起源也較早。

在古羅馬文明時期最具代表性的城市自然是羅馬城，這座城市不僅人口眾多而且建築密集，甚至已經十分具有現代城市的意味。早在奧古斯都（Augustus）屋大維（Octavian）的時期，羅馬人不僅在城市中透過修建廣場和神廟來確立統治者的功績，還透過推動國家建築項目和個人出資等方法，進行修路、引水、修造劇場、浴場等大規模的建築工程，並以此來改善城市中羅馬人的生活環境和生活品質。

幾乎各任羅馬的統治者都很注重城市建設，比如圖拉真（Trajan）皇帝就在他封閉的帝王廣場中單獨開闢出一側半圓形平面的建築空間用作市場。廣場前半圓形的廣場可以很好地容納車輛與人流，而上部筒拱結構的多層半圓形連通空間，則容納了按照商品類型而劃分的多個售賣區，

圖 4-22　古羅馬街道想像復原圖
古羅馬城市中的街道分為多個等級，主要廣場和神廟區的街道非常寬敞，而商業區和居住區的街道則狹窄而擁擠。

其設計之先進使它成為帝國時期重要的商業貿易市場之一。

共和末期的羅馬城已經形成了一定的規模，但需要統一的規劃與建造來滿足人們的新需要。西元 64 年，羅馬城發生大火，雖然大火發端於貧民區（Slum），但由於城市中的建築過於密集，因此大火竟然燒毀了城市的大半。這次大火使羅馬人損失慘重，但同時也給了人們重新規劃與興建新城市的機會。

新建成的羅馬在城市規劃與基礎設施建設方面所取得的成就足以令現代人驚歎。首先，城市按照功能分區，並且在住宅建築中按照貧富分區，這使得古羅馬城形成了一定的城市布局特色；其次，在城市建築之前先進行了引水渠、地下汙水管道和蓄水池、道路等公共專案的興建。這些基礎設施的興建不僅避免了大火的再次發生，也在很大程度上改善了羅馬城的衛生、消防狀況。

古羅馬城市建築中最引人矚目，也是最能夠代表古羅馬建築水準的建築，是一些大型的娛樂服務建築，尤其以羅

圖 4-23　圖拉真市場
半圓形平面的圖拉真市場分為多層，內部由於採用統一的筒拱面形式，因此空間通敞，市場前的半圓形廣場為人流和車流的聚集提供了便利。

圖 4-24　羅馬競技場與賽馬場之間的古羅馬城市復原圖
經過長期發展的羅馬城並沒有統一的規劃，各種建築圍繞著散布在城市中的娛樂性或紀念性大型建築而建，輸水道蜿蜒曲折地穿過城市，為城市居民提供用水。

馬競技場、賽馬場（The Circus Maximus）和浴場為代表。

羅馬城中的大羅馬競技場位於原尼祿興建的龐大宮殿——金宮的遺址之內，而且正好位於原有的一座湖泊基址上。羅馬競技場從外看為平面橢圓形的柱體形式，其長軸約 188 公尺，短軸約 156 公尺，周長約 527 公尺。內部除中心留有一個長軸約 87 公尺，短軸約 55 公尺的橢圓形鋪上地板的表演區之外，都圍以階梯形升高的觀眾席。

羅馬競技場外部採用石材飾面，從上到下分為四層，其中底部三層為連續的拱券式立面，上部一層以實牆為主，但與下部拱券相對應，間隔地開設有小方窗。各層立面都加入壁柱裝飾，且四層壁柱擺放的位置上下對應。四層壁柱嚴格按照古羅馬的柱式規則設置，從下至上分別為多立克柱式、愛奧尼柱式、科林斯柱式和混合柱式。底層拱券作為建築的入口共有 80 個，滿足了巨大人流的需要，上兩層拱券中分別設置雕像，使整個建築立面顯得華麗而具有震撼性。

羅馬競技場龐大的座椅系統採用磚、石材和三合土材料與拱券體系相搭配建成，底部採用石材拱券與三合土澆築牆體，向上則逐漸縮減了石材的使用量而以磚拱代替以

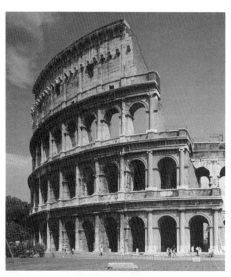

圖 4-25　羅馬競技場外立面
殘存的羅馬競技場外部牆體，是此後各個時期的人們在古典形式應用方面所參照的標準範例之一。

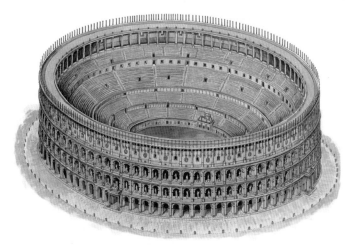

圖 4-26　羅馬競技場想像復原圖
建築規模龐大的羅馬競技場，不僅是當時建築設計、結構、施工最高成就的代表，也是古羅馬帝國時期縱情享樂的社會發展狀態的生動寫照。

減輕重量。羅馬競技場內部的看台約 60 排,從下向上逐漸升起,總體上從下向上分為貴賓席(Senatorial Class)、騎士席(Knights)和平民席(Ordinary Roman Citizens),其中貴賓席與表演場之間設有高牆和防護網,並為皇帝設置包廂(Special Boxes),為元老院成員、神職人員專門設置有柱廊頂棚的看台(Broad Platform)。其他貴賓席和騎士席採用大理石或高級石材飾面,最下面前排的貴賓席可以帶自己的椅子,而上層的平民席則採用木結構座椅以減輕建築的承重量。各不同等級的座位席之間透過環繞的圍廊分隔開來,同時這些環廊上設置多個出入口與內部拱券走廊和底層出入口連接,以保證交通的順暢。

圖 4-27　羅馬競技場頂部的木桅杆插槽

透過羅馬競技場頂部密集設置的一圈桅杆插槽,人們設想羅馬競技場頂部可能覆有張拉結構的紡織物屋頂。

羅馬競技場頂部設有一圈木桅杆的插孔,長而細的木桅杆透過插孔將一端固定在外部的牆面上,另一端則透過繫繩共同撐起環繞羅馬競技場頂部的帆布屋頂。

羅馬競技場的底層表演區(Arena),也是由木板架設在底部密集的拱券空間之上形成的。底部以筒拱為主要結構,形成帶有諸多獨立房間和錯綜通道的地下建築層(Hypogeum),這裡是關押角鬥士與野獸的主要場所。在特定的出入口設有升降機,可以將野獸和角鬥士快速地運送到鋪滿沙地的表演區。

大競技場可容納 5 萬～8 萬名觀眾,從約西元 70 年開始建造,至西元 82 年建成,這一建造速度之快在古代大型建築中是極為罕見的。而且競技場在不同人員的流通、結構與使用功能的配合等方面的設置,既科學又細緻,顯示了此時營造大型建築工程的實力和能力。

與羅馬競技場相配合,往往還要建造巨大的賽馬場。古羅馬人的賽馬場建築形制沿襲自古希臘人的體育場,只是將體育場平面改成了兩端抹圓的狹長

矩形，其中一端可能設置柱廊或拱券廊，作為起跑門使用，就可以作為賽馬場了。在場地中央要設置同樣狹長的隔離牆（Spina），這種隔離牆多用一些大型石雕排列構成，用來分隔賽道。賽馬場的建築展開面積較大，觀眾席呈階梯狀圍繞比賽場地設置，充足的基址使觀眾席不用過分向上延伸，賽馬場也沒有地下結構部分，因此構造沒有羅馬競技場複雜，但其建築規模更大，羅馬城的馬克沁賽馬場（Circus Maximus）據推測大約可容納 25 萬名觀眾。

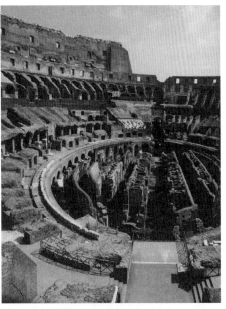

圖 4-28　羅馬競技場內部遺址
透過羅馬競技場內部殘存的牆體與拱券結構，可以看到拱券作為主要承重結構被廣泛地運用於坐席和底部表演區的地下建築部分。

除了競技場和賽馬場這兩大娛樂建築之外，在羅馬所有的公共建築中最為人們所喜愛的還有公共浴場。古羅馬各城市興建的引水渠為城市生活提供了充足的水源，而異常擁擠的居住情況使公共浴場的設置顯得十分必要。但古羅馬浴場的功能卻不僅限於提供洗浴服務，它不只同競技場一樣，是古羅馬人重要的休閒、娛樂場所，也是一種重要的社交場所。

浴場功能的特殊性使得其建築結構也更為複雜。由於洗浴的功能需要，使得浴場建築在傳統拱券的基礎上又創造出十字拱券的新建築結構。作為一種重要的公眾服務建築類型，古

圖 4-29　馬克沁賽馬場想像復原圖
馬克沁賽馬場曾經是羅馬城中最大規模的賽馬場，整個賽馬場也採用拱券結構形成的觀眾坐席圍合，雖然總體建築結構並不複雜，但建築規模卻十分龐大。

圖 4-30　浴場地下取暖結構示意圖
浴場的地面和牆面都採用空心磚砌築的，內部相連通的建築形式，可以從多個立面為室內供熱，保證浴場空間對熱量的大量需求。

圖 4-31　卡拉卡拉浴場平面圖
古羅馬時期的浴場建築，都以熱水、溫水和冷水浴室為主體，而其他附屬功能空間的設置，則要視浴場本身的建築規模而定，卡拉卡拉浴場是帝國時期功能較為齊全的公共浴場之一。

羅馬帝國時期幾乎每一位執政的皇帝和每個城市和地區的管理者，都極力試圖營造出建造精美和規模巨大的浴場建築來。起初，浴室都是男女混浴的，後來在哈德良（Hardian）執政期間頒布了法令，才規定了男女洗浴的不同時間。

經過長時間的興建，浴場建築逐漸形成了比較固定的建築形制。整個建築的平面呈矩形或方形，主體建築大多設置在一個高台之上，下層的服務性空間與上層的使用空間分開。浴室建築的結構大致可以分為三個部分：主體部分、外圈部分和露天部分。

主體部分由裡向外建在一條軸線上，包括一系列洗浴房間，如蒸氣浴室（Loconicum）、極熱浴室（Sudatorium）、熱水浴室（Calidarium）、溫水浴室（Tepidarium）和冷水浴室，在這條室內軸線空間的外部，通常就是巨大的蓄水池。在這條主體浴室兩邊設置有理療室、更衣室（Apodyidarium）、抹油室（Unctuaria）等。而在這一序列主體建築之外，對稱著還可以建有游泳池（Frigidarium）、運動場、商店、演講室等；露天部分則可以設置噴水池、雕像，並且還栽種著樹木。

在古羅馬城的浴場中以戴克利先浴場（Thermae of Diocletium）和卡拉卡拉浴場（Thermae of Caracalla）最具代表性，卡拉卡拉浴場約建於 211～217

年，戴克利先浴場約建於 305～306 年。

　　為滿足人們全年洗浴的需要，浴場在建造時經過了細緻的設計。浴室和室內服務空間的底部龐大的地下服務空間採用拱券結構支撐，鍋爐房和倉庫等都設置在這裡。地下空間之上的浴場地面和牆面都採用空心磚形成四通八達的網道，以便將地下燒製的熱水或熱氣透過這個龐大的網絡輸送到各個空間，達到供暖的作用。

　　但真正的結構創新不僅在此，最大的創新在於中心大浴池空間上部的一連串十字拱結構的巨大屋頂設計。在浴場建築中，只能連通兩邊空間的筒拱結構不再適用，因此人們將正向兩個方向上的筒拱垂直相交後，將拱券的支撐點落在相交處的四個墩柱上，由此形成四方連通的開敞空間形式。巨大的浴場主體空間就由多個十字拱連續構成，因此浴室內部十分高敞。與這種高敞的空間相配合，浴場內部的地面和牆面採用大理石、馬賽克拼貼裝飾，並與拱券和柱廊相配合，營造出華麗、奢靡的空間氛圍。

　　在古羅馬浴場中，沐浴的功能只是其中之一，更多的是其中設置的體育館、游泳池、飯店、酒吧、花園、娛樂廳和圖書館、體育場等休閒的功能部分。此外浴場為了能夠更加吸引客人，還設置有妓院（Brothel）。尤其是大

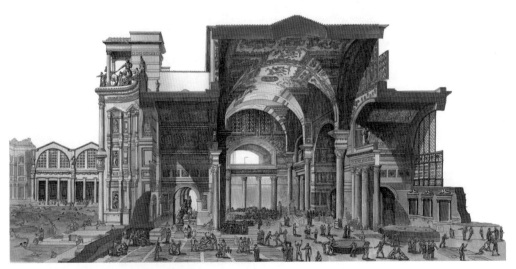

圖 4-32　戴克利先浴場復原想像圖
戴克利先浴場是一座與卡拉卡拉浴場齊名的大型浴場，浴場的中央大廳在 16 世紀被米開朗基羅改造成了教堂，因此得以較為完好地保存了下來。

圖 4-33 戴克利先溫水浴室想像復原圖
浴室裡除了有雄偉的柱式和彩色大理石馬賽克鑲嵌裝飾之外，還設置諸多大型雕塑裝飾。

型公共浴場，不僅收費相當低廉，而且功能相當完備，人們完全可以在其中消磨一天的時光，因此浴場同羅馬競技場和賽馬場一樣，是人們重要的社交和休閒場所。

與其他娛樂建築不同的是，劇場在古羅馬時期無論數量還是建築上的創新程度都不大。古羅馬人似乎對戲劇這種源於古希臘的藝術形式不太熱衷，人們都不喜歡悲劇，而且似乎也對冗長的喜劇不感興趣。浮華繁榮的城市生活狀態讓人們將大量的時間都消磨在浴場、羅馬競技場和賽馬場中，因此劇場建築基

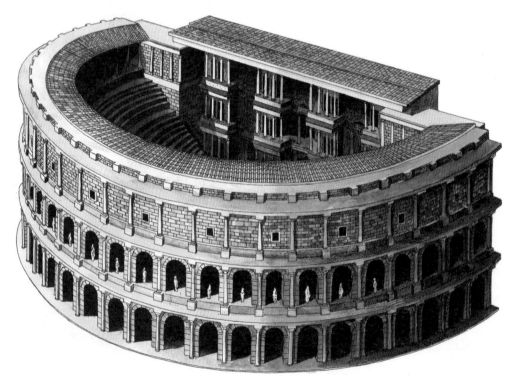

圖 4-34 馬塞勒斯劇場復原圖
帝國早期興建的馬塞勒斯劇場，是在平地上按照古希臘劇場形式興建的，它在外立面設置和內部結構方面的做法，直接被之後興建的羅馬競技場建築所引用。

本上就是利用古羅馬的澆築技術優勢，仿照古希臘劇場在平地上的複建。

西元前 509～前 29 年，第一座永久性的劇場「龐貝劇場」正式建成。在此前的時間裡，劇場一直受到了羅馬保守派貴族政治的抵制，後來因為宗教的原因才建立起了這座劇場。三頭政治期間，據說龐貝在羅馬城興建了一座大型劇場頗為壯觀，但真正形成古羅馬劇場成熟形制的是大約西元 11 年建成的馬塞勒斯（Marcellus）劇場。

這座劇場依照古希臘劇場的形式而建，其平面為半圓形，由弧線牆部分的觀眾席與直線牆部分的背景牆圍合成封閉的建築形式。弧形牆外部分為三層，底部兩層為連續拱券與壁柱相間的形式，最上層則是實牆面開設小方窗的

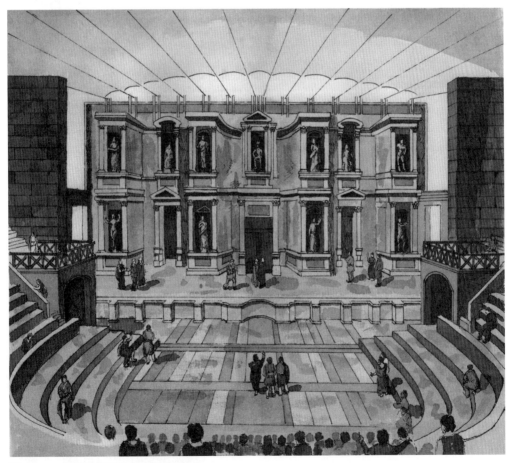

圖 4-35　古羅馬劇場內部想像復原圖
古羅馬劇場內部的舞台與觀眾席之間，預留有一處半圓形的空地，這裡可能是貴賓席。由於劇場建築頂部規模較小，因此很可能整個頂部都被覆以篷式的屋頂。

形式。三層的立面從下至上分別設置多
立克、愛奧尼和科林斯柱式。

　　劇場內部的觀眾席採用拱券結構支
撐的層級形式，但為了與觀眾席的變化
相適應，採用了一種一頭高一頭低，且
向高處逐漸放大的放射拱形式，使內部
的整個觀眾席大約可容納 2 萬名觀眾。
出於完善視覺效果的目的和建築結構的
需要，觀眾席的平面沒有採用古希臘式
的多半圓的形式，而是嚴格控制為半圓
形，以保證位於最邊上的觀眾也能獲得
很好的觀賞角度。

　　古希臘劇場中觀眾席與舞台之間的
圓形空間，在古羅馬劇場中很可能被作
為貴賓席使用。舞台與高大的帶柱廊裝
飾的背景牆緊密連接，背景牆的內部還

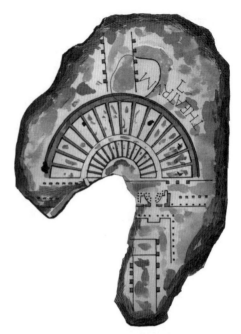

圖 4-36　龐貝劇場殘存的平面圖
龐貝劇場據說是古羅馬城中第一座固定的
劇場建築，但此時的劇場被作為神廟建築
群的一個組成部分而建造，形制也完全來
自古希臘劇場。

往往開設有通道，讓演員可以從柱廊的出口甚至是半空中出場，以增強演出效
果。

　　這座馬塞勒斯劇場，極有可能是之後羅馬競技場建築的外部造型與內部
結構設計靈感的來源之處，尤其是在呈放射狀逐漸增高變大的拱券結構形式
上。在這座早期劇場建築之中，諸如拱券與壁柱的分層、拱券承重體系等結構
和立面造型特色都已經出現，且為之後各地劇場建築所直接借鑑。

　　在古羅馬帝國的其他地區，也都興建此類的劇場建築，並根據實際的應
用衍生出諸多變體形式。如在今法國奧蘭治（Orange）地區的羅馬時期劇
場，雖然整體上是按照羅馬的劇場樣式製作的，但由於此地有得天獨厚的地理
優勢，因此後部的大部分觀眾席是按照古希臘傳統，順山坡的走勢雕刻出來
的。而根據古羅馬的劇場建築，還興起一種與其建築形式相似的室內音樂廳建
築，這種音樂廳的建築規模一般較小，將坡形觀眾席建在室內，以供小型演出
使用。

在古羅馬時期，神廟建築的興建高潮落幕，人類社會的發展重點轉向世俗生活。古羅馬以城市生活為主的社會模式正體現出了這一點。在此基礎之上，建築發展以劇場、浴場、羅馬競技場和競技場等休閒、娛樂建築為主的特色，也就成為了必然。一系列大型建築和大型城市的崛起，以及這種娛樂、休閒建築成為城市建築主體構成的情況，不僅反映出古羅馬時期帝國的強盛，也反映了此時人們在大型建築工程施工方面的進步。

4 宮殿、住宅與公共建築

雖然神廟建築的興建在古羅馬時期逐漸衰落了，但並不代表古羅馬人不需要一些標誌性的建築來作為大事件的紀念物，這就促成了古羅馬時期另一種公共紀念性建築的出現和迅速崛起，甚至在以後成為古羅馬紀念性建築的象徵，這就是凱旋門（Triumphal Arch）。

凱旋門是戰爭勝利的紀念碑，同時在建築學上它也是雕刻藝術的精品。凱旋門建築是由古羅馬時期凱旋的戰士須從一道象徵勝利的門中穿過的習俗演化而來的，其基本建築形制為規則的立方體建築形式，中間開設有一大兩小共三

圖 4-37　塞維魯凱旋門
位於古羅馬共和時期廣場上的這座三拱凱旋門，不僅是整個廣場上保存最為完好的建築，也是此後羅馬和其他時期興建的凱旋門的標準樣本。

個拱券門洞。在凱旋門正反兩面設置四根裝飾性壁柱，柱子上部按照建築額枋形式用線腳進行裝飾，但上部額枋立面被拉高，用以雕刻銘文。

包括古羅馬皇帝在內的許多執政者都熱衷於修建凱旋門。比較著名的有羅馬共和時期廣場上的塞維魯凱旋門（The Arch of Septimius Severus），而最具代表性的則是君士坦丁凱旋門（The Arch of Constantine）。雖然各地修建的凱旋門在柱式、雕刻、額枋等細部做法上會略有不同，但大都會遵循著四柱三拱券的基本形制。

圖 4-38　君士坦丁凱旋門
君士坦丁凱旋門雖然是在利用前期多座凱旋門建築部件的基礎上修建而成的，但最後建成的建築卻成為獨特的、具有古羅馬獨立風格的建築代表，是古羅馬後期創造的建築傑作之一。

　　到了羅馬帝國末期的時候，羅馬城中凱旋門的數量已經超過了 60 座以上，而整個羅馬帝國中凱旋門的數量更是不計其數。此時的凱旋門也在不斷變化中形成了更為成熟的、脫離了古希臘建築風格影響的獨立建築形式，可以說開拓了一種新時代的建築之風。

　　在羅馬地位最為重要、建築規模最大的凱旋門要算是君士坦丁凱旋門，這是在一個矩形平面上建起的傳統三拱式凱旋門。位於正中間的是主拱門，在它的兩側分別有一個小一些的附屬拱門。從凱旋門底座處升起的高台基上有四根柱子，這四根柱子將三個拱門分隔開來，並與上楣連接在了一起。在每一根獨立柱子的上方──上楣凸起的地方都刻有字母和浮雕，並且在這些凸起的位置上還可以有雕刻、雕像裝飾，人們把上楣上方的部分稱作為「頂樓」。

這樣，整個凱旋門在縱向上透過柱式和拱門分為三部分，橫向也由高基座、主體雕刻區和上部高頂樓分成三部分，形成了將拱券與柱式、雕刻相結合，採用古典三三式構圖的、形制成熟的凱旋門建築形式。這一建築形式也是古羅馬建築在自我創新基礎上產生的，真正的古羅馬建築的代表。

凱旋門其實並不是一種真正意義上的門，它是一種象徵性的建

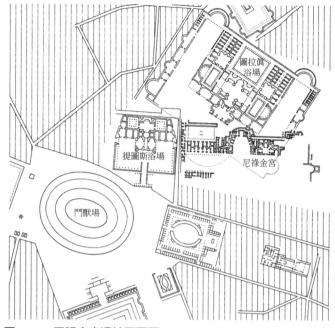

圖 4-39　尼祿金宮遺址區平面
羅馬帝國後期的許多建築都是在早期尼祿金宮所在的基址興建的，除了建在原金宮池塘上的羅馬競技場之外，還有建在原宮殿區遺址之上的兩座浴場。

築，不僅能夠記載和反映出它的寓意，還是古羅馬帝國強盛和永恆的象徵。國家的強盛與富足除了反映在諸多新功能建築的出現方面，還直接催生了華麗宮殿和府邸建築的興建。

最早也是歷史記載最為奢侈的皇帝宮殿建築，是由古羅馬帝國歷史上最殘暴的皇帝尼祿（Nero）主持建造的，其基址大約就在今古羅馬競技場附近。西元 64 年羅馬發生了一場大火，這場大火共持續了六天七夜，燒毀了羅馬的大部分地區。據說這次大火是當時的皇帝尼祿為了建造一座更華麗、規模更大的宮殿而故意下令縱的火。他下令收集所有大火中的磚石瓦礫，不允許任何人私自撿拾。在這場大火之後，他徵用大約 50 公頃土地，建造了一座頗具規模並且壯觀華麗的宮殿，被稱為金宮（Golden House）。

在金宮宮殿建築中，尼祿不僅開掘了人工湖，還全面和大膽地採用了拱券、三合土澆築技術這些新的結構和材料相配合，因此不僅建造出了八角形、十字形等變化幾何圖形平面的建築空間，還建造出了一個建立在八邊形牆

圖 4-40　八角室
尼祿金宮建築中殘存下來的八角室，是澆
築穹頂結構尚未完善時期的代表性建築，
這個在八角室穹頂中心開設圓洞的方法，
很可能是萬神殿穹頂的最初建築參照模型。

水上劇場

生活區

小廣場

卡諾布斯
水池

附屬建築區

柱廊廣場

圖 4-41　哈德良別墅平面圖
哈德良別墅的總建築平面並無明確的軸線性與規則性，但總體上
根據功能進行了分區，將帶有浴場、劇場、餐廳和圖書館的皇帝
生活區與學園、庭園區分開來。

面上的，直徑達 14 公尺的穹頂大廳。

這座大廳的底部牆體都是縱向的，用以分隔周圍一圈的房間。而且穹頂的中心很可能開設了一個透空的圓洞，此後羅馬帝國時期修建的萬神殿穹頂，可能就是以金宮的這個穹頂爲建築原型設計建造而成的。自認爲是世界上最爲傑出藝術家的羅馬皇帝尼祿於金宮建成四年之後自殺身亡，他精心督造的宮殿也被後世所廢棄。整個宮殿區淪爲廢墟後又被其他建築所占據，如羅馬競技場就是在這個人工湖的基礎上興建起來的。所以，整個宮殿區的建築早已無蹤影。

後期古羅馬帝國時期皇帝的宮殿大都位於帕拉蒂諾山，那裡集中了各個時期皇帝新建、增建或改建的宮殿建築。這些宮殿建築大都採用拱券結構三合土澆築的方法建成，密集的建築各自圍繞柱廊院等部分建造。

最具有突破性和創新性的宮殿建築出現在 117～138 年哈德良皇帝統治的時期。坐落於羅馬城外蒂沃利（Tivoli）著名的鄉間休養地哈德良別墅（Villa of Hardian，建於 118～134 年），將古羅馬建築發展推向巔峰。

哈德良別墅實際上並不是一座單純意義上的別墅或宮殿，而是一座占地面積大約為 120 公頃的龐大園林式離宮。由於哈德良早年巡遊帝國各行省，因此在這座離宮中依照各地建築風格修建了大量不同形象的建築，但整個離宮沒有明確的軸線與對稱的布局關係，建築與建築之間，以及建築與廣場、花園等各部分之間的設置靈活，整個規劃與布局缺乏統一思想。

但別墅區內的諸多單體建築卻顯示出較高的技術和藝術水準。別墅區內最大的一塊體育場形狀的水池——卡諾布斯（Canopus）水池，也是別墅區的主要景觀之一，水池周圍似乎都圍繞以連續的拱廊裝飾，水邊的拱廊下則設置了許多放在基座上的古代雕塑裝飾。這些古代雕塑大多是一些著名建築中雕塑的仿製品，將大水池點綴得猶如人間仙境一般。

別墅中的建築更普遍性地使用了筒拱、十字拱、穹頂和澆築牆體形式，再加上柱廊的點綴，因此建築在平面、造型和細部裝飾等方面的形式都更自由。別墅中最突出體現這種自由建築形式的例子是圓形的水上劇場（Teatro Marittimo）。這座直徑達 25 公尺的圓形劇場建築，坐落在一個由柱廊環繞的圓形水池中，透過吊橋與外界相連通，當吊橋拉升起來之後，整個劇場就變成了一座水上孤島。

圖 4-42 卡諾布斯水池一角
卡諾布斯水池可算得上是哈德良別墅中最著名的建築，而水池最具特色的則是環繞水邊設置的各種古代著名雕像的複製品。

哈德良別墅位於羅馬郊外的特殊位置和哈德良將其作為退位養老宮殿的特殊功能，以及聚集各地區建築樣式的建造特點，都使得整個別墅區的建築樣式變化豐富而靈活。在哈德良別墅中，尤其是一些小型的單體建築，其建築造型已經跳脫了此時建築規則的限制，如出現了曲線的折線形簷口，以及羅馬拱券與希臘門廊相組合的立面入口等新奇的建築形象。除了哈德良別墅外，哈德良皇帝的陵墓造型也極為怪異。這座建在台伯河邊上的陵墓是一座平面為圓形的堡壘式建築，彷彿是一座封閉的競技場。

　　除了皇帝將宮殿建造在郊外的風景區之外，高官、貴族和富商等也喜歡在鄉下建造別墅。古羅馬時期的別墅多建在有山坡的台地式基址上，或透過拱券結構形成人造台地的習慣。建築位於地勢最高處，此後順應地勢設置流水與花園，其中還要設置一些涼廊，由此形成獨具特色的組合建築形式。

　　羅馬人建築了一條長達 80,000 公里的道路（Agger），這條道路是自遠古時代至 19 世紀中唯一的一條經過精心設計的道路體系。它在每 16 公里的地方設置一個馬廄（Barn），在每 48 公里處設置一家小的客棧（Inn），這樣一來

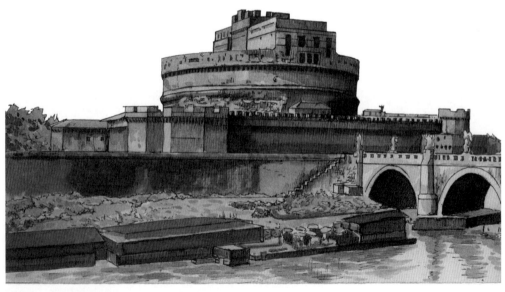

圖 4-43　哈德良陵墓
龐大的哈德良陵墓，實際上是包括哈德良在內的三位古羅馬皇帝的陵墓，這座陵墓在中世紀時被改建為城堡，現在被稱為「聖天使城堡」。

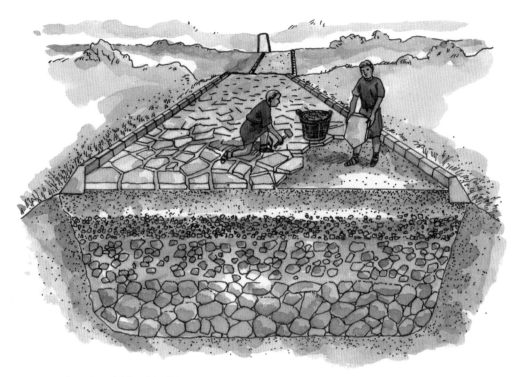

圖 4-44　古羅馬道路橫向剖面圖
古羅馬時期修建的，從各行省通向羅馬城的道路，在具體建造方面存在諸多嚴格的要求，不僅路面要求平整、順暢，道路底部還要有多層堅固的基礎。

就為那些在羅馬旅遊的人們提供了方便，而且使他們的旅行成為了比到世界上任何地方都要安全的旅行。

在這個時期內，羅馬人建設了許多如橋梁、輸水道以及大道等基礎設施。建築方面在原來義大利的傳統樣式——伊特拉斯坎（Etruria）樣式的基礎上又吸取了一些古希臘的古典建築樣式，經過不斷地尋找新的建築材料、新的建築類型以及新的裝飾手法，羅馬建築逐漸形成了自己獨特的建築風格。

這種在郊外興建的別墅，並不是普遍平民所負擔得起的消費，因此對於城市中的居民來說，最常見的是合院式與公寓式兩種住宅形式。合院式（Courtyard）住宅以圍繞中心天井興建的一圈柱廊和房屋為一個單元，富裕家庭的住宅可能是由幾個這種合院構成的，而一些普通有產者則大多只擁有一個單元的合院。院落內部最裡端的通常是主人的居室，入口一側多設置為開啟的柱廊廳形式，附屬用房則設置在兩側。

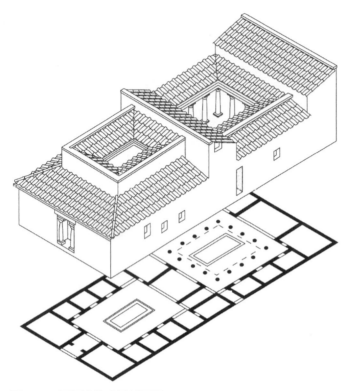

相比於合院式住宅的居民，公寓（Apartment）住宅中的居民的收入要更低一些，他們的組成也更複雜，有失業者、求學者、工匠等各色人等。所謂的公寓以多層樓房居多，這種建築臨街而建，對外相對封閉，底層多採用拱劵建造層高而寬敞的空間以便於出租給店鋪或供公寓主人居住。在出租店鋪的上層，大部分採用木結構將室內空間分割成小的出租空間，有時也用磚砌出面積很小的標準出

圖 4-45　羅馬人住宅及其平面
羅馬城及其他羅馬城市中的用地緊張，因此擁有這種獨立住宅的居民多是社會的中上層階級，羅馬人的住宅以圍繞中心露天中庭的院落為基本元素，大的宅邸可由多個這樣的院落共同構成。

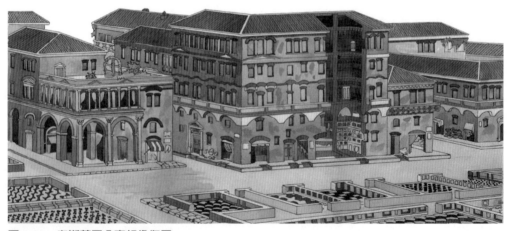

圖 4-46　奧斯蒂亞公寓想像復原
包括羅馬城在內的一些商業經濟發達的古羅馬城市中，這種底部被開闢為店鋪的多層出租公寓樓建築十分多見，這些公寓樓附近常配套建有公共廁所和浴場等服務性建築。

租空間。這種出租公寓的居住條件大多不理想，屋主只提供很小的房間和簡易的家具，房間內沒有水，住戶們只能集中在廊道的公共水池洗濯或做飯，而實際上租戶們幾乎很少做飯，一是怕引起火災，二是人們很容易在街上解決吃飯問題。出租公寓中也沒有廁所，或者只在一層的角落有廁所，人們要跑到街上的公共廁所。

古羅馬城的公共廁所不僅數量多而且設計非常完備，甚至可以說是豪華。這種公共廁所中常有大理石鋪設的坐墊，便池底部則是流動的水渠，因此廁所不僅不會臭氣熏天，還成為人們閒聊、與朋友聚會的首選之地。

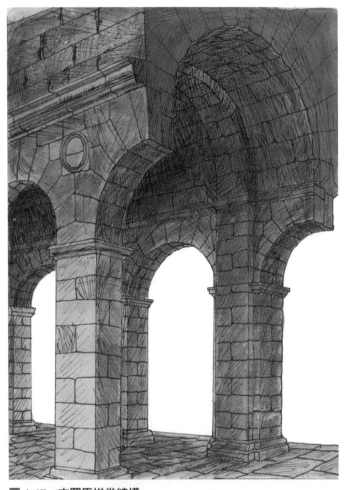

圖 4-47　古羅馬拱券結構

利用澆築三合土結構製作的拱券結構，是使古羅馬時期產生如此眾多大型建築的主要原因，也是此後被人們應用最為廣泛的建築結構之一。後期許多複雜的拱券結構，都是在古羅馬的這種簡單的筒拱基礎上產生的。

總之，古羅馬建築對於歐洲乃至整個世界的影響都是十分巨大的。現在人們不僅在義大利可以看到古羅馬建築，在英國、德國、法國、西班牙、北非以及敘利亞等一些國家和地區中也都可以看到古羅馬建築的遺存。概括起來，古羅馬建築藝術的成就主要在於拱券技術得到推廣。這樣，建築的結構就不像古希臘那樣僅僅依靠橫向的石梁，不僅擺脫了跨度增加時，自重增加的問題，也

擺脫了石梁承重力受石材強度限制的問題。穹頂是古羅馬建築的另一重大技術發展，不僅外形美觀，而且可以遮護很大的無柱空間。再就是牆體承重結構的大量使用，使古羅馬建築不要再像古希臘建築那樣需要精心地去加工石柱。古羅馬建築大都是依靠牆體承重，和古希臘建築相比，柱子的裝飾作用大於承重的功能作用。

木結構技術已有相當水準。桁架的拉杆和壓杆的功能被深刻理解。羅馬城的圖拉真巴西利卡，木桁架的跨度達 25 公尺。柱式在希臘的基礎之上又有發展，最主要的是創造出了柱式與拱券的組合。古希臘建築是希臘人自己建造的，因而嚴謹、仔細，自然建築流露出莊重的內涵。古羅馬建築大都是依靠奴隸建造的，因而在鞭子驅使下的人不得不產生營造的高速度。高速度的結果，自然就不可能產生構件精密的處理。但羅馬建築的巨大尺度、驚人的數量、宏偉的氣派，則完全超越了古希臘建築。古羅馬建築公共性、世俗性、實

圖 4-48　軍營城鎮
在古羅馬的邊遠行省都建有這種具有很強防禦性的軍營城鎮，各地軍營城鎮都有帶望樓的規則城牆圍合，內部中心區是指揮官住所和倉庫，兩邊為兵營。

用性的特點為後來人類建築的發展奠定了基礎。

古羅馬從西元前 509 年左右建立共和體制，到 410 年被異族攻陷，經歷近 1,000 年的繁榮發展，其間還有幾百年強大的帝國時代發展階段。在長時間呈上升期的社會發展過程中，古羅馬文明創造了輝煌的建築成就，這些建築成就包括繼承和發揚了古希臘的建築規則，運用新材料創造了新結構和更多世俗化的新建築體例。對於建築歷史的發展來說，古羅馬輝煌建築時期的貢獻在於，在長時期的建築發展過程中，逐漸摸索和完善了涉及人類生活的各種建築類型及其發展方向，從城市防禦、城市基礎設施建設、城市布局與規劃等全域性的方面，到多種服務性建築的類型、功能與建築結構設置的關係，以及結構的拱券系統設置、雕刻與鑲嵌裝飾，再到公共服務性建築與居住建築的搭配等細部方面，都進行了深入的實踐並取得了巨大的成就。

古羅馬時期有些城市、建築等方面的經驗和做法已經成為經典法則，這些經典法則借助古羅馬時代宮廷建築師維特魯威（Marcus Vitruvius Pollio）的著作《建築十書》（*The Ten Books on Architecture*）而流傳下來，這本著作也是古典文明時期流傳下來最早的專業建築著作。透過這本著作和對古羅馬時期興建的諸多建築的研究，此後各個時期的人們都在不斷地從古羅馬建築中汲取營養。古羅馬時期的一些建築理念、做法和經驗，甚至直到現在還在現代城市與建築的興建中被廣泛應用。

CHAPTER 5

早期基督教建築與
拜占庭建築

1 綜述

313 年，由於羅馬帝王君士坦丁一世（Constantin Ⅰ Magnus）頒布了「米蘭敕令」（Edict of Milan），此後基督教（Christianity）有了合法的地位。到 395 年的時候，基督教更是被狄奧多西（Theodosius）皇帝宣布為羅馬帝國唯一的國教。但與基督教的逐漸強大與鞏固相反的是，強大的羅馬帝國卻在君士坦丁遷都到東方的君士坦丁堡時期就已經呈現出頹敗之勢，在此後更是日漸衰敗，並最終導致羅馬帝國在 395 年正式分裂為東羅馬和西羅馬兩個國家。

在輝煌的古羅馬帝國文明之後，諸如維京人（Viking）、哥德人（Goths）、盎格魯—撒克遜人（Anglo-Saxon）、法蘭西人（French）等北方蠻族（Barbarian）部落興起，他們也開始透過征戰建立新的國家和地區統

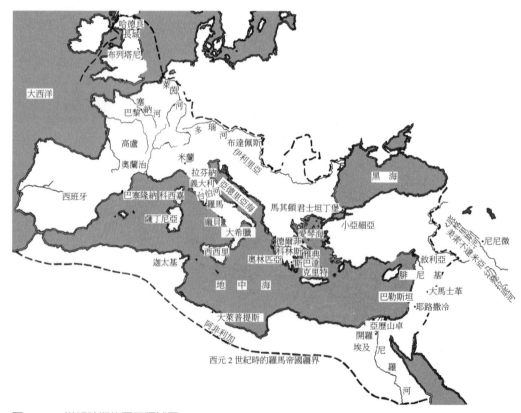

圖 5-1 2 世紀時期的羅馬疆域圖
2 世紀處於發展鼎盛時期的羅馬疆域面積最大，但也是由於包含了亞、歐、非三洲的廣泛領土，使龐大的帝國從 2 世紀後期起不斷陷入地區分裂戰爭。

治，並在汲取古羅馬建築結構與樣式等經驗的基礎上，形成各具地方特色的新建築文化。此後隨著羅馬城被西哥德人（Visigoth）洗劫，強盛的古羅馬文明時代也徹底結束了。

與世俗的政治權力分散相反，基督教及神學思想的發展卻從古羅馬後期開始，隨著戰爭和動盪的社會背景而傳播開來，其影響不斷擴大。雖然基督教的發展在早期也曾經出現過分歧，但從君士坦丁大帝在西元 325 年為了解決這場爭端，在尼西亞（Nicaea，這座小亞細亞的古城曾兩次承辦過基督教的世界性主教會議）舉行召開了萬國基督教公會（Oikoumene）之後，就基本上消除了爭端。此後基督教團的勢力不斷擴大，反而代替政治權力成為歐洲最有號召力和權威的力量。

拉丁十字　　　　正十字

圖 5-2　基督教的發展
基督教在古羅馬帝國的發展，從 1 世紀就已經逐漸開始，此後基督教隨著羅馬的分裂而逐漸壯大起來，但也因為與不同地區文化的融合而分裂出多個派別。

隨著羅馬帝國的日益衰敗和外族的多次入侵，中央政權實際上已經形成了權力的真空。羅馬的主教們宣稱教會擁有著至高無上的權威，他們的地位高於其他任何一個地方的主教。在 5 世紀的時候，基督教的大主教格列高利一世（Gregory Ⅰ）稱自己為羅馬教皇（Popa，拉丁語為聖父），並運用非凡的外交手段令整個西方世界的人們普遍認可了他作為教皇的統治地位。

在建築方面，古羅馬帝國分裂之後，與封建勢力的地區分化趨勢相反的是教會力量的統一與日漸強大，這也使得此時期的建築由古羅馬帝國時期的多種建築形式發展狀態逐漸向單一的基督教建築發展狀態轉變。由於帝國官方的禁止，因此基督教誕生的初期沒有專門的基督教建築類型，而是在古羅馬時期的其他建築，尤其是住宅建築中進行各種儀式和小規模的聚集活動。在君士坦丁大帝發布「米蘭敕令」之後，基督教建築才真正開始發展，而為了滿足大量教

圖 5-3　聖瑪麗亞馬焦雷巴西利卡
這是 4 世紀興建的一座巴西利卡式教堂，
也是第一座採用左中右三列巴西利卡大廳
組合在一起形成的教堂建築。

衆的宗教活動需要，早期基督教將巴西
利卡作為最初教堂建築形式的選擇，就
成為了一種必然。

　　從古羅馬長方形的公共建築巴西利
卡（Basilica）到拉丁十字形的基督教
大廳，這種建築結構和形象上發生的變
化速度是很快的，由此也形成了早期基
督教比較成熟的教堂建築形制。這種由
巴西利卡大廳轉變而來的拉丁十字形平
面的教堂形式，曾經廣為流傳，並同時
在西方的羅馬和東方的君士坦丁堡大量
興建此類教堂建築。但這種
情況在基督教和帝國分裂之
後則逐漸消失了。在東方迅
速崛起的拜占庭帝國，於汲
取羅馬建築傳統與東方建築
經驗的基礎上，發展出了大
型穹頂建造的新結構形制，
並以聖索菲亞大教堂（St.
Sophia Cathedral）穹頂為
代表，使這種集中的穹頂式
教堂建築在其帝國統治區域
廣泛應用。至此，以宗教分
裂為前提的兩套相對獨立的
教堂建築體系確立，其最明
顯的區別，就是採用拉丁十
字（Latin Cross）和正十字
（Grecian Cross）兩種不同
的平面形式。

圖 5-4　聖索菲亞大教堂穹頂結構示意圖
拜占庭時期利用帆拱建成的大尺度穹頂結構，是在古羅馬
的拱券技術與澆築工藝基礎上形成的，是拜占庭時期建築
結構的最突出特色。

古羅馬帝國和教會的分裂，使歐洲古代世界開始形成以羅馬城為中心的西歐文明，與以君士坦丁堡為中心的東歐文明這兩大文明的分立，同時也直接導致了天主教與東正教在教堂建築形制上的差異，但這種差異又不是絕對的，而是有著緊密的聯繫性。

拜占庭建築是在羅馬建築的基礎上發展起來的，但後來融入了更多的東方建築元素，因此無論在建築整體造型還是細部裝飾上，都與西羅馬地區的早期基督教建築不同。拜占庭建築的突出貢獻，是在結合東西方建築經驗和結構的基礎上，創造出了在四邊形平面基礎上建造穹頂的新技術以及帆拱這種新結構。四面拱券（Arch）、帆拱（Pendentive）、鼓座（Drum）和穹頂（Dome），是新建築最突出的結構部分和這一穹頂的特色所在。

2 早期基督教建築

基督教產生於古羅馬帝國早期，信眾所崇信的最高神祇只有一位，而且認為這唯一之神的權力在皇帝之上，因此與古羅馬當時官方所宣揚的神化的帝王為最高權力之神的理念相抵觸，這就造成基督教從很早便遭到了官方的禁止。此後基督教雖然一直被羅馬官方視為異端邪說而加以禁止，基督徒也遭到迫害，但基督教的思想卻因帝國殘酷統治制度的壓迫，而在下層民眾中不斷普

圖 5-5 基督教早期地下墓穴與墓室壁畫
早期基督教的地下墓穴仍舊採用古羅馬的建築形象，同時仿照平民住宅的結構，雕刻出木構屋架的形象，在拱券和龕室的牆面上則繪製富有教義內容的壁畫作為裝飾。

及傳播，並逐漸向社會的中上層階級滲透。

隨著基督教的發展壯大，基督教建築也自然發展起來。基督教的教義中有聚集教眾進行各種儀式的規定，而且基督教徒相信他們也會像死去的耶穌那樣會再度復活，因此也催生了最早的基督教建築類型──教堂與墓葬建築。

基督教徒相信肉體可以復活，所以他們使用墓葬而拒絕火葬，而且由於基督徒的墓葬被規定只能與相同信仰的教友葬在一起，因此從很早基督教墓葬就開始採用公墓（Cemetery）的形式。但在基督教早期發展的祕密階段，這種公墓不可能直接在露天營造，因此人們發展出了地下墓室（Catacombe）的形式，在這些墓室的地面上還都建有一座小型的紀念建築，由此形成完整的墓葬群。

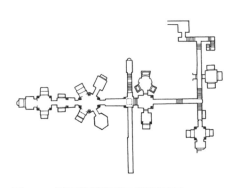

圖 5-6　羅馬拉提納地下墓穴平面
很明顯，拉提納地下墓穴是經過事先規劃後建造而成的，整個地下墓穴區以垂直通道為軸線，在軸線上呈放射狀設置墓穴。在多個墓穴聚集處，也就是在通道的中心形成一個公共的中廳。

地下墓室的形式對地質要求較高，因此只在西西里（Sicily）、羅馬和北非的少數地區施行開來，約在 2 世紀末到 4 世紀時流行，至 5 世紀之後則逐漸被地上墓構的形式所代替了。在眾多地下墓構建築中，以羅馬地區的地下墓構最具代表性。

羅馬的地下墓室有兩種建築形式，一種是在之前城市地下管道、採石場的建築基礎上發展起來的，另一種是在單獨的基址上興建起來的。這些地下墓室往往仿照古羅馬的城市規劃原則，採用規則的網格形布局，而不像西西里等地的墓室那樣採用迷宮（Labyrinth）式的布局。墓室有時也採用拱券或石梁柱支撐，一些大型的平民地下墓室聚集在狹窄的廊道兩側，他們的石棺

圖 5-7　聖塞巴斯蒂亞諾地下墳場
這座地下墳場是古羅馬地區最著名的基督教墳場之一，早在 4 世紀時就已經在墳場的地上修建了教堂建築，墳場內部的裝飾與雕刻都較為正規。

（Sarcophagus）被放置在廊道兩邊掏出的壁龕中。講究一些的大型私人或家庭墓室的布局更複雜，內部裝飾也更華美。

羅馬的多米蒂娜（Domitilla）地下墓室是大型高級墓室的代表。多米蒂娜墓的內部以三條呈「干」字形排列的狹窄廊道爲框架，一些四邊和多邊形的墓室像葉片一樣分布在這個框架周圍。在各個墓室內部，都仿照地面建築雕刻梁柱結構和拱劵結構的樣子，在牆面上繪製出框架和立柱的形象，在屋頂則依照地面教堂建築後殿的形象，描繪方格的屋頂天花和半穹頂的形象，將地下墓室布置得如同地面建築的室內一般。

在多米蒂娜地下墓室中的牆面和屋頂部分，除了用粗線勾勒出建築結構形象之外，還繪製了大量彩色的壁畫（Mural）進行裝飾。這些壁畫多以耶穌的傳教及神蹟事件爲題材進行繪製，由此也奠定了基督教建築以《聖經》爲題材進行裝飾的基礎。

在基督教成立的前 2 個世紀中，沒有留存下來一件有關基督教的藝術品，直到第 3 世紀人們才在羅馬的地下墓室中發現了數量極少的基督教藝術品。當時的藝術家們在空間狹窄、潮濕昏暗的地下墓室中進行工作，他們也應該很清楚自己所畫出的作品並不是爲了向公衆展出的，而是表達自己和教衆的一種情感和心理訴求。在這些地下墓室中最爲常見的是耶穌救贖和教化世人的場景，這些圖畫所想要表達的，很明顯是一種人們期望靈魂得到拯救或是復活的美好願望。

在地下墓室的入口或地面建築中，還經常按照當時流行的建築立面形象製作一些修飾性的建築立面。而在地下墓室的地上層，往往還要興建一些紀念性的建築，這些紀念性的建築除了用來悼念逝者之外，還被教衆用來作集會和舉行各種宗教儀式的場所。隨著基督教的合法化、教衆的增多和儀式的程式化與固定化等條件的變化，早期的這種紀念性建築開始轉變爲後來意義上的教堂。

在最初的基督教發展階段，人們是在私人家中祕密地舉行各種儀式的。他們通常用象徵著耶穌之血與肉的葡萄酒和麵包來祭拜在十字架（Crucifixion）上受難的耶穌。現在我們知道的最早的基督教建築是位於敘利亞的杜拉‧尤羅帕斯（Dura Europos）。這種原本由私人家宅改成的基督教的教堂建築，也

圖 5-8　由民宅改建的聚會廳

在早期由普通民宅改建而成的聚會廳中，通常也單獨開闢出一間帶有壁龕的小室，用於存放各種紀念物。

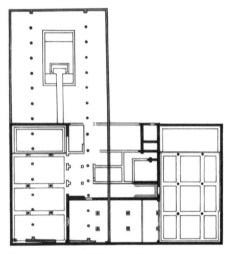

圖 5-9　早期基督教堂平面

早期的基督教堂在巴西利卡大廳的基礎上形成了由主殿和兩側殿組成的主要儀式空間。但教堂建築總體平面較為靈活，在主儀式大廳之外還修建一些附屬使用空間。

是在早期古羅馬和希臘式的住宅建築形制基礎上產生的。為了滿足使用者的需要，院落中的柱廊院不再是建築中的主體，因為人們的活動主要集中在內部廳堂之中，而且為了可以滿足同時容納眾多民眾進行活動的要求，室內的廳堂通常面積較大，必要時還將相鄰的兩個廳堂打通，最多可容納 60 人進行禮拜活動。

在以家庭住宅建築為主的教堂初級發展時期之後，基督教的教堂建築開始向大型化的公共建築類型方向發展。而古羅馬時期的建築形式和建築結構，則成為新型的教堂建築形式最直接的來源。

以羅馬萬神殿為標誌的成熟的穹頂製作技術，在古羅馬後期得到了很大的應用。但因為其結構過於複雜，因此還產生了一些易於營造的多邊形平面、頂覆木結構錐形頂的變體建築形式。這種圓形或多邊形平面的集中建築形式新穎，極具表現力，但其使用面積有限，而且製作成本也高，因此多用於一些小型建築或上層人員的陵墓和禮拜堂建築之中，而供更多教眾聚集的公共建築形式則採用了成本相對較低的，古羅馬時期的另一種建築形式——巴西利卡。

早期的教堂建築形制直接來源於古羅馬時期的公共會堂巴西利卡，也就是內部由兩列柱廊支撐的長方形大廳的形式，屋頂多為木結構上覆瓦片的處理。在建築內部，存放著聖物和供奉品的祭壇起初只是簡陋的木桌，並被置於與會堂入口相接的那一端，其他空間則可供教職人員和教眾使用。隨著基督教

的發展，其教會的條例、活動類型都不斷增加，這也使得人們對教堂建築的空間要求更加複雜。

　　首先是存放聖物的祭壇（Altar）與其所在空間要變得更加神聖化；其次要將不同身分的教眾區隔開來；最後要為諸如洗禮、葬禮等特殊的儀式提供專門的使用空間。此外，由於之前有在聖徒的殉葬地建造紀念堂的傳統做法，因此教堂還可能是教眾們瞻仰聖容和懷念亡靈的紀念場所。

　　在各地區不同宗教習俗和建築傳統的背景下，在以巴西利卡式建築為主體的基礎上，各地的教堂出現了多種多樣建築形式上的變化。最簡單的一種教堂形式，是在巴西利卡與入口相對的一端

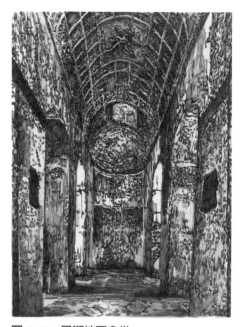

圖 5-10　早期地下會堂
由於這座地下會堂採用筒拱屋頂，因此底部採用矩形平面的墩柱來支撐拱頂，墩柱和拱券採用拉毛粉刷裝飾手法代替浮雕，顯示出一種堅固、封閉的建築面貌。

添加一個平面為半圓形的後殿（Apse），後殿也同時可以是地下墓穴的地上部分，神聖的祭壇就設置在後殿半圓室前面，而半圓室內則可以設置座椅，作為神職人員的專用席位，藉此也將神職人員與教眾分隔開來。室內由兩排柱廊分割的側廊變成側殿，必要時可以在柱子上設置隔板或懸掛帷幔（Curtain），使側廊形成相對封閉的空間。

　　複雜一些的大型教堂都是在巴西利卡的基礎上進行增建、擴建和變化而形成的。人們可以在巴西利卡建築前增建一個帶柱廊圍繞的前院，可以在主殿兩邊設置兩排柱廊，形成帶四個側殿的寬敞空間，還可以與一些圓形平面的陵墓和獨立的洗禮堂建築相結合。在以巴西利卡式會堂建築為基礎的這諸多變化之中，有兩種變化最值得人們關注，因為這兩種建築形式在此後逐漸固定下來，對後期教堂建築的形制有很大影響。

　　第一種在巴西利卡基礎上的建築變體是主殿的突出。最早可能是出於節省

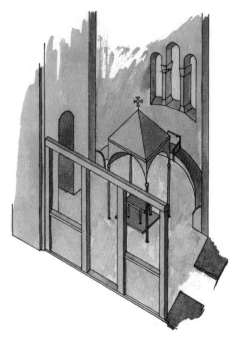

圖 5-11　早期教堂後殿聖壇的位置

早期巴西利卡式的基督教堂，都在後部設置一個突出主體建築的、平面呈半圓形或方形的後殿，這個後殿在建築內部由欄杆與主廳隔離開來，用於停放帶有華蓋的聖壇。

材料、降低建築技術難度以及側殿在建築中確實用途不大等方面的考量，在會堂建築中高大的主殿被有意突出出來。這種新的建築形式在平面和內部結構方面均無太大變化，仍舊是長方形平面和內部兩列柱廊的形式，頂部因為大多不用古羅馬式的砌築拱頂，而採用木桁架結構，所以側殿的牆面高度被大大縮減，因此在建築外部出現中部與兩側分開的屋頂形式。也因為這種建築形式，使主殿牆面上層可以開設高側窗（High Side Windows），室內也因此變得更加明亮。這種主殿與側殿形成高度差的教堂形式，以及木構架替代拱頂結構屋頂的建築形式，因為實用和造價相對低廉而在各地流行開來，同時也使拱券屋頂製作技術逐漸失傳。但同時，採用低矮的側廊及其屋頂對主廳的牆面達到支撐作用的結構特色，也為哥德式建築（Gothic Architecture）時期如何平衡拱頂的側推力（Lateral Thrust）提供了建造經驗。

　　第二種在巴西利卡基礎上的建築變體是後殿建築規模的擴大。後殿半圓廳所在的一端也是教堂內部空間地位較為重要的部分，因此除了容納聖職人員之外，往往還需要設置一些存放供奉物或供單獨祭祀的特殊功能的空間。在這種需求之下，巴西利卡式建築後殿的空間開始向兩邊橫向拓展，這部分橫向建築空間凸出於建築兩側，而半圓室則建在這一橫向建築之後。再後來，隨著這些附屬空間的不斷增加，使得在長方形教堂後部建造橫殿以設置禮拜堂（Chapel）等附屬空間的做法固定下來。後殿伸出兩臂空間的教堂平面正好形成橫短縱長的拉丁十字形平面，具有很強烈的宗教象徵意味。因此這種拉丁十字形教堂形式被固定下來，而且後部橫殿的開間被拓寬，使其與縱向建築體在

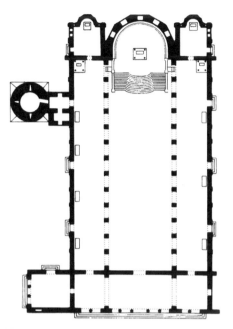
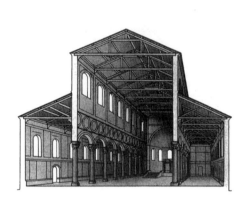

圖 5-12　聖阿波利納教堂平面及建築剖視圖
拜占庭早期的一些教堂，採用巴西利卡大廳與木結構的頂部相結合，因此使教堂的平面更規整，建造難度也大大降低了。

比例上更協調，平面上也更像一個橫豎比例一致的十字。

　　此後，這種象徵著耶穌受難的十字形建築的平面形式被固定了下來。這種拉丁十字形教堂的長軸，即主殿多是東西向設置的，入口位於西立面上，橫殿以主殿為中心點向南北兩邊延伸。在縱橫兩殿交叉處的上方通常設置凸出屋面的採光塔，這樣使屋頂的自然光正好照射在設有聖壇（Altar）的區域，增加了這一區域的神聖性。教堂內部縱向的主殿可以設置大量的座位，位於主殿與橫殿交叉處的

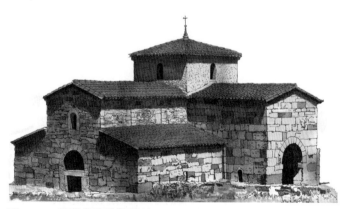

圖 5-13　聖皮多迪拉教堂（San Pedro de la Nave）
位於西班牙的這座小教堂興建於約 7～8 世紀初，已經提前顯示出經典的拉丁十字形平面形式。

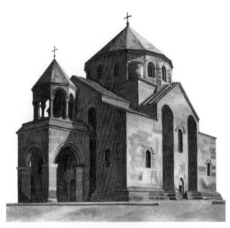

圖 5-14　聖赫里蒲賽姆教堂

這座小教堂大約興建於 7 世紀，建築師大膽嘗試了一種以中心多邊形穹頂空間為主的集中教堂形式，室內穹頂空間周圍有一圈圓形與半圓形平面的小室相間圍繞。

聖壇占有相當寬敞的空間。聖壇也已經形成相對固定的形式，它被一道石材或木材的欄板與主殿的公共空間隔離。聖壇的基址有時會被抬高，並通常位於四柱支撐的華麗頂蓋之下。位於聖壇後部的半圓室與兩邊的橫殿相對封閉，並不對所有教眾開放。

聖壇前的主殿一端通常設凸出的講經台（Pulpit），聖壇前設帷幔（Antependium）。這裡也是教職人員帶領教眾進行各種儀式和活動的地方。教堂內部的屋頂由於採用木結構，因此多直接暴露上部的木框架，講究一些的教堂則在木構架之下設置帶天花或藻井裝飾的平屋頂。早期的教堂牆體厚重，建築內部的墩柱粗壯，但開窗不大，因而教堂內部光線條件不是很好。教堂內外都不太重視裝飾，這可能與早期基督教不被官方承認而多採用樸素的建築傳統有關，同時也為了與古羅馬帝國裝飾豪華的世俗建築相區別，凸顯教堂的神聖。

大廳內以主殿為中心，兩邊設側殿的空間形式，也是適應實際使用需求的設置。因為在規則森嚴的社會發展狀態下，各地區的教堂建築雖然廣納信眾前來舉行活動，但信眾的性別也決定了身分的不同，一般來說男性和女性的坐席都是分開設置在主殿兩側的，有些教堂中還將女性坐席置於有遮蓋物的側殿中。

這種拉丁十字造型、樣式樸素的教堂建築形式，也成為羅馬地區基督教堂建築的固定形制。尤其是在教會分裂為東正教（Orthodox）與天主教（Catholic），以及東正教的正十字形平面教堂建築推行開來以後，拉丁十字形的教堂平面更是作為一種強烈的天主教標誌，也在羅馬基督教所影響的各個教區內開始普遍流行，成為早期基督教教堂建築的一種標準形式。

此時期羅馬城還出現了一些新穎造型的教堂形象，比如大約在 480 年左右

建成的聖司特法諾圓形教堂（St. Stefano
Rotondo）。這座教堂的平面是圓形，
內部空間被分為以中心聖壇為中心的三
個同心圓形式。以中心的八邊形聖壇為
中心的外側先由一圈柱廊圍合出主殿，
主殿被做成仿穹頂的屋頂形式，但實際
上可能是採用木結構等輕型材料做成的
屋頂，因為這層穹頂底部的柱廊並不具
有很強的承重性。主殿之外是另外一圈
柱廊圍合的輔殿形式，輔殿的屋頂也正
好可以對主殿牆面的外推力達到很好的

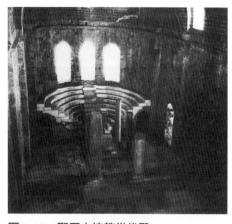

圖 5-15　聖尼古拉教堂後殿
教堂後殿的半圓室被做成一圈階梯上升的
座椅形式，這裡可能是作為教職人員聚集
的內室使用。

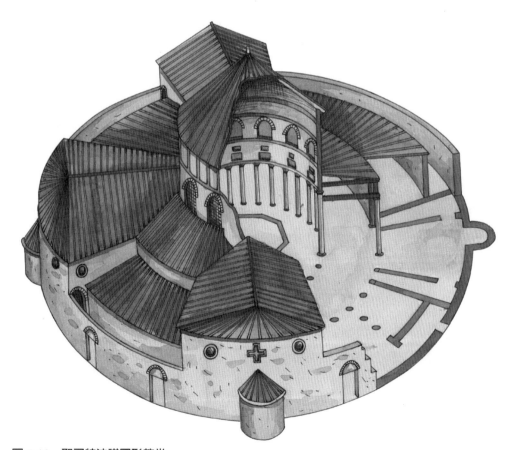

圖 5-16　聖司特法諾圓形教堂
聖司特法諾圓形教堂是現存的古羅馬時期興建的最古老的一座圓形教堂建築，但從教堂中柱子的
直徑和樣式可以看出，教堂最初的中心穹頂就不是石砌結構，而很有可能是木結構或其他輕質結
構的穹頂或錐形頂形式。

反支撐力的作用。最周邊的第三層採用實體牆面形式，這層空間是相對獨立的，圍繞一圈空間開設了禮拜堂和一些單獨的使用空間。

基督教成為羅馬國教之後產生較大之影響力，所宣導的教義在很短的時間裡由基督徒從羅馬傳播到了歐洲的許多國家，當時的基督教徒們到達的地方有北非、希臘、敘利亞等地中海國家。雖然在羅馬的早期基督教建築形式多樣，但隨著基督教的發展，拉丁十字形的教堂建築形式逐漸固定下來成為羅馬基督教的專用形制。因此，拉丁十字形平面的教堂建築，也隨著傳教士（Missionary）的腳步而擴散到世界各地。

早期基督教的發展與古羅馬帝國的歷史發展是同步的，因此早期基督教建築對古羅馬建築結構與形式的借鑑也是一種必然的選擇。以羅馬為代表的，地下墓室對羅馬和希臘的梁柱、拱券系統的模仿，以及以羅馬的巴西利卡式大會堂為原型發展出的教堂建築，雖然其影響在之後擴散到歐洲各地和亞洲、非洲等多個地區，但並不是早期基督教建築發展的唯一模式。同古羅馬帝國在後期的分裂一樣，早期基督教雖然在古羅馬帝國後期得到官方承認並被尊為國教，但其內部也因對教理與教義的不同理解出現了分裂。

以羅馬為基督教權力中心和傳播中心的一派，繼承了羅馬的巴西利卡大廳建築形式，逐漸發展並固定了以拉丁十字形平面的建築形式為主的教堂形象；而以君士坦丁堡為中心的另一派，則繼承和發展了羅馬的集中穹頂大廳建築形式，並逐漸將其與東方建築傳統相結合，發展並固定了以希臘正十字形平面為基準的教堂形象。為了與羅馬的建築相區別，人們通常以君士坦丁堡所在的拜占庭地區為名，將這種建築稱為拜占庭建築（Byzantine Architecture）。

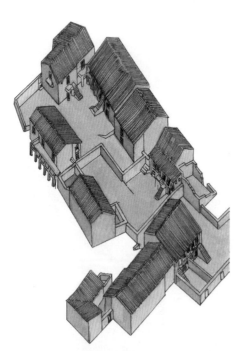

圖 5-17 6 世紀時期的敘利亞村莊想像復原
敘利亞地區早期的教堂建築，就是由這種百姓建築形式轉化而來的，顯示出很強的地區特性。

3 拜占庭建築

　　拜占庭帝國在 395 年的時候日益強大，位於義大利東海岸的拉芬納（Ravenna）作爲羅馬東西兩國政治、經濟、文化之間的橋梁，備受當時統治者們的重視。在 404 年的時候，拉芬納是西羅馬的首都，在 527～565 年它成爲了拜占庭帝國西部的首都。

　　4～6 世紀是拜占庭帝國最爲強盛的時期，它的領土範圍包括敘利亞、小亞細亞、巴勒斯坦、埃及、巴爾幹、義大利、北非及一些位於地中海的小島嶼。但在 7 世紀以後，由於拜占庭帝國日漸衰敗，領土只剩下小亞細亞（Asia Minor）和巴爾幹（Balkan）地區，後來又經歷了西歐十字軍（The Crusades）的多次入侵，最終在 1453 年的時候被土耳其人所占領。曾經繁榮一時的拜占庭文化也隨著拜占庭帝國的滅亡而衰敗了。

　　拜占庭建築按其發展的年代可以劃分爲三個時期：① 330～850 年：查士丁尼（Justinian）時期；② 850～1200 年：馬其頓（Macedonian）與康納寧（Comnenian）時期；③ 1200 年至今：這一時期的建築風格如義大利、希臘馬其頓、土耳其、敘利亞、法蘭西及亞美尼亞等國家

圖 5-18　教堂建築的興建
不管是以羅馬會堂式教堂爲主的拉芬納古城（左圖），還是以集中式教堂爲主的君士坦丁堡（右圖），在教堂前通常都設置廣場，以作爲城市公共生活的中心。

圖 5-19　聖阿波利納教堂室內

在查士丁尼統治時期，拉芬納與君士坦丁堡同樣作為帝國的首都，因此拉芬納地區的教堂雖然仍採用羅馬會堂式的建築形式，但內部卻採用具有東方風格的馬賽克鑲嵌畫裝飾。

和地區的建築都具有顯著的地方特色。

由於在封建制社會中，皇權是至高無上的權力，所有的制度及宗教都是為它服務的。因此拜占庭文化也不例外，它繼承了大量的古希臘和古羅馬的文化，同時也借鑑了敘利亞、波斯、阿爾及利亞與兩河流域的藝術文化。與此同時，拜占庭文化也在東西方這兩種文化的共同影響下形成了自己獨特的藝術風格。

君士坦丁堡（Constantinople）作為拜占庭的文化中心，是多條重要的海路及陸路的交會地，其地理位置易守而難攻。大約從 450 年起，君士坦丁大帝對這座城市進行了大規模的建設。他在這座城市中興建皇宮、別宮，吸引高官和富商在這裡興建府邸和別墅，全面規劃和建造街道和基礎設施，並沿街建造柱廊和店鋪等以鼓勵發達的貿易發展。經過大規模的建築活動，君士坦丁堡城內的人口不僅達到了 100 萬，而且城市中還建造了許多豪華的大型公共浴場、規模壯觀的角鬥場和漂亮的巴西利卡式教堂建築。

雖然君士坦丁堡是在以羅馬城為規劃和建築藍本建造的，其城內也有許多羅馬氣息很濃郁的建築，甚至連拉丁十字形的教堂建築都十分多見。但君士坦丁畢竟受東方建築文化薰陶已久，而且其基督教義向來與羅馬為中心的基督教廷所持的教義有所差別，所以拜占庭帝國發展出一套不同於西羅馬的建築體系就成為一種必然。君士坦丁堡所代表的拜占庭建築體系發展至後期，尤其是隨著聖索菲亞大教堂穹頂的建成，就已經標誌著一個不同於羅馬建築的新體系的產生。

拜占庭建築高潮是從 527～565 年的查士丁尼統治時期開始的，因為查士丁尼將東方的君士坦丁堡作為首都之後，又將西部的拉芬納作為都城。這位功績卓著的皇帝幾乎統一了原來羅馬帝國中的大部分領土，這時統治階級的生活已經十分富足了。

我們最常見到的十字架是基督教的主要象徵，十字架上的四個端點分別代表著長度、寬度、高度和深度，象徵著空氣、大地、水和火。橫豎走向的十字架形式象徵著截然相反的兩種對立事物：主動與被動；積極與消極；精神與世俗；天界與塵世。無論是羅馬的基督教還是君士坦丁堡的基督教，都沒有背棄十字架的象徵意義，而且都將這種具有很強喻義的形象應用於基督教教堂建築的興建上。但以羅馬教廷為主導形成的天主教，以神祕和有著嚴謹體系的宗教儀式和偶像崇拜為主要特徵，因此教堂不僅要有容納教眾和舉行儀式的場所，往往還要設置一些儲藏室（Storage）以存放聖物（Sacred Objects）。

而以君士坦丁堡為中心形成的正教，則從一開始就主張廢棄繁瑣的程式化儀式以及偶像崇拜（Idolatry）。在拜占庭的教堂建築中沒有雕像，這是因為在 325 年的尼西亞會議後，隨著東西

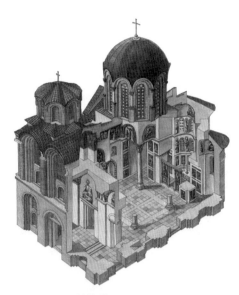

圖 5-20　正教教堂
正教教堂採用以穹頂為中心、正十字形平面的建築形式，但穹頂和內部裝飾風格，則在各地呈現出較大差異。

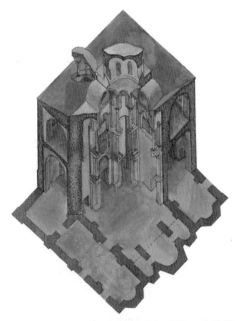

圖 5-21　採用羅馬拱券結構修建的正教教堂
這座小教堂採用以筒拱為主的結構建成，為了平衡筒拱的側推力，不僅牆體很厚，轉角處的墩柱也都十分粗壯。

羅馬的分裂，宗教也分裂爲兩個部分。8世紀時東羅馬皇帝利奧三世（Estern Empive Leo Ⅲ）爲了防止異教（Paganism）再次復興，於是便發起了打倒偶像崇拜的大規模運動，並且他下令在所有的教堂建築中均禁用人物雕像，教堂以聚集教衆共同舉行某種簡單的儀式爲主要特徵。

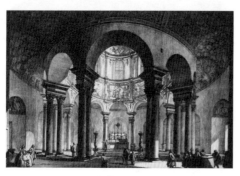

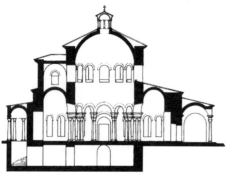

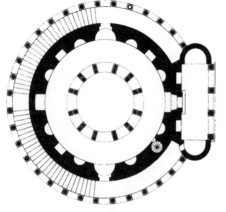

圖 5-22　康士坦茲教堂內部、剖面和平面圖
圓形平面的康士坦茲教堂在頂部採用磚砌穹頂形式，因此不僅建築內部採用創新性的雙柱式，頂部還採用了略尖穹頂的形式，顯示出結構上的創新。

這兩種教派在教義、教理和相關宗教儀式等方面的差異，也導致了宗教建築形式的不同。

拜占庭地區以正十字形平面的集中式東正教教堂爲主的建築發展特色，並不是突然間出現的。儘管其形式與羅馬教廷的建築大相逕庭，但是正十字形的集中式建築卻與古羅馬帝國時期的許多其他建築有著很強的造型上的聯繫。在羅馬帝國時期的建築中，可以看到大量的此類集中式平面的建築的影子。例如代表古羅馬時期建築技術、材料和結構方面較高發展水準的標誌性建築萬神殿，就是圓形的集中式平面。

拜占庭時期的正教建築也一樣，雖然正教教堂在理論上是以四臂長度相等的正十字平面爲其標誌性特色，但這種平面的變化性也更加多樣。相比於羅馬地區以拉丁十字形爲主的單一建築平面形式，正十字形平面的教堂建築變體更加多樣。建築師既可以建造由四個巴西利卡式大廳相交構成的標準正十字教堂形式，也可以利用牆體的不同圍合方式，建造圓形或正方形平面的教堂建築。因爲在這兩個圖形中，自然暗含著正十字形狀。

另外，正十字形的教堂建築形式並不是在拜占庭時期才產生的，而是在古羅馬時期就已經形成。在羅馬城的萬神殿建成之後，羅馬城也興建了一些圓形平面的建築，這些建築同萬神殿一樣，多是一些陵墓的地上建築或專門的紀念性建築。比如建於 350 年的羅馬康士坦茲（Constantia）教堂，是當時君士坦丁大帝女兒的陵墓。這個陵墓採用的是穹頂形式，但不用萬神殿那樣的整體穹頂形式，這裡的穹頂是由底部環繞的 12 對柱子支撐的拱廊為主要承重結構的。而且，受結構的影響還在穹頂周圍形成 12 個高窗，使室內的光線從位於中央區域的高側窗射進來，像萬神殿中那樣獲得了神聖化的空間效果。

羅馬的這個康士坦茲教堂的內部裝飾異常華麗，其內部拱廊到穹頂之間牆面的裝飾雖然已經遺失，透過柱廊周圍一圈筒拱拱廊上細密的馬賽克牆面裝飾可以推測，中央穹頂的牆面在當年也肯定是用華麗的大理石板（Marble Slab）或馬賽克（Mosaic）裝飾的。主穹頂 12 對支撐柱之外，是一圈筒拱圍廊，整個圍廊的拱頂都由彩色大理石的馬賽克貼飾。整個馬賽克屋頂區由扭索狀的花紋劃分出邊界，並將一圈拱頂分割成一幅幅連續的畫面，每幅畫面中的圖案都不相同，其中採用植物、動物、人物、建築等各種形式組合搭配而成，不僅有宗教故事題材的畫面，還有反映當時日常生活的場景。

此時期羅馬城興建的集中式紀念性建築很常見，除了康士坦茲的陵墓因為在後期被改造成教堂而留存下來之外，羅馬的拉特蘭洗禮堂（Lateran Baptisterium）、聖司特法諾圓形教堂等，也都很好地被保存了下來。拉特蘭洗禮堂是一座八邊形的建築，雖然並不是典型的圓形一面建築，但內部卻也是穹頂的形式，而且結構與此時的圓形建築一樣，內層是八邊形的環柱支撐的輕質拱頂，外層是八邊形牆體圍合的筒拱頂形式。

圖 5-23　康士坦茲教堂內部馬賽克裝飾局部
教堂穹頂周圍的一圈筒拱上布滿了人物、動物和植物等各式形象，其總體裝飾風格極富東方特色。

在君士坦丁遷移帝國首都到君士坦丁堡的初期，君士坦丁堡的興建在很大程度上借鑑了古羅馬城的建築式樣和結

構方法，但由於這兩座城市所處地區的建築材料類別和材質不同，再加上工匠的來源和所掌握的傳統技藝等方面背景的不同，使得基於同一建築模本衍生出來的各種建築形象也不盡相同。

古羅馬人建立的拜占庭帝國，以輝煌的穹頂建築成就聞名於世。但由於後世的混戰，以君士坦丁堡為主的拜占庭時期的建築多被毀壞，因此留下來的建築實例不多，這也使得拜占庭建築穹頂模式的形成變得更加神祕。實際上，從古希臘早期疊澀出挑的蜂巢墓室（Hive Tomb），到古羅馬帝國初期八邊形牆面帶穹頂的尼祿金宮，以及擁有嚴謹結構的萬神殿穹頂，再到君士坦丁堡的聖索菲亞大教堂穹頂，是存在一條比較明晰的穹頂建築結構不斷完善的發展線索的。

羅馬萬神殿巨大的穹頂是巨大人力、物力和嚴謹結構的成果，穹頂結構形成的完整內部空間具有很強的表現力，因此受到人們的喜歡。但耗資巨大和結構複雜的穹頂，卻並不是任何國家和任何時期都負擔得起的，尤其是在帝國逐

圖 5-24　君士坦丁堡賽馬場遺址
君士坦丁堡賽馬場是按照羅馬的馬克西姆賽馬場而建的，在 200 年左右建成後，又經後世不斷擴建，拜占庭滅亡後賽馬場被清真寺侵占，現只殘留帶有雕塑裝飾的中心分隔區的一小部分。

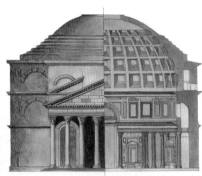
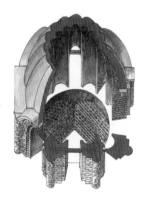
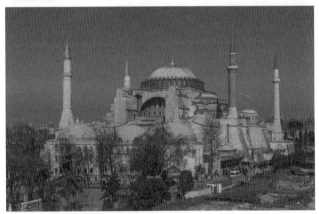

圖 5-25　穹頂結構演化圖
從邁錫尼時期疊澀出挑的墓室（左），到古羅馬時期開有圓洞的萬神殿穹頂（中），再到分解成多邊形的南瓜式穹頂（右）和最後帶有帆拱和鼓座的拜占庭穹頂（下），顯示出人類在穹頂建築結構的設計與建造方面的不斷進步。

漸衰落的時代背景之下。因此人們就在萬神殿形制基礎上又創作出了很多變體的集中式建築模式，既降低了技術難度和建造成本，也滿足了集中式空間的使用需求。

　　最具表現力的是一種被稱為南瓜拱的穹頂（Pumpkin Dome）形式，它是透過將圓形分解為更多邊形的平面形式而得到的。這種穹頂是由多個帶脊的凹面小拱板構成的，這些小拱板如同花瓣一樣，每瓣都具有很強的結構力，這使得整個穹頂的側推力減小，而且穹頂自身具有很獨立的支撐結構。因此，南瓜拱頂可以不像羅馬萬神殿那樣要在穹頂四周砌築高牆，而是可以完整地顯露出來，讓人們從建築外部就看到它。

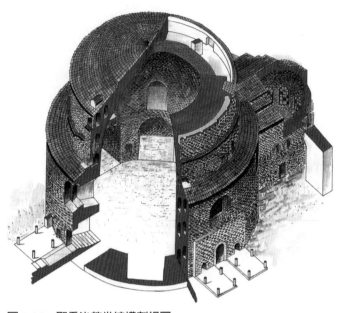

圖 5-26　聖喬治教堂結構剖視圖
聖喬治教堂透過加厚牆體和向上退縮的形式與錐尖形的圓屋頂相配合，是在圓形平面基礎上建造穹頂教堂的一種變體形式，在教堂後殿末端的半穹頂建築的兩邊，各設置了一座扶壁牆，這是早期扶壁牆應用的典型作品。

這種南瓜拱的結構形式早在古羅馬帝國末期就已經在神廟建築中出現了，人們借助於增加穹頂底部邊牆的數量，讓建築平面盡可能地接近圓形，同時還可以得到更完整的穹頂建築形象。此後在君士坦丁堡，擁有 16 條邊和 16 公尺直徑的穹頂在聖塞爾吉烏斯和巴克烏斯教堂中被建造出來，這種結構不僅使得穹頂更獨立，還使得穹頂上的每瓣拱板上都可以開窗，使教堂內部更加明亮。

除了南瓜拱之外，另外一些教堂仍採用半球形穹頂的形式，但可以透過牆體的變化來使穹頂的尺度大大縮小，這種方法既達到降低施工難度的目的，又獲得了穹頂，也是一種非常具有創意的建築形式。位於薩洛尼卡的聖喬治教堂（St. George），就是此類穹頂教堂的代表。這座教堂原本是按照當時流行的做法，被作為宮殿建築群中的一座陵墓祭祀建築而建造的，因此選擇了此類紀念建築常用的圓形平面形式。

聖喬治教堂的平面為圓形，但圓形牆面向上升起一段距離之後即整個向內收縮，向上再砌築一段距離的牆體之後再交向內收縮，由此形成層層內縮的牆體形式。這樣，最後到頂部興建穹頂時，其圓形牆體直徑只剩 24 公尺，遠小於底部平面的直徑尺度。縮小的穹頂在結構上更易構造，整個建築的牆體也可以減薄至 3.6 公尺左右。在建築內部的牆面上，仍舊可以透過開設壁龕和上層通道的方式減輕牆體的重量，同時又得到了圓形空間帶穹頂的建築室內效果。

無論是南瓜拱將拱頂分成多瓣的做法還是透過縮減牆體來達到減小穹頂跨度和降低建造難度的做法，都是人們在追求理想的集中式穹頂建築過程中所嘗試的新結構形式。這些新的建築形式有著共同的特點，就是要在圓形或多邊形平面的牆體上興建穹頂。與古羅馬文明並行發展的亞洲文明中，如波斯和敘利亞等亞洲地區，也從很早就有了穹頂的砌築經驗。這些亞洲地區的建築多是在正方形平面上設置穹頂，圓形的穹頂和正方形牆面的結合，是透過在正方形牆面上部設置突角拱（Pendentive），或在牆面上抹角形成多邊形牆面的基礎上設置穹頂，而巴勒斯坦（Palestine）地區更是已經有了在正方形牆面四周發券，再建造穹頂的方法。

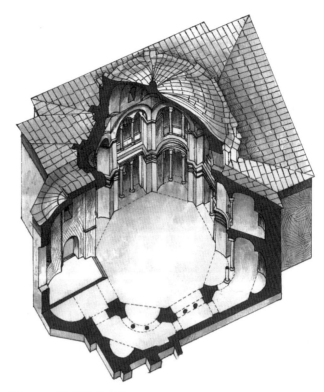

圖 5-27　聖塞爾吉烏斯和巴克烏斯教堂
這座教堂的中心雖然由墩柱和雙層拱券形成八邊形，但在雙層拱券上部又設置小拱券，形成 16 瓣的南瓜拱穹頂形式。

這些來自東西方各地區的穹頂砌造經驗，在拜占庭帝國得到了充分的交流與融合，並因此結出了碩果，即成熟的在方形平面的牆體上建造穹頂的方法。經由這種方法製作的穹頂結構完整，由於沒有遮擋，整個穹頂展露在外，呈現出優美的造型，在內部則可以得到完整的集中式使用空間，滿足了人們聚集教眾進行宗教儀式的要求，因此這種方形體塊上設穹頂的技術，在君士坦丁堡和拜占庭帝國的各個地區廣泛流行開來。

在 520～532 年的時候，君士坦丁堡發生了大規模的平民暴動。平民階級燒毀了公共浴室、元老院以及皇宮，其中被他們燒毀的還有著名的、有拜占庭

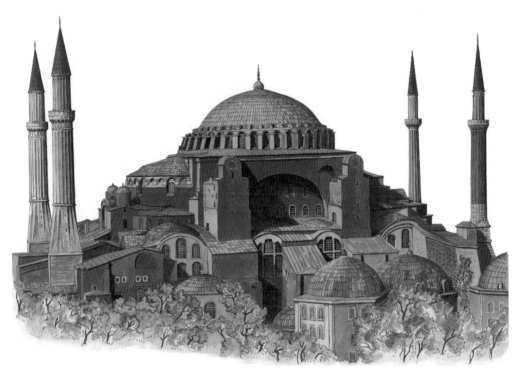

圖 5-28　聖索菲亞大教堂
以穹頂為建築中心，外觀樣式樸素但內部裝飾華麗的聖索菲亞大教堂，不僅是君士坦丁堡的標誌性建築，也是許多國家和地區興建正教教堂所參照的建築原型。

建築旗幟之稱的聖索菲亞大教堂。在暴動被平息了之後，查士丁尼大帝開始著手重建君士坦丁堡，比如他下令建造了大型的地下貯水庫（地下貯水庫的建築材料採用的是大理石，柱式選用了華麗濃豔的科林斯柱式）及輸水道等公共建築。在君士坦丁堡的重建專案中，以新的聖索菲亞大教堂最具代表性，從多個角度來說，這座建築都堪稱是整個拜占庭時期最高建築水準的綜合展示。

　　重建於 532～537 年的聖索菲亞大教堂是拜占庭建築中規模最巨大雄偉的一個作品。「索菲亞」（Hagia Sophia）在希臘文中的意思為「神靈的智慧」，它被建造在一座名為「索菲亞」的巴西利卡式教堂的廢墟之上。因為它離海很近，所以海面上的船隻在遠處便可以看見這座象徵拜占庭帝國的標誌性建築。

　　聖索菲亞大教堂是皇帝舉行重要典禮和儀式的地方，是東正教的中心教堂，東西長約為 77 公尺，南北長約 71.1 公尺。這座宏偉的建築是由當時精通物理的伊索朵拉斯（Isidorus）和精通數學的安提莫斯（Anthemius）共同

設計和指揮建造的。整座教堂巨大的穹頂由底部的四個墩柱支撐，其餘的大部分牆體和構件均是由輕巧的磚塊為主要材料建造的。半球形的拱頂將近似方形的建築空間統合在了一起。在建築內部，中心的圓頂又與長方形柱廊大廳的空間劃分相互結合。這種設計不同於任何一個羅馬建築，也不同於以往集中式的完整圓形空間，它是一種全新的、極具革命性的設計。

這座教堂是集中穹頂式建築與巴西利卡式內部空間的完美結合，其內部面積約為 5,467 平方公尺，裡面建有巴西利卡式的側廊與中廳。半圓形穹頂（Hemispherical Dome）直徑約為 32.6 公尺，高 15 公尺，主要以底部 4 個方形墩柱

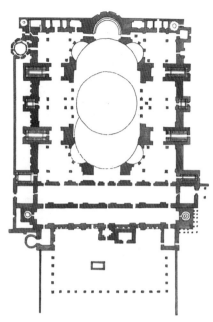

圖 5-29　聖索菲亞大教堂平面
雖然教堂是按照正教的集中式教堂形制興建的，但內部空間卻是按照傳統的巴西利卡式大廳進行設置的。

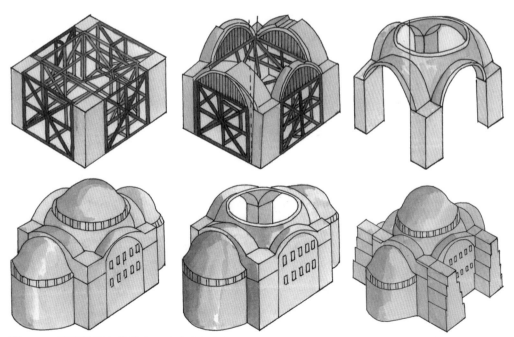

圖 5-30　聖索菲亞大教堂穹頂建造步驟分解示意圖
聖索菲亞大教堂穹頂結構的建造成功，是建立在對穹頂整體結構重量及推力的準確計算，以及針對計算結果設計的擋土牆與半穹頂建築部分的配合基礎之上的，因此是人類綜合建築能力提高的標誌。

支撐。這 4 個方形墩柱立於一個邊長約爲 31 公尺的正方形 4 個邊角上，是半圓形穹頂在建築內部的主要支撐結構。在 4 個墩柱支撐的牆面上方沿正方形的四條邊各自發券，半圓形的穹頂就透過 40 條肋拱架設在這 4 個大的拱券上，而穹頂底部與每兩個發券轉角處之間形成的三角形部分，則以一種新的結構予以填充。這個充填的部分由於形狀像船帆而被稱爲帆拱（Pendentive），這是正方形平面的牆體與穹頂相結合所出現的新結構部分。

四邊發券的結構不僅有支撐和平衡穹頂側推力的作用，穹頂與牆體之間還形成鼓座將穹面托起，使建築外部的形象更加完整，同時將整個穹頂的承托力從牆面集中到底部的四個墩柱中，並部分抵消了穹頂向外的側推力，而帆拱的出現則有輔助受力向下分散的作用。由於穹頂尺度太大，人們不得不在四面牆體外側另外進行了一些結構設置以抵抗側推力，給穹頂以有力的支撐。在鼓座下部的四個方向上的發券，分別相對設置扶壁牆（Buttress）和半球頂的側殿，這樣既達到堅固的圍合作用，又爲內部拓展出了兩個半圓形的使用空間。

自此，整個穹頂在內部有墩柱支撐，在結構處有發券的鼓座托起，在外部有扶壁牆和半球頂的側殿平衡側推力，使穹頂穩穩地聳立於建築之上。在此之後，這種建立在方形牆面之上，由底部發券鼓座、帆拱和穹頂構成的穹頂技術形式被固定下來。藉由聖索菲亞大教堂的影響力和動人的空間形象，這種技術被應用在更廣泛地區的建築，尤其是在正教教堂建築中所使用。

聖索菲亞大教堂的內部極具震撼性。巨大的穹頂高懸於中廳之上，在位於穹頂與發券相接的肋拱之間安置有 40 扇窗戶，這樣做是爲了使光線可以直接從這裡照射進去。除了穹頂之外，由於牆面的受力相對較小，所以教堂底部的牆面上也開設有許多窗孔，使教堂內部十分光亮。

聖索菲亞大教堂的內部空間較之拜占庭其他的教堂建築都要複雜和多變。教堂中央的穹頂中心，高度達到了 55 公尺。設計師將中央穹頂所在的空間與教堂東西兩個外加的半圓形空間連通在一起，這樣就使教堂空間的縱深感大大加強，也更加適應了宗教儀式的需要。透過柱廊的形式使教堂南北兩側的空間與中央部分區隔開來，形成了明顯的巴西利卡式的教堂內部結構，只是巴西利卡式教堂主殿兩旁邊的側殿，變成了每邊三個由柱廊不完全分隔的正方形

小室。在側殿的上層，還設置了單獨供女教眾使用的禮儀空間，而且這個禮儀空間採用尺度明顯縮小的柱廊和拱券形式與底部拱廊相接，在視覺上達到拉深縱向空間、增加高度感的作用。

聖索菲亞大教堂內部的裝飾也極為華麗。總的來說，教堂的地面和底層牆面、墩柱都使用以黑、灰和青色為主的彩色大理石板裝飾。主殿兩側分隔的柱廊都採用獨石雕刻的柱子形式，底層大尺度柱子以一種綠色石材為主，上層較小的柱子則採用一種白色大理石。建築頂

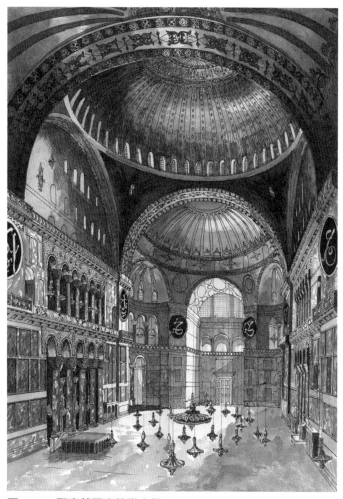

圖 5-31　聖索菲亞大教堂內部
由於後期被改造成清真寺，因此建築內部呈現出兩種宗教並存的奇特景象。

部的穹頂、半穹頂以及拱券牆面都採用玻璃材質的馬賽克拼貼進行裝飾。整個頂部裝飾色調以金色為主，將蔓草花邊、十字架和聖像都更明顯地凸顯了出來。

大教堂中最突出的是裝飾紋樣風格的變化，這一點突出體現在柱式和柱間拱廊的裝飾上。聖索菲亞大教堂內的柱頭採用了一種本地區的新形式，即柱頭四個面和四個邊都採用外凸的弧線輪廓形式，柱頭四面以雕刻極深的變形莨苕葉紋裝飾，柱頭上部加入了愛奧尼式的渦卷。在柱子與柱子間的拱券上，或採用同樣的深雕手法雕刻卷草紋和蔓草紋裝飾，或採用連續的花飾帶裝飾，極富東方氣息。

圖 5-32　拜占庭風格的柱頭與梁柱結構

　　相比於裝飾華麗的內部，聖索菲亞大教堂的外部裝飾要簡單得多了。教堂外部只是進行了簡單的粉刷，將樸素的無花紋牆面和鉛皮覆蓋的頂部暴露出來，其簡樸、粗糙的外部形象與精緻華麗多彩的內部裝飾形成了強烈的反差與對比。

　　聖索菲亞大教堂建成後，立即成為基督教世界最具代表性的教堂建築。聖索菲亞教堂在建築造型、結構、空間劃分以及裝飾風格與細部樣式等方面的做法和特點，都被拜占庭帝國各地的教堂所模仿，形成了一股集中式教堂的興建浪潮，而在這個興建浪潮中，又出現了許多富於特色的地方集中式小教堂的創新形式。

　　建造於 540～548 年的聖魏塔萊（San Vitale）教堂位於義大利拉芬納，是眾多西歐宗教建築中最具「拜占庭」風格的建築。這座建築是由兩個同心的八邊形組合而成的雙框架結構。該教堂的核心區域是內層由八根柱子支撐的穹頂空間，在一圈的八根支撐墩柱之外，是周邊的一圈環廊式空間。這種形式被叫做基督教會的巴西利卡（Ecclesiasticd Basilica）。教堂中還設有環繞中心的二層空間。在八邊形墩柱支撐之上，透過一圈類似鼓座的連拱廊過渡，最上部是按照地方做法營造的穹頂。

　　這個穹隆頂的特別之處在於，它不是按照古羅馬萬神殿和聖索菲亞大教堂的穹頂那樣，由磚石材料採用澆築法砌築而成，而是用當地所產的不同規格的陶瓶插套在一起構成的。另外穹頂外部不覆鉛皮，而是做成木結構瓦頂的形式。這種地方性的材料和工藝技術建造的穹頂十分輕巧，以致於在穹頂外不再

圖 5-33 聖魏塔萊教堂
聖魏塔萊教堂是聖索菲亞大教堂最具代表性的變體穹頂式建築之一，這座八邊形平面的教堂以內部精美、多彩的馬賽克鑲嵌畫而聞名。

需要扶壁和劵之類的支撐物。但教堂外部還是在依附平面為八邊形的外牆一側，興建了一些側室，作為內部使用空間的補充。

聖魏塔萊教堂的內部以保存完好的精美馬賽克裝飾而聞名。教堂內部有著豔麗多姿的大理石牆壁，用數不清的馬賽克鑲嵌製成的裝飾畫和大理石鋪設的地面和墩柱。教堂內部的馬賽克鑲嵌畫以豐富的色彩表現了以《聖經》故事為題材的多幅畫面形象，以此生動的形象向人們展示宗教資訊。教堂內最著名的馬賽克鑲嵌畫

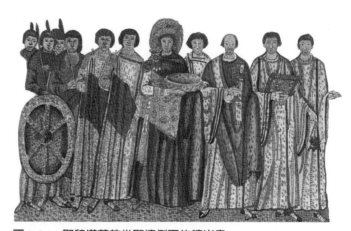

圖 5-34 聖魏塔萊教堂聖壇側面的鑲嵌畫
這幅鑲嵌畫表現的是手捧聖物的查士丁尼及其扈從，透過人物表情、服裝的表現，暗示了不同人物的身分和地位。

圖 5-35　拜占庭式柱頭

拜占庭式柱頭不僅柱式形狀多樣，而且柱頭的裝飾手法也十分多樣，既可以滿飾浮雕的花紋，還可以用馬賽克鑲嵌的圖案與浮雕相配合，因此柱頭形象極為多變。

位於祭壇兩側，分別以表現查士丁尼大帝和狄奧朵拉王后為主題。兩幅鑲嵌畫中的構圖與情景都是一樣的，即以手捧聖物的查士丁尼大帝和狄奧朵拉王后為中心，還有一些不同身分的人站在他們的背後。所有人物都表現出了一種靜止的狀態，他們的臉部表情莊嚴肅穆，身材纖細高挑。

隨著拜占庭教堂建築的大量興建，拜占庭式的柱式也逐漸形成了與古希臘、古羅馬那種古典柱式不同的做法與形象。拜占庭風格的柱式以聖索菲亞大教堂內的柱子形式為代表，柱子的基本比例部分有些參照了以前的傳統做法，但在大多數情況下是不太合乎古典比例的，古典柱頭的 5 種樣式基本上沒有被繼承。拜占庭式的柱頭大多是截頂的倒錐形，還有立方體的形式。拜占庭式柱頭多以裝飾忍冬草（Ionicera）、變形的莨苕葉（Acanthus）和蔓草紋的手法為主，並用高浮雕的加工手法予以表現，因此柱頭顯得玲瓏纖透，與上部承托的沉重結構形成對比。而且，拜占庭式柱頭的樣式並不固定，柱頭有時直接與上部拱券結構相接，有時也透過一條雕刻滿花紋的柱頂石與上部拱券相接，有時柱頭上還設置另外一段立方體雕刻石作為過渡。6 世紀以後，柱頭則出現了諸如多瓣式、花籃式和皺褶輪廓的樣式，而且柱頭裝飾的圖案樣式與手法也更加多樣了。

在查士丁尼皇帝統治的時期，除了這座聖索菲亞大教堂以外，還先後在君士坦丁堡城中或建造或擴建了大約 24 座教堂。但是，這 24 座教堂無論從建築規模、裝飾的華麗程度，還是建築的形式創新等方面都遠遠不及聖索菲亞大教堂。到了 15 世紀拜占庭帝國被土耳其人滅亡之後，君士坦丁堡的大部分教堂都被拆毀，幾乎只有聖索菲亞大教堂倖免於難。土耳其人將聖索菲亞大教堂改建成為了一座清真寺（Mosque），並在建築所在基址的四個角上加建了四座授時塔（Minaret，也稱為邦克樓，是為了呼喚穆斯林們按時舉行禮拜而建造

的。這種塔建有尖尖的頂部、高挑而細長的塔身）。透過土耳其人的改造，使這座聖索菲亞大教堂較原先在形式上顯得輕巧了許多。現在這座建築已被列為土耳其伊斯坦堡的一座博物館。教堂後來被改建作為清真寺時，室內壁畫曾被塗抹上一層石灰覆蓋，因而破壞嚴重，一部分壁畫被完全破壞，再也看不到了。但聖索菲亞大教堂也形成了基督教與伊斯蘭教雙教合一，先後使用同一建築的奇特現象。

以君士坦丁堡的聖索菲亞大教堂為代表的拜占庭集中式教堂建築，不僅在拜占庭繁盛時期帝國各處被大量興建，而且在 7 世紀拜占庭帝國逐漸分裂和衰落以後，其影響也還繼續擴大。但是，由於聖索菲亞大教堂的結構技術性較高，因此各地興建的小型教堂建築雖然保留了大教堂的一些建築形象特徵和空間分割傳統，但在總體的造型上還是呈現出很強的地區差異性。

這種建築造型與聖索菲亞大教堂存在差異性表現最突出的，是在斯拉夫人（Slavic People）居住的北方地區。斯拉夫人居住的區域寒冷多雪，當地的人為了防止積雪壓垮建築，都採用陡峭的坡屋頂形式，因此在這裡集中式教堂的半球形穹頂轉變為一種洋蔥穹頂（Onion Dome）的形式以防止雪的堆積。後來，斯拉夫人在此基礎上發展出了一種獨特的

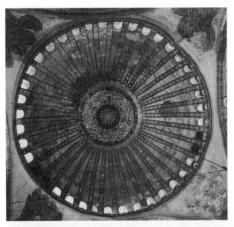

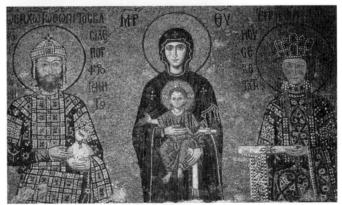

圖 5-36　聖索菲亞大教堂穹頂及壁畫
聖索菲亞大教堂內部，包括穹頂在內的大幅馬賽克鑲嵌畫都以金色為底，呈現出一種華麗、神聖之感。

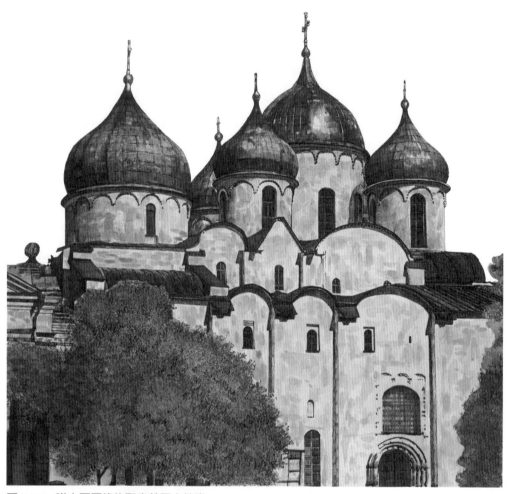

圖 5-37　諾夫哥羅德的聖索菲亞大教堂
拜占庭的中央穹頂教堂形式到了北部的羅斯地區，就演化成了這種擁有多個蔥頭式小尖頂的教堂形式，小而陡峭的穹頂和外覆金屬的形式，可以防止屋頂積雪壓垮建築，是適應當地氣候所進行的有益改造。

多穹頂教堂形式，其建築造型已經與聖索菲亞大教堂的形象相距甚遠。比如建築於 1052 年的諾夫哥羅德（Velik　Novgorod）聖索菲亞大教堂，就結合了拜占庭建築中晚期高聳的建築比例與具有濃厚東方特色的洋蔥頂形式而創造出一種新的造型模式。像這樣高峻的建築在這一時期已經形成了一種獨特的建築風格。

　　受拜占庭建築影響較大的地區還有曾經長時間作為拜占庭帝國殖民地的威尼斯。威尼斯誕生了建築規模最大、裝飾最為豪華，也是樣式最為獨特的

聖馬可大教堂（St. Mark's Cathedral）。
這座教堂體現出濃重拜占庭風格的同
時，也體現出了極爲大膽的創新設計思
想。聖馬可大教堂在平面上是以正十字
形爲基礎建造的，而且在十字形的四臂
末端和交叉處共建造了 5 個穹頂，教堂
內部除滿飾以金色馬賽克鑲嵌之外，其
他裝飾品也都是東征的十字軍在君士坦
丁堡劫掠來的，因而空間的意蘊高雅、
格調奢華。13 世紀以後，由於政治的
動盪不安，在各地興建起來的教堂在建
築規模上都較早先的要小得多。這些小
教堂不僅在規模上不及早先的教堂，在
建築的外形上也有了一些變化，總體來
說是建築形式更加靈活。由於小教堂中
的穹頂尺度較小，因此其結構和造型也

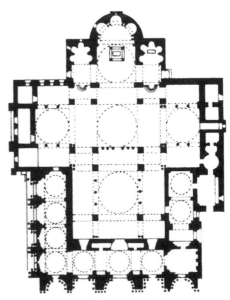

圖 5-38　威尼斯聖馬可教堂平面圖
這座教堂按照希臘十字形平面修建而成，
教堂內部包括劃分主側廳的連拱券在內，
都採用規則的方柱形式，而且在正立面外
部的三面設置了一圈方形墩柱與拱券組合
形式的柱廊空間。

和原來的拜占庭建築有了較大區別，出現了一些雖然保留穹頂建築，但在結
構上與早先的穹頂建築結構完全不同的新建築形式。比如位於希臘薩洛尼卡
（Thessaloniki）的聖徒教堂（The Church of The Holy Apostles）就出現了梅
花形平面的穹頂形象。

　　聖索菲亞大教堂的穹頂在最初興建完成之後，也曾經因爲結構不成熟導致
支撐力失衡而塌落過，重修時人們不得不在底部發券外另外加建扶壁牆來平衡
穹頂的側推力。這種扶壁牆的形式此後在一些小型教堂中得到了廣泛使用。在
修建小教堂時人們往往不在中心穹頂的四周或兩側像聖索菲亞大教堂那樣，設
置半圓室以形成側推力支撐穹頂，而是在穹頂周圍的建築外部修建扶壁牆，既
達到支撐穹頂的作用，又有效降低了建造成本。

　　另外在一些小型教堂建築中，由於穹頂的製作結構和材料多種多樣，因此
也有了一種在穹頂與牆面之間建設一段高起的鼓座的建築形式。雖然鼓座與穹
頂的組合並未固定下來，但這種建築形式卻給之後的建築設計者帶來了很多啓

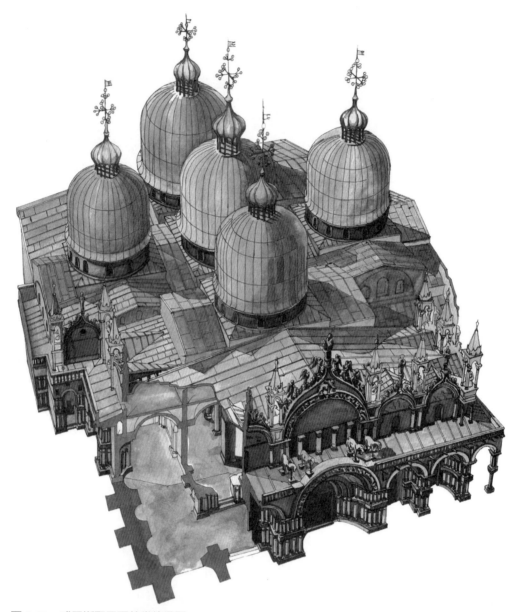

圖 5-39　威尼斯聖馬可教堂俯瞰圖
聖馬可教堂最具特色的設置，就是在十字交叉處和四臂的端頭都設置了穹頂。聖馬可教堂最初被作為總督的私人教堂而興建，直到 19 世紀才晉升為主教堂，因此建築形式比較活潑。

發，在文藝復興時期，鼓座在穹頂建築中得到了廣泛的應用。

　　早期拜占庭建築外部那種簡單而粗糙的形象，在後期許多地區的教堂建築中也有了改觀。建築外部開始加入更多的雕刻圖案、線腳，或者拱券、壁柱、盲窗和鑲嵌等裝飾，也變得精緻了許多。從總體發展上來看，後期的拜

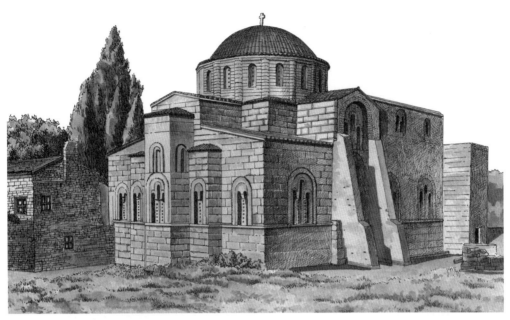

圖 5-40　達夫尼修道院教堂
這種在小型穹頂教堂外部，採用扶壁牆的形式平衡穹頂側推力的做法，是簡單而且有效的結構應用，同時也啓發了古羅馬風及哥德式建築結構的建造。

占庭建築比起早期的建築雖規模上小了一些，但在外觀形式上卻顯得更爲精緻、多變了。

　　早期基督教建築和拜占庭建築，都是以古羅馬帝國分裂之後的建築傳承爲設計基礎，以基督教的廣泛流行爲宗教前提的條件下發展起來的。此時建築和宗教的發展變化與社會環境的變化緊密相關。基督教作爲一種迅速崛起的宗教形式，其專用建築的發展也必然經歷後期不斷借鑑先前建築經驗進行設計嘗試的風格混亂階段。

　　基督教建築在形式和特色等方面的差異，是隨著羅馬帝國和基督教自身的分裂而自然形成的。早期基督教建築與拜占庭建築在形式上的明顯區別有：在建築的平面上，早期基督教建築採用的是長方形的巴西利卡形式，而拜占庭建築採用的多是希臘正十字形式；在建築材料上，早期的基督教建築選用的建築材料是三合土和石材爲主，拜占庭建築除依然沿用三合土這種建築材料以外，則更多地使用了磚塊或陶質材料。人們將磚、瓦、陶質物件與石灰、砂子混合在一起營造建築，而且各地區的建築都呈現出不同的風貌。

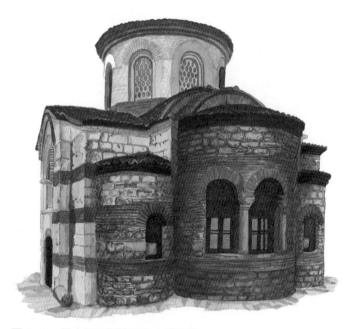

拜占庭教堂與早
期基督教教堂最大的不
同之處在於：早期的基
督教教堂都建造有鐘塔
（Bell Tower），而在
拜占庭的教堂建築中則
不建造鐘塔；早期基督
教教堂內部的柱子及木
質屋頂的結構樣式，呈
現出了一種縱深的水平
感，在拜占庭教堂中，
各種建築樣式和細部則
都使人們的視線完全被
集中到了中心的部分，
這樣的設計所呈現出的
是一種強烈的凝聚感和完整性。

圖 5-41 君士坦丁堡地區的小型教堂
君士坦丁堡地區的小型教堂數量較多，而且建築造型也更加靈
活，但越到後期，教堂的裝飾就越呈現出程式化和僵硬的特徵。

圖 5-42 帶半圓形龕室的墩柱
穹頂底部墩柱上開設了半圓形的龕室，且
龕室縱向拉伸，透過上部的突角拱與穹頂
結構相接，透過這種方式設置的突角拱可
以達到減小穹頂側推力的功能。

總而言之，拜占庭的建築風格是
一種融東方藝術與西方藝術於一體的獨
特形式。東羅馬時期，拜占庭帝國吸
收了相當多的希臘文化的養分。這種文
化積澱由於東正教而得以流傳。譬如東
正教的最主要繼承者，俄羅斯人的文字
就是在古希臘字母的基礎上創建的，而
不是像西歐國家的文字，是從拉丁字母
的基礎上發展起來的。在教堂建築的平
面上，拜占庭帝國的教堂以及其後東正
教的教堂都是保持了希臘十字的平面形
式，而不像西歐國家的基督教堂都是採
用拉丁十字的平面形式。

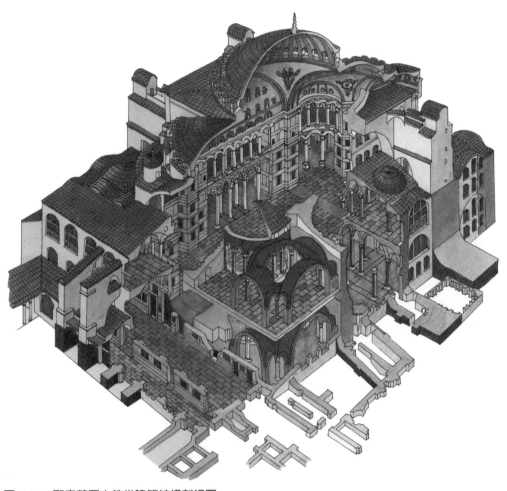

圖 5-43　聖索菲亞大教堂建築結構剖視圖
為了平衡穹頂側推力，在大穹頂周圍依次設置了半穹頂和單坡頂的建築形式，這些建築不僅大大擴充了教堂的內部空間，還形成了一些有層次的迴廊。

　　拜占庭建築所取得的最大成就，是解決了在方形平面上建造穹頂的結構與技術問題。這種透過在四邊形牆面上發券，再透過帆拱的過渡建造圓形穹頂的做法中，最突出的新結構就是帆拱的運用。透過帆拱的過渡，使穹頂可以被建造在四邊形的牆體基礎上，而且將穹頂支撐力集中於底部的墩柱之上。這種結構雖然也需要建額外的扶壁或半穹頂來支撐，但卻解放了建築底部的牆體，使穹頂可以與更廣泛的建築形式相結合，這就為之後穹頂與巴西利卡式大廳的結合做好了結構上的準備。

　　除了帆拱之外，拜占庭時期各地仿照這一穹頂結構所做的變體結構也被人

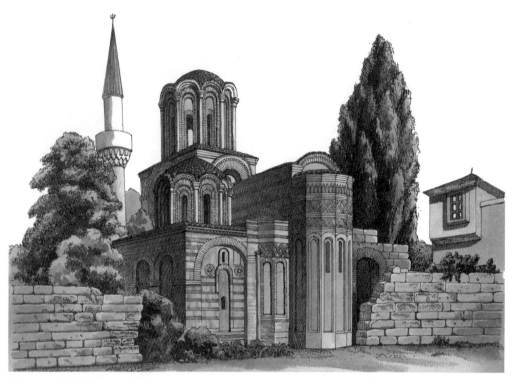

圖 5-44 聖徒教堂

位於薩洛尼卡的聖徒教堂約建於 14 世紀，教堂的頂部除主穹頂外，還有穹頂四角各設置了一座
小穹頂，五座穹頂各自獨立分開設置，但都有高高凸出的、帶細長窗的鼓座，建築外部牆體上還
有精美的砌磚圖案。

們所廣泛運用，這種變體的結構是用內角拱取代了帆拱。所謂內角拱，即是在
四邊形牆體上加入橫梁、拱券的結構部分，內角拱的加入可使牆體變成八邊或
多邊形的平面形式，人們可以在這種多邊形基礎上再設置穹頂或類似穹頂的屋
頂形式。帆拱和內角拱結構的出現，使穹頂的建造更加容易，適用性也更加廣
泛，因此不僅在拜占庭時期掀起了穹頂建造熱潮，還使人們對拱券、穹頂和相
關力學結構的認識更深入了一步，為此後相關結構的技術進步奠定了基礎。

拜占庭帝國在 4～11 世紀以貿易經濟為主，作為歐亞大陸的重要商貿樞紐
地，拜占庭除了與西羅馬和歐洲各地保持商貿聯繫之外，還依靠歐洲各地與
敘利亞、黑海沿岸、小亞細亞、埃及、亞美尼亞、印度、中國、波斯各國之
間，在手工業經濟及商業方面所達到的中轉作用而逐漸繁榮起來。拜占庭人將
這些不同地區的經濟文化進行了融合，並從中汲取了大量的營養。可以說，拜
占庭輝煌藝術的產生，尤其是建築成就的取得，在很大程度上是得益於其文化

上的這種混雜性和交融性。從建築發展史上來看，拜占庭時期的建築不僅是爲西方建築的發展帶來了一些亞洲建築的風格氣息，還在建築材料、結構，尤其是穹頂建築方面取得了相當大的成就。此時的穹頂建造技術、扶壁牆形式和混雜的建築風氣，不僅掀起了繼古羅馬帝國時期之後歐洲建築文化復興的又一高峰，也爲此後多個歷史時期建築的發展提供了重要的經驗和參考。

CHAPTER 6

羅馬風建築

1 綜述

　　歐洲自羅馬帝國衰敗以後即陷入相對混亂的發展狀態，而且此後拜占庭帝國的興起，也使歐洲文明發展中心轉向東方。在歐洲南部，信奉伊斯蘭教的摩爾人（Moor）南下占領和控制了地中海南岸的北非地區，使歐洲一些地區的對外貿易活動受到影響，也直接導致了西班牙沿著伊斯蘭文化方向發展的傾向和羅馬經濟的衰敗。

　　西羅馬在 5 世紀後期被來自海上的野蠻部落（Savages）所攻陷，隨著這些來自北方的野蠻部落的入侵，歐洲南部社會發展水準開始下降。在蠻族部落的統治之下，從古羅馬時期發展而來的文化藝術、建築技術等都逐漸失落了，取而代之的則是教會勢力的增強。

　　與歐洲南部以義大利為代表的古典文化中心的衰落不同，歐洲北部、歐洲

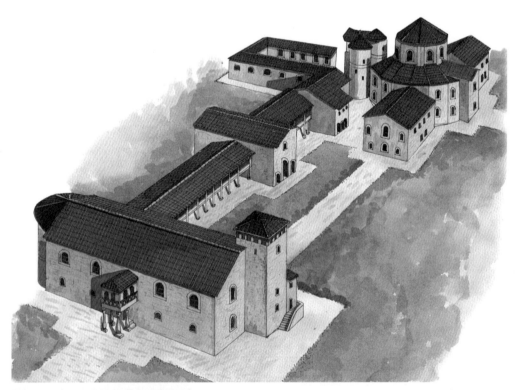

圖 6-1　亞琛皇宮及教堂想像復原圖
將圓形教堂建築作為王宮主體建築的做法，是中世紀早期各地區建築的共同特色，無論圓形教堂還是巴西利卡式的各種廳堂，其形制都來自古羅馬—拜占庭建築。

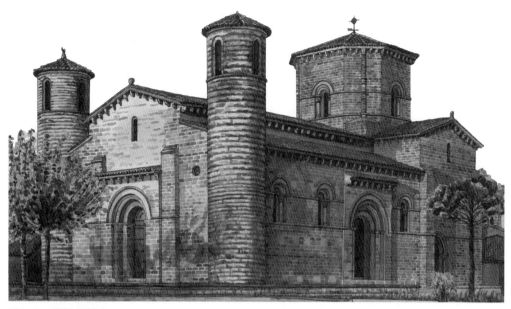

圖 6-2　聖馬丁教堂
位於西班牙弗羅米斯塔的這座教堂建築的形制，明顯受到了法國教堂的影響，尤其是兩邊對稱設置鐘塔的立面，顯示了哥德式風格在後期的產生。

西部與中部地區的發展開始逐漸活躍起來了。法蘭克王國（Franks）的查理大帝（Charles the Great），是卡洛林王朝（Carolingian Dynasty）的第二任國王，他因積極對外擴張而獲得了神聖羅馬帝國皇帝的稱號，這也是自古典時期以來皇帝稱號的一次回歸。此後，中西歐進入多國割據的封建社會發展時期，除了查理大帝之外，日耳曼民族奧托（Otto）大帝統治的中歐，也在相對平穩的局勢下開始發展宗教建築。

羅馬風（Romanesque）也被稱為羅馬式，同時由於這種風格為哥德式建築風格的出現和發展奠定了基礎，因此也有時被稱為前哥德式風格。從 6 世紀拜占庭文化的衰落到約 10 世紀左右羅馬建築形式的回歸，這之間幾百年的時間裡，中西歐地區經歷了遭受蠻族入侵、地區戰亂、異族人的地區同化和接受基督教後政權重組的歷史發展過程。「羅馬式」這個詞最早產生於 19 世紀初期，它指的是歐洲各國 11～12 世紀末期這一階段的建築風格。在這一時期，法蘭西、日耳曼、西班牙、英格蘭以及義大利等國家中均可以看到模仿古羅馬時期樣式的建築作品，在這些建築中最重要的是對於「羅馬式」筒形拱（Barrel Arch）的使用和拱券在建築立面構圖上的運用。

在大約 1000 年左右的世俗社會中，各地方勢力之間仍有戰爭，各地區的居民大都集中居住，或居住於擁有土地的領主建造的堅固城堡（Castle）之中，在領主轄下生活的農奴則居住在城外的莊園。封建制度下領主所轄的城市住民在握有資源與實力後，可向領主或國王買下領主權益，有時則是經由武力抗爭得到的。取得領主權益之後，城市成為「有自治許可狀的城市」，這一類的城市多為富有的商人治理，具有自治乃至獨立的地位，而這種城市生活，也導致了工商業的發達和形成更細緻的社會分工。同世俗世界相反，此時的教會內部雖然也出現了多種不同的教派，但從總體上說，教會已經形成了一個結構嚴謹的管理組織，成為跨地區的發展體系。城市中專門從事手工、建築業的工匠群體的形成和宗教的跨區發展相結合，就為新建築風格的廣泛流行奠定了基礎，它也使得建築水準得以在專業從業人員的廣泛交流之下提高，成為新結構、新樣式出現的前提。

中西歐的羅馬風建築最突出的特點就是對古羅馬拱券形式的復興，而且除了古羅馬時期的筒拱與十字拱（Cross Arch）形式，拜占庭時期的拱券技術也有所應用。這一地區的教堂都是在古羅馬巴西利卡式大廳和拉丁十字形平面的基礎上發展起來的，由於教堂的屋頂改用磚石拱的形式，也帶來了一些問題和教堂形象上的改變，即由於屋頂多採用磚石結構的筒拱和十字拱等形式，因此屋頂的重量和側推力都大大增強，建築內部的支撐柱不再遵循古典的柱式比例規則，柱子的雕刻也極大地簡略，變成粗壯的墩柱形式。教堂底部牆體的厚度相應增加，開窗面積則被減小，因而導致教堂內部的光線昏暗。

10 世紀左右歐洲各地出現的小皇帝，與之前擁有絕對權力的古羅馬時期皇帝的權力和統治區域大小是不同的，這些封建割據國皇帝所管轄的國土面積十分有限，而且國家與國

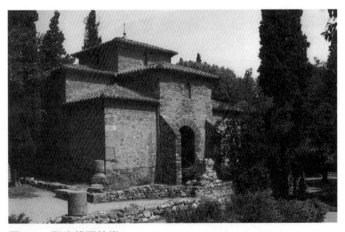

圖 6-3　聖米格爾教堂
中西歐地區首先引入的是沉重的筒拱結構形式，因此這些地區興建的早期羅馬風教堂建築都顯得封閉而沉重。

家相互之間還可能有著千絲萬縷的聯繫。因此，這些王國之間的經濟貿易與宗教活動的流通性也非常強，這也使一些仿羅馬風格的建築易於在西歐各國中逐漸興起。又由於西歐地域面積廣闊，因此建築物受到了諸如氣候、民族、宗教、社會和地質等諸多因素的影響，而產生出了不同樣式和風格的建築形式。

許多建築樣式的特色是具有地區共通性的。比如在南方地區天氣比較炎熱，建築中的視窗就被設計得非常小，這樣做是為了避免陽光的過多照射，又因為南方的雨雪少而一般均採用平坡屋頂的建築形式。北方因為天氣較為陰濕，所以為了得到更多的陽光照射，視窗開得比較大，也由於這裡的雨雪多，所以屋頂採用了陡坡的建築形式。

羅馬風建築的立面，呈現出與古典神廟式建築的柱廊立面的較大不同。此時的立面變成了以入口大門為主體的形式，教堂立面可以只設置通向中殿的一座大門，也可以設與中殿和兩旁側殿相對應的三座大門，但一般主殿入口大門的尺度要大一些。大門都被雕刻成層疊退後的拱券形式，以便從視覺上拉伸立面的厚度，使大門顯得莊重而嚴肅。按照當時流行的做法，在大門周圍的建築立面上雕刻耶穌（Jesus）、聖母（Maria, Mother of Jesus）、聖徒（Latter-day Saints）等基督教中重要人物的形象以及連續的花紋和花邊裝飾。這種層疊退縮的形象集中出現在大門和視窗上，也成為了羅馬風建築的一大特色。

在 8～9 世紀法蘭克的查理大帝時代，宗教對於政治、文化、農業等方面都有著巨大的推動作用。然而到了 12 世紀中葉的時候，宗教卻對文化、科學、藝術等方面都產生了制約性，當時作為培養知識人才的學校全部依附於修道院並且專門為其宗教而服務。這種情況導致一些諸如自然知識的科學知識被排除在教會的教學內容之外，知識被限定在了與宗教相關的方面，而被教育者也被限定在宗教的團體成員之中。廣大民

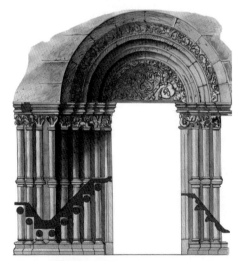

圖 6-4　退縮式大門及平面示意圖
這種利用不在一個平面上的排柱形成的退縮式大門，是羅馬風式建築的一個重要建築特色，採用這種退縮式大門或視窗形式，可以達到削弱牆體厚重感的作用。

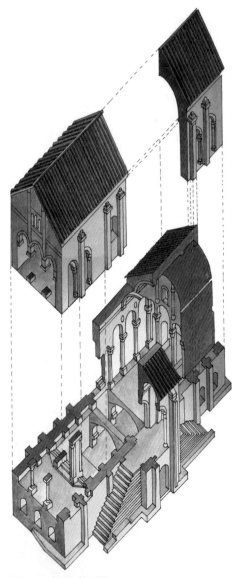

圖 6-5　聖馬利亞殿
位於西班牙納蘭科的這座殿堂建築,是原有
一組龐大建築群的組成部分之一,由於所在
地區曾經被摩爾人侵占,因此這座基督教聖
堂建築中加入了一些伊斯蘭建築特色。

衆,甚至包括領主、權臣和皇帝,都可能目不識丁。在這種狀態之下,基督教作爲一種具有政治和文化統領性的宗教,在世俗生活中的地位也日益重要起來。城鎮和國家的一些行政事務甚至也均由大主教(Archbishop)所管理,而民衆對於基督教的信仰也極度虔誠,這使得各地的教廷文化發展也達到了空前繁榮的程度。

在早期的羅馬式建築中較多地採用了交叉的十字拱頂的樣式,後來人們又在此基礎上進行了諸多不同拱頂結構形式的探索,並透過在建築外部加建扶壁的形式增加支撐力,以便能營造更加堅固的教堂。這種拱券與扶壁的組合在羅馬風建築中只是爲了彌補事先結構承受力設計不足而做的補救措施,但同時也給人們以結構設計上的啓示,在日後成爲了哥德式建築的典型結構特徵。

不同地區都有其自身的建築傳統,也對新事物存在一定的客觀制約性。此時教會勢力在各地的統一發展促進了建築的發展,尤其是宗教建築在這種地區差異性的基礎上得到統一發展。11 世紀下半葉起,隨著民間前往羅馬、耶路撒冷(Jerusalem)等聖地(Holy Land)朝聖活動的興起,更是對各地羅馬風建築統一風格的發展與傳承提供了直接動力。這股朝聖熱潮不僅使各個聖地的宗教建築得到很大發展,也促進了朝聖路上各地建築的發展。朝聖的熱潮推動了宗教的興盛,在修會制度的大背景下,這一時期的教堂建築又往往以修道院(Monastery)的組群樣式出現。

2　義大利羅馬風建築

　　今義大利地區也是歐洲古典文明的萌發地之一，以羅馬城為中心的廣大地區不僅是古羅馬建築文明的發源地，還同時受到拜占庭和伊斯蘭建築風格的深刻影響。由於悠久的建築傳統和複雜的地區政權更替的歷史發展特徵，使義大利的羅馬風在不同地區呈現出造型差異較大的建築現象。

　　義大利北部的倫巴底（Lombardy）地區與其境內其他地區的羅馬風建築樣式呈現出較大差異。倫巴底地區指義大利北部地方，包括米蘭（Milan）、威尼斯（Venice）、拉芬納（Ravenna）等諸多河口和海岸城市，這些城市都有著發達的對外貿易，同北部各地區的聯繫更加緊密，因此其羅馬風建築也呈現出更多的混合性特色。

　　以倫巴底地區為代表的北部羅馬風的教堂建築，其平面主要採用巴西利卡形式。教堂內部的主殿與側殿均採用砌築拱頂形式，但在拱頂外部仍覆有木結構的兩坡屋頂。此時期倫巴底地區教堂興建的數量和規模都有所擴大，而且其建築形制更多地借鑑了內陸地區的做法，呈現出與義大利中南部地區不同的特色。

　　米蘭是倫巴底地區的中心城市之一，這裡所興建的教堂建築也頗具代表性。米蘭的一座大約興建於 9～12 世紀的聖安布羅喬（St. Ambrogio）教堂，就是保留至今比較特殊的教堂建築的例子。聖安布羅喬教堂主體建築平面呈長方形，但後殿一端由半圓室和它兩邊的兩座小半圓室組成的弧線形牆體輪廓作為結束。教堂最為特殊的是在主教堂之前設置了一個與教堂寬度相同的長方形柱廊院，使教堂形成柱廊圍合的庭院與後部教堂緊密結合的形式。

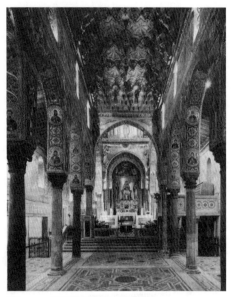

圖 6-6　帕拉蒂尼禮拜堂內部
位於西西里島上的帕拉蒂尼禮拜堂，是一座巴西利卡式大廳與拜占庭式拱穹相結合的建築，建築內部的蜂巢式穹面和拱券、鋪地上的幾何紋飾，都顯示出很強的伊斯蘭建築風格。

教堂內部空間眞正的入口設置在柱廊院的盡頭。這個入口立面分爲上下兩層，並以上層的兩坡頂結束。兩層立面的設置大致相同，都是在中心大拱券兩邊對稱各設置兩對小拱券，但上層中央拱券門洞要比下層中央的拱券門洞大一些，而且立面兩端最外側的小拱券與兩邊的柱廊相通，因此從立面上只能看到三聯券的門洞形式。

　　在教堂正立面的兩邊，還各設有一座方形平面的鐘塔。這種從主體建築向外延伸出的鐘塔建築形式，是法、德等地羅馬風教堂常採用的造型手法，而在義大利，更廣泛的做法是將鐘樓從主體教堂建築中分離出來，使其成爲獨立的單體建築。聖安布羅喬教堂中的這兩座鐘塔雖然並不位於主體建築立面的構圖之內，而是獨立於主體建築之外，但主體建築的正立面與兩座鐘塔組成對稱構圖的基本建築形制已經出現。這種造型模式向人們預示了北方羅馬風建築樣式將要如何發展。這種在主體建築兩邊對稱設置鐘塔的做法，也被此後的哥德式建築所繼承。

　　除了倫巴底地區之外，義大利北部產生的最富創新性羅馬風建築的聚集地是威尼斯。威尼斯最早是拜占庭帝國的重要殖民地，而且作爲歐洲與東方重要的貿易中樞，這一地區的文化具有十分混雜和開放的特色。同其他地區在建築上呈現出一些東方風格有所不同，威尼斯人有時甚至直接聘用東方建築師來進行設計，因此威尼斯城的羅馬風建築也自然呈現出更突出的東西方建築相融合的地區特色。

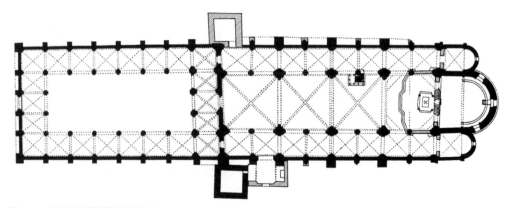

圖 6-7　聖安布羅喬教堂平面
這座教堂是倫巴底地區僅存的一座帶有前庭的羅馬風教堂建築，教堂立面兩側的塔樓分別是教堂中的修士與教士兩個團體所建，因此在樣式上也略有不同。

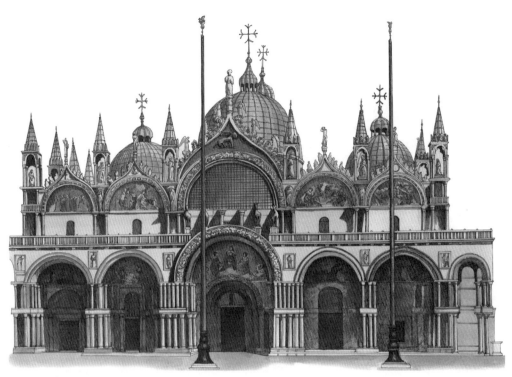

圖 6-8　聖馬可教堂立面
威尼斯的建築風格始終呈現十分混雜和多樣化的特色，聖馬可大教堂的主體建築與立面雖然以拜占庭風格為基礎建成，但在後世的修建中又加入了羅馬風和哥德式的一些特色。

　　威尼斯著名的聖馬可大教堂在 11 世紀進行了改建，形成了今天人們看到的立面形象，其立面突出體現了當地的那種將東方風格與西方建築傳統相融合的特色。在新的聖馬可大教堂立面中，底層採用當時流行的羅馬風建築處理手法，將入口的 5 個拱券大門都處理成退縮拱券的形式，並對此進行了突出的表現。經過這種處理後的大門顯得深遠而厚重，因此在 5 座大門上設置的半圓形拱券並未顯得沉重，反而有一種越向上越輕盈的感覺。

　　除了北部的倫巴底地區之外，義大利另一處最著名的羅馬風建築是位於比薩的一組宗教建築群。這個建築的組群包括比薩教堂（Cathedral of Pisa）、洗禮堂（Baptistery）、鐘樓（Leaning Tower of Pisa）與聖公墓（Cemetery）。這組建築大約從 1063 年開始動工修建，工程持續了相當長的時間，甚至到 13 世紀時仍在進行增建和整修，最後成為世界上最著名的建築集群之一。

　　比薩教堂是仿羅馬式建築的一個經典代表作品。這座教堂的平面為拉丁十

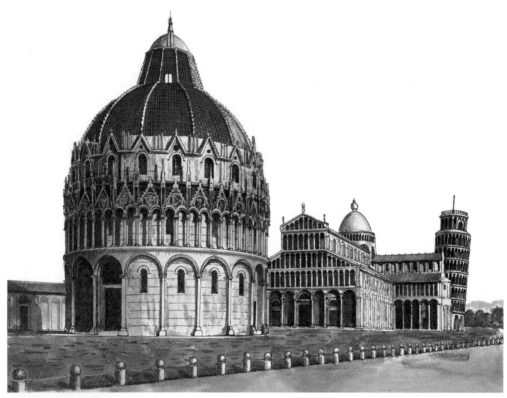

圖 6-9　比薩建築群

比薩建築群的洗禮堂、教堂和鐘塔建在同一軸線上，而聖公墓則位於建築組群的邊緣，達到圍合與界定建築群的作用。

字形，但其內部空間十分寬大，十字形的主殿堂由寬大的主殿與兩旁邊各兩間的側殿，即寬度共五間、縱向連通的殿堂構成，而橫向的翼殿部分也是三殿的形式。由於建築殿堂的尺度過大，採用砌築拱頂的難度較高，因此建築主殿和翼殿的屋頂都是木結構的坡屋頂形式，只在十字交叉處的橢圓形拱頂和後殿採用了一些拱券。

　　教堂外部採用白色大理石與彩色石材貼面裝飾，形成以白色為主的條紋圖案形式。大教堂的立面形象很特別，其立面反映殿堂的真正結構形象，隨著高度的向上逐漸縮小，最後以一個希臘式的兩坡頂山牆結束。立面從上到下被分為 5 層，最底層是有壁柱支撐的連續拱券形式，但只有主殿和兩邊側殿三個真正的入口，另外四個拱券是頂部帶菱形裝飾的盲券形式。入口上層是四層逐漸縮小的拱廊部分，這些拱廊之後則是一個開有小窗的實牆立面。在教堂的側立面和橫向翼殿部分採用壁柱或壁柱與拱券的組合形式分飾不同層高的牆面，其

樓層高度的分割與正立面的拱券相對應。

　　洗禮堂、鐘樓和教堂建築的分離是與中西歐其他地區將三部分都設置於同一座教堂建築中的做法不同，這是義大利地區教堂建築的一大特色。比薩建築群中的洗禮堂位於教堂前面，是一座平面為圓形的集中式穹頂建築，但其外部的半球形穹頂實際上是一個假頂，建築內部真正的屋頂是一種尖圓錐形狀的屋頂，這個真實的屋頂在穹頂上部露出頂端部分。洗禮堂的牆面底部同教堂側面一樣，都是連續壁柱與拱券的形式，上部則開設圓拱形窗，而圓拱窗外部設置的哥德式的尖券裝飾，則是在後來添加進去的一種裝飾。

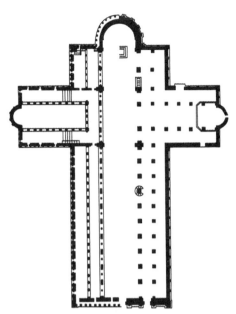

圖 6-10　比薩教堂平面圖
比薩教堂是這一地區少有的擁有大型廳堂的教堂建築，這座建築平面布局的特別之處在於：兩個橫向的翼殿也各帶有一個半圓形的後殿，並在內部形成迴廊。

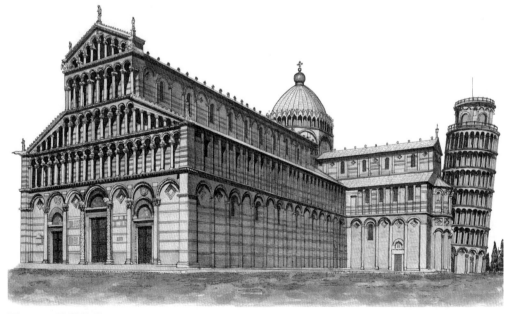

圖 6-11　比薩教堂
比薩教堂的內外，都以不同顏色的石材砌築帶條紋的牆面和拱券形式，這是比薩地區教堂建築呈現出的共同建築特色。

洗禮堂內部的穹頂由底部一圈 12 根柱子和拱券結構支撐。這些柱子除四角的四根為方柱外，都為圓柱形式。在底層柱拱結構之上的第二層，是一圈與底部柱子相對應的方柱，頂部圓錐形的尖頂就建在二層的這圈方柱上。為了增加柱子的承重力，第二層的方柱十分粗壯，而為了抵消圓頂的側推力，在方柱與牆面之間還另外設置了扶壁。位於比薩建築序列最後的是獨立的圓柱形鐘塔。鐘塔的建築材料為大理石，由於塔身太重，而基礎面積不大，這座鐘塔在興建過程中就因為地基沉降而開始歪斜。但人們還是將其建完，只是在柱子高度上作了調整，塔的上部稍稍向回矯正了一些，建成後以比薩斜塔之名而成為世界的知名建築。比薩斜塔是直徑約 16 公尺的圓柱形建築，上下共有 8 層，其中底層採用實牆面，但在牆外加壁柱拱券形式的裝飾，上部 6 層是柱廊環繞實牆塔心的形式，並在柱廊與牆體間形成通廊。最上層的鐘室取消了外層的柱廊，實牆面也變成 6 個墩柱圍合的拱券形式，特製的鐘就架設在這 6 個有壁柱和斑馬紋磚裝飾的拱券內。

至此，這個由洗禮堂、教堂和鐘塔所組成的宗教建築組群構建完成，三座建築位於同一軸線上，顯示出很強的東方建築布局特色。雖然建築造型各異，但建築材料、建築色調和裝飾細節等方面卻表現出一種相同的趨向，加強了建築群的統一性。比薩建築群的興建，為此時許多地區的教堂建築提供了範本。在比薩的周邊地區及更遠的範圍內，斑馬條紋的貼面裝飾、券柱廊和帶壁柱的立面等特色都在被各地的教堂以不同的手法複製。

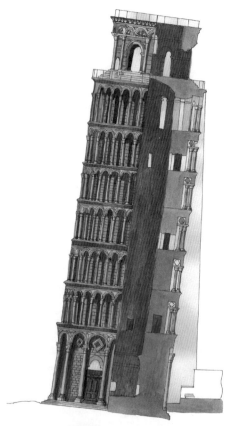

圖 6-12　比薩鐘塔

這座鐘塔是整個比薩建築群中最為著名的一座建築，但由於長期不斷地傾斜，使鐘塔一度有倒塌的危險。在當代，經過一個國際性修復團隊的巧妙維護，這座塔已經不再繼續傾斜，也因此得以完整地留存下來。

相比於其他地區，作爲古典建築文化中心之一的羅馬，在這一時期的建築作品顯示出一種保守性。從 4 世紀帝國首都遷移出羅馬城至君士坦丁堡之後，隨著帝國的分裂、異族的入侵和地中海沿岸貿易的衰落，羅馬城也日漸荒廢，不像其他地區那樣有大規模新的建築活動開展，也因此，許多精彩的古典建築形式得以較好地留存了下來。新營造的羅馬的教堂在建築形制上的變化顯得相當有節制，許多教堂都是在原有老建築的基礎上改建而成的，因此柱廊和古典式的立面被很大程度地保存下來。與建築構造本身相比，反倒是建築中的一些傳統的裝飾有了新的形式。古典建築中注重的柱式規則在此時很大程度上被拋棄了，但傳統柱式的裝飾形象，如科林斯柱式（Corinthian Order）中的莨苕葉

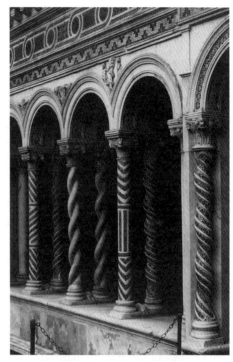

圖 6-13　羅馬聖保羅教堂中的迴廊柱
受東方風格的影響，羅馬風時期的一些建築風格呈現活潑、多變的特點，羅馬城外聖保羅教堂迴廊院中的柱子，就以多樣化的造型和裝飾著稱。

（Acnthus）、愛奧尼柱式（Ionic Order）的雙渦卷（Abacus and Volutes）等形象還是會被引用，此外馬賽克拼貼等傳統的裝飾方法在羅馬教堂的裝飾中也十分突出。

在古羅馬拱券與穹頂建造技術停滯幾百年之後，羅馬風時期的工匠們試圖在研究古典建築的基礎上恢復這種極具空間表現力的建築手法。在原古羅馬帝國統治的範圍內留存下來的各種古蹟，爲工匠在結構和建築設計等方面提供了重要的參照。但同時，由於此時建築的興建本身還帶有很強的宗教象徵性，因此使建築的興建具有了更細緻和複雜的要求。人們立足傳統的建築結構，並在此基礎上不斷創新。比如爲獲得更大的內殿使用空間，比薩教堂之類的教堂中殿拋棄了筒拱形式，而是採用木結構，同時透過降低側殿的方式開設高側窗，讓教堂室內變得更明亮。除了高側窗之外，義大利境內的教堂立面中

圖6-14　聖方濟各教堂入口
位於基督教中著名的聖徒方濟各故鄉阿西西的這座同名教堂，是中世紀時期基督徒們重要的朝聖地之一，教堂立面底部開設有羅馬風式的大門，上部則開始出現圓窗形式，建築整個較為封閉，內殿雖然繪有壁畫但光線相當昏暗。

已經出現了圓形玫瑰窗（Rose Window）的設置先例，這種極富表現力的圓窗不僅可以令內殿更為光亮，同時也是立面的極好裝飾，雖然在此時並未引起人們的關注，但在此後玫瑰窗成為以法國為中心的各地哥德式建築立面的特色裝飾之一。

　　羅馬風時期的建築，尤其是教堂建築同世俗的城堡建築一樣，大多是厚重、堅固的外部形象和昏暗內部空間的結合體。造成這種建築特徵的原因，主要有建築自身和建築之外的兩重因素。從建築自身來看，由於人們還沒有別的方式來削弱拱券的承重和拱頂的側推力，因此只能依靠加厚牆壁的方式來獲得堅固的建築結構，這直接導致了建築形體的厚重。除去建築結構方面的因素，從當時的社會發展狀況來看，此時歐洲各地正處於地方勢力割據時期，各地的建築都呈現出很強的防禦性，因此教堂建築也不例外。在中西歐許多地方的教堂中出現的圓塔形鐘樓，其形制就很可能來自古羅馬時期在城牆上興建的圓形凸角堡或碉樓的形式。而在羅馬和義大利的大部分地區，這種鐘樓則演變

圖6-15　中世紀城堡
由於戰爭頻繁，因此各地最普遍興建的便是這種帶有堅固圍牆和壕溝的城堡建築。

成了方形平面塔樓，其上開設拱券的城堡塔樓形式。另外的一個重要原因是此時的教會崇尚樸素，認為世俗的裝飾和對美產生反應是有罪的，因此教堂內部也主要以毫無生氣的粗糙形象為主，有時聖壇部分會稍作裝飾，以作為美好世界的象徵，與粗陋部分象徵的現實世界形成對比。

　　總之，羅馬風作為一種歷經文化

黑暗時期之後新崛起的建築風格，它的出現及向古羅馬建築學習的風格特色本身，也說明了這種新建築風格與傳統的密切關係。同時，由於此時社會政治、經濟和建築發展重心已經從義大利向北移至更廣泛的中西歐地區，因此這些不同的地區對傳統羅馬建築風格的重新詮釋也更富於地區特色。

3　法國羅馬風建築

　　法國地處西歐的南北之間，是最早在中央高原地區（Central Plateau）和塞納河流域（Seine River Basin）發展起來的最初的高盧文明（Gallic Civilization）區域。從西元前 56 年起，高盧文明被羅馬帝國所征服，在此後的幾百年時間裡，這一地區在羅馬人帶來的先進生活模式的基礎上逐漸發展起來，地區人口和經濟開始出現了第一個增長高峰。

　　古羅馬帝國衰敗之際，高盧地區也被外來的日耳曼族人（Germanic Tribes）所征服。此後隨著日耳曼民族與當地民族相融合而成的法蘭克人（Franks）的崛起，至 5 世紀左右，高盧地區建立起第一個法蘭克人的國家——墨洛溫王朝（Merovingian Dynasty）。此後，墨洛溫王朝兼併了勃艮第（Burgundy）和萊茵河（Rhine）東岸的各

圖 6-16　8 世紀前期的高盧地區勢力分布示意圖
分別占據各地區的諸多王國，同時要面臨來自外部國家的吞併、內部各種勢力的紛爭和與教廷力量的制衡，因此整個地區的政治、經濟和宗教關係都存在很強的同一發展特性。

民族，使封建制度代替奴隸制度，社會逐漸發展起來。在此後的加洛林王朝
（Carolingian Dynasty）時期，著名的查理大帝將社會發展推向另一個巔峰，
並建立了以羅馬帝國文化和基督教文化爲基礎的法蘭克文化。查理大帝去世
後，在經歷了一百多年的分裂與征戰之後，在 10～15 世紀的漫長歲月中，法
國先後處於卡佩王朝（Capetian Dynasty）和瓦盧瓦王朝（Valois Dynasty）的
統治之下，其間雖然也有帝國內部的戰爭和與英國爲主的周邊國家的戰爭，但
總體來說社會處於相對平和的發展狀態。因此，使得法國的建築，尤其是早期
羅馬風建築的發展取得了一定的成就，並爲之後哥德式建築形制的出現及形成
地區特色奠定了基礎。

　　這種區域性封建王權的建立，也催生了城堡防禦建築。城堡建築適應於當
時封建主的生活和防衛需求，因此得到了極大發展。法國在這一時期營造的城
堡建築多集中在羅亞爾河（Loire River）流域，因爲那裡是王室領地，集中了
許多王室成員和高官，許多城堡建築在這裡出現，爲之後在羅亞爾河流域形成可觀的城堡區奠定了基礎。

　　這時法國所在的地區還沒有形成統一的國家，而是處於地方勢力分治的狀況，因此羅馬風建築對法國的影響也是因地區的不同而產生不同的結果。但同時，由於法國境內有三條朝聖必經路線穿過，因此也使得這些朝聖路線上的教堂在結構技術、外觀樣式等方面具有十分相像的統一特性。由於法國所在地區是拜占庭帝國衰敗之後歐洲文明的重要發展中心，因此羅馬風時期比較有代表性的建築，也大都出現在這一地區，而且後期哥德式建築中所沿用的帶有雙鐘塔的西立面形式，也是從此時開始在這一地區的教堂建築中形成的。

圖 6-17　羅亞爾河畔的中世紀古堡遺址
人們在羅亞爾河畔最初興建的，都是一些
具有堅固牆壁的封閉式堡壘建築，這些建
築是中世紀頻繁的王國征戰社會發展狀態
的產物。

勃艮第是較早接觸到倫巴底建築結構與技術的地區，因此也從很早就爲教堂的中殿引入了筒拱形屋頂的形式，此後筒形拱中殿的結構形式流行開來。爲了支持拱頂和平衡側推力，教堂的側殿或同樣採用筒拱或半筒拱的形式。這樣一來，側殿的牆體高度也提高了，側殿在內部變成了兩層，原本中殿兩側的側高窗的設置被側殿代替，雖然外牆上依然可以在頂部橫向開點小窗，但教堂內部仍舊很昏暗。勃艮第地區的建築營造不僅對法國，甚至對整個歐洲的羅馬風建築都有著重要意義。據說因爲最早的羅馬風教堂就誕生在勃艮第的克呂尼（Cluniac）地區，而且由此傳播到了歐洲各地。

法蘭西的仿羅馬式建築出現在 9～12 世紀的時候，表現形式分爲南北兩種不同的風格類型。除了各地區建築傳統的不同之外，氣候也是使南北兩地建築形象不同的主要原因。北方天氣寒冷且雨雪天氣頻繁，因此建築內部即使採用拱頂的形式，在外部也仍然要加以木結構的陡坡屋頂，以利於排水。南方是溫熱的地中海氣候，所以南部教堂

圖 6-18　加洛林王朝時期教堂內部結構想像復原圖
北方各國已經按照古典建築形式建造由連拱券分割主側廳的巴西利卡式教堂，但由於結構技術等方面的原因，這些教堂多採用木結構的屋頂形式。

的屋面就不考慮排水問題，以平屋頂形式居多，而且視窗面積也相應較小。

在羅馬風時期法國以勃艮第以及羅亞爾河流域的內陸地區爲代表，成爲建築結構與教堂形制發展的典型性區域。這些地區無論在拱券結構的創新與改進，還是在教堂內外的空間構成設計，以及建築面貌的完善等方面，都在中西歐地區具有領先水準，也爲之後成爲哥德式建築的誕生地做好了準備。

法國羅馬風教堂建築的發展突出表現在教堂拱頂的結構塑造上。羅馬風早

圖6-19　磚砌十字拱結構
當人們掌握了磚砌十字拱的結構之後，便透過將多個十字拱縱橫組合的方式來營造大型的建築空間，但很快也發現了這種結構將內部空間劃分得過於細碎的弊端。

期，教堂內的中殿和側殿雖然都開始恢復古典的筒拱形頂，但由於筒拱形頂所導致的牆壁、墩柱粗厚，以及內部光線昏暗、空間狹窄等弊端，使得人們開始將建築重點放到改善拱頂結構的方向上來。

拱頂改造取得的最大成就是十字拱和肋拱（Rib Vaulting）的使用。最簡單的十字拱是由兩組筒拱垂直相交形成的，它的出現使穹頂的空間被拓展。肋拱的出現則使以牆體為承重主體的拱頂結構，向以結構框架為承重主體的拱頂結構轉變。

最初，人們對十字拱的結構還不甚了解，因此十字拱多被應用於跨間尺度較小的側殿。後來雖然十字拱被用於建造更為寬敞的中殿拱頂，但側殿仍採用筒拱來進行支撐。這樣的設置雖然沒有發揮十字拱的結構優勢，但卻使人們認識到十字拱這種新的拱頂形式在拓展教堂空間上的作用。

相對於十字拱，肋拱應用的變化就要大得多了。肋拱最早出現在筒拱上，而且沒有實際的承重意義。後來，人們利用肋拱的支撐與力學傳導作用，將其作為多段筒拱之間的連接部分，並將肋拱的起拱點與墩柱相連接，以分散筒拱的推力。

在十字拱結構中應用的肋拱，則有著更多的作用。一個最簡單的十字肋拱單元是由四面的半圓拱與中部的交叉拱構成的，而用以填充拱間的鑲板，則相比於用拱券搭建的十字拱要輕薄得多了。這種十字肋拱和鑲板構成的拱券形式的出現，將拱券從沉重的形式中解放出來。從結構方面來看，肋拱與鑲板的組合本身使拱頂的重量大大減輕，而且十字形肋拱將拱券的壓力和重力都集中於四面的起拱點上，因此底部支撐結構可以不再採用厚重的實牆，而是以四角

設置的墩柱代替。從外部形象方面看，
由於早期十字拱的製作技術還不成熟，
因此拱券本身和拱券間的結合處並不規
整。而肋拱的加入則達到規整作用，
而且肋拱從屋頂上延伸下來，在屋頂拱
券與底部支撐的柱子之間形成很好的過
渡，不僅使十字形的拱券形象更加流暢
和美觀，也有效地拉長了空間的縱向空
間感。這種透過肋拱和柱式的設置，達
到拉長內部縱向空間效果的做法，也是
法國羅馬風建築中所凸顯出的一大特
色，更是之後為法國哥德式建築所承襲
和發揚的建築特色。

但由肋拱和鑲板構成的十字拱券也
並不是一種完美的拱頂結構。由於十字
肋拱起拱於方形平面四角的結構特色，
使得以往連續、狹長的拱頂變成了由一
個個相對獨立的拱券組合而成的拱頂形
式。而且，由於肋拱多以其所在四邊形
對角線的長度為直徑起拱，所以使得十
字肋拱所組成的拱券要高於四邊半圓形

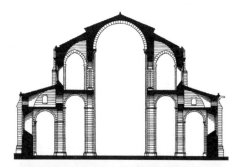

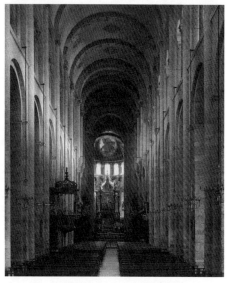

圖 6-20　圖盧茲教堂結構剖面和室內
這座教堂的主殿和兩側殿都採用了帶肋拱
的筒拱屋頂形式，逐漸降低的雙側殿拱券
結構和肋拱組合，削弱了筒拱的側推力，
使得建築內部的結構更為通透，通層柱子
與肋拱的組合則達到了拉伸建築空間的作
用，這種組合被哥德式建築所廣泛使用。

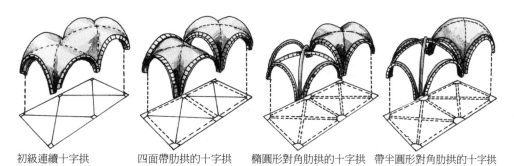

初級連續十字拱　　四面帶肋拱的十字拱　　橢圓形對角肋拱的十字拱　　帶半圓形對角肋拱的十字拱

圖 6-21　十字拱上的肋拱結構
隨著肋拱數量的不斷增加，早期以整個拱券為承重體的結構，開始向以肋拱為主要承重體的結構
方向轉變。

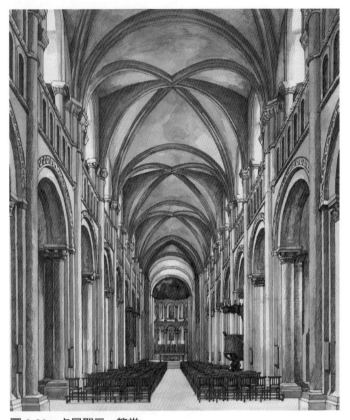

圖 6-22　卡昂聖三一教堂

位於女修道院中的聖三一教堂中廳，在十字肋拱之間又加入了一道隔券，而且隔券之間形成尖拱的形式，這種結構的出現暗示了哥德式尖拱的出現。

的拱券。這種十字肋拱券無論高於四周的半圓形拱券，還是透過降低起拱點的方式使其低於四周的半圓形拱券，都不能在內部形成完美的穹頂形象，而當這些單獨的拱券組合成狹長的中殿屋頂時，就會出現拱頂在每間的上部空間凹進或凸出的情況。如此一來，雖然教堂內獲得了連續而且較大的穹頂空間，但起伏變化的穹頂上部空間整體性並不強，削弱了後部聖壇和後殿空間的主導性。此外，由於支撐屋頂十字拱的墩柱較粗壯，而支撐側廊的柱子較細，因此分隔中殿和側殿的兩排柱子呈有規律的大小相間形式，這種大小不規則的列柱形式也不如統一的圓柱拱廊美觀，而且由於穹頂分劃細碎，也影響了聲音的反射，使內部音響效果並不理想。

由此可見，十字拱和肋拱的出現與結合，以及十字肋拱和鑲板組合形式的出現，雖然使在建築內部營造拱頂的目的得以實現，但仍存在著不少問題。在漫長的時間裡，人們在十字拱、肋拱的比例尺度安排以及不同組合形式對穹頂形象的影響等方面進行了各種嘗試，但直到 12 世紀中期，人們也沒有利用十字拱製造出連續、平滑的拱頂形式。

此時最突出的另一項建築成就還是出現在勃艮第，因為在 11 世紀末期的時候，勃艮第的一些教堂中出現了尖拱券（Pointed Arch）的形式。這種雙圓

心的尖拱券（Acute Arch）從結構上說，其自身的側推力要比半圓形的拱券（Semicircular Arch）小得多，可以滿足人們既想得到統一穹頂空間又不加厚牆壁的願望，因此在哥德建築時期，尖拱券與飛扶壁相配合，在教堂建築中得到了廣泛的運用。但在此時，這種尖券的形式還未被人們所重視，它只是作為一種創新形式在小範圍教堂拱頂中得到了運用。

除了拱頂的一系列結構與形象問題之外，因為此時宗教儀式的發展，法國羅馬風教堂在布局上也出現了一些變化。在教堂建築興起之初，各地的教堂建築都遵循著早先由古羅馬的巴西利卡式大廳演化而來的拉丁十字形平面形式，但從 11 世紀下半葉興起的朝聖潮之後，隨著民間朝聖活動的興起，法國教堂的平面形式開始發生改變。

就如同跨地區朝聖熱潮的出現催生了修道院與教堂相結合形式的大教堂組群建築一樣，人們對教堂活動和參觀教堂聖壇、聖壇底部地下室的聖人遺跡以及教堂內各種聖物的熱情持續增加，也使得教堂內部的空間不得不進行一些調整。最初教堂的聖壇一般多建在地下墓室上部，而且其聖殿和後殿多供奉一些供人們瞻仰的聖物，因此從十字形平面交叉處的聖壇（Altar）所在地，到後部最東端的聖殿的這一區域，一般都不對所有信眾開放，因此早期教堂在東部（也就是最後部）設置一個半圓形禮拜室的結構是實用的。

隨著朝聖熱潮的到來，教堂後部單一禮拜堂的形式開始顯得局促起來。擴大教堂內部使用空間成為滿足信眾瞻仰需求的基本做法。法國、義大利和歐洲各地的其他教堂一樣，人們首先借助發達的拱券技術拓展教堂的側殿（Transept Aisle）以及兩個橫向的翼殿（Side Chapel）空間。拓展空間雖然使建築內部的使用空間更大，但傳統的布局並沒有改變，集中處於建築中後部的聖壇及

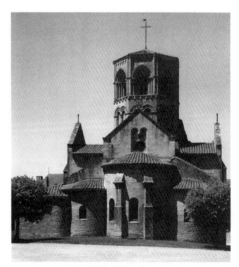

圖 6-23　塔樓和後殿的擴充
隨著中殿和後殿空間開始變得重要，在教堂十字交叉處設置鐘塔為室內照明的做法也越來越普遍，後殿則同時修建多個半圓形平面的小室以供使用。

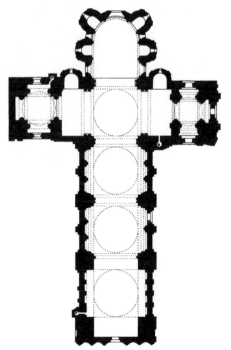

放射形平面

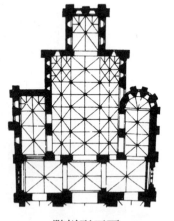

階梯形平面

圖 6-24　法國教堂的兩種平面形式
放射狀教堂平面的後殿主要以加建半圓形小室的方式擴展空間，而階梯形平面則透過退縮的牆體直接擴大後殿的使用空間。

禮拜堂空間仍然滿足大量人流瞻仰的需要，在此需要的基礎上，法國教堂的中後部以聖壇和禮拜室為中心的布局變化開始發生。

為了讓更多參觀聖壇後部禮拜室聖物的人員流動更通暢，最直接的辦法就是圍繞聖壇的周圍興建通廊（Aisle），教堂橫翼加寬的開間正好可以作為開設通廊的空間。除了通廊之外，法國教堂後殿部分最大的變化是禮拜堂數量的增加和後殿整個平面形式的改變。

禮拜堂可能是由最初設在橫殿東牆處的幾個供奉聖物的壁龕演化而來的。法國教堂與義大利教堂只設一個半圓室（Half Domed Apse）作為後殿的教堂不同，法國教堂通常要在橫殿的東牆和半圓室的外側，再設置多個半圓形或多邊形平面的禮拜室。由於放置禮拜室的位置和平面形式的不同，還可以分為階梯形或放射狀兩種形式。

所謂階梯形，是指禮拜堂主要設置在教堂橫翼與後殿之間，這部分空間採用規則的平面形式，但牆面向後殿方向縮進，將橫殿的後部與後殿連為一體，在建築邊緣形成平面為階梯形的輪廓形式。階梯形的禮拜堂實際上是教堂的橫殿與後殿連接在一起進行拓展空間的形式，因此拓展出的使用空間與內部橫殿連為一體，增建出來的禮拜堂空間的整體性強。放射狀則是直接在半圓形的後殿周圍增建多個獨立的平面為半圓形或多邊形的禮拜室，這種新建禮拜室的空

間獨立性很強，而且使與之相聯的半圓
室由殿堂變成了聯繫各禮拜室的迴廊。

　　無論是階梯形還是放射狀，這兩種
形式發展到最後，都極大地削弱了後殿
空間的自身特點，逐漸向內與橫殿合爲
一體，而且隨著禮拜堂和聖壇部分的重
要性日漸加強，教堂兩端的橫翼向外伸
出的也越來越少。這時的教堂形成了西
端帶雙塔，東端側翼伸出較少，而且後
部由多個半圓禮拜堂形成近似半圓形輪
廓的建築平面特點。這一平面特色此後
也直接爲哥德式教堂所繼承，成爲法國
哥德式教堂建築的特色之一。

　　法國在 10～12 世紀這段歷史時間
裡，雖然仍舊是由一些分散的小領土國
所組成，還沒有形成獨立、統一的國
家，但這一地區在相對平和的局勢和城
市文明逐漸崛起的背景之下，其建造活
動卻相對其他地區要頻繁一些。而且，
由於勃艮第與倫巴底等古羅馬歷史建築
遺址地區的聯繫較爲緊密，因此法國的
羅馬風建築是在吸取了早期古典建築經
驗，又針對人們對教堂的使用需求，對
結構、平面、內部空間劃分等進行了改
造的基礎上才產生的。

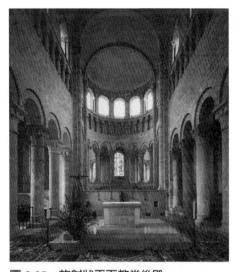

圖 6-25　放射狀平面教堂後殿
設有放射狀小室的後殿通常在歌壇部分透
過欄牆與中廳分開，人們另外透過側廳與
後殿相連的迴廊到達後部空間。

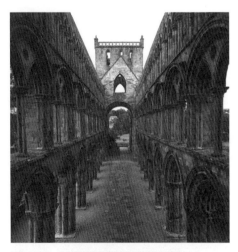

圖 6-26　英國羅馬風教堂建築遺址
英國的羅馬風教堂形式直到 12 世紀末期仍
在流行，而且廣泛地採用傳統的木構架屋
頂形式，但在教堂中已經出現了尖拱券的
形式，預示了新的哥德式建築時代的來臨。

　　無論在建築結構、空間設置還是內
外建築形象方面，法國的各種教堂建築，不僅是此時期歐洲各地建築中取得成
就最高的建築類型，而且還爲以後哥德式建築結構及建築形象的形成奠定了基
礎。總之，法國地區的羅馬風建築爲開啓新的建築時代起了一個好的開始。尤

其是此時在建築中形成的各種拱券形式、扶壁、玫瑰窗等設計項目，雖然還沒有形成固定的組合方式，但卻已經爲周邊地區的教堂建築所廣泛借鑑，並爲之後哥德式教堂建築形象的形成提供了充足的準備。

4　英國和北方的羅馬風建築

現在人們所指的英國及其所包含的地區，在古羅馬帝國時期及之前，都是歐洲北部的蠻荒之地。這塊區域雖然在古羅馬時期被劃爲帝國行省之一，而且也在境內修建了宮殿、廣場、神廟和劇場等建築，但由於整個地區與外部文明聯繫較少，因此其建築仍舊以濃郁的地方特色爲主。

同相對較晚的建築歷史相比，英國所在地區的基督教發展歷史可謂悠久。因爲英國地區的基督教傳播早在羅馬帝國時期就已經開始了，而且由於與外界交流的機會較少，這一地區的基督教一直保持了早期基督教嚴謹、樸素的特色。人們在愛爾蘭（Ireland）等地發現的一些興建於 8 世紀左右的基督教修道院建築群，仍是採用當地的片石和疊澀出挑的拱頂技術建造的，整個修道院建築像一個原始部落群，除了教堂建築中設置的高塔形象之外，人們甚至很難將其與宗教建築的功能聯繫在一起。

圖 6-27　早期愛爾蘭教堂
由片石採用疊澀出挑的結構興建的教堂，是由愛爾蘭當地的民居建築演化而來，有時在教堂前和教堂建築之上，還豎有帶錐尖頂的圓柱形塔樓。

在羅馬人的統治期衰敗之後，英國所在地區被盎格魯—撒克遜人（Anglo-Saxon）和日耳曼部落占領，在此後漫長的征戰與混居過程中，逐漸形成了被人稱作諾曼人（Norman）的統治時期。英國在 1066 年被諾曼第（Normandy）地區的征服者威廉一世（Wilhelm Ⅰ）國王所兼併，之後由於局勢的穩定，建築活動也逐漸恢復。因此，從這一時期至 13 世紀初哥德式建築風格興起之前英國的羅馬風建築，都是以諾曼建築

（Norman Architecture）爲主體進行發展的。

早期的基督教堂建築平面和建築結構都相當簡略，而且平面並沒有形成固定模式。教堂的平面呈近似十字形，這種平面有時是拉丁十字形，有時則是正十字形。早期的教堂在縱橫兩個建築部分都是單一空間，沒有側殿，有時爲了拓展建築內部的空間，還在十字相交處（Crossing）加建一些附屬建築空間，因此使十字形的平面形式遭到破壞。教堂建築中設置的鐘塔位置並不固定，在十字交叉處、後殿和側面都有所設置，但這些高塔多爲方形平面其上加四坡尖頂的形式。

英國的天氣潮濕、多風、多雨，因此在教堂的建造上設計出了一種又深又

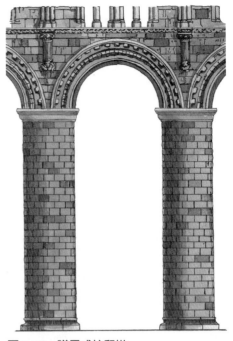

圖 6-28　諾曼式柱和拱
由於羅馬風式建築並沒有能解決中廳拱頂側推力與重力的傳導問題，因此作爲主要承重部件的中廳與側廳之間的墩柱，大多是這種高大、粗壯的造型，柱子上的裝飾也很簡單。

窄的門廊（Porch），這種做法可以有效地避免大風的直接侵襲。英國全年陽光照射的時間很短，大多數都處於陰雨的籠罩之下，這就要求加大窗子的面積以盡可能地增加採光量，另外高坡屋頂也達到了很好防止雨雪的作用。

在諾曼人統治時期開始之後，大型的教堂建築開始出現。雖然各地在教堂興建方面仍舊存在一些地區性的差異，但教堂建築基本的構成和形象已經逐漸定形：教堂多採用拉丁十字形平面，在西立面和十字交叉處都設置高塔，後殿有方形和半圓形兩種平面形式，但禮拜室的興建還處於較爲隨意的狀態。甚至 12 世紀時，英國除了一些大型教堂建築之外，更多的教堂還普遍採用木結構的拱頂。而在採用拱頂的教堂中，穹面的重力和側推力也大多是由牆體和底部的墩柱（Pier Buttress）支撐，肋拱的形象雖然已經出現，但並沒有多少實際的功能作用，只是一種勾勒突出拱頂結構的裝飾線而已。

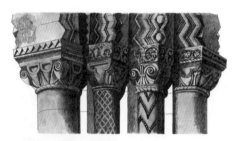

圖 6-29　聯排式柱
英國羅馬風式教堂中的柱子裝飾多樣，有時甚至呈現出非常怪異的形象。

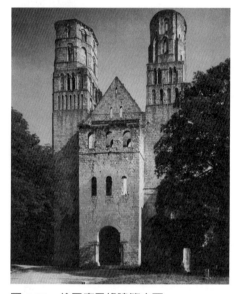

圖 6-30　倫巴底風格建築立面
這是法國諾曼第地區殘存的一座建於 11 世紀的教堂遺址，此時期由於倫巴底傳教士的到來，而使法國教堂呈現出一些倫巴底建築特色。

　　由於墩柱承重的功能性使得其造型敦實，不太易於進行外觀的藝術處理，再加上北方基督教的樸素教義，使得教堂內部的裝飾極少。粗壯的柱子上以曲折紋和菱形紋等線刻紋裝飾圖案為主，拱券和教堂的其他部分大多無裝飾，或只有一些諸如鋸齒形、曲線形的花邊或盲拱的裝飾。這種直接暴露磚砌結構的簡約風格的教堂內部所呈現出的肅穆氛圍，與宣導禁慾主義的教理相符合，因此也成為英國早期諾曼風格教堂的內部空間特色之一。

　　由於英國的羅馬風建築是在北歐維京（Viking）海盜與諾曼第人相結合的政權基礎上發展起來的，因此除了有來自諾曼第地區的建築傳統之外，英國本土和北歐的建築風格也在此時的教堂建築中有很強的表現。這種北歐建築風格所體現的是與其地區的特點分不開的。北歐地區寒冷，森林資源豐富，所以這裡也產生了一種獨特的教堂形式 ── 木結構教堂。

　　這種木結構教堂也是從初期那種聚集教眾的大型會堂建築轉變而來的。在基督教傳入一個新地區之後，首先藉由當地已有的傳統建築作為活動場所，然後再進行教堂的營造。最初的教堂由當地工匠建造，因而形成地區性風格很強的教堂建築形式，這也是所有新類型建築產生所必經的初級階段。

　　木構教堂的形式在斯堪的納維亞（Scandinavian）地區的各國都有所發展，並在長時間的營造過程中逐漸形成了此類教堂建築的特色。在很大程度上，木構教堂的平面逐步向著中西歐大部分地區流行的十字形會堂平面形式**轉**

變，其平面開始以主殿為中心，除主殿外還有側殿、橫翼和後殿，在較大型的教堂內部，甚至還透過支柱承托設置在主殿和後殿之間的迴廊。教堂內部以木結構為主要支撐結構，但也可以用木材在立柱間做出拱券的形式並加以裝飾。屋頂和側殿、後殿，也都是採用不同交叉形式的木構架建成。雖然這種木結構教堂在內部空間上極力追求與石結構教堂大廳的一致性，但內部空間形象卻與石結構教堂大不相同。除了一些木質的雕刻與裝飾品之外，教堂裸露的複雜結構屋頂，也是教堂內的一大景觀。

這種木結構教堂的外部形象也極富地區特色。由於北歐地區氣候寒冷、多風雪，因此教堂外部也像普通住宅那樣，由高聳陡峭的坡屋頂覆蓋，而位於十字交叉平面中心的穹頂，也大多改成了帶有錐形尖頂的高塔形式。出於保護結構材料等目的，這些木構教堂外部多不像石構教堂那樣雕刻過多的花飾，而是將帶有各種雕刻圖案和圓雕形象的裝飾集中在教堂內部。在有些教堂的外牆、屋頂或內部結構端頭，會加入一些與本地區原始宗教相關聯的裝飾形象。

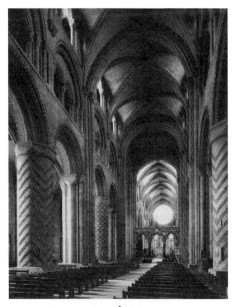

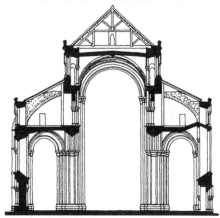

圖 6-31　達勒姆大教堂中廳及建築剖面
達勒姆大教堂是英國教堂中較早在中廳採用尖肋拱的建築實例，這座教堂的側廳仍舊採用的是傳統的十字拱與半圓肋拱相組合的形式，但在側廳拱頂上出現了為加固中廳拱頂而設置的扶壁。

由此也可以斷定，斯堪的納維亞地區教堂建築的樣式和裝飾特色，一定與地區原始宗教信仰有著某種聯繫性。這種在建築中體現出的強烈地區色彩和異教形象，也是斯堪的納維亞地區木構教堂的最大特色所在。

除了木結構教堂之外，在北歐的斯堪的納維亞地區，由於基督教的傳

播，各種磚石結構的教堂也開始被興建起來。這些石構教堂建築與木結構教堂不同，它們在形制上大部分承襲自外來標準，受諾曼風格影響，教堂的內部空間和外部形象都更加規整了。

這些教堂的平面大都以拉丁十字形為基礎，但在實際興建時因具體要求的不同而導致這些教堂最終形成的平面中的十字形表現並不完整。北歐地區的教堂內部空間雖然也是十字形平面，並分為主殿、聖壇、後殿和兩側翼，但內部這些空間的設置並不相同。比如在早期的一些小型教堂中，有的只有一個主殿而無側殿，而且出於結構需要，有的還有用柱廊將主殿從中間縱向分隔開，形成了奇特的二通廊的主殿形式。有的教堂則十分注重主殿的空間營造，但極大縮略橫翼，使教堂平面十分近似早期長方形平面的巴西利卡式大廳。

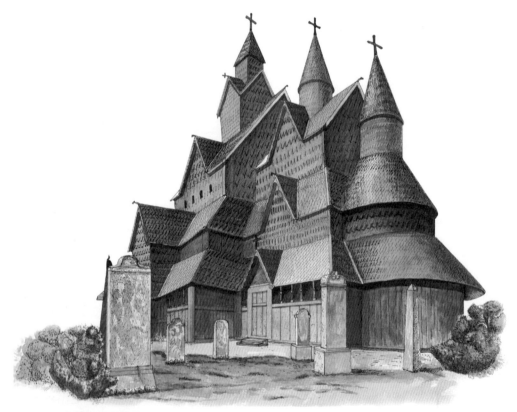

圖 6-32　奧爾內斯木教堂
斯堪的納維亞地區以原木結構的教堂建築最為特別，這種教堂雖然主要受英國和歐洲地區的羅馬風建築影響，但多以錐尖頂和很陡的坡屋頂形式結束，以利於排除積雪，因此具有很強的哥德式建築意味。

總之，作爲後起之秀的英國，在10世紀之後教堂的建造工作逐漸頻繁起來，也像中西歐地區一樣，將營造的主要精力集中在修道院建築群的修建上。林肯（Lincoln）、坎特伯雷（Canterbury）等著名的修道院建築群都是在這一時期開始修建的。龐大的規模

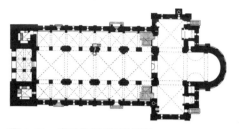

圖 6-33　丹麥隆德教堂平面
北歐地區的教堂建築形制，主要模仿法國和德國等歐洲內陸地區的教堂而建成。

和高敞的內部空間爲這一時期修道院教堂的主要建築特色，細部處理方面還凸顯出很強烈的早期盎格魯—撒克遜建築風格的影響。雖然到12世紀之後英國磚石砌築的拱頂已經逐漸流行，在實際應用中也取得了很大程度的發展與進步，但英國這一時期木構屋頂與高大中殿相配合的傳統建築形式也仍舊流行。由於木質屋頂的重量相比砌築拱頂要輕得多，所以使教堂內部和立面的裝飾都可以更加隨意和多樣。木結構屋頂的教堂在內部主殿與側殿的劃分方面有著多種形式。由於柱廊幾乎只承受自身的重量，而不用去支撐其他建築部分，所以雖然粗壯的墩柱被保存下來，但柱身和柱間拱等部位的雕刻裝飾與線腳都可以更深，由此形成更具光影變化的內殿空間形象。

這種木結構屋頂的形式還使得建築立面的構圖也從結構部件的制約中解脫了出來，成爲教堂建築雕飾最爲集中的部位。在英國的一些地區，就出現了一些擁有大量精細雕刻裝飾的教堂立面實例，建築外牆上出現了複雜和密集的雕刻裝飾。一些教堂的造型還拋棄了兩座高塔的形式，僅以三個層層退縮形式的大門和盲拱、玫瑰窗及各種密集的雕刻裝飾相配合，形成極富裝飾性的華麗外觀形象。

圖 6-34　12世紀蘇格蘭教堂入口立面
這座教堂的立面明顯受倫巴底教堂立面風格的影響，但利用高超的雕刻技法，這座建築的立面顯得更富裝飾性。

圖 6-35 倫敦白塔城堡
倫敦白塔城堡以關押眾多英國皇室成員而著稱，也是英國現存中世紀城堡中最著名的一座。

　　這些裝飾精美的內殿和正立面，都體現出一種對橫向線條的強調。無論是中殿裡三層的券柱廊形式，還是建築正立面中拱券大門、盲拱等裝飾因素的設置，都力在突出一種穩定的橫向線條的延伸，這與法國地區教堂內部對縱向線條的強調方式形成反差，而這種構圖藝術處理手法的反差也體現在之後出現的哥德式風格的建築上。

　　這一時期北歐地區的教堂建築相對於英國和中西歐來說，還處於剛起步的階段，因此教堂建築呈現出較為靈活的變化和強烈的地區特色。北歐和英國地區出現的木結構教堂建築，是這兩個地區最具特色的建築成就，古老的木結構教堂向人們展現了一種極富傳統特色和宗教融合性的宗教藝術形式。

5 德國羅馬風建築

　　德國地處歐洲的中部地區，最早也是古羅馬帝國的行省之一。古羅馬帝國衰落之後，德國地區處於查理大帝的法蘭克帝國統治之下。在查理大帝之後，法國和英國地區都在混戰的過渡時期之後逐漸建立了比較統一的地區分治政權，而德國的廣大地區，卻一直處在地區勢力割據的混戰之中。在幾百年的混戰之中，雖然出現過奧托王朝（Ottonian Dynasty）、薩克森王朝（Saxon Dynasty）等具有代表性的王朝統治（919～1024 年），但短暫和相對的統一與和平，並不能成爲德國歷史發展的主流。正是由於德國地區幾百年都處於地區戰爭歷史中，因此羅馬教廷及各宗教派別，都趁機在德國各地方政權中發展自己的勢力，由此導致德國的宗教及宗教建築的發展，相對於其他局勢安定的地區也毫不落後，甚至在宗教建築藝術方面還頗具代表性。

圖 6-36　瑪麗亞拉赫本篤會修道院教堂
這座教堂在 12 世紀中期完成修建工作，建築最突出的特色是在頂部共設置了六座塔樓，而且建築西部入口也和東部後殿那樣，設置凸出立面的半圓室。

由於德國地區歷來被作爲羅馬教廷的重要控制區域，因此各個時期的地區統治者只要有一定的物質條件，都會很注重教堂的興建。德國地區與其地區的教堂建築在風格發展上聯繫緊密。萊茵河流域盛產石料，因此這一地區的教堂以石砌材料砌築爲主；西北地區則以磚和木結構爲主。這種建築材料上的差異，也直接導致建築形象上的不同。

從 6 世紀初查理大帝擴張基督教的勢力範圍、提倡興建教堂建築時起，受拜占庭集中式穹頂的教堂影響而修建的圓形洗禮堂（Circular Baptisteries）建築就幾乎遍布德國全境。因此德國早期的羅馬樣式建築，出現在具有東方藝術傾向的建築基礎上，並由此建立起了具有經典意義的羅馬式建築。

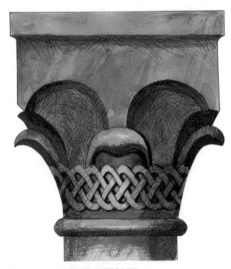

圖 6-37　德國羅馬風柱頭
德國羅馬風教堂建築中的柱頭，大多都要進行特別的雕刻裝飾，尤其以動植物的變形圖案最為多見。

德國各地區建築在發展總體上來說要慢於法國和英國地區。一方面是由於各地區間的征戰延緩了社會和文化的發展，另一方面是德國各地的城市化進程發展要比英、法兩地慢。這種人口散居的狀態不像城市那樣有集中的人力和明確的分工，人們對於建築的需求也沒有那麼強烈，因此德國大型宗教建築的興建也進展緩慢。德國地區真正大規模的羅馬風建築的興起，是從大約 11 世紀之後才開始的。德國的羅馬風建築風格的發展，因區域傳統的不同，大致可以分爲三個中心區：以萊茵河爲界劃分的上萊茵地區（Upper Rhine）和下萊茵地區（Lower Rhine），以及薩克森地區。

德國南部和上萊茵地區的教堂多採用早先的那種長方形大廳的巴西利卡大堂形式，但建築模式與常見的巴西利卡式的教堂相比，其平面形式的處理很有自身的特點。具體地說，在主殿兩端的平面處理上，又加入了一些新的要素，比如上萊茵地區最重要的施派爾教堂（Speyer Cathedral）。施派爾教堂最早在 11 世紀時建成，此後又在 12 世紀進行了改建，這次改建的最大成果是

為中廳覆蓋十字拱的屋頂，同時在長
方形大廳的兩端都建造了塔樓，使建
築東西兩側均帶一對尖塔的奇特形式
最終形成。上萊茵地區的大教堂與其
他地區那種拉丁十字形帶半圓或放射
狀後殿的教堂平面形式不同，這種平
面往往呈近似「工」字形的形式。比
如在施派爾大教堂中，教堂西立面為
兩個對稱的平面，為四邊形的鐘塔與
一個立面為多邊錐尖頂的大廳的組合
形式。在錐尖頂建築的兩側，還各伸
出一個短的側翼，形成獨特的造型模
式。

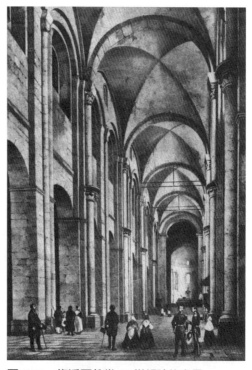

圖 6-38　施派爾教堂 19 世紀時的內景
施派爾教堂的內部，至今仍保留著 12 世紀拱
頂改建之後的樸素造型，中廳只有十字拱四邊
設置肋拱，而且中廳和側廳的拱頂、肋拱都沒
有線腳和其他形式的裝飾。

　　教堂的中廳採用帶橫券的十字拱
頂形式，旁邊還有低於中廳的兩側廳
輔助支撐中廳的屋頂，同時在建築內
部形成側廳。在教堂的東端，最後部
分的半圓室之前，同樣是帶有一個短
橫翼的後殿。這個部分由一個位於中心的平面
為多邊形的穹頂和兩邊對稱設置的一對高聳鐘
樓構成。在教堂最後部半圓室的外牆上，從上
至下都是類似於倫巴底式的拱券壁龕、一圈連
柱拱廊和帶壁柱的盲拱裝飾。比較引人注意的
還有後殿鐘樓的外側，加入了傾斜的扶壁以加
固結構。這對扶壁牆的造型是通透的開上下兩
層的拱券，已經呈現出很強的後期哥德式飛扶
壁的形象特徵。

圖 6-39　施派爾教堂東立面
教堂東立面的鐘塔下部，為鞏固結
構加入了一段扶壁牆，而為了美觀
在扶壁牆上開設的拱券，則使飛扶
壁的結構明確地顯現了出來。

　　薩克森地區和下萊茵地區的教堂也有著各
自的地區特色，並受不同建築傳統的影響。不

過這兩個地區在總體上都保持了上萊茵地區的這種以會堂式建築平面為主、側翼建築形象不明顯，和在主體建築中設置高塔的建築特點。下萊茵地區也是多個重要的大教區的所在地，受倫巴底建築傳統的影響較為深遠，因此這一地區所建的教堂，是德國地區範圍內品質較高，也是取得成就較大的建築形式。在下萊茵地區最具代表性的羅馬風建築是美茵茲大教堂（Mainz Cathedral），這座教堂無論從平面形式、內部結構，或外部形象上來看，都堪稱這一時期最具特色的建築。

美茵茲大教堂的修建與改造工作大約從 11 世紀持續到了 13 世紀。這座教堂的建築規模十分龐大，其主體部分是由寬大的中殿和每邊各兩個側殿構成的。雖然在西端建有橫翼，但橫翼向外出挑不大，因此整個教堂的平面近似為長方形。

教堂在主殿的東西兩個端頭都建有類似普通後殿的半圓室空間，其中東端的半圓室空間較小，西端的半圓室空間較大，半圓室的平面由三個不同方向上的半圓構成三葉形的形式。教堂東西兩個端頭都建有雙塔，還各建有一座八角形的巨大塔樓，因此整座教堂的外部屋頂上有大小 6 座高而尖的塔樓出現。這些塔樓同這一時期出現在德國其他地區

圖 6-40　美茵茲大教堂
美茵茲大教堂在 11 世紀時建成，但其各種改建與整修工作直到 13 世紀時仍在繼續，因此造成教堂十分多樣化的形象特徵，這也是許多中世紀教堂的共同特色。

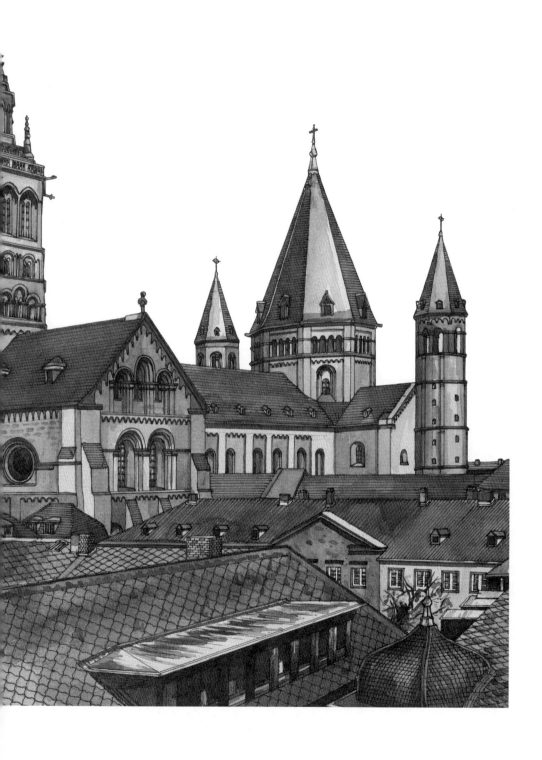

教堂建築中的各種塔樓一樣，無論其平面是四邊形、多邊形還是圓形，在頂端大多以尖細的錐形頂或向高處退縮的形式結束，以便和中央的大尺度塔樓一起，在造型效果上營造出一種向上的動勢。

　　薩克森地區的教堂，也在很大程度上保持著這種在平面上兩端側翼伸出不明顯、建築主殿東西兩端都設鐘樓與塔樓的建築形式特徵。但薩克森地區的教堂形式並不是固定不變的，在德國地區性的主體建築兩端設尖塔的固定建築形制下，薩克森地區又發展出一種極具地區特色的建築立面形式。這種新的建築立面，有時是透過對西立面的單方面進行突出表現而實現的。

　　薩克森地區的許多教堂，都將建造的重點集中在西立面的處理及塔樓的營造上，而相對於西立面，教堂東端及十字交叉處的高塔反而顯得不那麼重視。薩克森地區教堂西立面最突出的特色，就是在構圖上將兩座高塔與主體建築之間連接的部分進行突出處理。11 世紀建成的甘德海姆修道院教堂（Gandersheim Abbey），為解釋人們如何花費心思進行這種凸出於高塔之間的橫翼設計提供了一個典型的範例。這座教堂的西立面幾乎完全將後面的建築部分擋住了，高大的雙塔同實牆面般的正立面相比，反倒不顯得那麼突出。整個正立面牆體的高度比教堂的主體建築還要高，而整個正立面除了一個簡化的倫巴底式大門和橫向條紋之外沒有過多的裝飾，更凸顯出這個正立面的奇特性。

　　除了甘德海姆修道院教堂之外，還有許多與之相類似的教堂建築出現。這些教堂建築都具有震撼人的藝術力量，也就是無一例外地透過抬高西部立面將主題凸顯出來了，甚至在一些教堂建築中，兩座鐘塔也與主建築正立面有機地結合在一起，成為立面的裝飾性組成部分之一，整個立面變成了一面上部向中間退縮式的完整牆面形象。可以說，這種獨立式正立面的建築形象在此時開了

圖 6-41　甘德海姆修道院教堂
這種具有堡壘般封閉立面的教堂，是薩克森地區所特有的一種教堂建築形象。

先例。此後的羅馬風發展後期以及哥德式時期，也有一種在教堂正立面構圖上做文章的設計實例，但手法已經轉爲只在正面一側修建一座尖塔的建築模式。哥德式時期著名的烏爾姆大教堂（Ulm Cathedral），就是只建了一座尖峰般的高塔而全球聞名。

除了西立面的變化之外，值得注意的還有一種三葉形（Trilobal）平面的普及使用。三葉形的平面形式首先在教堂的後殿中得到了很廣泛的使用，後來在此基礎上發展出了建築內特有的裝飾圖案和縱長的拱券窗的形式，並成爲哥德式建築時期教堂中最常見到的形象。

總的來說，德國的羅馬風建築受義大利倫巴底地區建築藝術的影響較大，其羅馬風教堂的建築總體造型上以突出高大的塔樓爲特點。塔樓也是教堂外部最突出的形象特徵，它一般設置在主殿的東西兩側、十字交叉處。各地的塔樓在造型上以四邊形、多邊形和圓形平面爲主。塔樓頂部一般都做成陡峭的圓錐形頂，並在塔身上開設有連續的拱券。

德國的羅馬風教堂建築，受其分裂的社會發展狀況影響，因而在各個獨立的公國相互比較的情況之下都有所建造，所以相較於法、英兩地在分布區域上較廣。每一種建築新風格和新形式的出現，在德國各地的發展都會在比較統一的形象基礎上顯示出一些地區建築風貌的特徵，這種在統一中又各具特色的發展軌跡，也是德國羅馬風建築的突出特點之一。

圖 6-42　帶三葉形拱券的大門和四葉飾鑲板
哥德式建築中許多經典的樣式和結構，都是從羅馬風時期的建築中沿襲下來的，比如這種三葉形的拱券，和帶雕刻的四葉飾鑲板形式，在後期的哥德式建築中就十分常見。

CHAPTER 7

哥德式建築

1 綜述

在 10～12 世紀的羅馬式建築中，拱頂的結構設計與砌築方法還處於不斷探索階段。因為拱券大多十分笨重，所以，拱券兩邊支撐的牆垣也很厚。雖然這一時期已經出現了十字拱的形式，並借助於十字拱將結構的推力與重力從對牆面的側推力轉移到墩柱的承重力上，但這種十字拱券仍在結構形式與使用上存在一系列的弊端，不令人滿意。

而且由於受拱券結構的制約，教堂內部的空間十分狹窄，牆上的窗子被建造得很小，室內的光線也因此較為昏暗。總之，羅馬風時期的建築，尤其是各種拱券頂樣式的實例，不僅耗費大量的建築材料，而且在建築空間造型上顯得十分笨拙，建築使用效果也不理想。

到了 12 世紀中葉以後，在各種羅馬式拱券結構的基礎之上，出現了一種更成熟的新拱券結構。伴隨這套新拱券結構的不斷發展，教堂建築的內部空間結構、外部樣式及牆面、柱子等處的細部裝飾，也都發生了一系列的變化。這種新拱券結構所引發的新建築，被後世稱為「哥德式建築」（Gothic Architecture）。這種新的建築形式是由仿羅馬建築的風格逐漸演變而形成的，它的出現在整個中世紀的建築發展史上達到了一個里程碑的作用。因為哥德式建築不僅是之前人類拱券結構探索的一個重要成果總結，還是新教堂空間和形象逐漸形成的一個重要時期。

在哥德式建築所引發的一系列教堂空間和形象的改變之中，有著最關鍵

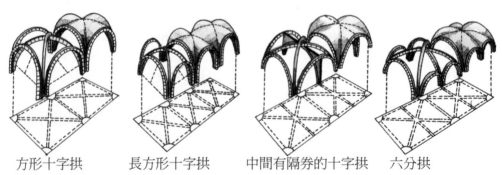

| 方形十字拱 | 長方形十字拱 | 中間有隔券的十字拱 | 六分拱 |

圖 7-1　以十字拱為基礎的肋拱結構

肋拱有半圓形和橢圓形的形狀變化以及肋條數量上的變化，這些變化與不同高度的邊肋和十字肋相結合，可以對應產生正方形和長方形兩種不同的建築空間形式。

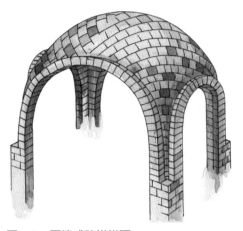
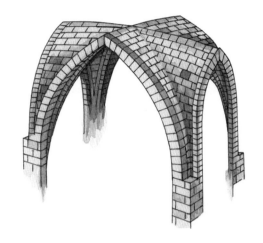

圖 7-2　哥德式肋拱拱頂
羅馬風式的十字拱形式只適用於營造方形或長方形平面的空間，而哥德式的尖拱卻可以適用於環形和放射狀等各種平面形式，這是哥德式尖拱券形式在結構上的優越性。

作用，也是哥德式建築最為突出的特點就是尖拱。尖拱（Pointed Arch）也被稱為二圓心尖拱（Acute Arch），這是一種由來自兩個相同半徑圓形中的弧線相交形成的尖拱形式。這種二圓心尖拱在 11 世紀的一些倫巴底（Lombardy）教堂建築中就已經出現了。與半圓形的拱券形式相比，尖拱券的結構獨立性較強，對兩邊牆面產生的側推力較小，因此有可能使建築牆面不再那麼沉重。尖拱券的另一大優勢還在於，利用對尖券自身跨度的調節，可以使不同方向上的十字拱券一樣高，這樣連續設置的尖拱券形式，就可以使教堂的中廳上部得到一個完整、平滑的拱頂。而且，尖券組合的形式，使十字拱券頂中廳的平面不再局限於由數個正方形的開間一字排開的形式，半圓形的後殿同樣也採用拱頂的形式，使整個教堂的內部空間更流暢也更統一。

除了標誌性的尖拱券之外，哥德式建築

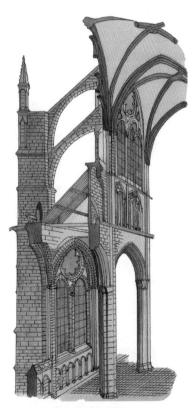

圖 7-3　尖拱券與飛扶壁
尖拱券與飛扶壁的結合，是哥德式建築最大的結構創新之處，這種組合使建築內部牆面的結構作用減弱，因此可以開設更大面積的視窗。

結構中與之配合的還有十字拱、肋拱和扶壁（Buttress），這些建築結構在羅馬風時期都已經出現，但都分散著被用於各種羅馬風教堂建築之中。嚴格地說，哥德式建築在單體的結構上並沒有多大的創新，但關鍵的是，哥德式建築將早先出現的這些建築結構形式進行了有機組合和綜合運用，借助這種有機組合的新的建築語言，哥德式建築讓不同的結構都得以最大化地發揮出它們的優勢。

圖 7-4　沙特爾主教堂飛扶壁細部
隨著哥德式建築結構的不斷完善，飛扶壁上的裝飾也越來越多，這些裝飾以透空的小拱券為主，使飛扶壁顯得更加輕靈。

在哥德式的教堂建築中，與尖拱架券相配合的是扶壁結構，尤其是一種牆面中部挖空的飛扶壁（Flying Buttress）結構。所謂飛扶壁，是一種連接側廊外承重牆與主殿的肋架券。這種肋架券設置在側廊建築之上，並跨過側廊懸空架設在空中，因此又被稱為飛扶壁。飛扶壁所起的作用是將中廳拱券結構所產生的側推力傳遞至側廊外的墩柱和地面上，在整個傳遞壓力的過程中，拱頂的拱券、飛扶壁及骨架結構柱、牆面，把垂直的重力和傾斜的推力進行了分解。因此，中廳兩側牆面和側廊作為重力和側推力主要承重結構的作用已經不再那麼重要，而由此也給建築形象帶來兩方面的影響。一是牆面變薄而且開窗面積越來越大，外牆變成了大面積彩窗的承載面，而不是拱券的主體承重結構；二是側廊由於平衡側推力的作用被扶壁所取代，因此從與中廳等高的多層建築退縮為只有底部一層的建築部分，有的側廊雖然仍舊保留了二層，但二層已經被縮減為狹窄的走廊。

至此，由於尖拱券和扶壁的使用，使得在哥德式教堂中的窗子開始占據越來越大的面積，心靈手巧的工匠們以彩色的玻璃對窗子加以裝飾。人們還用彩色的玻璃（Stained Glass）在窗戶上鑲嵌出一幅幅以聖經故事為主要題材的畫面，以達到用形象的畫面來傳播教義、教育教眾的目的。教堂中彩色玻璃窗

的形象是隨著玻璃製作技術的進步而變化的。早期由於 11 世紀的時候玻璃的顏色只有 9 種，而且又以深藍色爲主要的基調，所以圖案變化豐富但色彩以藍色爲主，且色調相對統一。此時借助這些彩色玻璃窗照明的教堂內部迷離幻彩，再加上高大的穹頂，使教堂內部形成十分能打動人心的空間效果。

到 12 世紀的時候，人們能夠生產出的玻璃的顏色已經達到了 21 種之多，玻璃板的面積也增大了，所以玻璃窗畫的色調轉向以紅、紫等明快的顏色爲主，但圖案變化相對變少。直到最後被純淨的無圖案玻璃窗所代替，但從此玻璃的裝飾性被消除，只是作爲一種採光的建築構件元素而出現了。

哥德式教堂外部的裝飾形式最初時直接模仿自晚期的羅馬風建築。直到13 世紀的時候，哥德式建築形成了特有的建築裝飾模式，最突出的是在立面、高塔和扶壁的裝飾發展上都日趨尖細，而且這種尖飾的應用變得越來越無束縛和自由化。在窗戶的裝飾方面，則從最初只是在磚石上面設置簡單而粗壯的花式窗櫺，發展成爲後來的用纖細的石條或鉛條在巨大的開窗上拼合成的複雜花式窗櫺。

哥德式教堂的外部最初裝飾十分簡樸。但到了 13 世紀之後，隨著建築結構上的成熟，簡樸的裝飾風格被華麗的裝飾風格所取代。這一時期教堂的外部出現了各種華蓋、小尖塔（Spire）和山花等裝飾品，教堂的大門以及大門周圍的牆面像羅馬風建築的入口設計風格一樣，多以聖經故事和聖徒像爲裝飾題材，進行密集的雕刻裝飾，以達到一種生動直觀的宣傳效果。

圖 7-5　哥德式彩窗
利用玻璃塊拼接而成的哥德式彩窗上，多以《聖經》中的故事為主要題材設置不同的畫面，以達到更直白、形象地教育教衆的目的。

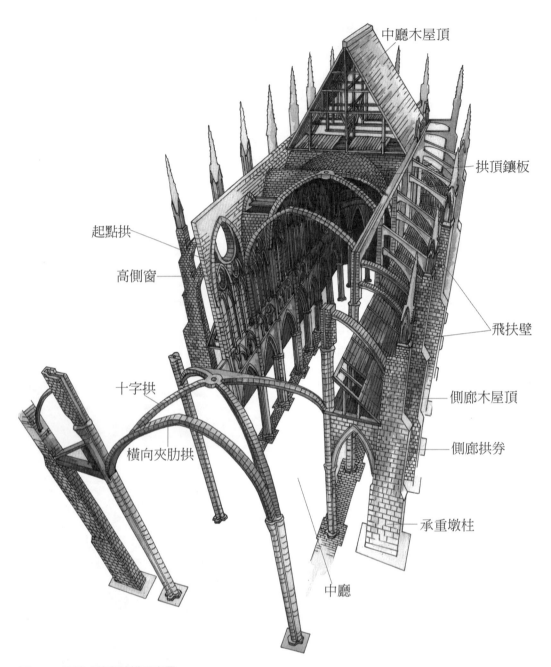

中廳木屋頂

拱頂鑲板

起點拱

高側窗

飛扶壁

十字拱

側廊木屋頂

橫向夾肋拱

側廊拱券

承重墩柱

中廳

圖 7-6　哥德式教堂結構示意圖

　　哥德式教堂綴滿雕刻裝飾的外部，體現了它作為城市紀念碑的地位。在哥德風格時期，以英、法、德等地為代表的城市經濟及王權逐漸崛起，成為社會發展的主流。作為城市及王權象徵的教堂建築同之前宣揚神學與教廷力量象徵的教堂建築意義不同，此時的教堂建築不僅反映出市民們對於城市的忠誠和擁

護，表現出了雕刻工匠們非凡的技藝水準與創造力，還表現了一種濃郁的世俗生活之氣。

哥德式建築在內部空間的設計上以中廳為主。由於中廳採用尖拱券系統，所以平面進深通常都被建造得很長，但其寬度受拱跨限制則較短。隨著建造技術的進步，中廳被建造得越來越高，以 40、50 公尺最為常見，因此教堂內部形成峽谷般狹長而高深的空間。隨著中廳建築高度的上升，廳兩邊牆面壁柱上的柱頭的裝飾設計也開始漸漸淡化，兩窗之間的支柱被做成束柱的形式彷彿從地下生長出來的一般，從地面一直衝到拱頂兩邊的落拱點上。這種連續束柱的設置，更加強了教堂內空間的高聳感。

哥德式大教堂也成為城市中最為重要的建築。它通常都位於城市中專門開闢的廣場上，在那裡，教堂不僅是人們用來舉行各種宗教儀式的場所，還成為城市審判、演出及一些公共集會的場所。總之，哥德式以教堂為主要代表的建築，除了在結構上更先進之外，還擁有了更多使用功能和象徵意義，它成為城市的象徵和一種城市實力競賽的標誌。也因為這個原因，使得各地區的哥德式建築在保持基本藝術共性特徵的基礎上，也體現出很大的差異，形成自己的特性。哥德式建築的主要流行區就在王權統治興盛的法、英、德等地，而在教廷為主導和擁有悠久古典建築傳統的義大利地區，則沒有真正流行過哥德式建築。

2 法國哥德式建築

法國在 12 世紀之後，其王權逐漸加強。法國王室的強大不僅表現在不斷對外擴充其領土方面，還表現在此時諸多建築被營造，尤其是大型教堂建築的建造方面。法國是哥德式建築的發源地，法國又將哥德風格稱為 Style Ogivale，這種建築風格在法國的發展大約經歷了三個時期。第一個時期是 12 世紀的發展早期階段，這時的建築中已經普遍使用尖拱券的結構形式，建築外部的裝飾還受早期羅馬風的影響，以帶幾何圖案的格子窗為主。第二個時期大約是 13 世紀中期，這時期的建築結構並無太大創新，但出現了輻射狀的

花式窗櫺圖案，所以人們將這一時期的哥德式建築風格稱之為「輻射式風格」（Rayonnant Style），同時這一時期建築的高度開始大幅度地增加。第三個時期是在輻射式風格基礎之上發展出的「火焰式風格」（Flamboyant Style）時期。火焰式風格也是法國哥德式建築發展晚期的最後一種風格，大約在 16 世紀之後隨著哥德式建築發展的衰落而沒落。

除了早期結構與風格探索時期的發展之外，法國哥德式建築之後發展出的輻射式和火焰式兩種風格，都是針對以窗櫺為主的雕刻裝飾樣式而言的。可見在哥德式建築結構體系確立之後，建築發展的重點就轉移到了裝飾方面，而這也與教堂作為城市榮譽象徵的社會功能相符合。因此可以說，哥德時期教堂裝飾的精美感被大大增強了。

在法國，哥德式建築有南北之分。同樣，法國的民族也有南北之分，南部為羅馬族，北部為法蘭克族。在南部出產的一種火山岩可以作為建材，以豐富的色彩增強了建築物的觀賞性。北方因為天氣十分潮濕，為了加強室內空氣的流動性，於是在建築造型上採用了大格子窗的設計。總之，北方建築主要強調了設計的原理及構想，這一點近似於其他的歐洲國家。在北方建築的特徵上，表現為高坡度的屋頂、西面的塔樓、塔尖、尖細的閣樓、飛扶壁和形狀高大的格子窗，這些從垂直方面表現出來的特徵，顯示出了建築結構件之間合理的作用力和高度與垂直之間的傾向性。

位於法國巴黎正北方向的聖德尼（St. Denis）修道院教堂，是由蘇戈爾（Suger）修道院的院長設計並主持建造的，也被認為是哥德式風格出現的開端。聖德尼修道院教堂採用尖拱的形式獲得了大面積的玻璃窗。其中最富新意的結構部分在後殿，因為教堂的後殿平

圖 7-7　聖德尼修道院聖壇隔板
聖壇隔板是一道分隔聖壇與中廳其他空間的欄牆，這種欄牆一般有木製和磚石製兩種形式，隔板的樣式與裝飾風格通常與教堂建築相統一。

面是由呈放射狀設置的九個禮拜堂組成的半圓形，而且這個不規則平面的後殿在內部完全由柱子與拱券結構支撐。支撐尖拱肋與柱子相結合的方式，使整個後殿都沒有實牆分隔，還形成兩條明亮的迴廊，因此內部可以最大限度地採用自然光照明，比之前任何一座教堂的內部都要明亮得多了。

聖德尼修道院教堂改建之後利用新結構形式又得到了更加明亮的建築內部效果，也在當時受到了其他地區人們的關注。因此，人們透過聘請修造聖德尼修道院教堂的工匠和模仿與複製相同結構的方式，將始於聖德尼修道院教堂的新結構傳播開來。

法國各地在哥德式時期都興建了教堂建築，在結構的框架設計與修造技術等方面都已經相當成熟。在哥德式建築幾百年的發展過程中，也產生出了

圖 7-8　布爾日教堂扶壁結構
雖然側廊的牆體被提高，但由於採用了雙層的扶壁結構，因此並不影響主廳的採光，反而使主廳的牆面結構更加通透、墩柱也更加高細，使室內呈現出輕盈、通透的空間效果。

多座具有突出成就的哥德式教堂建築。法國最具代表的哥德式建築有巴黎聖母院（Notre-Dome）、拉昂大教堂（Laon Cathedral）、蘭斯主教堂（Reims Cathedral）、亞眠主教堂（Cathedral Notre-Dame of Amiens）、博韋主教堂（Cathedral St. Pierre of Beauvais）和沙特爾主教堂（Chartres Cathedral）等，其中最後四座被稱為法國四大哥德式教堂建築。

法國的哥德式建築在長期的發展中逐漸形成了一些比較固定的建築特色。

首先是教堂的立面。法國教堂的西立面也是正立面，通常都要建造成對的高塔。高塔間的建築立面底部是三個帶有尖拱的大門，上部橫向設置壁龕和欄杆的雕刻裝飾帶。正立面主體建築的中央上方則設置一個大玫瑰窗。由於西立

圖 7-9　聖德尼教堂迴廊
創新的尖肋券拱形式，正好滿足聖德尼教堂放射狀的迴廊對不規則拱頂的結構要求。

圖 7-10　巴黎聖母院
巴黎聖母院不僅是法國早期哥德式教堂的突出代表之作，其建築在平面布局、空間設置及結構等方面，都對後期法國和其他周邊國家興建的教堂具有很深的影響。

面的鐘塔都被設計成了非常高的獨立塔式建築，需要很大的工作量和較高的建造技巧，因此大多哥德式教堂西立面的雙塔都沒有完全建成，只留下修建到不同程度的塔基。

巴黎聖母院是法國早期哥德式建築的代表，其西立面就突出地表現出了這一特色。由於教堂西立面的尖塔沒有建成，因此形成平齊的立面形象。聖母院立面是典型的「三三式」劃分，即整個立面縱橫兩個方向上都由三部分構成。巴黎聖母院的西立面構圖縱向由兩個鐘塔和中廳三個元素構成，透過縱向牆壁很明確地劃分出來，橫向則由底部較窄的連續人物雕刻壁龕和較寬的欄杆層，將立面分為底部入口層、中部玫瑰窗層和上部的塔基層三部分。

玫瑰窗是哥德式建築中最具觀賞特色的一個組成部分。巴黎聖母院除正立面設置的直徑達 10 公尺的玫瑰窗之外，在其南北翼殿還各設有一個玫瑰窗，這兩個玫瑰窗都以精美的彩繪玻璃畫而聞名。除了巴黎聖母院之外，在沙特爾教堂和其他法國哥德式教堂中，在立面和翼殿也都設置了玫瑰窗。設置玫瑰窗的做法很普遍，而且玫瑰窗都被作為重要的部分進行裝飾設計，有著精美的窗櫺和彩繪圖案。

其次是教堂的結構。哥德式教堂建

築除了正立面突出之外，最具特色的就是精巧的結構。體現其結構特色的主要是塔樓和扶壁兩個部分。塔樓的設置主要集中在建築的西立面兩側和平面上的十字交叉處上方，一般是西立面對稱設置兩座高塔，十字交叉處設置一座高塔。不過，像沙特爾等教堂，在教堂後部兩側翼的端頭立面中也對稱設置雙塔，由於雙塔在技術性上要求較高，因此這部分的雙塔在造型上比較簡單，高度也有限，遠不如正立面上的塔樓。

教堂的高塔以西立面的雙塔為主，而十字交叉部分的高塔無論在高度和規模上都不及立面高塔。西立面部分的兩座鐘塔多被設計得玲瓏高聳，但也是因為塔的高度被設計得過高，往往需要高超的技術來建造穩固的結構，因此許多教堂西立面的高塔往往是塌了建，建了又塌，整個修造過程往往歷經百年以上，最終能夠建成不倒的極少。這種情況也導致了法國和許多其他國家的教堂西立面鐘塔，都如同巴黎聖母院的西立面鐘塔一樣，只建成了高塔座而沒有上面的塔身和塔頂。沙特爾教堂是西立面兩座高塔都建成的教堂範例，但這兩座高塔是分別在 13 世紀初和 16 世紀建成的，因此在高度和外觀樣式上都不相同。

再者就是飛扶壁。除了高塔之外，哥德式建築外部最突出的建築形象就是滿布

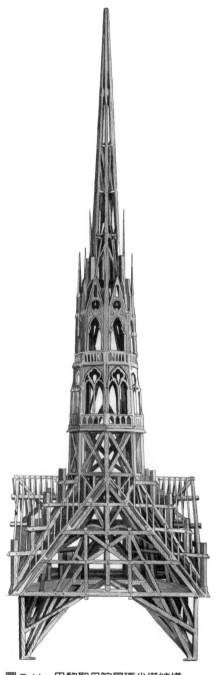

圖 7-11　巴黎聖母院屋頂尖塔結構
位於聖母院十字交叉處的小尖塔，實際上在內部採用木結構建成，木結構尖塔不僅可以大大減輕底部結構的承重力，而且還有絕緣作用，避免被雷電擊中。

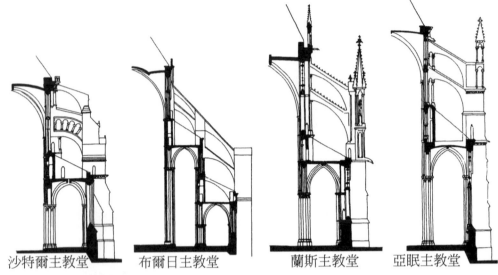

圖7-12 飛扶壁結構的發展
飛扶壁和扶壁墩柱的結構，也隨著哥德建築結構的發展而變得日益輕透，而且扶壁墩柱上也被加入了帶有雕刻的尖塔形象，以加強建築的升騰感。

| 沙特爾主教堂 | 布爾日主教堂 | 蘭斯主教堂 | 亞眠主教堂 |

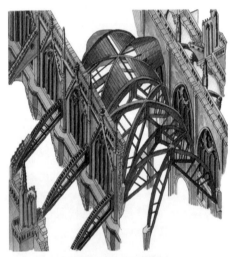

圖7-13 尖拱頂與扶壁結構圖
成熟的哥德式建築結構中，以肋架券和扶壁為主組成的框架結構代替牆面承重結構，從結構體系上顛覆了古典建築。

在教堂四周的飛扶壁。扶壁早在古典文明時期就已經出現，在拜占庭時期的代表性建築聖索菲亞大教堂中已經被作為支撐穹頂側推力的結構使用，但那時的扶壁只是一堵由底部向上略有縮減的實牆。此後扶壁在羅馬風建築中被作為一種有效的支撐結構而被廣泛使用。到了哥德時期，扶壁則成為教堂建築中最基本的結構，而且也是營造出哥德式建築獨特形象所必不可少的造型元素。

在哥德式教堂建築中，中殿採用尖拱肋的穹頂形式，底部牆面除保留一些承重部分之外，全部開設大窗，而穹頂結構的側推力則主要由建築外部的飛扶壁承擔。飛扶壁一端與建築內部尖拱扶腳柱的部分相連，另一部分與外部的墩柱相連，將推力與部分重力傳導到建築外部的墩柱上，以保證不在建築內部設置支撐結構，維護內部空間的統一性。

哥德式教堂除中殿之外，帶放射狀禮拜室的後殿也採用尖拱頂結構覆蓋，因此除建在主殿外部的支撐墩柱之外，還圍繞後殿建造。後來在主殿部分，側廊由於不再達到支撐作用而被削減為一層或乾脆取消，以使中殿上部的側牆可以開窗，中廳內部直接採光而更加明亮。再後來，飛扶壁墩柱與主殿之間的側廊空間被保留，而且這樣側廊也可以利用飛扶壁將其分割為一間間單層的祭祀或禮拜室，這些分布在主殿兩邊的小室滿足了教堂額外的空間需要。這樣也導致了教堂拉丁十字平面兩邊的橫翼伸出大大縮短，幾乎使教堂平面還原成為最初的長方形巴西利卡式大廳外加後端的半圓形禮拜堂的形式，這種較短橫翼的建築平面形式，也成為法國哥德式教堂建築的另一大藝術特色。

　　最後是內部空間，哥德式建築的內部空間受新的拱券與扶壁結構的影響極大，並呈現出幾個共同的特色。尖拱結構造成中廳的長方形平面跨度有限，因此哥德式教堂建築中廳的寬度一般都不大，但卻高而長。沙特爾教堂的中廳寬約 16.4 公尺，而巴黎聖母院的中廳寬度則只有 12 公尺多一點。在高度與寬度上，沙特爾教堂的中廳高約 32 公尺，長度達 130 多公尺；巴黎聖母院的中廳高約 35 公尺，長度也達到 130 公尺。其他幾座教堂的情況也近似，亞眠主教堂的中廳寬 15 公尺，高 42 公尺；蘭斯主教堂中廳高約 38 公尺，長約 138.5 公尺；而中廳最高的博韋大教堂的中廳高度更是曾經達到了 48 公尺，但因為結構問題，包括中廳穹頂在內，博韋教堂在興建過程中歷經多次倒塌，日後除了東部之外，其他部分終未建成。

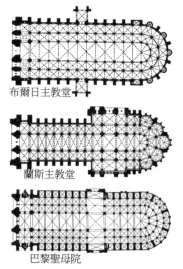

布爾日主教堂

蘭斯主教堂

巴黎聖母院

圖 7-14　法國教堂平面特點
以巴黎聖母院平面為代表的廳堂式教堂平面，是法國哥德式建築中最突出的特色之一。

　　為了與哥德式教堂狹長高深的中廳相配合，教堂內部各組成部分的形象也有了很大變化。首先是中殿拱券結構的支撐柱因為不再需要承受先前那樣的壓力和推力，因此柱身開始變得細高，而不是像羅馬風建築中的柱子那樣的粗壯。其次中殿與側廊之間的連拱廊也變成了一排尖券的空間形式。尖拱券之間的墩柱樣式變化較多，以束柱的樣式最為多見。早期的柱子多順應樓層的二層

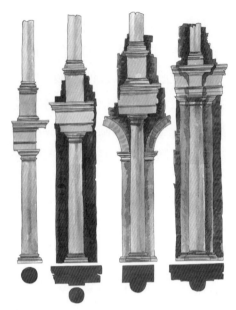

圖 7-15　柱式的演變
當柱子由古典時期的主要承重部件變成壁柱時，它也就成為了一種富於裝飾性的室內部件，因此可透過柱身凸出牆面的比例和線腳、雕刻來對其進行美化。

或三層劃分，也被簡單的出簷口截成兩段或三段柱子的形式。後來柱子的連貫性越來越強，甚至變成了從底部一直上升至柱頂的起拱點，再向上分成多條肋拱支撐牆壁的形式。

在法國哥德式流行後期出現的所謂的輻射式風格和火焰式風格，則主要是針對拱券、窗櫺等處的雕刻裝飾以及扶壁的形象而言的。輻射式風格的建築立面、窗櫺上大都採用一種細尖券的盲拱或與纖細窗櫺相搭配的形式。此時建築外立面和窗櫺、拱券等處的裝飾相較於前期簡單的尖拱形象要顯得通透和輕盈了許多。輻射式裝飾風格是透過立面石材雕刻和一些裝飾性細尖拱券的加入，

使建築或拱券的立面形象變得更加纖細，同時這些裝飾品的形象和特徵上，都注重對縱向線條和垂直縱向感的突出，因此輻射式風格是一種著力突出玲瓏的拱券形象和上升的縱向感的裝飾風格。

輻射式風格的雕刻裝飾中大量使用到了三葉形（Trefoi Decoration）、四

圖 7-16　法國哥德式教堂中的聖壇隔板
法國哥德式發展後期，無論教堂建築本身還是內部的各組成部分，都布滿了精細的雕刻裝飾，呈現出非常奢華的建築形象。

圖 7-17　火焰式欄杆
這種火焰式欄杆，被廣泛地應用於窗櫺和建築立面的裝飾中，具有很強的動感。

葉形（Quatrefoil）、
五葉形（Cinqufoil）和
八葉形（Octafoil）的
裝飾，並透過曲線和尖
細的拱券形象來達到
增強縱向視覺效果的目
的。輻射式風格發展到
一定階段以後，隨著雕
刻技藝和裝飾意識的提
高，人們開始尋求一種
更華麗、更繁複的裝飾
風格，於是火焰式風格
便由此誕生。

圖 7-18　布滿尖塔裝飾的香博堡
香博堡主體建築上不僅設置了義大利式的天窗用於採光，還林立著數量眾多各種樣式的小尖塔，這些小尖塔多是底部天窗、上部煙囱的裝飾。

　　火焰式風格的雕刻在玫瑰窗和窗櫺中的表現最為突出。在外立面集中雕刻的區域，以往輻射式的幾何圖形和直線都被曲線構成所代替，工匠們利用精湛的透雕手法，在立面、墩柱、拱券和窗櫺等各個部分遍飾通透且充滿曲線變化的花式。同輻射式風格的裝飾相比，火焰式風格的裝飾更具動感和靈活感。但當教堂內外遍飾這種繁複、華美的裝飾之後，反而給人一種繁綴的感覺。密布的火焰式圖案如蛛網般鋪滿教堂各處，也暗示了此時哥德式教堂建築已經沾染了濃郁的世俗之氣。

　　除了教堂建築以外，此時最突出的世俗建築便是城堡。防衛性極強的堡壘（Fort）建築一般都建築在河堤之上，它最為突出的特點就是將牆壁建得十分堅硬厚實。受哥德式建築風格的影響，許多城堡中的角樓都建成哥德式教堂中的塔樓樣式，只是城堡中所設置的塔樓多為圓柱造型，在頂部也設置密集的尖券圍繞頂端圓錐形的尖頂進行裝飾。

　　法國作為哥德式建築的發源地，其建築成就以哥德式教堂藝術為主。哥德式教堂建築無論是在拱券和扶壁等結構方面，還是玻璃窗的彩繪、雕刻等裝飾方面，都是在羅馬風建築的基礎之上進行的諸多創新，並取得的新的藝術成就。法國哥德式教堂伸出較短的側翼平面布置，後殿部分放射狀的禮拜堂設置

以及扶壁的設置等方面都頗具本地特色。雖然其他地區的哥德式教堂並未將法國教堂的建築特色全部沿襲過去，但在建築結構和內部空間設置等方面，卻是直接模仿法國教堂的做法來進行建造的。雖然在哥德式建築風格流行時期，法國和其他國家的羅馬風建築仍在興建，但也開始吸納哥德式建築的先進結構和裝飾經驗，為哥德式建築風格的流傳和成熟起著推動作用。

3　英國哥德式建築

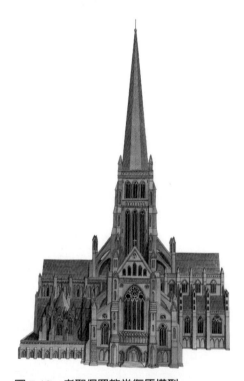

圖 7-19　老聖保羅教堂復原模型
英國很快就接受了源自法國的哥德式建築風格，並開始仿照法國樣式興建教堂建築，但在立面中以大形尖券窗代替玫瑰窗的做法，卻是英國的本土教堂特色之一。

哥德式建築風格產生之後，因為其先進的結構和動人的教堂形象，而在法國境內廣為流行，同時也透過此時工匠的流動被傳播到其他更廣泛的地區。哥德式建築風格在法國以外，首先對其建築發展產生重大影響的地區是英國。

英國是較早受到法國的哥德式建築影響而改變建築風格發展走向的地區，來自法國的泥瓦匠威廉姆（Mason William），將法國已經發展了 30 年的哥德式風格帶入到了英國，他參與了 1174 年開始修建的坎特伯雷大教堂（Canterbury Cathedral）的建築工程。英國的哥德式建築發展大致也可以分為四個時期：第一個時期為 11 世紀起的諾曼哥德時期（Norman，1066～1200年）；第二個時期是從威廉姆將哥德風格帶入英國之後到 13 世紀的英國哥德發展早期（Early English，1200～1275 年）；第三個時期是從 13 世紀中後期開始的盛飾風格哥德式時期（Decorated，1275～1375 年）；第四個時期是

14 世紀中後期的垂直哥德風格發展時期
（Perpendicular，1375～1530 年）。

　　英國哥德式建築風格的發展時間，
相較法國和其他歐洲國家都要長得多，
而且對於藝術的影響也深入得多。英國
哥德式建築風格在其後出現的文藝復
興、新古典主義建築風格的大發展時期
也一直存在，並同這些建築風格相混合
發展。哥德式建築風格在英國發展的這
種持續性，在其他國家是很少見的。

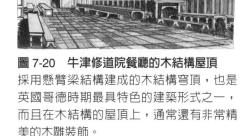

圖 7-20　牛津修道院餐廳的木結構屋頂
採用懸臂梁結構建成的木結構穹頂，也是
英國哥德時期最具特色的建築形式之一，
而且在木結構的屋頂上，通常還有非常精
美的木雕裝飾。

　　早期英國哥德式建築的代表，也就
是法國的威廉姆來英國所建造的坎特伯雷教堂的歌壇（Choir-Stall）部分，此
後這座教堂雖然在 14 世紀由英國本土的工匠進行過整體改建，呈現出了英國
哥德式教堂建築的一些特點，但其他建
築部分也仍舊保持了很明顯的法國哥德
式建築風格的痕跡。

　　這種受法國哥德式建築影響而帶
有一些法國哥德式教堂建築特徵，同時
又具有英國教堂特色的建築發展狀態，
也是英國哥德早期許多教堂所共同呈現
出的建築特點。在整修完成後的坎特
伯雷教堂中，法國教堂中的那種帶雙塔
的西立面，放射狀的後殿形式都得到了
保留、繼承和突出表現。教堂的中殿肋
拱結構也是法國式的，即只由結構肋拱
組成，只在拱頂和起拱點處稍有雕刻裝
飾。這種簡單的裝飾手法與之後法國本
土教堂中殿的拱頂形象相比，是最為簡
單的形式了。

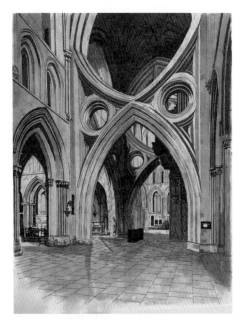

圖 7-21　威爾斯大教堂內部
威爾斯大教堂在建築十字交叉處的建築外
部設置了方形平面的塔樓，建築內部則設
置了四面帶有巨大交叉的拱券圍合，顯示
出英國哥德建築後期的創新精神。

在英國早期的哥德式建築中，也已經在建築平面、內部空間設置及裝飾、立面及外部形象等方面顯示出了一些本土的建築特點。這些特點被後世的英國哥德式教堂建築所繼承，並發展成為英國哥德式建築的地區特色。

從平面上來看，英國哥德式教堂大多都像坎特伯雷教堂那樣，擁有兩個橫翼，教堂的長度也要比法式的長得多，比如坎特伯雷教堂的長度為 170 公尺。因此英國教堂在內部往往有著狹長的中廳（Main Vessel），這也是英國哥德式教堂建築的一大特色。當人們進入教堂之後，在朝向聖壇的行進過程中，縱長的步行距離可以有充分的時間讓教堂建築所營造的玄幻空間氛圍感染自己，強化了哥德式教堂對人精神性的影響作用。

除了雙橫翼（Double Transepts）之外，英國教堂平面與法式教堂的最大不同還有後殿的設置。法國哥德式教堂的後殿因為採用尖拱肋穹頂的形式，所以其後殿往往呈放射狀向外伸出多個相對獨立的半圓形禮拜室，這也就造成法國哥德式教堂的後殿平面多呈不規則的半圓形。英國哥德式教堂一些早期的例子，如坎特伯雷教堂和倫敦西敏寺就在後殿加入了這種放射狀的禮拜室，但此後的大部分教堂後殿都是英國式的，即後殿以規則的長方形空間結束。即使有些教堂在後殿處設置了凸出的小室，也是規則的方形平面。

這種方形後殿的建築形象是英國哥德式教堂發展出的本土特色之一。方形的後殿使建築

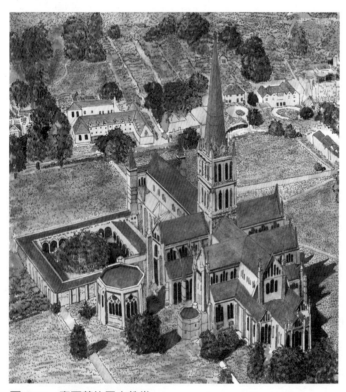

圖 7-22　索爾茲伯里大教堂
索爾茲伯里教堂兩個橫向翼殿，以及強調立面橫向性的設置，都顯示出英國本土化哥德教堂的建築特色。

整體的形象更加規則，同時也使內部穹頂的結構更加規則。採用穹頂的後殿也像中廳那樣，在建築兩側設置飛扶壁，而且有些建築由於調整了後部的結構，甚至可以不設飛扶壁，而只以扶壁牆支撐。這種扶壁的縮減，使英國哥德式教堂建築的後殿更加簡潔，而不像法式教堂那樣，整個後殿被一圈飛扶壁包圍起來。

從內部空間設置及裝飾上來看，英國哥德式教堂的內部也有十分突出的特色，那就是拱券與券柱的變化。英國哥德式教堂內部最具特點的是集中式束柱的運用。這種束柱彷彿由十分細小的諸多柱子組成，而且細小柱子之間是用橫向的帶條來捆紮成一束。在建築底部分隔主殿與側殿的尖券柱廊中，墩柱的束柱形式與層疊線腳裝飾的尖拱券相配合，是英國教堂中常見的雕刻裝飾手法。

從頂部拱券延續下來的券柱裝飾上，主要有連續性和不連續性兩種做法。連續性券柱形式中最簡單的做法是採用光滑的圓柱形式，這種圓柱從地面一直向上延伸到頂部柱頭上的起拱點，整個細長的柱身不間斷也沒有裝飾，突出明確的結構性。但在英國哥德風格發展的後期，隨著頂部肋拱的裝飾性越來越強，券柱也隨之由單一的圓柱外觀變成了由眾多與頂部枝肋相對應的細柱構成的束柱外觀形式。這種由密集細柱形象組成的束柱從地面升起後直衝到牆頂的起拱點上，再加上與底部層疊券柱和屋頂枝肋的形象配合，使密集的細柱形象在建築內部營造出很強的升騰之感。不連續的肋券形式則是去除了底部的支柱形象，使屋頂的拱肋結束於兩邊牆面的起拱點處，並以花飾的梁托支架結

圖 7-23 英國哥德式柱頭
由於英國哥德式教堂中多設置花樣變化的肋拱，因此束柱上的肋拱起拱點與之相配合，也大多進行雕刻裝飾，這種雕刻裝飾可以是包括整個束柱的連續帶飾，也可以是只在柱頭雕刻的斷續形式。

圖 7-24　拱頂的形象變化

在大多數哥德式教堂中，多樣化的肋拱裝飾變化多出現在中廳拱頂之中，而側廊因為還要承擔對中廳的支撐作用，因此拱頂形象相對簡單。

束。比如威爾斯大教堂（Wells Cathedral）的中廳，採用的就是這種從牆體上半部分直接起拱的形式。這種不連續的肋券形式十分簡潔，使屋頂與底部形成分明的層次變化。

然而這種券柱上的變化還不是英國哥德式教堂內部最大的變化，英國教堂內部最有特色的構件是極具裝飾性的拱頂部分。由於尖拱肋券柱結構上的成熟，使得人們在頂部拱肋結構上變化出的花樣也越來越多，而這些變化都起始於更富於裝飾性的拱肋的加入。

這種裝飾性的拱肋有多種稱謂，如枝肋、邊肋、裝飾肋等。這些裝飾性的枝肋是由主肋上伸出的，它們在拱頂上相互交織成各種圖案，其裝飾圖案的發展是由簡單到複雜的。到盛飾風格哥德式時期，肋架裝飾圖案已經發展為一種必不可少的裝飾，不僅圖案構成變得十分繁複，最終還發展出一種純粹裝飾性的扇形拱形式（Vaults Were Elaborate Fan Shapes），將真正的承重拱遮蓋了起來。

這種枝肋在頂部形成的複雜圖案裝飾，也是英國哥德式建築最突出的特色。因為隨著肋拱結構的成熟，人們在解決了結構支撐問題之後，自然開始在結構肋架券上進行裝飾，也自然地加入了枝肋。最初加入的枝肋數量很少，造型也是以直線肋為主構成的簡單形式，這在早期興建的一些教堂穹頂中明晰可見。早期興建的索爾茲伯里大教堂（Salisbury Cathedral）有中廳，仍是簡單

的十字拱肋與橫拱肋相間設置的形式。到了稍後修建的林肯大教堂（Lincoln Cathedral）主廳和西敏寺（Westminster Abbey）主廳的穹頂中，從兩邊每個起拱點伸出的肋拱逐漸分成四股，在穹頂上左右起拱點的四股枝肋相交，而且連續的四杈拱和四杈拱之間的雕飾在頂部連續起來，形成密集肋拱分隔的穹頂形式，同時也在穹頂正中留下了一條雕飾帶。

在林肯大教堂之後，英國哥德式教堂建築中廳穹頂上的枝肋變化更加多樣。最簡單的變化是用縱橫兩種直線枝肋構成的花格形式，這在後期重建的坎特伯雷教堂、約克大教堂（York Minster）、伊利大教堂（Ely Cathedral）禮拜堂中都可以看到。

在英國哥德式建築風格發展的後期，枝肋所組成的圖案成為教堂內部最主要的裝飾。隨著此時一種被稱為扇形拱的新結構形式的出現，作為結構部分的尖拱肋架券開始被純粹的裝飾肋拱所掩蓋，呈現在人們面前的是呈蜘蛛網狀的密集而複雜的枝肋形象，甚至在有些教堂中為了追求單純的裝飾效果，在平頂結構的室內塑造複雜和大型的扇形拱形象，使扇形拱和裝飾性枝肋布滿整個屋頂。扇形拱的形象也被塑造得更加自由和隨意，不僅加入曲線和更多雕飾

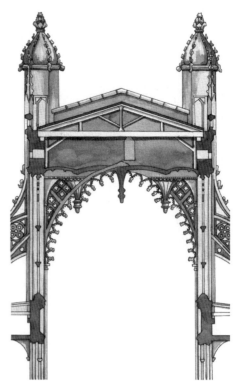

圖 7-25　裝飾肋拱與結構肋拱結構剖面示意圖

裝飾肋拱依託真實的結構肋拱而存在，但在頂部將真正的結構肋拱遮擋，因此越大型的裝飾肋，就越需要堅固的結構肋作為支撐。

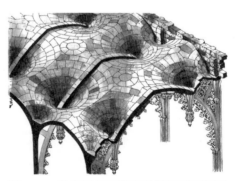

圖 7-26　裝飾肋拱與結構肋拱結構俯視示意圖

除了真實的尖拱券達到支撐裝飾肋的結構作用之外，扇形拱上的肋拱也能夠達到一定的支撐作用。

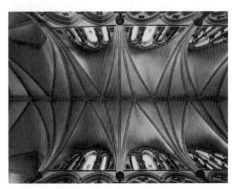

圖 7-27　林肯大教堂的裝飾肋
利用直線的穿插與組合形成的裝飾肋，呈現出一種簡明、輕快的穹頂形象。

的圖形，還加入了從屋頂倒垂下來的花飾。這種布滿屋頂和帶有倒垂飾的屋頂形象，對於站在教堂底部向上觀看的人群來說，呈現出一種輕盈、通透和脆弱的美感，而對於實際的結構來說，卻是十分沉重的。

採用這種近乎無度的扇拱進行裝飾的教堂以格羅塞斯特教堂（Gloucester Cathedral）和劍橋國王學院禮拜堂（King's College Chapel）為代表。在被巨大扇形拱鋪滿的格羅塞斯特教堂的迴廊中，扇形拱以大尺度和深刻雕刻的形式出現，在帶給人一種強烈震撼的同時，卻不免顯得有些沉重。而在劍橋國王學院禮拜堂中，這種扇形拱的運用和輕靈形象效果得到了最淋漓盡致的表現。

在這座長方形平面的大廳式建築中，細長的束柱從地面一直通到上面的起拱點，然後伸出像傘骨一樣的肋。這些肋在平屋頂上延伸和交織，再搭配肋拱間的博思（Boss，一種在多條石肋交叉處設置的雕刻裝飾）雕刻裝飾。在建築兩邊的束柱與高大尖券之間，是密集排布的大面積彩繪玻璃窗，所以當陽光透過玻璃照射進室內時，密集、纖細的雕刻裝飾就像是長滿細密枝條的棕櫚樹林，使人們彷彿走在林蔭路上一般。

以國王禮拜堂為代表的哥德式建築，也是英國哥德式建築發展後期垂直哥德風格的代表作品。垂直哥德式也被稱為直線式，它的主要特徵是透過對建築各部分線條的設計，著力突出垂直的豎向線條感。垂直哥德風格是哥德式在英國發展後期階段的產物，它直到 16 世紀仍在廣泛流行，如著名的劍橋國王禮拜堂就是在約 1515 年時才建成的。而在英國垂直哥德風格流行的同時，其他歐洲國家的哥德式建築風格發展已經結束，以義大利地區為主的許多地區和國家正處於文藝復興風格發展時期。

最後，除了建築內部的變化之外，英國哥德式風格最突出的特色還表現在建築的外部形象上。英國哥德式風格教堂也以西立面為主立面，而且最早也是

模仿法國式教堂的那種雙高塔形式，如坎特伯雷教堂、約克教堂的西立面，就都如同法式教堂的西立面那樣，在兩邊留有未建成的兩截方形塔基。而在利奇菲爾德教堂（Lichfield Cathedral）中，這種法式教堂的形象較為突出，因為這座教堂的立面雙塔和十字交叉處雙塔都被建成了。但在這座教堂的正立面中，法國教堂雙塔之間的玫瑰窗被英國式的尖拱窗所代替。這種在立面設置尖拱窗而不是玫瑰窗的形式，是此後英國哥德式教堂立面一大特色。

在早期的法式立面階段之後興建

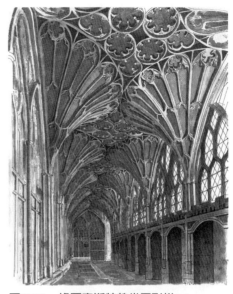

圖 7-28　格羅塞斯特教堂扇形拱
位於格羅塞斯特柱廊院中扇形拱裝飾的柱廊，是英國最富於表現力的拱頂裝飾之一。

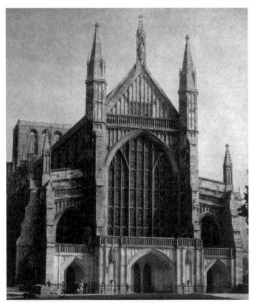

圖 7-29　溫徹斯特大教堂西立面
溫徹斯特教堂的立面，呈現出濃厚的羅馬風式教堂風格特色，整個西立面以大型尖拱券窗和簡潔的縱向線條為主，顯示出早期注重線條感的建築特色。

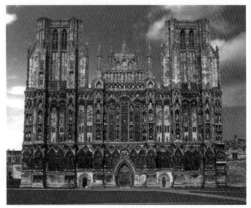

圖 7-30　威爾斯教堂立面
這種由主立面與兩邊鐘塔塔座形成的橫向立面，透過水平向的裝飾帶連為一體，是最具英國特色的哥德式教堂立面。

的教堂，則逐漸顯示出削弱雙塔的主體形象而加強對橫向水平線條表現的特色。在林肯大教堂中，立面的雙塔雖然被保留，但整個立面的寬度遠大於雙塔界定的範圍，而且整個立面透過雙層連券廊的設置，強化了橫向線條。在這裡，法式立面中的雙塔、圓窗和三券門的形式雖然都出現了，但顯然已經不是立面的主要構成部分，而是成為了一種裝飾性的組成部分。另一座大約修建於13世紀中期的威爾斯大教堂中，整個立面在造型上就已經明確分為雙塔和中部三個部分，但雙塔部分顯然沒有再加高的趨勢，而是與中部構成了既分又合

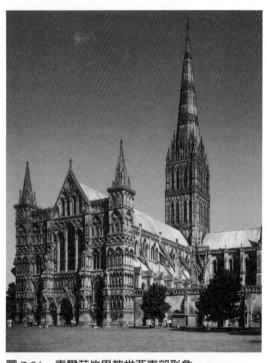

圖 7-31　索爾茲伯里教堂西南部形象
索爾茲伯里教堂的立面，既保持了法式的雙塔，又加入了英式的尖券窗和以橫向為主的雕刻帶。

的橫向立面。而在整個立面中，又透過瘦高的開龕突出了一種縱向的垂直效果。

　　這種橫向立面的形象在索爾茲伯里教堂的立面中表現得更加突出，雙塔在形體上已經縮小為立面兩邊的裝飾性塔樓，一種英國本土諾曼式的二聯拱與三聯拱形式的窗（Staggered Triple Lancet Window）占據主導地位。大門是近似法式的三尖券形式，但尺度也被大幅減小了。整個立面最突出的是橫向設置的帶有人物雕塑的壁龕，以及在後部十字交叉處設置的高達 123 公尺的高塔。

　　英國哥德式建築風格與法國哥德式最大的不同，就是建築外部形象和內部的肋拱結構，尤其是裝飾性枝肋的大量使用，突出了英國本土哥德式教堂的特點。此外，由於英國哥德式建築多由兩個橫翼組成，平面上類似漢字「干」字，所以中廳很長，使得教堂內部空間感染力更強。

　　在建築外部，從英國不同時期的哥德式教堂立面中，可以清楚地看到其建築立面從模仿法國教堂立面，到逐漸形成英國本土特色的過程。英國教堂立

面以強調水平延伸的橫向立面形象爲主，將雙塔的形象削弱，立面上不再設玫瑰窗，而是設置縱向三個尖券形的大玻璃窗，而且隨著結構的成熟，立面開窗的面積越來越大。教堂的高塔由法式的立面雙塔變成了十字交叉處的單塔，但這些塔依然被建得很高，因此也導致出現了一些與法國教堂相類似的情況，有的教堂只在屋頂上留有一段未建成的塔座。

英國哥德時期的建築以宗教建築爲主，其發展軌跡與法國教堂不同的是，法國教堂越到晚期，越注重內外的雕刻裝飾，而在拱肋上無太大創新，這也導致盛飾風格的法國教堂因雕刻裝飾過多而略顯繁綴。而英國教堂則越到後期越注重一種垂直效果的強化，甚至連外立面的扶壁上都建有細瘦的尖塔裝飾，主建築的外立面也因此不常採用深厚的雕刻圖案。哥德式風格對英國建築的影響很深遠，這不僅表現爲其他歐洲國家已經進入文藝復興建築時期，而英國境內仍處於哥德風格發展晚期這一個方面。還因爲到了 18 世紀，當全歐洲又興起古典建築復興熱潮的時候，英國首先恢復的也仍舊是哥德風格，而且哥德式建築風格並不局限在宗教建築一個類型，它還全面滲透進世俗建築之中，並對其他歐洲國家的建築藝術也產生了不小的影響。

圖 7-32　垂直風格的雉堞

這種帶有凹凸牆體變化的雉堞，經常被用在窗戶的底部和牆頂上，與尖拱和尖塔組合使用，是垂直哥德式建築中所特有的一種裝飾。

4　其他地區的哥德式建築

除了法國和英國之外，哥德式建築風格這種極具外部宗教象徵性和內部空間感召力的建築形式，還憑藉著獨特的建築魅力隨宗教在一些地區傳播，在更

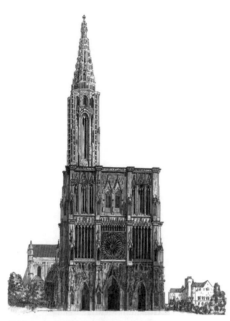

圖 7-33　斯特拉斯堡大教堂
按照法國哥德式教堂形象興建的斯特拉斯堡教堂，對德國哥德式教堂建築的發展具有很重要的啓發作用。

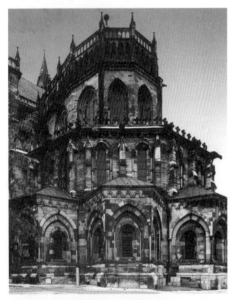

圖 7-34　馬格德堡大教堂後殿
馬格德堡大教堂是具有哥德風格發展傾向的羅馬風教堂，教堂後部在迴廊外又興建放射狀的小室，這些小室正好成為迴廊十字拱結構的有力支撐。

多的地區興建。在以法國和英國爲中心的哥德式建築發展範圍內，產生了諸多優秀的哥德式教堂建築，世界上著名的一些哥德式建築範例，也多是由英、法兩國，尤其是從法國的著名教堂建築選拔出來的。同時，由於各地區不同的社會發展狀態和建築傳統，也使得哥德式建築在不同地區和國家又呈現出更多的變化。

其他地區哥德式建築風格與法國最貼近的，也是在地理上與法國鄰近的日耳曼語系地區。在德語系地區，哥德式教堂建築興建最突出的則是今德國和包括奧地利（Austria）、維也納爲主的地區，這一地區在中世紀時屬於科隆大主教所管轄的範圍。位於法德邊境的斯特拉斯堡大教堂（Strasbourg Cathedral），大約於 1276 年左右完成基本的建築部分，就是座完全按照巴黎的哥德式教堂標準興建的教堂建築。這座建築給德國教堂建築風貌的改變帶來很大影響，但總體來說德國的哥德式建築在 13 世紀中期之後才逐漸興盛起來。

德國的哥德式建築顯示出很強的法國特質。德國哥德式建築的平面與法國哥德式教堂很像，都在拉丁十字形的東端設置放射狀的禮拜室，後殿部分也是近似半圓形的平面，內部由環廊來連接各個禮拜室。德國哥德式教堂的橫翼

部分伸出比較大，形成明顯的十字形平面，但也有一些教堂採用的是傳統的巴西利卡大廳形式。

德國哥德式教堂的外部形象更加冷峻。法國的哥德式建築是在發展到輻射式風格時期傳入德國的，可能是受此影響，也可能是一向嚴謹的日耳曼民族不喜歡法蘭西民族的浪漫裝飾主義風格，所以德國哥德式教堂的立面及其他建築部分，都盡可能突出一種縱向的線條感。因此在建築外部，深刻林立的縱向雕刻線與較少的裝飾、高聳的建築相配合，就形成了德國哥德式教堂尖聳和冷漠的外部形象特徵。

德國最具代表性的早期哥德式建築，是大約在 14～16 世紀建成的烏爾姆大教堂（Ulm Cathedral）。烏爾姆大教堂是哥德時期造型比較特殊的一座教堂，因為這座教堂在西立面是單鐘塔的

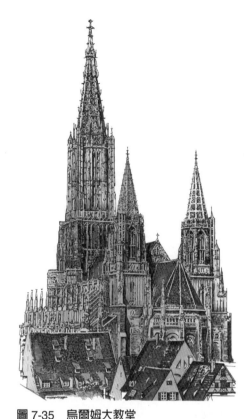

圖 7-35　烏爾姆大教堂
烏爾姆教堂的修建歷史延續了大約 400 年，教堂西立面雖然只建成了一座高塔，但塔的高度達到了約 161 公尺，成為中世紀哥德式教堂中建成的最高的塔樓。

形式，而且其塔高達到了 161 公尺。除了西立面的獨塔之外，在烏爾姆教堂的後部還對稱建有兩座小尖塔，這兩座小尖塔與立面的獨塔一樣，都採用方塔基與細長錐尖頂的形式組成，而且塔身都採用透雕的圍柵形式，使這些尖塔顯得玲瓏通透，與法國盛飾時期的塔尖形象相似。

德國最著名的哥德式教堂建築除了烏爾姆教堂以外，還有科隆大教堂（Cologne Cathedral）。科隆大教堂是科隆教區的主教堂，在其基址上建造的教堂歷史可追溯到 9 世紀，因此這座教堂的設計規模龐大。科隆大教堂長約 148 公尺，其中廳高度約 43.5 公尺，由於建築規模太大，因此修造時間也相對很長，從大約 1248 年大教堂動工修建開始，直到 19 世紀末期才徹底完工。在幾百年斷斷續續的教堂修造工程之後，呈現在人們眼前的是一座極其宏偉

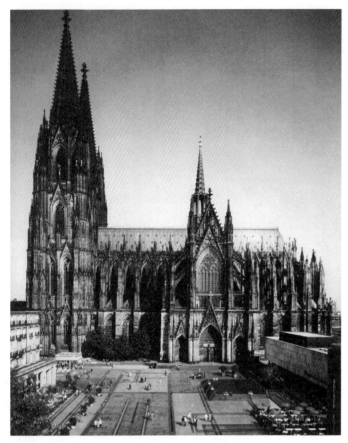

圖 7-36　科隆大教堂
科隆大教堂仿照法式教堂建成，是最具法國建築特色的德國哥德式教堂，也是哥德式教堂建築中將主立面雙塔全部建成的罕見建築實例。

和富有代表性的教堂建築。

科隆大教堂平面為拉丁十字形，後殿部分遵循法式傳統，由七個放射狀的禮拜堂結束。教堂的修造雖然經過幾個世紀，但總體上保持了興建時設計的基本風格特徵，也就是一種接近法國輻射式的風格。教堂的西立面直接來自法國哥德式教堂的雙塔形式，但水平方向上的壁龕、拱券廊和玫瑰窗被縱向開設的細窄窗所代替，整個立面對縱向線條感的強調體現出德國哥德式建築的特色。立面上的兩座尖塔樣式

一致而且都被建成，其高度也達到了 157 公尺，這在哥德式建築時期的教堂建築中是不多見的雙塔範例。

德國哥德式教堂的內部也同法式教堂一樣，多採用簡單的尖肋架券形式，而且除了結構性的肋架券之外，很少再加入裝飾肋。在有些教堂，比如烏爾姆教堂，即使中廳和側廊頂部的肋架券有一些出於裝飾性所作的變化，其肋拱也依然以直肋為主，而且裝飾圖案的變化幅度也不大，基本上都保持著理性、規則的風格基調。科隆大教堂內部拱頂的建築構造和比例極為完美。由於側廊上升到和中廳等高的高度，所以屋頂的覆蓋面將中廳和側廊整個包含了進去，規模也很龐大。在拱的建造上，它採用了較為簡樸的設計。柱頭的設計則

十分精緻，葡萄葉式的雕刻細巧而細緻，極為生動逼真。

和德國哥德式教堂相比，維也納（Vienna）、布拉格（Prague）等其他德語系地區和國家的哥德式教堂在規模上並不創新，但在裝飾方面卻更加豐富。在外觀形態上以維也納大教堂（The Cathedral of St. Stephen）最具代表性。這座教堂是在早先的一座羅馬風建築基礎上擴建而成的，因此教堂西立面雙塔的形象並不突出，甚至還帶有一些異域特色。教堂外部最具特色的部分是屋頂帶花紋的鋪裝，以及橫翼南部建成的一座高約 133 公尺的鐘塔。

可能是由於西立面可供後人發揮的餘地較小，所以人們在之後的改建中，在主立面的入口大門、視窗和內部大廳等處加入了大量哥德式的尖拱和尖劵的形象。這些後期添建的尖拱劵的形象，都是精雕細琢而成，尤其是建築外部唯一的南部高塔和側面上層的尖拱劵、三角形窗櫺均有華麗的雕刻裝飾。在教堂內部，

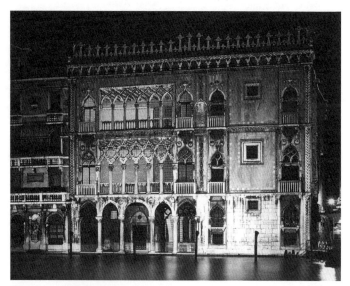

圖 7-37　威尼斯金宮
哥德式建築風格在古典建築文明中心的義大利，更多的是被作為一種裝飾風格，與其他古典建築形式混合使用，這一特點在威尼斯建築中表現得最為突出。

中廳是簡單的尖劵肋形象，側廊的穹頂則有一些格網的變化，但相對也比較簡單。倒是內部精細的雕刻隨處可見，而且透過與樣式簡單的尖拱劵相對比，更顯示出雕刻的奢華風格。

除了緊臨法國的德國之外，此時期歐洲南部的義大利和西班牙等地也因共同的宗教信仰而沾染到了內陸地區的哥德式建築之風。由於這些地區或者有著悠久的古典建築發展歷史，或者曾經有著長時間被外族統治的歷史，因此哥德式建築風格在這兩地的發展也最具地區特色。

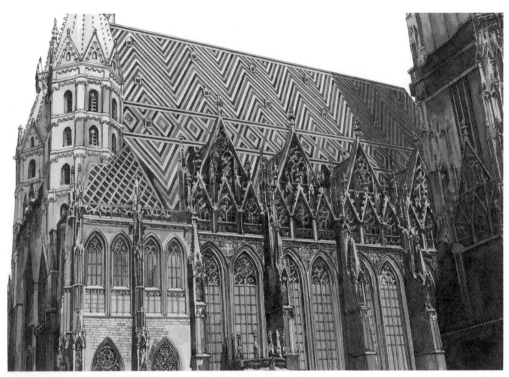

圖 7-38　維也納大教堂
維也納大教堂是在原有羅馬風教堂的基礎上改建而成的，因此外部呈現出多種風格混合的建築特色。

　　西班牙的地形為半島形，它北臨庇里牛斯山脈（Pyreness），南臨直布羅陀海峽（Strait of Gibralter），地處歐洲的西南部與非洲相對。它受北部的法國和南部的摩爾影響，其中被摩爾人所占據的格拉納達（Granada）是西班牙境內土地最為富饒的地方。基督教文化在西班牙社會中占據著極為重要的地位，人們對於它的重視程度甚至遠遠超過了對於國事的重視。西班牙利用聯姻的手段與英國建立起了盟國關係，並且還與北部的法國、義大利等國建立了外交關係，同時它又受到南部摩爾人的伊斯蘭藝術風格影響。因此，西班牙這一時期的社會情況和藝術風格都十分複雜，在建築上出現了多種風格相互融合的特殊的哥德式藝術形式。

　　西班牙作為著名的朝聖地之一，其領域內的教堂建築興建與建築潮流貼得比較近。繼法、英等地之後，13 世紀時西班牙也開始出現了哥德建築營造的小高潮。西班牙哥德式教堂的興建，因其地域上曾經分為摩爾人統治區和基督教區的歷史背景而分為兩種風格：一種是與法式哥德式教堂相近的比較純粹的

哥德風格，一種是帶有濃郁伊斯蘭教特色的哥德風格。

　　比較純粹的哥德風格建築產生在北部長期處於基督教文化統治的地區。在萊恩（Leun）和布爾戈斯（Burgos）兩地的主教堂建築中，都呈現出很明確的法式哥德式建築面貌。萊恩地區教堂的形象與設計都與法國教堂十分相像，這座教堂與一個方形的環廊院共同組成龐大的建築群。教堂的平面也是法式教堂的形式，橫翼伸出極少，後殿由放射狀設置的禮拜室結尾。教堂的立面也是法式的雙塔夾峙中部三個退縮式拱券大門的形式，而且正立面的中央上部還設置了玫瑰窗。整個正立面的基本組成部分都是法國式的，只是雙塔並不與中廳所在的主建築相接，而是在中廳的兩邊獨立設置，在造型上看中廳的立體建築與

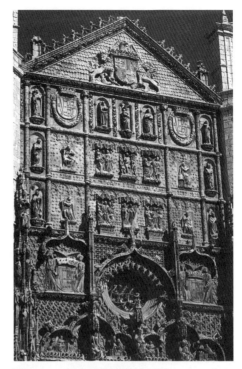

圖 7-39　混合風格的教堂立面
西班牙地區的許多教堂立面，都將圓窗、尖拱等哥德式建築元素的形象或結構，與原有的伊斯蘭教建築形象相混合，形成極具裝飾性的建築形象。

雙塔建築是各自獨立的，在中廳的主立面兩旁還各有一座小的尖塔設置。

　　到了布爾戈斯教堂時，這種帶有雙尖塔的法式立面表現得更為純正了一些，尤其是西立面的那兩座方形基座和尖錐形頂的高塔，法國風情濃郁。但在這座教堂中部的拱頂卻是全新樣式的，在法國、英國和德國等其他地區均沒有這種設計。這是一座高塔形的穹頂，而且為了與教堂本身的哥德風格相協調，在高塔的上部和四周又設置了許多尖細的小塔。這種設計使高塔具有極高的技術含量和欣賞性，也是西班牙哥德式建築發展出的新特色之一。

　　除了像北方的那種在法式哥德風格基礎上發展出新形象的教堂建築之外，在 11 世紀之後，隨著天主教國土收復戰爭的勝利，西班牙中南部被重新納入天主教文化發展的地區，這裡也出現了一些混合了濃重摩爾風格的哥德式教堂建築。這其中最突出的代表有托萊多大教堂（Toledo Cathedral）和塞維利亞大教堂（Seville Cathedral）。

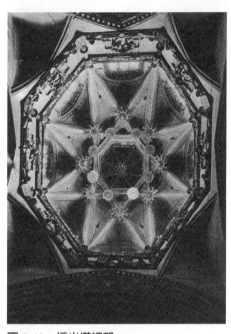

圖 7-40　採光塔細部
由於受伊斯蘭教風格的影響，西班牙地區
的建築多在結構上加入了更多的裝飾，如
圖示的星形肋拱採光塔，不僅顯示出摩爾
藝術的影響，還與後期的巴洛克建築風格
十分相近。

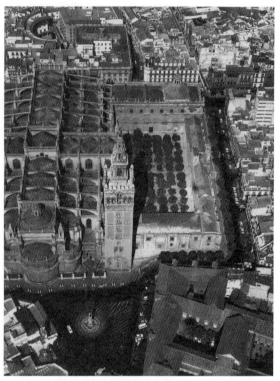

圖 7-41　塞維利亞大教堂俯瞰
這座教堂無論從面積還是體積上來說，都是中世紀
建築規模最大的教堂代表，而且整個教堂的布局與
伊斯蘭教的清真寺十分相像。

　　西班牙在 12～16 世紀的建築中受摩爾藝術的影響較大。在哥德式建築中
單跨拱的建造尺寸較大，這是一種典型的西班牙風格的建造形式。除了外部的
建築形象之外，在西班牙各地，尤其是南部地區的許多教堂建築中，教堂的精
美雕刻裝飾和細部構件，諸如複雜多變的幾何圖案、華麗的裝飾、石刻花格
子、馬蹄形的發券、水平線條的運用上，可以看出是典型摩爾伊斯蘭教風格的
建造形式。

　　另一個極具地區性的哥德式建築發展之地是義大利地區。義大利地區有著
悠久的古羅馬建築文化傳統，雖然 13 世紀起這一地區也受到了哥德式建築風
格的一些影響，但其影響時間較短，從 13 世紀中期興起到 15 世紀被文藝復興
風格所替代，大約只有 200 年的時間。

在此期間，義大利地區也修建了
幾座採用典型哥德式建築結構建成的
教堂建築，如錫耶納大教堂（Siena
Cathedral）、米蘭大教堂（Milan
Cathedral）、佛羅倫斯大教堂（St.
Maria del Fiore）的主體建築部分等作
品，都是藉由哥德式的尖拱券結構而興
建起來的教堂建築，但這些教堂外部所
呈現的藝術形象卻與法、英等地的哥德
式建築立面迥然不同。最突出的是米蘭
大教堂。這座教堂外部以 135 座密集的
尖塔作為裝飾，另外還搭配諸多雕刻形
象，使整座教堂猶如一件精巧的藝術品。

圖 7-42　米蘭大教堂

米蘭大教堂以密集的高塔和雕刻裝飾著
稱，這座教堂上共有 135 座大小不同的尖
塔，而且建築上雕刻的各式人物與怪獸形
象也多達 2,200 多座，堪稱一座石雕藝術
的博物館。

　　義大利教堂的鐘塔一般建在教堂建築之外，與教堂建築分開獨立修建，
而且這些教堂的立面多以羅馬風式的帶三角山牆的三個圓拱券門為主，其上再
設置尖塔、三角山牆、玫瑰窗等構圖要素，而且連同外牆在內通常用彩色大理
石和密集的雕刻、繪畫進行裝飾。經由這種裝飾的義大利哥德式教堂與英、
法、德等地的講求垂直性與宗教氣勢的教堂建築形象完全不同，而是呈現出一
種斑斕和瑰麗的風格效果。

　　從嚴格意義上說，哥德式建築風格在義大利並不是作為一種建築風格流

圖 7-43　佛羅倫斯聖十字教堂平面及中廳內景

聖十字教堂是義大利少數具有哥德風格傾向的教堂之一。教堂中引入了尖券等一些哥德式建築的
形象，但總體上仍舊保持著古典的建築平面與空間布置傳統。

行，而更多的是作為一種裝飾風格在流行。因為在義大利北部地方所流行的尖拱肋券、飛扶壁等結構大部分沒有被正統的教堂建築所接受，而是哥德式建築中的三角山牆、尖券、高塔等建築形象與義大利地區的羅馬風建築做法，如層疊退縮的圓拱門等相結合，被用來修飾教堂或其他大型建築的外立面。比較著名的如奧維耶多大教堂（Oviedo Cathedral），就是在外部採用哥德風格進行裝飾的，而在這些教堂的內部，仍是按早先的做法採用木結構的平屋頂形式。

這種裝飾性哥德風格的獨特形式在義大利各地都很常見，如羅馬風式的代表建築比薩建築群，就受義大利當時哥德式裝飾風格的影響，在教堂和洗禮堂外部增加了哥德式風格的通透雕刻尖飾。而在威尼斯，這種哥德式裝飾之風表現得更為突出，無論是總督府（Government House）還是私人府邸，都將這種外來風格作為一種新奇的裝飾來美化建築的立面，因此富於裝飾性的盛飾哥德式風格在這裡十分流行。這與內陸地區的那種藉由哥德式建築的結構形式營造出的肅穆、神聖的教堂形象與氛圍的現象完全相反。

哥德式建築風格雖然在法國和英國的地理範圍之外的全歐洲流行，但其總體的造型設計和立面構圖形式、裝飾圖案紋樣等都因地域的不同而產生很大的變化，這種變化有時還是由結構的重組所引發

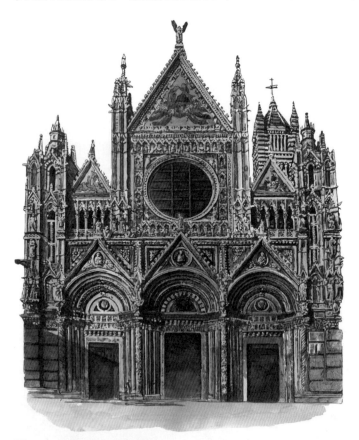

圖7-44　錫耶納大教堂立面
錫耶納大教堂是義大利最具哥德風格的教堂建築，其立面糅合了哥德式、羅馬風和本土建築的三種風格建成，內部以華麗的馬賽克鑲嵌裝飾著稱。

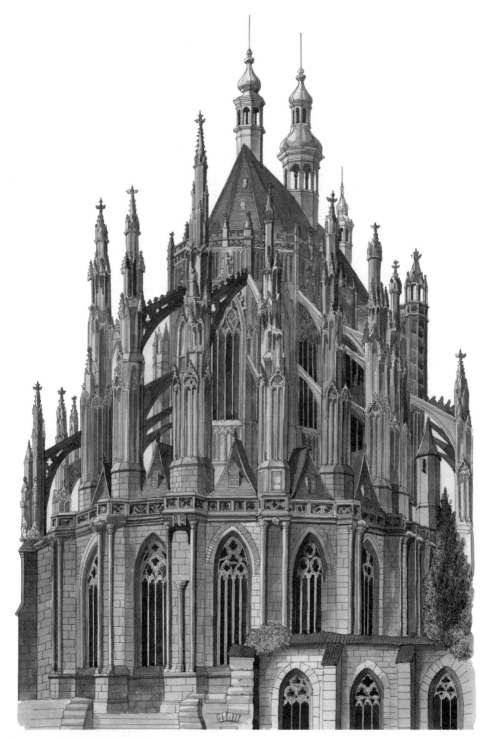

圖 7-45　聖芭芭拉教堂後殿

聖芭芭拉教堂是具有波希米亞地區特色的哥德式建築，尖塔及扶壁林立的後殿也是整個教堂最先建成的部分。

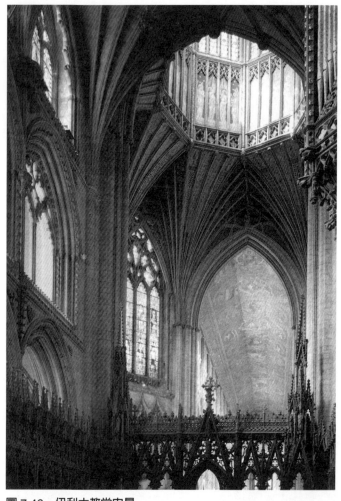

圖 7-46 伊利大教堂內景
哥德式教堂建築既重視建築外部形象，又注重內部空間氛圍神聖感的營造，尤其是利用採光塔與玻璃窗組合，在室內形成的光影變化，極富感染力。

的較大變化。但總的來說，哥德式建築所開創的尖拱肋架券結構、高聳的建築形象，尤其是內部狹長的中廳、外部林立的扶壁和上部各種尖塔的裝飾，都在很大程度上成為各地哥德式建築的共同特色。與哥德式建築形式相配合，此時期建築中的雕刻及繪畫等藝術風格，也追求細瘦和拉長的比例和尺度，並在各地都取得了這種變化的纖細風格的統一。哥德式建築風格的出現，雖然是在整合羅馬風時期的建築結構基礎上產生的，但它卻真正確立了一種代表新時代的新建築風格，而且這種建築風格還與雕刻和室內裝飾等其他藝術風格一起，構成了頗富特色的哥德歷史時期。

總的來說，從中世紀晚期的法國開始發展出的哥德式建築，是歐洲建築史上一次極大的建築創新運動，這一運動將一直以來的建築文明中心從歐洲南部的希臘、羅馬轉移到了英、法、德所在的歐洲內陸地區。雖然哥德式建築只是將拜占庭和羅馬風時期的扶壁、尖拱、十字拱和肋拱等結構特點組合在一起重新進行了應用，但這種組合卻並不是機械性地相加，而是在一種嶄新的設計理

念的指導下，利用過去的技術重新加以調整和嘗試，從而在建築結構形式上產生了新的突破，並形成了一種新的造型模式。這種新的結構體系及借助扶壁傳導拱券受力的方式，是哥德式建築最大的特色之一。

而且，哥德式建築的創新還不僅僅是對以往現成的結構模式進行組合的方面。隨著結構上的不斷完善與進步，哥德式建築逐漸形成了一整套固定的建築體系特徵。建築外部因為扶壁的加入而呈現出縱向扶壁柱林立的視覺形象，與教堂追求的高聳形象的理想模式相配合，哥德式教堂外部的裝飾特色也以表現縱向線條為主，這種對縱向線條的表現在不同國家和地區也不相同，其中尤以在德國表現得最為突出。

在教堂外部，哥德式教堂的立面以西立面為主，而且西立面的構圖模式也大致相同，即底部有三個拱門，中部有雕刻帶，上部有鐘塔，只是這三個基本組成元素在各地區的表現形象也不盡相同。在法、英、德等地區，立面底部的拱門是帶退縮壁柱的三個尖券拱門形式，而到了義大利則變成了半圓形拱。法國教堂的西立面，尤其是火焰式風格的立面中，通常要帶有圓形的玫瑰窗，而且雕刻的層次深厚，裝飾密集。而在英國的教堂中，玫瑰窗被三聯拱或單尖券的大窗所取代，雕刻帶也很淺。雙鐘塔的形式是法國教堂立面的標誌，英國教堂雖然也多做雙塔的形式，但其正立面的頂端多是平的，強調一種整齊和水平之感。德國則以設置一個鐘塔的正立面形象為主要特色。

在教堂內部，哥德式教堂的內部大多以高敞的中廳為主，透過立柱、肋拱和窗的配合表現出一種通透、狹長而高深的神聖空間氛圍。但各地哥德式教堂的內部形象又不盡相同：法國教堂的內部與外部比起來，其裝飾顯得十分簡約；英國的哥德式教堂內部則以繁複和具有諸多變化的扇形裝飾拱而著稱，而且一些地區直接裸露精巧木拱的結構也十分具有地區特色；在義大利的哥德風格建築中，中廳大多仍採用木結構的平屋頂形式，因此室內的空間比其他地區要寬大得多。哥德式把過去希臘建築的柱式與山花的特點放在一邊，把羅馬建築的圓拱和穹隆的特點放在一邊，把拜占庭建築的高穹頂、帆拱、集中式空間的特點放在一邊，而完全以從未有過的藝術風格及建築形象向世人展示了一種新的建築模式。這種建築模式不需要任何解釋，就向人們說明了建造者嚮往天國，追求與天上的上帝對話的崇高理想，展示了世俗社會的人們為精神理想所

能夠營造出的最大化的高聳建築的實體形象，使世界建築藝術的發展又一次達到一個前所未有的高度。

以經院文化（Scholasticismus）為主導的哥德時期就像它本身名字的來源一樣，是一種被認為是野蠻與原始的文化與建築風格。從實質上說，雖然哥德式教堂都是進獻給上帝的產物，但也是從哥德時期起，人類才又繼古典時期之後真正憑藉自身的探索和實踐，創造了新的結構和新的建築文化，也讓人們再一次明確看到了其自身力量的所在。而對於哥德式建築風格來說，它本身既是包含著複雜結構進步的標誌，也是人類建築發展史上最為獨特的一種建築風格。

CHAPTER 8

文藝復興建築

1 綜述

　　文藝復興（The Renaissance）運動開始於 14 世紀的義大利，文藝復興在這一時期產生是有其獨特的社會歷史背景的。從 13 世紀起，歐洲大部分地區經歷饑荒和黑死病（Black Death）的洗禮，使社會人口銳減，經濟和文化發展趨於停滯。但同時，隨著海上貿易的興起，在義大利水上交通發達的地區，如威尼斯（Venice）、熱那亞（Genoa）等地卻產生了依靠經營糧食、棉花、羊毛、食鹽等生活必需品而富裕起來的最早的資產階級（Bourgeoisie）。而隨著這種帶有資產主義性質的貿易活動的深入，以港口城市為中心，又產生了一系列與貿易活動緊密相連的產業或行業，如銀行業、商人、行會等。

　　這種新興資產階級以自由貿易活動為基礎，無論在制度上還是思想上資產階級的利益都與中世紀以教廷為中心、以神學為主旨的社會大環境相衝突。在這種背景之下，新興資產階級為了自身的發展，開始興起了擺脫中世紀神學文化的運動。與此相對應，中世紀後期的世俗社會也處於教廷的黑暗統治之中。教廷所做的以出售贖罪券為代表的各種斂財活動和教廷內部的腐敗與墮落，都激起了人們對於中世紀以來的宗教傳統與教廷的反感。但丁（Dante Alighieri）從 1304 年起開始創作的《神曲》（*The Divine Comedy*），對教廷和教職人員進行了無情的批判。而此之後出現的佩脫拉克（Francesco Petrarca）、薄伽丘（Boccaccio）等宣導人文主義（Humanism）的文學家，以及主張宗教改革的馬丁‧路德（Martin Luther）等思想先進的學者的出現，為文藝復興這場新文化革命貼上了反對教會與復興古典文化的雙重標籤。而義大利地區，當具備了迫切需要新社會制度和新文化的資產階級，和悠久的古典文

圖 8-1《發瘋病人的治癒》局部
這幅 15 世紀末期繪製的作品，生動地向人們展示了建築密集、社會生活繁忙的威尼斯城景象，而社會經濟的繁榮是文藝復興運動產生的基礎之一。

化這兩大先決條件之後，文藝復興運動便始發於此，這是社會發展到這一時期必然會進入的一種狀態。

隨著社會學、文學等前沿學科古典復興風氣的日漸濃郁，建築上的文藝復興風格的產生就是很自然的事了。義大利地區本身有著悠久的古典建築發展歷史，並且直到文藝復興時期在各地還留有大量古羅馬建築遺跡。另外，再加上古羅馬時期的宮廷建築師維特魯威（Vitruvius）在羅馬奧古斯都大帝統治時期所寫的《建築十書》的流行，都使得文藝復興時期的建築師直接回到古羅馬的古典建築傳統去汲取營養。此外，由於 1453 年君士坦丁堡被土耳其人所占領，東羅馬帝國滅亡，所以導致了一些

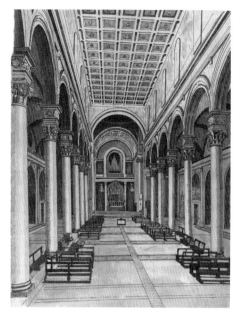

圖 8-2　聖洛倫佐教堂中廳

布魯內列斯基設計的聖洛倫佐教堂中，包括側翼、後殿及中廳等主體空間，都是採用一種尺度的正方形空間為基本模數興建的，這是早期具有嚴謹比例關係教堂的代表。

希臘學者來到了義大利，他們的開放性思維也促進了文藝復興的發展，這樣便無形中使得義大利的古典文化改革步伐大大領先於其他歐洲國家。

發生在建築藝術領域中的文藝復興，指的是建築形式上的復興與建築主題上的復興，古典派建築的復興開始於 15 世紀的義大利。文藝復興時期的建築並不是單純的對古典建築規則與形象的模仿，而是一種綜合性的建築發展階段。一方面，文藝復興時期的建築採用了哥德時期的先進建築結構，另一方面則使古典文明時期的一些建築造型的構成規則和建築形象，尤其是柱式得到了重新使用。

自古羅馬之後，歐洲建築的發展經歷了早期的基督教建築（Early Christian Architecture）、羅馬風建築（Romanesque Architecture），再到中世紀的哥德式建築（Gothic Architecture）。文藝復興建築的興起，使歐洲原本以義大利文明區但後來被中西歐諸地區取代了的建築發展序列得到了重新修正。發源於義大利的文藝復興建築發展體系發生了風格上的巨大轉變，從創新

的哥德風格又轉回到以古典建築規則爲基礎的發展道路上來，而且義大利地區的建築一直都保有不同程度的古羅馬建築遺風，再加上此時期義大利地區一些共和國經濟的大發展和建築活動的興盛，都使義大利無可爭議地成爲了文藝復興建築時期的中心。

文藝復興時期的建築雖然打著復興古典建築的大旗，然而這一時期的建築實際上卻是按當地的氣候、環境、場地空間和使用要求，結合當時各種建築技術和透視學（Perspective）等科學成果和多方面新知識及新要求的基礎上而建造的。

義大利在文藝復興時期仍處於各地區分治的社會狀態之下，因此其新文化藝術的發展也在幾個重要的城市和共和國範圍內傳承。義大利文藝復興早期的發展集中在以佛羅倫斯爲代表的幾個海外貿易繁榮的共和國內，這裡的新興資產階級或貴族占據領導權，其建築發展不再局限於教堂，而是擴展到公共建築、權力建築和私人府邸等更廣泛的建築類型中。

義大利文藝復興發展盛期的中心轉移到羅馬。羅馬城雖然是教廷所在地，但此時也受文藝復興之風的感染，開始大量興建古典風格的各種新建築，在諸多新建築之中，尤其以梵蒂岡（Vatican）的聖彼得大教堂（St. Peter's Basilica）爲代表。而且羅馬受其作爲教廷中心的獨特功能影響，還被人們按照古典的比例進行了全城的重新規劃，雖然最後這一全新的規劃並未實現，但其以教堂和公共建築爲中心，以大道聯繫各主要建築和規則的比例設計思想，卻在之後對其他城市的規劃和建築產生了較大影響。

圖 8-3《鞭撻》

這幅 15 世紀 50 年代義大利畫家的畫作，不僅運用了新的透視法則，而且創新性地將透視點放在畫面中間，暗示出此時藝術風氣的開放和對透視法應用的重視。

圖 8-4　羅馬市政廣場上的建築

米開朗基羅為羅馬市政廣場設計的附屬建築，大膽地採用通層的巨柱式，這種巨柱式與小柱式組合應用的做法在之後被文藝復興和巴洛克建築師所廣泛採用。

　　而且在米開朗基羅（Michelangelo Buonarroti）的影響之下，一種更為自由和表現力更強的建築風格，使此前嚴謹的文藝復興建築規則和風格受到了挑戰。米開朗基羅之後的一些建築師，將源自米氏的這種更加大膽表現裝飾性和在局部透過疊置設置組成元素，以及曲線、弧線和斷裂等誇張的做法發揚光大，最終促使文藝復興風格轉化為更富於裝飾性的巴洛克風格（Baroque）。

　　而在羅馬之外，來自維琴察（Vicenza）的建築師帕拉第奧（Andrea Palladio）則為偉大的文藝復興運動在後期創造了最後的輝煌。雖然帕拉第奧的建築設計作品絕大部分都集中在小城維琴察，但並不妨礙帕拉第奧及其建築理念與具體做法影響的擴大。帕拉第奧和文藝復興的許多建築師一樣，都在建築設計實踐和對古羅馬建築遺跡進行測量與研究等活動的基礎上撰寫相關的建築理論書籍。而這些學術著作和各地的文藝復興建築的優秀實例，則成為了後人的珍貴歷史遺產，不僅在此後的新古典主義（Neoclassicism）時

圖 8-5　佛羅倫斯洗禮堂、教堂和鐘塔
佛羅倫斯大教堂的這三個主要組成部分的建成時間不同，但由於統一採用白色與綠色為主的大理石面板貼飾，因此保持了很強的一體性。

期，甚至在現代主義（Modernism）時期和當代仍對建築師們具有很大的影響。

文藝復興風格在義大利地理區域內的傳播與發展是迅速和廣泛的。但在這個地理範圍之外，文藝復興建築風格對其他地區的影響是滯後於其在義大利的發展的，而且由於此時期義大利以外地區建築的發展不像羅馬那樣單純以教廷（Holy See）勢力為主，而是處於宗教勢力（Religious Forces）與王權（Power of a King）兩種力量為主導的狀態之下，所以文藝復興建築風格的影響在不同地區和國家所呈現出的差別較大。

文藝復興時期是人類社會發展從古典時期過渡到現代時期的轉捩點，文藝復興建築風格也是世界建築史上一個非常重要的組成部分。文藝復興時期對於古希臘、古羅馬建築文化的恢復大大推進了古典建築中關於建築各部分與整體，建築整體之間以及建築、城市等關係之間的比例與尺度關係，建築規範的制定在基本上統一了各地古典建築的發展方向，並對之後歐洲各地的建築發展達到了積極的影響作用。更重要的是，文藝復興時期建築中所強調的協調比例與審美要求，反映了真實的人類自身的需要，是一種人文思想的產物。雖然從根本上看，文藝復興時期的建築還未擺脫神學思想（Theological Thinking）的牽絆，但它仍是歐洲建築發展歷程中最具突破性的一種建築風格。

2 義大利文藝復興建築的萌芽

　　佛羅倫斯（Florence）位於義大利的中部，仿羅馬式建築及哥德式建築都曾在此盛行。佛羅倫斯的原意是花朵，所以佛羅倫斯又有花都之美名。這座城市雖然位於內陸地區，但因為有阿爾諾（Arno）河穿城而過，因此航運發達，正好作為海上與內陸貿易的轉運站而興盛起來。在 14 世紀的時候，佛羅倫斯已經成為了一座著名的金融之城，是一座銀行家和有錢人的城市，也是一個富庶而強盛的共和國，其在藝術、文學和商業等方面的發展水準都居當時義大利各城市之首。

　　在新的社會狀況之下，佛羅倫斯各行業工匠的地位也有所提高。在佛羅倫斯，包括商人、手工作坊的工匠、畫家、建築師等各種行業，都不再是處於社會底層的勞動者，而是對城市發展具有貢獻、對城市生活具有影響力的市民（Citizen），各行業組成同業行會（Guild），透過行會協調內部事宜和統一對外爭取權益。可以說，在佛羅倫斯除了像銀行家、貴族為主導的統治階層之外，行會和普通市民組織也有參與城市政治生活決策的權力，他們作為城市發展的主要推動力在社會上占有相當重要的地位。雖然民主自由權力有限，但這裡人們的社會地位比起其他地區和國家卻要好得多。因此，這種寬鬆的政治和社會生活體制也極大地激發了人們作為佛羅倫斯市民的共同責任感與榮譽感。這種市民的榮耀感一方面表現在團結一致，堅決地捍衛共和國的意志上，另一方面就表現在此時修造的各種建築中。因為在佛羅倫斯，修建教堂等各種紀念性建築不再只是教廷的專利，各種行會、富商、貴族和市政府當局，都是建築活動的積極贊助者，因此在佛羅倫

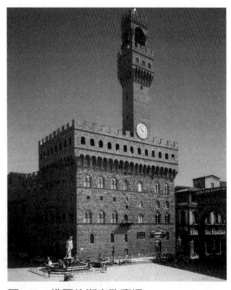

圖 8-6　佛羅倫斯市政廣場
佛羅倫斯市政廳及市政廳前的廣場，不僅是佛羅倫斯市民及各種組織討論城市政策的場所，也同時以設置有多座精美的雕像而著稱於世。

斯城，包括府邸、教堂、市政廳和各種公共建築在內的多種類型建築都在此時被修造或改建。

在諸多工程中最爲著名的是對於佛羅倫斯主教堂穹頂的修建。位於佛羅倫斯城的主教堂——聖瑪麗亞教堂（St. Maria del Fiore）是佛羅倫斯的標誌，其凸出的穹頂也是文藝復興建築時代開始的標誌。這座教堂建築本身興建於13世紀晚期，到14世紀中後期時主體建築已經建成。值得一提的是，這座教堂建築的鐘塔。這座鐘塔主要由文藝復興初期的著名畫家也是建築師的喬托（Giotto di Bondone）設計，鐘塔雖然遵循義大利的傳統與主教堂分離建造，但卻沒有遵循鐘塔一般建造在教堂東端的傳統，而是將其建造在西面顯著的位置上，採用中世紀堡壘的那種塔堞樣式。這座教堂雖然是秉承哥德式的拉丁十字式平面的建築，且主殿也是採用尖架券結構建成，但外部卻並未採用哥德式風格，而是在十字交叉處按照古典集中式教堂那樣設置大穹頂，而且西部的主立面也按照羅馬風式的立面形式設置，雖然整個立面直到19世紀時才建成，但其總體風格並無太大變化，仍舊與早先建造的部分相協調。

教堂在十字交叉處設置了穹頂，在平面和結構上都是一項創新，但也給當

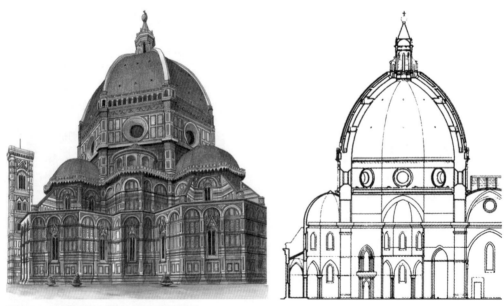

圖 8-7　佛羅倫斯主教堂後殿及剖面圖
主教堂的後殿被設計成三個半圓形小室組成的三葉式平面，這三個凸出的小室及其半圓形穹頂，達到了分散主穹頂側推力的加固作用。

時的設計與施工帶來了一系列的難題。由於在教堂端頭設置穹頂，因此橫翼和後殿的尺度被縮減成三個半圓形的空間，形成像拜占庭穹頂底部那樣的半圓形支撐結構，同時也為了增加支撐力，還在底部正方形平面的對角設置了另外的支撐墩柱，使穹頂底部形成八邊形平面。由於在離地面 50 多公尺高的地方，這個穹頂平面的對邊跨度也在 42 公尺以上，所以穹頂的結構和建造難度都很大。

為了解決穹頂建造問題，支撐教堂建造的佛羅倫斯羊毛行會舉行了公共設計競賽，而來自布魯內列斯基（Filippo Brunelleschi）的設計最後被選中。布魯內列斯基原本是一位善於雕刻的金匠，但在 1401 年進行的佛羅倫斯洗禮堂銅門設計競賽中，他的設計敗給運用了透視法創作而成的羅倫佐吉爾伯蒂（Ghiberti）的設計。所以，這次失敗後他去了羅馬旅行，並做了一些古典建築的測量與研究工作，從此將自己的主要精力轉向建築設計方面。

在對古典建築的長時間研究基礎之上，布魯內列斯基提出的穹頂設計方案，是一種結合了古典穹頂建造方法和哥德式尖劵結構優勢的創新之作。布魯內列斯基為佛羅倫斯主教堂設計的穹頂位於順著牆面砌起的一段約 12 公尺高、5 公尺厚的八角形鼓座上，這段鼓座將穹頂的高度增加，讓整個穹頂完全顯現出來，同時鼓座每一面開設的圓窗也為教堂內部增加了自然採光。

在穹頂的設計上，為了最大限度地降低穹頂的重力和側推力，布魯內列斯基採用哥德式的二圓心尖拱形式。這種尖拱具有更強的獨立性，可以將穹頂的側推力大大減小，而穹頂本身則採用雙層空心的結構建成。每層穹頂的主要支撐結構都以主輔兩套肋架劵為主，主肋架最為粗壯，從八角形平面的每個角伸出，輔助肋架稍細一些，它們每兩個一組均勻地設置在八角形的八條邊上。主輔肋架向上伸展形成尖穹頂的骨架，最後在頂端收束於採光亭之下。除了主輔兩套縱向肋架劵之外，穹頂肋架還設置橫向肋，這些橫向肋一圈圈密集分布，既收攏了縱向肋拱，減輕了側推力，又將立面分割為小方格狀，方便後面的覆面。

雙層穹頂結構的底部由石材覆面，上部則改用磚砌，而且穹頂越向上越薄。除了這些主要的結構部分之外，穹頂的底部和中部還設有鐵鍊和木箍來聯繫穹頂中部，而且在穹頂中空的兩層結構間還設兩圈走廊，這些都是減小穹頂

側推力所做的加固設施。在穹頂的最上部是一座白色大理石採光亭，這個小採光亭壓在穹頂肋拱收攏環上，也起著為內部採光和堅固結構的雙重作用。在穹頂下部後殿和橫翼建築半圓形屋頂的側面，也都另外設置了三角形的扶壁牆以加強支撐力。經過這種從穹頂自身結構到外部結構、從底部扶壁牆到上部採光亭細緻的結構設計而成的大穹頂，不僅堅固耐用，還有著完整的視覺效果，因

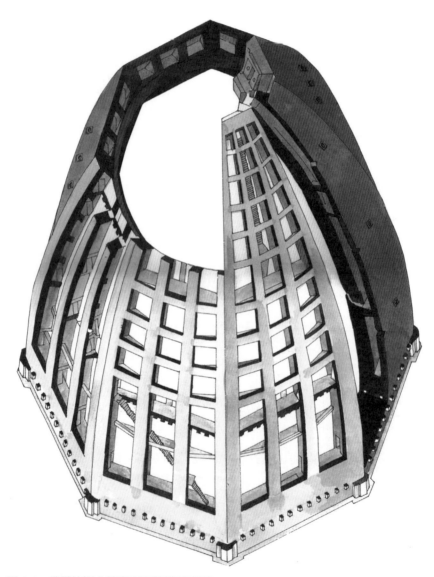

圖 8-8　佛羅倫斯主教堂穹頂結構示意圖
雙層的尖穹頂結構，主要依靠一套主輔肋拱相結合的框架結構體系提供堅固的支撐，這一結構被同時期和後期的許多教堂穹頂所模仿使用。

而在建成之後即成為當時穹頂建築結構的代表之作，也成為文藝復興建築時期開始的標誌。

佛羅倫斯大穹頂的建成，也暗示了文藝復興時期的建築特點：文藝復興建築雖然是以復興古典建築為主，但它並不是單純的建築風格的復興，而是在綜合之前建築成果的基礎上又在結構、建築規則和表現形式上有所創新後形成新的建築發展體系。

布魯內列斯基除了佛羅倫斯主教堂穹頂的設計之外，還設計了一些其他的穹頂建築，比如聖洛倫佐教堂（Chiesa di San Lorenzo）和聖靈（Holy Spirit）教堂。布魯內列斯基設計的聖洛倫佐教堂是對一座 11 世紀時營造的羅馬風建築的改造，而聖靈教堂則是由他重新設計建造的。這兩座教堂都採用了拉丁十字形的平面為基礎，在十字交叉處設置穹頂的形式。布魯內列斯基在此時可能受到了古典建築嚴謹比例的思維影響，因此在這兩座教堂中都以穹頂所在平面為基數設置翼殿和中廳的具體尺度，這種中心穹頂對應的正方形空間與中廳長度的比例在聖洛倫佐教堂中是 1：4，而且這種規整的比例數值關係設置在他設計的聖靈教堂中也得到了突出的體現。

除了這兩座教堂之外，布魯內列斯基在他設計的小型帕奇禮拜堂（Pazzi Chapel）中，則基本實現了建設一座集中式教堂的理想。帕奇禮拜堂的建築總平面除了缺一角之外，幾乎是正方形的，不僅中心由穹頂覆蓋，而且在後殿

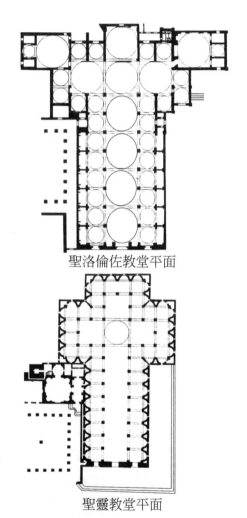

聖洛倫佐教堂平面

聖靈教堂平面

圖 8-9　比例設計規範
在布魯內列斯基設計的聖洛倫佐教堂和聖靈教堂中，他都運用了簡單的比例關係來處理各建築部分平面尺度之間的關係，使教堂建築顯示出較強的理性特徵。

和入口處，即大穹頂前後還都各設了一座小穹頂。建築外部的門廊是希臘的柱廊式與羅馬拱券相結合的新奇形式，內部空間則是白牆加灰色壁柱、假券的素雅形象，是一座既具有古典特色，又具有新奇結構的建築特例。

在文藝復興初期古典建築研究風氣剛剛興起的時期，許多建築師不僅像布魯內列斯基一樣深入古典建築遺跡中進行實地測量和考察，還積極地進行古典建築理論的研究與編纂工作，而在這方面文藝復興初期最著名的人物就是阿伯堤（Leon Battista Alberti）。

阿伯堤是一位自學成才的建築理論家。他像文藝復興時期的諸多大師一樣，是一位精通戲劇寫作、數學與藝術等多種知識的博學之士。雖然阿伯堤所提出的建築師（Architects）是一種高貴職業的說法未免有孤傲之嫌，但他對建築設計者必須具備多方面才能的論述，卻確實是成為一位優秀建築師的必要保證。阿伯堤的建築知識主要來自他對古典建築的研究，而且與布魯內列斯基相反，阿伯堤主要以建築設計原理與柱式體系的研究為主，而較少進行建築設計實踐，但他撰寫的《論建築》（De re Aedificatoria）卻同佛羅倫斯大教堂穹頂一樣，不僅長久地留存了下來，還成為後人進行古典建築設計的重要參考書。

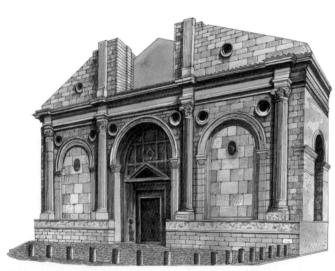

圖 8-10　馬拉泰斯塔教堂
阿伯堤為馬拉泰斯塔家族設計的這座教堂立面改建雖然沒能完成，但新奇的凱旋門式立面在當時卻產生了很大影響，被人們所競相模仿。

阿伯堤進行設計的建築項目不多，最終建成的更少，但透過佛羅倫斯聖母堂（St. Maria Novella Church）和馬拉泰斯塔（Malatestiano）教堂兩座教堂建築的改建作品，能夠明確地看到阿伯堤及其建築設計思想的特色。他早期在里米尼（Rimini）地區為馬拉泰斯塔家族設計的一

座中世紀教堂的改建工程中，大膽引入了古羅馬凱旋門的樣式，但教堂立面的三個拱券只有中間一個是真正的入口，旁邊的兩個拱券都採用盲拱形式，作為保持立面完整形象的裝飾。可惜的是，馬拉泰斯塔教堂最後並未建成。

另外一座建成的阿伯堤設計項目是佛羅倫斯聖母堂的立面。這個立面加諸在一個中世紀的教堂之上，因此阿伯堤順應建築本身的構造特點，將立面分為上下兩層，而且上層收縮，只在兩邊設置了渦卷形的三角支架遮擋後部的建築結構。

整個聖母堂的立面採用兩種色彩的大理石板鑲嵌而成，雖然在立面上加入哥德式的圓窗、凱旋門式的三拱門和希臘式的三角山牆等多種形象，但這些細部連同裝飾圖案一起，被統合於一個各部分比例嚴謹的立面之內。這個立面主要以正方形和圓形兩種圖形的交叉與組合構成，而且在各部分比例中也遵循簡

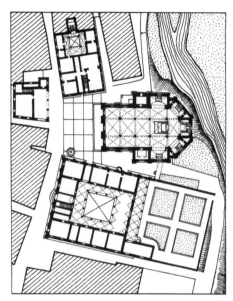

圖 8-11　皮恩扎市政廣場平面圖
這座市政廣場上的建築及廣場本身，都顯示出受文藝復興理性主義思想和透視學影響的痕跡，尤其是網格形廣場鋪地的加入，更強化了這一區域的理性設計思想。

單的整數倍率關係，如立面高度和寬度比例為 1：1，底層是由兩個正方形按照 1：2 的尺度組合而成等，因此整個立面雖然細部變化多且裝飾豐富，但透過和諧的比例和明快的節奏，卻給人以沉穩和嚴謹的古典建築之感。

阿伯堤的建築設計注重對古典建築的借鑑以及對比例的遵循，他所取得的突出成就也並不在建築設計方面，而是在建築理論書籍的撰寫方面。阿伯堤不僅深入古典建築遺址中進行實地勘測和考察，還深入研究古羅馬時期唯一的一部建築典籍——維特魯威（Marcus Vitruvius Pollio）所著的《建築十書》（*The Ten Books on Architecture*）。阿伯堤撰寫了大量建立在對古典建築進行研究基礎上的建築論文與書籍，這其中既有對維特魯威著作的解釋與翻譯，也有在柱式、拱券和建築整體等方面的建築法則的重新修訂，尤其是他借鑑古典建築比例原則對建築各部分與整體、城市等各方面建築的比例都做了規定。

圖 8-12　佛羅倫斯聖母堂立面
阿伯堤設計的這座建築立面，不僅在各組成部分之間包含著複雜的比例關係，而且還隱含著複雜的幾何圖形關係。

　　古典的柱式（Order）這一名詞以及柱式的使用規範等，是自古羅馬時期之後就被人們逐漸拋棄，並在漫長的中世紀建築中被忽略的古典建築精髓，而這些經阿伯堤及其他文藝復興時期的建築師或建築理論者翻譯或撰述的建築原則，都成為文藝復興時期許多建築師遵循的建築原則，並對古典建築的復興達到了積極的促進作用。但有趣的是，此後的許多建築大師，甚至包括阿伯堤本人在實際的建築設計中，卻不總是遵循這些固定的比例和規則。

圖 8-13　理想城
這幅繪製於烏爾比諾總督府牆上的壁畫，反映出古典的建築形象和嚴謹的透視法則，也表現出了文藝復興初期人們對於理想古典城市形象的美好想像。

除了單體建築上的復古之外，規劃整齊的城市和以城市為主導設置建築的設計特色，也影響到當時的城市設計領域。烏爾比諾（Urbino）在新城市的規劃上表現比較突出，雖然這是一座小城，但由於小城的統治者傾向於文藝復興思想，因而使烏爾比諾一度成為與佛羅倫斯聲名比齊的文化中心。烏爾比諾城最具代表性的是軸線明確和由柱廊庭為中心建造的總督府，而且在這裡建築牆壁上所繪製的一幅理想城市的壁畫，也向人們展示了當時人們對古典建築形象、軸線和中心明確的城市的嚮往。

可以說，布魯內列斯基的結構創新和阿伯堤的新建築理論體系，都是建立在研習和修正古典經驗的基礎上產生的。這種建立在古典建築規則基礎上的創新，也是文藝復興時期建築發展的特色所在。在轟轟烈烈的文藝復興運動中，除了建築和城市規劃之外的許多學科，都是在尋求與新的人文思想和科學發現、技術創新相結合之後的全新發展，而文藝復興初期人們的探索，無疑就在這方面開了一個好榜樣。

3 義大利文藝復興建築的興盛

雖然文藝復興最早起源於佛羅倫斯、熱那亞等具有先進的早期資產階級的城市共和國中，但在其產生之後所掀起的文化復興熱潮也影響到了羅馬等天主教廷統治的城市和地區。所以，在新興的城市共和國與教廷所在地羅馬，都興起了復興古典建築風格的熱潮，包括城市公共機構，富商和高官，教廷和包括教皇在內的高級神職人員，在此時都是建築的重要委託人，他們透過資助教堂和其他公共建築、私人府邸的興建或改建，來達到彰顯權力或財富的目的。在這種興盛的建築背景之下，繼布魯內列斯基和阿伯堤等崇尚古典復興風格的建築師之後，又出現了大量熱衷於復古和創新的藝術家，這其中就包括眾多在世界建築發展史中非常著名的人物，如布拉曼特（Donato Bramante）、米開朗基羅、帕拉第奧等。

布拉曼特是文藝復興時期又一位重要的建築師，他熱衷於對一種類似古羅馬萬神殿的穹頂集中建築形式的研究。布拉曼特最著名的建築設計有兩項，都

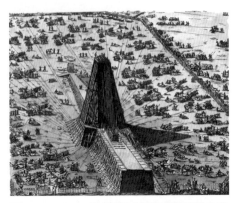

圖 8-14　1586 年在羅馬聖彼得廣場豎立方尖碑

將重約 327 噸的方尖碑運輸和豎立在聖彼得廣場上的事件表明，人們已經在大型施工的計畫與組織施工方面有了很高的水準，這為一系列大型建築活動提供了保障。

位於羅馬，一座是建在一間修道院後院中的小型建築坦比埃多（Tempietto），另一座是羅馬新聖彼得大教堂（New St. Peter's Basilica）的最初設計方案。

坦比埃多是文藝復興時期又一座著名的建築，但它的實際建築尺度很小，而且被建設在一座修道院的後院中，這裡據傳說正是聖彼得（St. Peter）被釘死於十字架的所在。坦比埃多的修建明顯是為了紀念這一塊聖地，它是一座古羅馬灶神廟（Temple of Vesta）式的圓形圍廊建築，但建築上部加蓋了一個帶高鼓座的穹頂。這個穹頂層在上部內收，透過一圈鏤空欄杆作為過渡，既保持了底部圍廊在上部的通透性，又使穹頂和鼓座更完整地展現出來。

但更為重要的是，這座帶半圓穹頂和圍柱廊的小神殿式建築打破了此前以拉丁十字平面為主的建築傳統，將紀念性建築拉回到古羅馬時期的傳統上去了。也正是因為如此，由於這座建築模仿的是古羅馬時期供奉各種神靈的萬神殿而建，而且建築樣式明顯是一座古典時期的神廟建築而非以往的拉丁教堂建築，所以才獲得了坦比埃多的稱號。

這種集中穹頂式建築的真正巔峰是在布拉曼特設計聖彼得大教堂時達到的。16 世紀初在古典文化復興聲勢正盛之時，教廷選中了布拉曼特設計的新聖彼得大教堂方案。布拉曼特的建築方案完全顛覆了此前天主教堂的拉丁十字形平面傳統，新教堂採用長臂的希臘十字形平面，而且在十字形的四個立面都相同，各端頭還都有一樣的方塔。主體建築上的穹頂幾乎是坦比埃多的放大版本，巨大的穹頂坐落在帶有一圈環廊的鼓座上。布拉曼特設計的這座教堂建築，雖然建築外部形象和內部空間都十分宏偉，但並沒有解決天主教儀式對空間的使用問題。此外，作為天主教廷的中心，這種取材於古羅馬和拜占庭正教的建築形式本身，就已經對人們具有較大的衝擊力，再加上此時的天主教派正在與資產階級所宣導的文藝復興思想和宗教改革思想作針鋒相對的鬥爭，因

此布拉曼特的這個集中式穹頂建築最終並未能夠建成。此後這座教堂的建造雖然歷經挫折，而且大穹頂也在米開朗基羅的設計下建成了，但最初的設計終究被天主教派傳統的拉丁十字形所取代，穹頂並不像布拉曼特當初設計的那樣具有很強的中心統領性。

雖然布拉曼特設計的集中式穹頂建築只有小型的坦比埃多建成，但布拉曼特的設計，卻啟迪了此後文藝復興時期的許多建築師。尤其是坦比埃多的建成，使古典建築思想真正深入人心，而且這座建築本

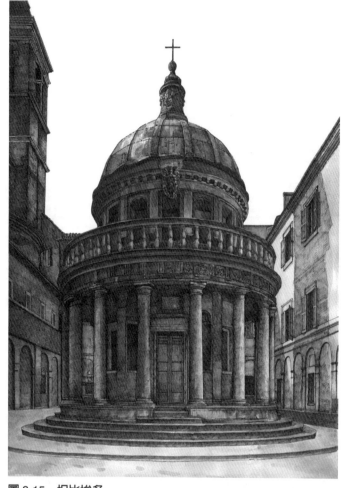

圖 8-15　坦比埃多
這座集中穹頂式建築在羅馬的建成，拉開了羅馬文藝復興建築發展的序幕。

身也成為最生動的建築教科書，成為許多建築師設計新風格建築的重要參考。

雖然文藝復興時期建築師們對古希臘、古羅馬建築風格的復興都是建立在創新基礎之上的，但毫無疑問的是，創新之中最具突破性的建築師代表非米開朗基羅莫屬。米開朗基羅是文藝復興時期典型的全才型藝術家，他在雕刻、繪畫和建築領域都取得了卓越的成就，而他在各藝術領域所取得的這些成就的共同特色，就在於大膽突破傳統的創新。

米開朗基羅最早在他為當時的教皇朱里斯二世（Julius II）所設計的陵墓中採用了古典的拱券與雕像相組合的形式，流露出他對古典建築的研究以及他

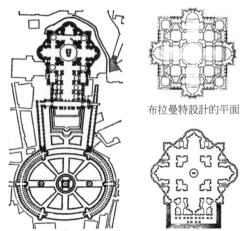

布拉曼特設計的平面

聖彼得大教堂和廣場實際平面　米開朗基羅設計的平面

圖 8-16　聖彼得大教堂的三個平面
透過平面可以看出，米開朗基羅在很大程度上保留了布拉曼特最初的集中式平面設計，但後期興建的巴西利卡式大廳則破壞了這一平面特色。

圖 8-17　洛倫佐陵墓
米開朗基羅在聖洛倫佐聖器室中雕刻的洛倫佐和朱利亞諾兩座陵墓，是建築與雕塑相結合的產物。

作為一位雕刻家的才華。此後這座陵墓並未建成，但從他所設計建成的聖洛倫佐教堂聖器室（New Sacristy of San Lorenzo）中，仍然可以看到這種建築特點。在聖器室中，米開朗基羅利用建築外立面的形象手法來處理陵墓祭壇的形象，同時加入寫實性和抽象性的人物雕像，因此既獲得了雄偉的氣勢又極具紀念性。

此後，這種將建築外立面的裝飾手法用於室內的做法，又在他 1523 年起設計的勞倫先（Laurentian）圖書館階梯中再次被運用。這座圖書館是一座有著狹長長方形平面的建築，入口前廳位於建築的一端，但由於前廳與主要圖書館之間存在較大落差，而且前廳面積有限，因此室內大部分都被陡峭的樓梯所占據。為此，米開朗基羅首先在室內牆壁上設置了占據大約 2/3 空間的通層巨柱，再透過在柱下的簷線和柱間小壁龕的配合，突出室內的高敞之感。此後設計了一個巨大尺度的緩坡階梯，這個階梯十分寬大，而且有對稱設置的欄杆自上而下呈放射狀設置，將整個階梯分成三份，主階梯本身的台階寬而緩，並採用向外凸出的圓弧形輪廓，因此呈現出一種開放之勢。這種階梯與巨柱的配合，極大拓展了前廳的空間，不僅

有效掩蓋了局促的空間，還使入口顯得氣勢非凡。

　　米開朗基羅突破了古典建築規則，尤其是柱式使用規則的傳統，將古典建築元素與梯形、圓形等更廣泛的元素相配合，因此獲得了極佳的建築效果。除了勞倫先圖書館之外，他在羅馬卡皮托利山（Capitoline Hill）上設計修建的羅馬市政廣場（Rome Municipal Square）所表現出的創新性更強烈。他順應廣場原有兩座建築的斜向布局，在另一側也斜向建設了一座建築，這樣反而形成了一個平面為梯形的對式建築群形式。此後他又利用簷線使主建築形成建在台基上的假象，再加上和兩側建築通層巨柱的使用，有效提升了主體建築的地位，而在廣場上他則利用橢圓形的鋪地圖案，使廣場獲得了同樣規整的效果。這種利用不規則圖形來達到對稱效果，以及對古典建築元素更加自由地運用的做法，此後也成為風格主義（Mannerism）的基本特色之一。

　　米開朗基羅真正取得的最大成就是他晚年對羅馬聖彼得大教堂穹頂的設計。米開朗基羅受委託完成大教堂的修建設計任務時已經 70 多歲了，他晚年的主要精力都花費在大穹頂的建造上。他力主恢復布拉曼特的集中穹頂式設計，並且為教堂設計了一座九開間的古典式柱廊。在結構上，米開朗基羅也採用佛羅倫斯穹頂的雙層尖拱頂形式，但結構上更加成熟，不僅穹頂外層採用石材覆面，還形成飽滿的球面形象。米開朗基羅還為穹頂設計了帶雙壁柱的高鼓座，並為穹頂和屋頂設計了精美的雕像裝飾，雖然大穹頂

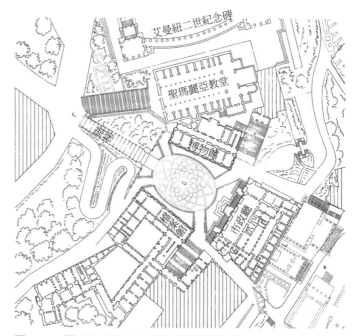

圖 8-18　羅馬卡皮托利山建築群位置示意圖
位於卡皮托利山上的市政廳廣場，是附近建築群中位置最高的一組建築，這種將重要權力建築建在山丘上的做法，是源自古希臘時期的古老建築傳統之一。

是在米開朗基羅去世後才建成的，但此後的建築師基本按照米開朗基羅事先設計的結構施工，保證了其設計的延續性。

除了單體建築上的這種古典復興之外，古典城市中以廣場為中心的城市布局特色也在很大程度上被復興了。無論是佛羅倫斯還是羅馬，亦或是諸如皮恩扎（Pienza）、烏爾比諾這樣的小城市，都開始透過在城市中開闢出一些城市廣場，以作為城市生活和榮譽的象徵。

在文藝復興時期的城市廣場建設中，尤其以威尼斯的聖馬可廣場（Piazza San Marco）改造最具代表性。威尼斯的建築文化發展相對獨立於羅馬和佛羅倫斯的傳統，因為威尼斯從很早就是連通歐亞各地的商業重鎮，這裡的建築同時受到歐洲建築傳統與濃郁的東方風格影響，因此呈現出很強的混合風格特色。

威尼斯的城市景觀大多是以 13 世紀的建築為主形成的，這些建築在漫長的歷史和建築風格的交替中不斷加建和改建，因此以建築形象豐富多樣而著稱。比如在 15 世紀晚期興建的聖瑪麗亞奇蹟教堂（St. Maria dei Miraceli），這座教堂採用巴西利卡式的長方形平面搭配筒拱屋頂的形式建成，其立面既有古典式的拱券和壁柱，也有哥德式的圓窗。這座教堂的規模較小，而且採用多種建築風格元素相混合的形式建成，它在建造上甚至完全拋棄了風格與規則的限制，整座建築宛如一個小巧的城市珠寶盒，而這也正體現出了威尼斯建築的特色，即可以包容多種建築風格，較少風格與規則的制約。

這種特色也同時反映在威尼斯的私人府邸建設上。在富商們各自不同喜好的背景之下，威尼斯興建了許多不同風格的府邸。威尼斯的府邸與佛羅倫斯和羅馬等內地的封閉宮堡式宅邸不同，而是多採用柱廊的開放形式，而且建築的立面和柱廊院內部往往極盡裝飾之能事，除了雕刻裝飾之外，還加入哥德式

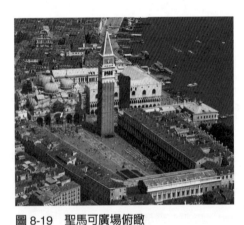

圖 8-19　聖馬可廣場俯瞰
文藝復興時期的整修，讓聖馬可廣場形成了現在的轉角形平面形式，並且突出了聖馬可教堂的主體地位。

的尖券、壁龕等元素，使建築形象顯得更豐富。

文藝復興時期威尼斯最大的變化是聖馬可廣場的整建。聖馬可廣場以中世紀所修建的聖馬可教堂所在地而命名。聖馬可廣場由聖馬可教堂正對著的東西走向的大廣場，和另一段與其垂直的南北走向的小廣場組合而成，透過聖馬可大教堂和總督府作為轉折。其中大廣場東西兩個長邊分別採用連拱柱廊的形式保持開放，小廣場與大廣場相接的內側立有一座方形平面的鐘塔，這也是廣場的高度標識物。小廣場與運河河口的碼頭相通，一邊是總督府，另一邊是由珊索維諾（Jacapo Sansovino）設計的聖馬可圖書館。這兩座建築是風格完全不同的建築。總督府是 15 世紀早期建成的庭

圖 8-20　聖瑪麗亞奇蹟教堂
這座同時糅合了多個時期和多個地區建築風格的教堂，也突出地表現出了威尼斯建築的多元化與混雜化風格特色。

院式建築，其正對小廣場的立面底部兩層採用火焰式哥德式拱券廊，上部牆面除開設有尖券窗外，牆面還有織錦式的花紋裝飾，東方氣十足。聖馬可圖書館則是珊索維諾按照古典樣式設計的，其立面採用雙層連拱廊的形式，顯得開放而莊重。

聖馬可廣場這種聚集了總督府、城市主教堂和市廳建築圍合而成的廣場，與古羅馬時期權力建築圍合成廣場的傳統很像。聖馬可廣場也是擁擠的威尼斯最為開闊的陸地空間，它內部禁止車輛通行，是完全為人們在此舉行各種儀式活動而設置的，因此有「城市會客廳」之稱。

在聖馬可小廣場斜向透過運河相隔的對岸，有一座帶穹頂的教堂，這是文藝復興晚期的代表性建築師帕拉第奧設計的聖喬治馬焦雷教堂（St. Giorgio Maggiore）。這座教堂雖然遵循天主教傳統採用拉丁十字形平面，但卻在十字交叉處設置穹頂，教堂的橫翼很短而且是半圓形平面形式。在教堂的正立面

圖 8-21　威尼斯聖馬可圖書館立面局部
經過整修的圖書館與總督府之間，形成寬闊的廣場，此後在廣場周圍的建築底層設置開敞的柱廊形式，也成為廣場建築的一種重要的傳統。

上，帕拉第奧採用了巨柱支撐三角山牆的神廟樣式，但同時也經由主立面兩側帶半山牆而且高度降低的部分，直接顯示了主側廳高度上的落差。

帕拉第奧在威尼斯設計建成了兩座教堂建築，都是穹頂與拉丁十字形平面的組合形式，顯示出帕拉第奧對古典建築風格創新方面的獨特理解。帕拉第奧的這種將古典元素或古典形象與實際建築傳統相結合的做法，使古典建築復興風格所適用的範圍更廣，因此無論對當時的建築師還是對後世的建築師，都有很大的影響。但就是這樣一位在文藝復興後期享有盛名的建築師，他的建築作品除了威尼斯的兩座教堂之外，竟全都集中在隸屬於威尼斯的一個小城維琴察。

帕拉第奧的建築設計雖然主要都是來自維琴察地區的委託，但是其建築設計的類型卻是十分多樣的，從公共建築到私人府邸無所不包。帕拉第奧最著名的設計之一是他為維琴察設計的巴西利卡式大廳建築，在這座建築中，帕拉第奧運用了威尼斯廣場上最具特色的雙層敞廊的建築形式，也由此產生了一種經典的建築立面形式。

這種以帶壁柱相隔的方形開間為基礎，在每個開間中又再透過小支柱與拱券的組合分隔開間的做法，使整個立面既保持了通透性，又具有很強的節奏感，而且在此後作為一種立面模式而被廣為使用，人們將這種立面構成模式稱為帕拉第奧主題（Palladian Motif）。

除了帶敞廊的公共建築立面成為一種固定模式而被後世廣為應用之外，帕拉第奧為另一座度假別墅式府邸建築設計的建築和立面形象也頗為經典。這座名為圓廳別墅（Villa Rotonda）的建築位於維琴察郊外，由於主要用於業主短

暫的度假時使用，因此使用需求簡單，給予建築師較大的設計自由度。

帕拉第奧所設計的這座建築是平面正方形頂端帶有一個錐形穹頂的形式，建築四個立面的形象都一樣，由一段大階梯和一個有希臘山花（Triangular Gable）的六柱門廊組成。從地面到門廊入口，也就是階梯上升的那一部分由連續的橫向簷線標出，形成低矮的底層，這個底層採用拱券結構支撐，是建築的儲藏與服務空間所在。從門廊進入的建築內部共有兩層，都圍繞穹頂所對應的圓形大廳而建。

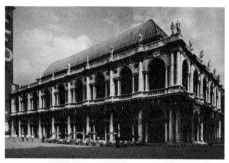

圖 8-22　維琴察巴西利卡
帕拉第奧對維琴察巴西利卡建築的設計，明顯來自於威尼斯的聖馬可圖書館，只是帕拉第奧創造了一種新的大小柱組合形象，為立面賦予了更自由、美觀的形象。

帕拉第奧所設計的這座圓廳別墅，其建築形象上的意義遠比使用功能要大得多。帕拉第奧在建築中將穹頂為中心的建築空間與神廟式柱廊入口的設置，都是

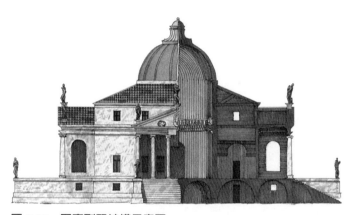

圖 8-23　圓廳別墅結構示意圖
由於追求建築內外結構的完整性，因此建築內部的中心以貫通二層樓的穹頂中廳為主，實際兩邊的使用空間並不大。穹頂中廳在二層設有圍廊，可通向周圍的房間。

古典特色明確的手法，但他在建築四面設置相同立面，以及在建築內部不均等設置空間的做法卻是大膽的創新。此外，在這一座建築中，同時出現了正方形、三角形、圓形等多種形狀，而且無論是借助四面樓梯形成的十字形平面，還是圓形穹頂大廳所形成的明確中心，都使建築呈現出很強的內聚性，這種既保留濃厚的古典意味又具有很大創新性的做法，也是帕拉第奧最突出的建築設計特色之所在。

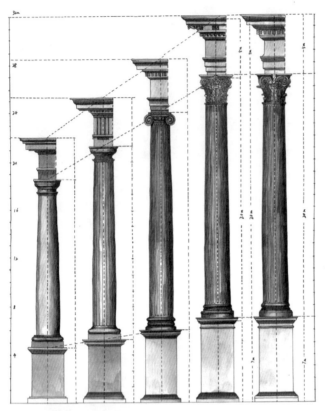

圖 8-24　五柱式

文藝復興時期的許多建築師，都熱衷於研究古典五柱式的樣式與比例，這組由維諾拉研究出的五柱式及其比例關係，是被後世建築師引用較多的一套柱式規則。

除了進行具體的建築設計之外，帕拉第奧還像許多同時代的建築師一樣，熱衷於建築理論書籍的撰寫工作。以其對古羅馬遺址的測量、對同時期其他建築師作品的解析以及他自己設計的建築爲基礎，帕拉第奧撰寫了許多論述古典建築與古典建築元素新應用規則的論文與書籍，這其中以他1570 年發表的《建築四書》（*I Quattro Libri dell'Architettura*）最爲著名。這本書所寫的內容與之前發表的，文藝復興後期著名建築理論家塞利奧（Sebastiano Serlio）、維諾拉（Giacomo Barozzi da Vignola）等撰寫的書一起，都根據他們自己的測繪、研究以及在實際中的應用，制定出一套以五柱式比例尺度爲基準的建築法則，這些法則中不僅依照古典模式制定了柱式與不同類型和不同風格建築之間的配套，還制定了一套嚴謹的柱式使用規則。這些建築專業著作被後世建築師視爲入門教材，所制定的柱式規範也被很多建築師所遵守。但反觀文藝復興時期有所成就的建築師，其最大的特點恰恰就在於對傳統和既有規則的突破。

義大利的文藝復興建築運動從 15 世紀創新性地恢復古典穹頂建制開始，在此後的 200 年發展歷程中先後湧現出像布魯內列斯基、布拉曼特、米開朗基羅、帕拉第奧這樣的著名建築師，同時也出現了像阿伯堤、塞利奧和維諾拉

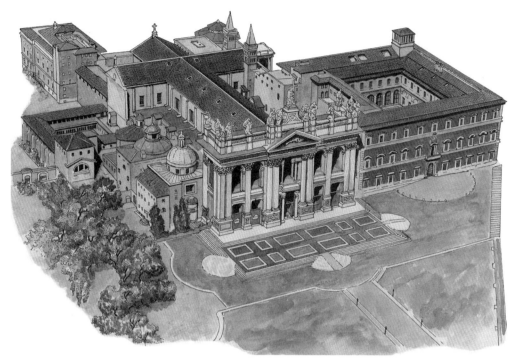

圖 8-25　拉特蘭宮

拉特蘭宮早在古羅馬君士坦丁時期，就已經作為重要的教廷而存在，此後，這座包括教堂、教職人員辦公建築的龐大建築群，在不同時期被不斷加入新的建築風格，這種建築風格的混合性，也是古羅馬城許多建築的共同特色。

這樣在建築理論探索方面取得突出成就，並對後世建築發展極具影響力的人物。而且，在米開朗基羅等注重個性化和自由建築手法運用的建築師所帶動下，不僅使義大利文藝復興建築風格逐漸走向更加活潑和多樣的手法主義建築發展方向，還直接導致了之後新的巴洛克建築風格的出現。

　　義大利文藝復興建築運動的最突出特點，是建築師們在恢復和研習古典建築傳統基礎上的創新。因為此時在許多地區，如佛羅倫斯、熱那亞、威尼斯，甚至是在教廷中心羅馬，建築的委託人都不只限於教廷和宮廷，還包括市政廳、救濟院等各種公共機構和主教、高官、富商、地方總督等個人，因此建築的類型從大型教堂、市政廳到私人的鄉間別墅無所不包。這種建築需求的多元化，也是導致此時的建築對古典風格多樣化解讀與再現的重要原因。從文藝復興時期起，隨著城市資產階級的產生和中西歐地區王權的逐漸強化，建造雄偉的建築已經不再只是教廷的專利，而是成為滿足社會更廣泛需求、表現不同

建築訴求和內涵的標誌物。這種現象不僅導致了文藝復興時期及其之後建築風格的多元化發展局面，也導致了各地區建築風格發展的分化。

義大利在 200 多年時間內逐漸發展和成熟的文藝復興建築風格，不僅極大影響了義大利地區各城市建築風格的發展，還傳播到了義大利之外，在其發展過程中和義大利文藝復興建築風格發展結束之後，都長時間地對歐洲許多地區和國家的建築發展達到了深刻的影響和作用。

4 義大利文藝復興建築的影響及轉變

在義大利的文藝復興之後，這種古典復興的建築風格又繼續向周邊國家和地區擴散，對很多國家的建築風貌發展產生了影響。各個國家和地區在政

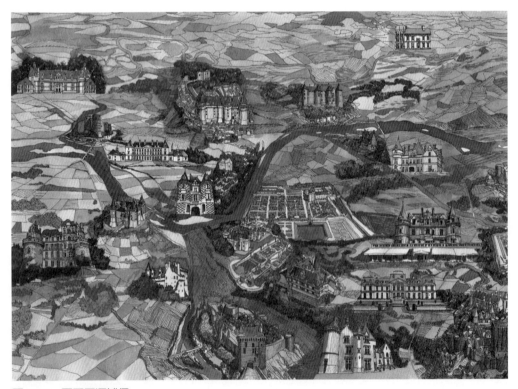

圖 8-26 羅亞爾河城堡
羅亞爾河畔的城堡，是法國對義大利建築風格反應最強烈的地區之一，這一地區的城堡以其將本土的哥德式風格與義大利的文藝復興、巴洛克風格相混合而著稱。

治、經濟與社會文化、建築傳統等方面的發展情況與背景各不相同，因此對於這種源自古典文化的文藝復興風格的態度也各不相同。更重要的是，義大利地區，尤其是羅馬作為文藝復興風格的發展中心，使文藝復興這種古典的建築風格蒙上了一層濃郁的宗教氣息，這也使得義大利地區以外的各地在對文藝復興風格的借鑑和引用上的態度與義大利存在差異。

從時間上說，其他國家和地區的文藝復興風格發展，在時間上要晚於義大利本土，當文藝復興風格於 16 世紀之後在英國、法國和西班牙等國流行之時，義大利已經進入巴洛克建築風格發展時期，而且在各地區所發展出的建築樣式也各不相同，這其中受文藝復興建築風格影響最大的就是法國。法國的文藝復興風格在 16 世紀後才逐漸興起，因為當文藝復興在 15 世紀的佛羅倫斯等發達的城市共和國興起之時，法國還處在分裂狀態下，並未形成統一的國家，而直到 16 世紀初期，法國所在的地區才在法蘭西斯一世（Francis Ⅰ）的統治之下形成統一的國家。在 15 世紀末至 16 世紀初期，由於法國人對義大利北部倫巴底（Lombardy）地區的幾次侵略，使法國人對於義大利文化產生了極大的興趣，尤其是對於義大利城市中文藝復興式的建築風格十分嚮往。當時的國王法蘭西斯一世更是把許多義大利的藝術家召集到了法國，比如著名的全才型藝術家達文西（Leonardo da Vinci）。

在國王的推動之下，法國掀起了一股學習義大利文藝復興風格的建築熱潮。到 16 世紀 20 年代末期，大批的義大利建築師來到法國，同時法國也派了很多的建築師到義大利進行學習。義大利文藝復興時期出版的各種建築理論書籍也就被大量地引入並翻譯成法語，以供更多的建築師參考。因此，產生了義大利人「用書籍和圖畫把古典建築的知

圖 8-27 《維特魯威人》
這幅手稿也是達文西最著名的手稿之一，手稿上闡述了達文西對人體比例在建築、繪畫等其他領域應用的心得。

識教給了法國」的說法。法國的文藝復興時期的建築主要集中於巴黎附近的鄉間和羅亞爾河畔的城堡（Loire Castle）建築中。

從中世紀時起，羅亞爾河流域就興建了許多堅固的城堡建築，到 16 世紀法蘭西斯一世統治的相對和平的時期到來之後，這些城堡也紛紛開始改建和擴建，而且其改建和擴建主要採納的風格就是來自義大利的文藝復興風格。

作為哥德風格的發源地，法國各地的建築都長時間地保持著濃厚的哥德式建築風格痕跡，因此在各地改建的建築中最常見的景象，就是文藝復興風格與哥德式兩種風格的混合之作。這種混合風格表現最明確的建築是羅亞爾河的香博城堡（Chateau Chambord）。

這座城堡是在一座中世紀修建的堡壘建築的基礎上重新興建的，也是一座從開始就本著實現文藝復興風格與法國傳統風格成功結合這一目標而興建的城堡。這座城堡的建築總平面是長方形的，被一圈單層的建築圍合，而且在平面

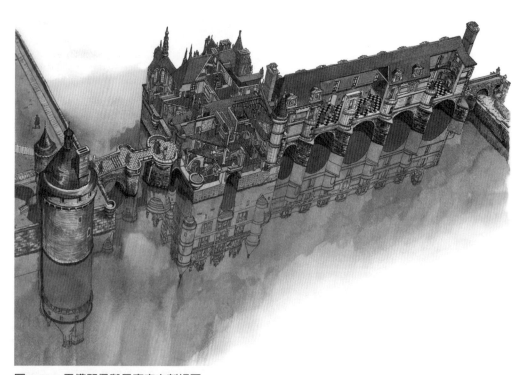

圖 8-28　雪儂瑟堡與長廊室內剖視圖
雪儂瑟堡的主體建築是法式的哥德風格，而長廊上的建築則是按照文藝復興建築風格興建的，以變化的裝飾而聞名。

的四個角上都建有一座圓形平面的塔樓。主體建築位於長方形的一條邊上，仍舊是四角帶圓形塔樓的建築形式，只是建築平面變成了正方形，樓層也加高至三層。無論是單層還是多層的建築部分，其立面都採用壁柱、拱券與簡單的長方形窗相結合，形成簡潔、規則的古典立面形象。在三層的主體建築內部，以中心的螺旋樓梯為交叉點形成十字形的連通空間，這個連通空間是建築內部的主軸，並且在建築內部各層劃分出四個方形的使用空間，體現出很強的對稱性與規則感，這種布局明顯沿承了文藝復興的古典建築規則。

而在建築外部，尤其是屋頂的部分，卻體現很強的法國本土建築特色。首先是建築中設置在四角的幾座圓塔都採用尖錐形頂的形式，而且在主體建築部分的圓塔上還單獨設置著一些小尖塔，這些小尖塔有採光窗和煙囱等不同的使用功能，因此其樣式有方形小塔、帶穹頂的小亭等多種形式。由於法國受寒冷氣候的影響，因此建築不是平頂，而是採用不易積雨雪的坡頂形式，屋頂側面還往往開設老虎窗，而這些窗的上楣也往往帶有尖飾。這樣，整個建築大小尖塔林立的頂部就與樸實、簡潔的立面形成了一種對比，使建築表現出一種垂直的動態效果，同時也呈現出法國文藝復興建築的特色。

除了香博城堡之外，羅亞爾河流域的許多城堡也都不同程度地進行了文藝復興風格的改造，但其呈現出的共同特色就同香博城堡一樣，都是文藝復興風格與哥德風格的混合。這種傳統風格與新風格的混合發展狀態是一種文化發展的必然現象。另外文藝復興風格在不同地區所呈現出來的風貌也是存在很大差異的，這是由於建築的地區性特徵所造成的，其中包括了傳統影響、氣候因素和材料供應等多方面的因素影響。譬如在法國，文藝復興風格呈現出與哥德風

圖 8-29　銀匠風格的建築立面
文藝復興時期，西班牙正處於哥德式風格、摩爾風格與文藝復興風格三種風格混合發展時期，因此建築呈現出多樣化風格發展趨勢。

格的混合特徵，而在西班牙發生的文藝復興運動則同時呈現出兩種截然不同的建築形象。

西班牙人從 15 世紀末起不僅成功驅逐了南部信奉伊斯蘭教的摩爾人，而且在美洲的殖民活動也進展順利。此後，在西班牙國王菲利浦二世（Philip II）時期，西班牙人大敗法國人，使西班牙帝國發展至鼎盛時期。作為國家興盛發展的直接表現，大量的建築活動開始興起，而且由於西班牙王室是虔誠的天主教徒，與羅馬教廷關係密切，因此西班牙的文藝復興風格直接來源於羅馬，但這種嚴謹的建築風格並不適用於西班牙的所有地區。總的來說，在西班牙，一種是在歐洲建築傳統和古典建築風格復興基礎上，受嚴格的宗教信念影響而形成嚴肅的文藝復興的建築風格，另一種是在長期被摩爾人占領的西班牙南部伊斯蘭風格影響下形成的，摻入了更多伊斯蘭風格而形成的極富地方特色的綜合風格。

西班牙王室崇信禁欲主義（Asceticism）的天主教信仰，因此雖然全面引入源自羅馬的古典復興風格，但卻拋棄了義大利建築師那些自由隨意的裝飾創新，而只保留了簡化、典雅的古典建築基調。這種嚴肅的文藝復興風格表現最突出的是建於今馬德里（Madrid）附近的埃斯科里亞爾宮（Escurial）。

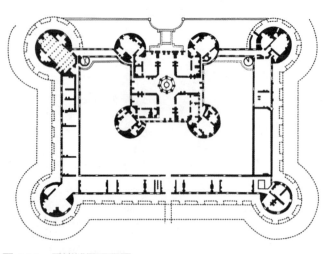

圖 8-30　香博城堡平面圖
香博城堡是在中世紀防禦性很強的建築形式基礎上，按照文藝復興的古典建築規則興建而成的，其建築同時呈現出本土哥德式建築風格和規整的文藝復興風格。

埃斯科里亞爾宮是一座為王室所修的多功能的複合型宮殿建築群。這座龐大建築群的平面大約是一個 204 公尺 × 161 公尺的長方形，只在一條長邊上略有凸出，那是主教堂的後殿部分。長方形的建築平面被一圈兩層或三層的建築圍繞，這些圍合建築全部採用花崗岩建成。而且，除了簡

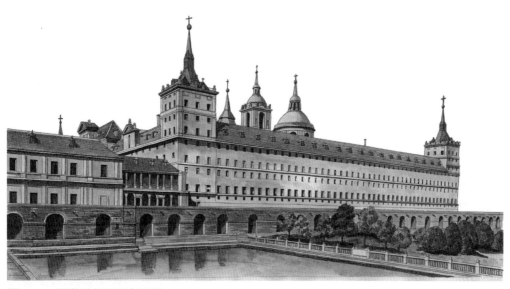

圖 8-31　埃斯科里亞爾宮外牆
埃斯科里亞爾宮的外牆都採用無裝飾的花崗岩與行列整齊的長窗構成，因此在外部顯示出壁壘森嚴的封閉感。

單的長窗列之外毫無裝飾，因此整個宮殿從外部看給人冷峻、封閉之感，宛如一座守衛森嚴的監獄。宮殿內部包含有各種功能的空間，但裝飾性的設置很少，仍以簡化、肅穆的總體風格為主。宮殿內部以教堂和教堂所對的廣場為軸，在這個軸線兩側對稱地設置有宮殿、神學院、修道院和大學、政府辦公和其他附屬建築，此外教堂的地下室還是皇室陵墓的所在地。

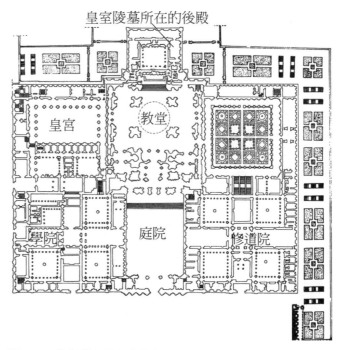

圖 8-32　埃斯科里亞爾宮平面
由於這座宮殿是西班牙王室獻給聖洛倫佐的，因此為了紀念這位被燒烤致死的聖徒，整個宮殿的平面也被設計為爐算的形式。

埃斯科里亞爾宮整體的布局規則、嚴謹，花崗岩與簡化立面和強烈的規則性相配合，營造出冷漠而雄偉的建築群形象。也正是因爲埃斯科里亞爾宮在形式上這種鮮明的藝術特點，建成後在當時的社會中引起了巨大的轟動與反響，引得各地的君主都紛紛開始效仿建造這種能夠彰顯自己實力的大型宮殿建築群。

而在西班牙的世俗建築之中，文藝復興風格則與此前長期流行的伊斯蘭風格相結合，衍生出一種銀匠風格（Plateresque），薩拉曼卡大學（University of Salamanca）建築是這種風格的突出代表。在薩拉曼卡大學約 16 世紀中葉時整修的建築的立面中，整體的構圖設計是按照文藝復興的古典風格確定了橫向分割的構圖，並利用雕刻帶與壁柱明確劃定了立面的範圍。但無論是壁柱的形象還是雕刻裝飾圖案本身，都呈現出一種建立在伊斯蘭的細密紋飾風格基礎上的形象。雖然雕刻的圖案和人物都是西方的，但表述方式和最後的形象卻極具東方特色，這也是西班牙所獨有的一種文藝復興風格的變體形式，並爲其後流行的巴洛克建築風格拉開了發展的先聲。

相對於王權逐漸加強的法國和西班牙，文藝復興中心區北部的德國和英國的文藝復興風格發展要更晚一些。在整個 16 世紀到 18 世紀之間，現在版圖概念上的德國及其周邊地區正處於封建諸侯混戰時期，因此生活在這裡的人們在思想上以封建專制的守舊思想爲主導，這一點連宗教改革的新教派也不例外，在行動上各地勢力忙於征戰。因此，整個地區經濟發展近乎停滯，社會凋零，除了堅固的城防建築之外，人們無心也無力在建築風格的問題上進行深入探索，營造建築時，只是示意性地引入了一些來自古典的柱式與拱券等標誌性元素。

英國在 16 世紀初形成集權制的國家，並在全國範圍內推行新教（Protestant），與羅馬教廷水火不容。在政治和宗教方面英國保持獨立性，因而受文藝復興建築風格的影響也較晚。英國的文藝復興，大約從 16 世紀後期才開始，至 17 世紀時逐漸成熟，而且文藝復興風格的建築實例以大型府邸和宮殿建築爲主。在文藝復興建築風格的引入方面，英國以伊尼戈·瓊斯（Inigo Jones）最具代表性。

伊尼戈‧瓊斯曾經兩次親身到義大利進行學習，因此對古典建築遺址和義大利流行的文藝復興風格都有很深入的認識，並受義大利文藝復興晚期的著名建築師帕拉第奧深刻影響。他回國後主要擔任宮廷建築師的職務，因此其設計也主要以宮殿建築為主。瓊斯在格林威治（Greenwich）為詹姆斯一世（James I）的皇后設計的女王宮（Queen's House），就明顯是採用帕拉第奧式的設計手法來進行設計的，整個建築的前立面像帕拉第奧的圓廳別墅一樣，橫向分為三層，並以上兩層為主，背立面雖然轉向為兩層，但透過在建築中部開設柱廊陽台和密集的開窗，因此也在縱向分為三個部分。

瓊斯所注重學習和在英國發揚的文藝復興風格，是一種建立在嚴謹與和諧的基調之上的典雅建築風格。這種建築風格摒棄了義大利文藝復興後期那種自由和追求變化的裝飾手法，仍然是以均衡的比例與構圖營造出清麗的建築形象。而此時在文藝復興運動的原發地義大利，建築風格已經轉向了華麗和扭曲的巴洛克風格發展方向上去了。

圖 8-33 薩默塞特宮
位於倫敦的這座大型府邸建築，是後人仿照文藝復興風格設計的。其建築帶有開敞拱窗和粗石貼面的底層是威尼斯商業住宅的一般做法，而上兩層的巨柱式則源自米開朗基羅。

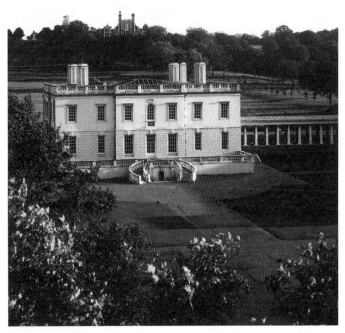

圖 8-34 女王宮
女王宮是一座擁有規整與肅穆建築風格的宮殿建築，這種簡潔的
建築形象在當時是十分少見的。

源自義大利的文藝
復興建築風格，雖然只
在 15 世紀到 16 世紀流
行了近 200 年的時間，
但對歐洲建築發展的影
響卻是深遠的。義大利
文藝復興風格的建築是
應當時複雜的政治、經
濟和社會發展情況而產
生的。對古典建築形式
與規則，如柱式、拱
券、比例以及對古典神
廟、凱旋門等建築樣式
的復興，都不僅是一種
簡單的形象與規則的重
新運用，更多的是反映
出一種人們在結構技術和設計、審美理念上的創新與進步。這一點，以佛羅倫
斯大穹頂的建造成功為標誌。

　　文藝復興建築風格在各地的不同發展，也同樣是其所在地綜合社會發展狀
況的反映，而且這種反映還加入了本地建築傳統的因素。文藝復興風格對各地
建築的影響，並不僅僅體現在 16 和 17 世紀各地文藝復興風格興起之時的建築
設計上，還在於影響和教育了各地新一代建築師對古典建築傳統的再認識。在
16 世紀之後，義大利的教廷勢力崛起，因此其建築發展轉向以炫耀財富與技
巧的裝飾手法為主的巴洛克風格上去了，這種新風格也像文藝復興的建築風格
一樣，隨著各地區間頻繁的聯繫而流傳到其他國家，並對許多國家的建築產生
了影響，但此後各地對新建築風格的接受態度更為謹慎。因此總的來說，沒有
哪一種風格能夠像文藝復興風格那樣，全面喚醒人們重視古典建築傳統並推動
新建築風格的發展，而且還在歐洲產生了如此廣泛的影響。

圖 8-35 勞倫先圖書館階梯

米開朗基羅在文藝復興時期的許多創新設計，以其較強的感染力，不僅啓發了巴洛克風格的發展，還被其他各國建築師所廣泛採用。

CHAPTER 9

巴洛克與洛可可
風格建築

1 綜述

巴洛克（Baroque）風格同樣產生在義大利，它脫胎於文藝復興後期發展出的一種叫做風格主義（Mannerism）的建築風格之中，形成於 16 世紀的最後 25 年，到 18 世紀結束。「巴洛克」一詞源於葡萄牙語 Baroco，原意是畸形的珍珠。巴洛克風格是誇張的、不自然的，具有很強的修飾性，然而它卻有著很強的說服力，使人能夠很容易接受它。

主要發展於 17 世紀的巴洛克風格，是由 16 世紀後期的「風格主義」風格發展而成的，它所表現出來的特點是注重裝飾性，並以變形、豔麗、豪華的裝飾為主。巴洛克藝術最主要的資助者是反對宗教改革的羅馬教會，而此後洛可可風格的主要資助者則是像法國王室這樣的權貴，而且二者都追求強烈的藝術效果，力求一下子就刺激到人們的神經，並由此傳達一種宗教和權勢的震撼性。在這種思想指導下，文藝復興時期盛行的約束、克制、協調、注重關係的原則被完全打破。人們把巴洛克的建築風格按照自己的意志大量應用到了教堂建築中，使那些原本樸素的教堂設計理念變成了以色彩絢麗的金、銀、大理石以及雕刻、繪畫等作為大量裝飾的建築設計新概念。

圖 9-1　德國教堂中的祭壇
德國著名的建築師組合阿薩姆兄弟這種將建築、繪畫和雕塑組合在一起，帶給觀者強烈視覺與心理震撼的做法，是巴洛克藝術的突出特色之一。

西班牙從菲利浦二世（Philip Ⅱ）國王時期起，就是忠實的羅馬天主教廷的崇拜者。因此，當西班牙艦隊登上美洲大陸，並順利地從美洲殖民地掠奪來大量的黃金、白銀和其他物資的時候，羅馬教廷自然成為受其供奉的最大受益者。當羅馬教廷有錢以後，首先想到的便是營造教堂，以彰顯自己的實力和權力，因此從 16 世紀末到 17 世紀的這段

時期裡，羅馬城內大興土木。而與此同時，以往經濟繁榮的一些共和國，則處於經濟轉型和因貿易路線改變所帶來的發展低潮中，因此建築活動相對較少。

圖9-2　洛可可風格的裝飾
洛可可風格雖然是在對傳統建築風格的反叛基礎上產生的，但並不是完全不遵從古典建築規則，它有時也表現出與傳統很強的聯繫性。

在此背景之下以羅馬地區新建的建築爲代表所採用的巴洛克風格，可以說是一種信仰化了的建築藝術，其建築形式具有強烈的情感震撼性。巴洛克建築風格雖然仍是在古典建築元素的基礎上發展起來的，但添加了更多新風格的裝飾。不僅如此，巴洛克風格的建築對於各種建築構成元素的組合與運用也變得更隨意、靈活和盡興，人們在建築內外大量堆砌誇張的裝飾、柱子和山花，在有些建築的立面，對柱子的疊加設計甚至已經到了一種歇斯底里的狀態。

建築中的各種構成元素甚至是結構體都和裝飾一樣，變成了一種可以按照建築師的意志靈活運用的詞彙，任意地組合成各種語式，以更貼切地反映出此時濃厚、昂揚和尊貴的宗教氣息。巨大而疊加的柱子、斷裂式的山花和帶捲邊或渦卷的鑲板，再加上梯形、橢圓形等以往在文藝復興時期因形狀不規則而被棄之不用的幾何圖形以及各種繁複的裝飾被巧妙地拼湊在一起，大量出現在巴洛克建築中。

巨柱式是巴洛克建築中的一個分支，是指直立於建築立面的獨立性圓柱或壁柱，上下貫穿幾乎整座建築的正立面。另外還有一種情況，即柱子真正的尺度並不高大，但與其所應用的建築在比例值上超出了正常的構圖關係，因此柱子在與建築其他部分的對比中顯得過於高大，給人以強烈的巨柱印象。巨柱式建築中柱子本身的比例有的與古代神廟中的柱式比例十分相似，只是尺度超大，有的則完全是出於視覺需求而製作，不太講究其柱子本身的比例尺度，這種巨柱式的採用就像是音樂總是採用強烈的高音一樣，給予了建築立面一種神聖感和威嚴感。除了巨柱式之外，巴洛克建築中最常出現的還有一種將古典建築的立面截斷成多塊，再有意錯動後重新組合成一體的樣式，或像用軟蠟燭螺旋和扭曲之後形成的柱式。這些怪異的柱子本身就極具表現性，展現了巴洛克風格的一種扭曲的美感。

斷裂式山花是巴洛克建築風格最具代表性的特徵之一。所謂斷裂式的山花，就是指三角形或半圓形山花基部或是頂端部分的中間開設有缺口，並在缺口部分用人物、花朵、像章等雕飾來進行填充，尤其以一種橢圓形帶捲邊或渦卷的鑲板形式最為多見。這種斷裂式山花不但可以使各建築構件之間留有空隙，而且還為建築的立面增添了動態感和情趣感。

　　巴洛克建築除了加入更多活潑的裝飾之外，還尋求戲劇般或音樂般的結合。建築外立面不再是在整體效果上追求統一、平整的感覺，而是利用柱子和壁龕等建築部分的凹凸變化與平面上的凸出、退縮變化相配合，使建築立面也

圖 9-3　洛可可風格的托座

家具、壁爐和建築邊角處的支座或支撐腿，經常被雕刻成裸體人像或曲線的貝殼樣式，其構圖有對稱和不對稱兩種形式，以深厚的雕刻線腳和高浮雕為主。

圖 9-4　聖彼得教堂與教皇住所之間的樓梯

這座由伯尼尼設計的樓梯，是利用建築和雕塑營造戲劇化空間氛圍的成功之作。

產生起伏的韻律感。此外,建築立面中除了對拱券、壁柱和山花的尺度與形象運用得更加自由之外,還加入更多的雕像、渦卷式支架和橢圓形像章圖案,因此巴洛克風格建築的正立面從平面上往往是外凸的弧線,而立面構圖上在細部裝飾處理都充滿了變化。

在巴洛克教堂的內部,除了透過隨意的開窗和結構上的視覺創新設置來創造獨特的空間氛圍之外,還要在建築內部加入大量繪畫、雕刻的裝飾。透視效果明顯的繪畫與建築空間的配合,可以營造出極具縱深感的空間效果,而真實的雕刻與繪畫的結合,則可以更大程度上模糊真實空間與繪畫空間的界限,增加空間的戲劇性效果。因此可以說,繪畫、雕刻與建築等多種藝術形式的緊密結合,也是巴洛克建築的一大特色。

然而巴洛克建築風格也並不是一種單純的裝飾風格,其中還包含著結構技術上的創新。無論是在建築的外部還是內部,為了得到新奇的建築形象和營造獨特的空間氛圍,人們都會要求在當時的結構形式上要有一些相應的變化。只有這樣,才能使巴洛克風格真正不同於以前所出現過的任何一種建築風格。因此也可以說,巴洛克風格的獨特建築形象的獲得,是裝飾與結構相互配合的結果。

巴洛克藝術風格在整個西方建築發展史已經出現過的建築風格中,是最具世俗性和戲劇性的。巴洛克形式主要發源在義大利的羅馬,因為羅馬教廷在這段時間內受到西班牙的供奉而有足夠的財力使建築方面保持興盛,而義大利的其他地區則面臨經濟下滑。在義大利以外,巴洛克風格首先被西班牙宮廷所繼承,其次是素來崇尚義大利建築文化的法國。法國此時正處於歷史上最著名的皇帝路易十四世(Louis XIV)統治期

圖 9-5　凡爾賽宮中的王后寢殿
這個房間的內部裝飾展示了一種具有古典傾向的巴洛克裝飾風格,在奢華的裝飾中還保持著莊重的風格基調。

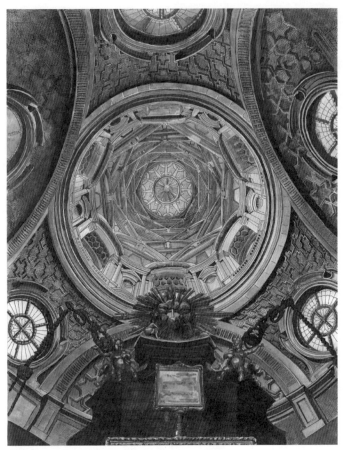

圖 9-6　聖屍衣禮拜堂穹頂
透過瓜里尼設計的這個富於表現力的新穹頂形象可以看出，巴洛克風格除了注重裝飾之外，在結構方面也有所創新。

間，王權統治也到達了巔峰。因此，華麗和富於裝飾性的巴洛克風格在法國作為一種彰顯強大王權的手段而被大量運用。而且在法國，人們又在巴洛克風格的基礎上發展出了更為矯揉造作的洛可可（Rococo）風格。

洛可可風格純粹是一種纖弱、華麗的裝飾風格，它在建築結構方面並沒有多大創新，而只是一種炫耀財富與營造奢靡氛圍的裝飾，即使是有一些結構上的創新，也是為了達到特定的建築形象或空間效果而被特地建造出來的。

比如牧師瓜里諾‧瓜里尼（Guarino Guarini）的代表作品，建於義大利都靈的聖屍衣禮拜堂（Chapel of the Holy Shroud），就是一座無論裝飾或者結構都極為精緻華麗的建築。傳說在這座禮拜堂之中有象徵著耶穌身體的聖屍衣的陵墓，因此瓜里尼在教堂的設計上遵循了古典傳統，在位於陵墓的上方設置了一個形狀極為複雜的階梯形穹頂。這個穹頂以複雜的肋拱交叉而聞名，顯示了高超的結構設計與建造技巧，也是巴洛克時期具有突出代表性的結構創新。這種結構上的創新也在教堂內部被直接表現了出來，複雜的穹頂肋拱與光線和色彩相配合，仍舊獲得了異常華麗的結構效果。

這種追求華麗裝飾效果的風格也主要是在教廷和宮廷中流行，除了羅馬

之外，就尤其以發源地法國爲其代表。在路易十四時期初具規模的凡爾賽宮（Palais de Versailles），是洛可可風格最主要的應用之地。

洛可可風格的裝飾中很少用直線，而是以S形和其他形式的曲線爲主，到了後期則以波

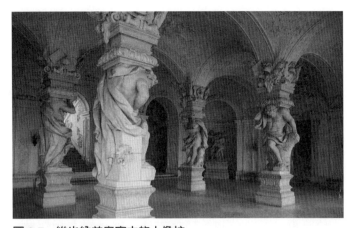

圖 9-7　維也納美泉宮中的人像柱
將富有動感的人像柱與起伏的穹頂空間相結合，創造出富於熱情變化的空間氛圍。

浪形的貝殼飾、火焰飾與扭曲變化的植物、水果和怪誕的人物形象相結合，而且不僅被應用在建築的裝飾上，還有此類風格的家具、壁畫、鋪地、壁龕相配合。以凡爾賽宮鏡廳（Galerie des Glaces）爲建築範例，各地也都開始興建起一種由大窗、鏡子與精細裝飾相配合的居室。這種居室中不僅鋪滿裝飾，而且通常還要用金色、銀色和各種鮮豔的色彩與之相配合，由此營造出一種富麗堂皇又充滿幻想性的空間氛圍。

除了在羅馬教廷和法國宮廷之中被廣爲使用之外，洛可可風格的裝飾在法國貴族宅邸和德語地區也得到普遍應用。德語地區此前經過長時間的混戰，已經形成了諸多分立的小城邦，各城邦在相對穩定、和平的發展狀態下也紛紛大興土木以彰顯國力，因此無論是教堂還是宮廷建築，都很自然地接受了洛可可風格。巴洛克和洛可可風格，尤其是洛可可風格，是一種專注於裝飾和炫耀的建築風格。這兩種風格更多地表現出將建築、雕刻、繪畫等多種藝術形式相結合的方法與技巧，而不是在建築結構和功能上的創新。在盛期的巴洛克與洛可可風格的建築中，甚至還出現了因爲過於注重裝飾而部分犧牲建築使用功能的現象，而且巴洛克與洛可可的建築風格是一種供宗教和王權所享用的裝飾風格，不僅需要有一定的技術性，還需要較高的建造成本，因此這兩種奢侈的風格必然隨著權貴勢力的消退而結束。

巴洛克和洛可可這兩種風格流行的時間較短，大約只有一個世紀左右，但

這兩種藝術風格與正處於實力巔峰期的羅馬教廷和法國王室相結合，因此結出了非常豐碩的建築成果。這兩種風格雖然流行的時間很短，而且此後很快就被古典主義風格所取代，但這兩種風格所帶來的更自由的古典建築元素組合的方式，以及更具感官性的建築形象特點，卻被以後的建築藝術部分地繼承了。因此，雖然巴洛克與洛可可這兩種建築風格不像歷史上出現的其他建築風格那樣，能夠導致建築結構和面貌上的巨大變革，但卻也對此後的建築發展具有很重要的啟發作用。雖然建築理論界對於巴洛克和洛可可建築風格的評價歷來存在爭議，但毫無疑問的是，這兩種藝術風格確實為人們奉獻出了許多讓人驚歎的建築精品。這些建築精品本身，就是對人類想像力和創造能力的禮讚。

2 義大利巴洛克建築

巴洛克建築是由文藝復興後期的風格主義建築逐漸發展而來的，而風格主義建築風格的最早起源，則可以上溯到文藝復興盛期，尤其以米開朗基羅的設計手法為代表。米開朗基羅在羅馬卡皮托利山（Capitoline Hill）上的市政廳建築中所使用的通層巨柱、梯形布局與橢圓形鋪地的配合，以及他在聖洛倫佐聖器室（New Sacristy of San Lorenzo）中將建築立面與人物雕塑相結合的做法，在此後都為巴洛克時期的建築師所借鑑。

將風格主義建築風格演繹得最為出奇的作品位於曼圖亞（Mantua），那裡有著名的風格主義建築師朱里奧‧羅馬諾（Giulio Romano）為貢查加（Gonzaga）公爵及其家族所設計的德特宮（Palazzo del Te）。這座宮殿是由四面建築圍繞一個方形庭院構成的，雖然建築立面都採用粗石面與光滑壁柱相組合的形式，而且四個立面都為單層建築形象，但實際上這座宮殿建築的立面並不像初看時的印象那樣簡單。

首先是宮殿四個方向上的立面都不相同，而且在窗形、壁柱和入口的設置上都有較大變化；其次是建築雖然藉由巨大的壁柱顯示出只有一層，但實際上在內部卻存在二層空間；最後在建築內部，藉由同時代畫家曼特尼亞（Andrea Mantegna）運用透視原理所繪製的模糊空間的繪畫襯托，室內呈現奢華、離

奇的空間效果。總之，德特宮整個建築的外部形象和內部處理都存在一些與古典建築規則明顯不符的設置，這種自由的建築風貌與其本身作爲宮廷享樂建築的功能相符，但在建築上卻不知不覺地創造出了一種不同於文藝復興的新建築風格。就像是曼圖亞地區的發展一樣，比文藝復興的古典風格更自由的風格主義建築風格的變化，首先出現在府邸等私人建築上，如卡普拉羅拉（Caprarola）地區著名的法爾內塞別墅（Castello Farness）。這座別墅最早是由文藝復興時期曾經擔任過聖彼得大教堂建設工作的建築師小桑加洛（Antonio da Sangallo, The Younger）設計的一座平面爲五邊形的堡壘式宮殿。在 16 世紀後半期，

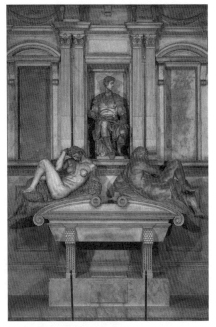

圖 9-8　朱里亞諾陵墓
米開朗基羅將雕刻與建築緊密結合的做法，以及對柱式、山花等古典建築要素突破傳統的處理與表現手法，都為巴洛克建築所廣泛借鑑和使用。

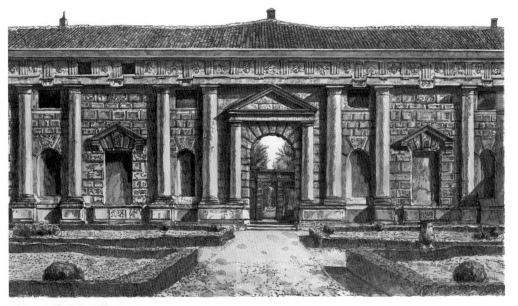

圖 9-9　德特宮局部
由於德特宮本身就是為享樂目的而建，因此建築的形象和內部的裝飾都以華麗和自由的風格為主，顯示出世俗力量對建築的深刻影響力。

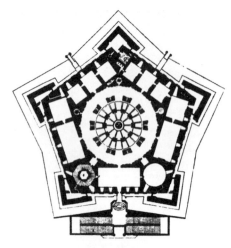

圖9-10　法爾內塞別墅平面
這座建築是外部封閉而內部開放的堡壘式
別墅代表，建築本身具有很強的防禦特徵。

這座建築經由維諾拉改造後徹底建成，並成為風格主義的又一代表作。

法爾內塞別墅是一座由五面建築體圍合的堡壘式建築，但在內部的中心區卻開設有一個圓形平面的中心廣場，這個廣場由粗石拱券層與帶雙壁柱的拱券層構成，與建築外部的折線形樓梯以及不規則窗形分布的立面一樣，構成了一種既嚴肅又活躍的建築形象，是從文藝復興向風格主義風格過渡的突出建築代表。除了私人府邸以外，隨著風格主義的普及使用，更自由的表現手法和建築形象開始出現在教堂建築之中。羅馬的第一座風格主義風格向巴洛克風格轉變過程中的建築作品，是耶穌會教堂（Church of Jesus）。這座教堂也是由設計了法爾內塞別墅的建築師維諾拉設計的，但立面是另外由波塔（Giacomo della Porta）設計的。

圖9-11　法爾內塞別墅
這座建築的正立面經過改造後，被加入了連續的大拱窗和巴洛克式的折線樓梯，因此顯示出較為開放的建築形象，與改造之前封閉的建築形象形成了對比。

耶穌會教堂是一座平面由長方形的巴西利卡式大廳在後部另加入一塊半圓形的後殿構成的，在內部隱含著一個拉丁十字形，而且在十字交叉處還以穹頂覆頂形成內部中心空間。教堂內部以中廳為主，兩邊是矮而窄的側廳。建築的立面是風格主義的一個最著名的標本，也是將古典式立面引向巴洛克風格的開端。

耶穌會教堂的立面延續了文藝復興
早期阿伯堤在佛羅倫斯聖母堂立面中的
設計，採用向上收縮的兩層立面形式，
而且在上層兩邊的底部設置雙向反曲渦
卷的支架裝飾以作為邊飾。教堂正立面
的上下兩層都採用雙壁柱分隔立面的做
法，只是下層入口兩邊的雙壁柱採用圓
柱與方柱相組合的形式，而且圓柱明顯
凸出牆面較多，加強了入口的氣勢。在
建築上層與入口相對處設置拱窗，而在
這個入口與拱窗形成的中軸之外，則分
別設置輔助入口和壁龕。

圖 9-12　聖彼得大教堂華蓋
伯尼尼設計製作的這座巨大的華蓋中，最
突出的是四根扭曲形狀的柱子，這種柱子
形式作為巴洛克風格的一種重要柱式而被
人們廣為使用。

耶穌會教堂的立面處採用很淺的方
壁柱與入口處凸出的圓柱形成對比，同
時在上下兩層和入口之上都設置了山花和橢圓形的巴洛克標誌性裝飾圖案。這
種利用柱子形象，並在立面設置多重裝飾品的做法，在此後成為一種反映新
時期宗教形象與精神的象徵，而且也被教廷尊為優秀的天主教堂形式予以推
廣，影響了羅馬相當一批教堂的形象。

耶穌會教堂新穎的立面，以及以此為模本陸續興建的幾座此類教堂立
面，是展現建築風格從風格主義過渡到巴洛克的軌跡的一個縮影。實際上，
預示巴洛克風格來臨的標誌性事件是 17 世紀初聖彼得大教堂（St. Peter's
Basilica）的改建。

17 世紀初，在教廷的授意下，建築師瑪德諾（Carlo Maderno）拆除了由
米開朗基羅設計的九開間柱廊式入口，而在教堂前興建了長方形的巴西利卡式
大廳，使教堂從穹頂集中式的希臘十字形平面，最終又變成了拉丁十字的平面
形式，而且新大廳的立面採用了當時流行的壁柱形式。

除了這個加建項目之外，聖彼得大教堂的最大改觀來自對新內部空間的裝
飾和對外部廣場的加建，而這一系列建築設計的主導者，就是建築史上最著名

的巴洛克建築師伯尼尼（Giovanni Lorenzo Bernini）。伯尼尼也像文藝復興的許多著名藝術大師一樣，是一個多才多藝的人，他最具代表性的作品是爲羅馬聖彼得大教堂所做的一系列設計。

圖 9-13　耶穌會教堂
耶穌會教堂將不同形式的壁柱進行組合、層疊使用以及雙層山花和渦卷形支架的設計，都十分獨特，是風格主義向巴洛克風格轉變的標誌性建築。

伯尼尼生於一個雕刻世家，他從很早就跟隨父親來到羅馬並受雇於教皇，此後伯尼尼的才華被教皇所賞識，因此委託他擔任聖彼得大教堂的多項整修工作。伯尼尼直接領導和參與新加建的巴西利卡大廳的內部裝修工作，他不僅爲大廳繪製壁畫，而且還設計了主祭壇聖彼得墓上的華蓋（Canopy）。在這個巨大的銅鑄華蓋上，伯尼尼大膽採用四根呈螺旋狀扭曲的柱子來支撐華麗頂蓋，而且無論是柱子還是頂蓋上，還有鑲金的葉子、天使等裝飾品，使整個頂蓋成爲教堂內部當之無愧的焦點。

除了聖彼得大教堂的內部裝飾之外，伯尼尼最重要的作品還有他爲聖彼得大教堂所設計的橢圓形廣場。大教堂前面原本有兩段內收柱廊組成的梯形廣場，但這個廣場面積有限，不僅不足以容納眾多的教眾，也不能襯托大教堂的氣勢。爲此，伯尼尼在梯形廣場之前又設計了一個橢圓形的廣場。

這座廣場採用兩段弧形柱廊圍合成橢圓形的平面形式是前所未有的。弧形柱廊採用四柱平面形式，而且都採用簡單的塔司干柱式（Tuscan Order），四排柱子密集排列，並形成中間寬兩邊窄的三條通道，可讓信眾在其中通行時感到一種強烈的空間感。在廣場中心設置了一個帶方尖碑（Obelisk）的中心，而在這個中心的兩邊，也就是廣場的橫軸上，還各設有一座噴泉（Fountain），強化了廣場的橫軸。

伯尼尼設計的這座半開敞的橢圓形廣場，由兩截弧形柱廊組成，按照伯尼尼自己的說法，是這兩邊的柱廊猶如一雙張開的臂膀，伯尼尼特別注重對諸

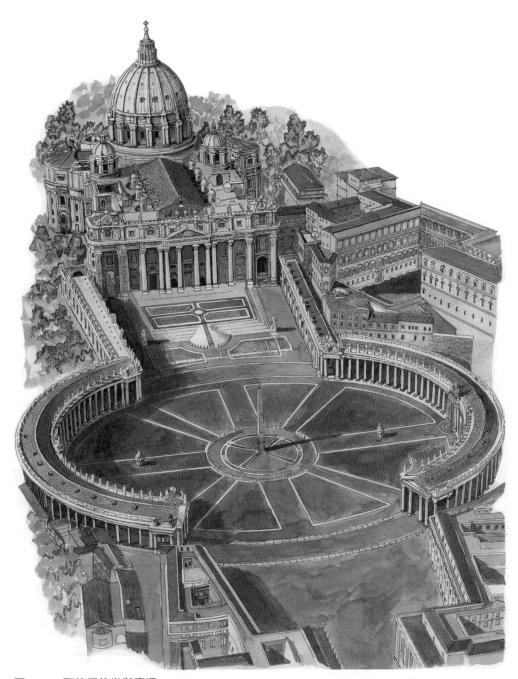

圖 9-14 聖彼得教堂與廣場
伯尼尼為聖彼得教堂所設計的開放式廣場，在布局上依然遵守古典的軸線對稱原則，因此廣場呈現出很強的聚合力。

如透視、戲劇化等繪畫特色的引入，以及透過柱子和雕刻等元素的組合來營造不同的、極具情境性的空間氛圍，這種將雕刻與建築的緊密結合，也成為巴

圖 9-15　科爾納羅家族祭壇
這座家族祭壇使用彩色大理石建造而成，再加上富於緊張感的雕塑的配合，使原本應該嚴肅的祭祀場所變得猶如華麗的舞台。

迴廊

圖 9-16　聖卡羅教堂平面
教堂本身起伏多變的造型和靈活的平面形式，正好符合建築處於城市建築之中的不規則平面要求。

洛克建築風格最突出的特色。他在為聖彼得教堂與皇宮之間的通道做設計時，利用向上逐漸縮小的柱子和柱外開窗的配合，營造出了一種具有深遠透視效果的空間，既解決了整個通道空間向上逐漸縮小的不規則問題，又營造出比實際空間深遠得多的大縱深空間效果。

伯尼尼除了是一位傑出的建築設計師和畫家之外，還是巴洛克時期著名的雕塑家，他雕刻的充滿戲劇性的組雕「阿波羅與達芙尼」（Apollo and Daphne），以其對瞬間變化的捕捉和極具動感的表現，而成為巴洛克時期的代表性作品。此外，伯尼尼還受教皇委託，在羅馬城設計製作了諸如「四河噴泉」（The Fountain of the Four Rivers）等氣勢磅礴的噴泉。因此，在伯尼尼的許多建築作品中體現出雕塑特性，也成為了一種必然。伯尼尼在建築設計中不僅加入很強的雕塑性，而且也很注重對不規則圖形與平面形式的營造。

他在 17 世紀中期爲科爾納羅
（Cornaro）家族設計的家族祭壇中，
不僅將科爾納羅家族成員都塑造成了身
處包廂中的觀眾形式，在主祭壇中雕刻
了著名的「狂喜的特雷薩」（Ecstasy of
Theresa）組雕，還爲這組雕刻設計了一
個由大理石製作而成的，中間斷裂的建
築式壁龕形式。這個壁龕中，底部的柱
子與上部斷裂的山花相配合，呈現出一
種弧線形平面輪廓形式。這種平面形式
此後在伯尼尼爲法國人設計的羅浮宮立
面中表現得淋漓盡致。伯尼尼爲羅浮宮
所設計的新立面呈起伏的波浪形，而且
立面上還搭配包括斷裂的山花在內的各
種巴洛克雕刻裝飾，但也是因爲這種立
面的造型太過張揚和華麗，最後沒有得
到崇尚古典素雅風格的法國人的認同，
因此沒有建成。

圖 9-17　聖卡羅教堂
聖卡羅教堂起伏的立面形式，將雕塑和柱
式形象凸顯出來，展示出建築的雕塑特
性，也暗示了建築內部不同尋常的空間形
象。

　　在羅馬，除了伯尼尼之外還有一位
天才的建築師名叫波洛米尼（Francesco
Borromini）。波洛米尼出生於 1599 年，他是羅馬晚期巴洛克建築的代表性建
築師，他早年曾經在伯尼尼手下工作，其誇張、變形的風格比伯尼尼有過之而
無不及。波洛米尼的代表作品是位於羅馬的聖卡羅教堂（Church of St. Carlo
alle Quatro Fontane），這座建築在處理形式上十分具有想像力。

　　聖卡羅教堂的外部立面極具巴洛克的自由、隨意風格，充滿起伏變化。
整個立面構圖分上下兩層，而且每層都被四根立柱分割成三部分，其中部凸
出，兩邊的部分則內凹，並透過起伏的曲線狀簷口和頂部帶橢圓形飾的山花在
上部形成引人眼球的視覺中心。立面上開設諸多壁龕，底層壁龕設置人物雕像
和橢圓形開窗，上部壁龕則留空。由於建築正處於街邊的轉角處，因此在沿街

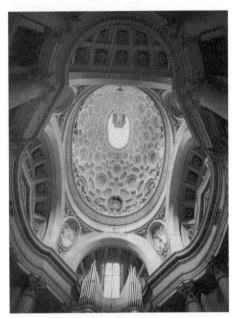

圖 9-18　聖卡羅教堂穹頂
設計師波洛米尼透過橢圓形的穹頂造型、幾何形穹頂藻井裝飾和巧妙的開窗互相配合，營造出富於觀賞性和感染力的教堂內部空間。

圖 9-19　西班牙大階梯
西班牙大階梯以長而寬的階梯和花園的組合設計，使這裡實際達到了重要的城市廣場的作用。同時透過階梯的鋪墊與烘托，也使山頂上的教堂建築顯得更加高大、雄偉。

的一個側立面也設置了羅馬式的拱劵和雕像。

　　建築內部同樣是以一個橢圓形的空間為主，它的外部充滿了難以理解的變化。內部橢圓形的空間雖然暗含一個拉丁十字，但以穹頂為主的集中式空間形式卻明顯帶有東方傳統，而非像其他教堂那樣採用規則的巴西利卡式大廳。室內由於採用橢圓形穹頂，因此底部墩柱的設置也不規則，再加上連接各柱子的、擁有連續曲線形狀的簷口，更突出了內部空間的凹凸變化感。橢圓形穹頂上除中部飾有代表聖靈飛鴿的盾之外，滿布以圓形、八邊形、六邊形和十字形的圖案，再加上穹頂周邊一圈隱含開窗透進的自然光，形成新奇的帶藻井的穹頂形象。

　　伯尼尼和波洛米尼和他們對新教堂形象的設計，只是 17 世紀羅馬諸多巴洛克建築師和一系列建築活動中的突出代表。處於巴洛克風格之下的羅馬，無論是世俗的民眾還是高高在上的教職人員，都被這種極具動態和感染力的風格所感染了，因此除了像聖卡羅教堂這樣新建的教堂建築採用巴洛克風格之外，一些以前建設的教堂也紛紛開始改建建築的外立面或內部，以追趕這股新建築潮流，比如位於羅馬拉特蘭的聖約翰教堂（St. Giovanni Basilica）就是在此時形成現在人們所看到的立面形象的。

17 世紀的羅馬正值發展的鼎盛時期，因此除了以伯尼尼爲代表的建築師對各種教堂建築的興建與改建之外，還進行一定規模的城市改建工程。這種城市改建的最突出特點，是在城市中開闢出了更多的公共廣場，比如由古羅馬競技場改建的納溫納廣場（Piazza Navona），也是伯尼尼著名的噴泉雕塑作品「四河噴泉」的所在地。而位於三位一體山（Trinita dei Monti）上的教堂和帶有大台階的西班牙廣場（Piazza di Spagna），則是此時興建的最具特色，也是羅馬城最著名的廣場。西班牙廣場的著名來自廣場上由伯尼尼的父親設計的「破船·噴泉」（Barcaccia）、頻寬大台階的西班牙大階梯（Spanish Steps）、山上的三位一體教堂等多個藝術作品的集中展現。尤其是寬大的西班牙階梯，不僅連通了三聖山教堂及教堂廣場與山下的西班牙廣場，還爲此在城市中形成了一處非常開闊的景觀。

　　由於雄厚的資金支持以及巴洛克建築風格的全面鋪開，使得羅馬幾乎在整個 17 世紀的建築活動都很興盛。也是藉由這次全面的整修，羅馬城開闢了幾條主要的大道以及數量眾多和面積不等的廣場，這些大道和廣場的設計雖然是以保證人們順利地到達城市中散布的教堂建築作爲主導思想興建的，但卻有效地達到了統合城市空間的目的，也是較早在有規劃和設計的前提下對羅馬城所做的大範圍改造。

這場改造羅馬城的活動，一方面使整個城市得到了一次大的整修，增添的主要放射狀大道和整建的一些原有道路之間的聯繫也更爲緊密，而在道路交叉處和教堂前面形成的廣場和噴泉，都極大地美化了城市環境，同時也爲城市中居住的人們提供了

圖 9-20　納溫納廣場
這座廣場至今仍保留著古老的競技場平面形象，在廣場中心還設有伯尼尼雕刻的「四河噴泉」，是羅馬城最著名的巴洛克廣場。

充足的公共交流空間。這種在道路交叉處和教堂前興建廣場和噴泉以美化城市環境的做法，此後被許多國家和地區的城市建設活動所借鑑。

除了整個城市的整建之外，羅馬城此時興建和改建的諸多教堂都以巴洛克風格為主，而且連同私人府邸和一些公共機構的建築中，巴洛克風格也占據著主流。以羅馬建築為代表的巴洛克風格是建立在古典建築傳統基礎上所產生的最具叛逆性的一種建築風格，雖然巴洛克建築仍以柱式系統和壁龕、拱券、三角山牆等古老的建築結構和元素為基礎，但實際上的發展卻很大程度上是建立在針對這個古典體系進行反向研究的基礎上進行的，這種反叛與創新的程度之深，是文藝復興時期也未曾達到的。但另一方面，以羅馬為中心的巴洛克風格的流行，是一種被羅馬天主教廷所推崇的、追求異化和裝飾性為主的風格，而且需要雄厚的資金與技術作保障，因此使其影響的擴大與應用也受到了限制。

巴洛克風格在羅馬和義大利其他一些地區的興盛和發展只有大約一個世紀的時間，而且此後其影響雖然散播到了歐洲各地，但在很多地區都沒有被人們所採納。此後，巴洛克風格除了在法國和德國的宮廷文化氛圍中得到一些發展，並衍生出更加華麗、精細的洛可可風格之外，在歐洲其他地區無論影響範圍還是程度，就都不是很深了。

3 法國巴洛克與洛可可風格的誕生

17 世紀到 18 世紀前期的法國，先後由路易十三和路易十四統治，尤其是路易十四統治的時期，為其發展的鼎盛時期。此時由於法國處於完全王權為主導的統治時期，而且社會各方面的發展基本良好，因此王室大規模地興建宮殿建築，並追求奢華、享樂的生活。法國因為地理上以及幾度侵入義大利地區的關係，因此從很早就開始全面引入義大利的建築發展體系，並在此後引入的巴洛克建築風格的基礎上創造出了一種矯揉造作、極具嫵媚風情的風格——洛可可風格。

法國從文藝復興時期就開始全面引入義大利的古典復興式建築，而且與義大利建築風格在此後轉向巴洛克風格所不同的是，法國人此後在漫長的時間內

都保持著對簡潔、優雅的古典建築風格的喜愛，也是這種對古典建築風格的熱衷，使法國在 17 世紀一方面全面接受義大利巴洛克建築風格的同時，一方面也還在實施的建築活動中保持著嚴肅的古典主義建築的風格。而對於活潑、多變和富於裝飾性的巴洛克風格，則在與華麗的風格相結合之後，被大規模地應用於建築內部的裝飾上。

大約在 17 世紀 60 年代開始擴建的凡爾賽宮，曾是路易十三打獵的行宮，此後路易十四在原有的這座三合院式磚構宮殿的基礎上開始加建。路易十四本著建造一座龐大、華麗的，堪與西班牙埃斯科里亞爾那樣的宮殿相媲美的龐大宮殿建築群的目標，將許多著名的畫家、雕刻家、建築師等藝術家都召集在一起，來作為這座巨大建築群的營造與裝飾設計團隊。凡爾賽宮因為規模龐大，所以，雖然路易十四的宮廷在 1682 年就正式遷入了凡爾賽宮，但實際上整個宮殿的建築、園林等各個方面的建築分為幾個時期，而且幾乎在此後的歷任法國國王時期都一直在進行著建造。

圖 9-21　通向國王寢殿的階梯
通向國王寢殿的階梯使用彩色的大理石雕刻而成，在牆面上同樣用大理石鑲嵌板與鍍金的裝飾相配合，而走廊上被拱框界定的、具有逼真透視形象的場景繪畫，則是拉伸空間效果的巧妙設置。

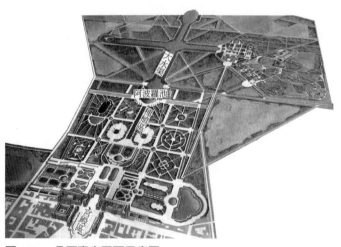

圖 9-22　凡爾賽宮平面示意圖
龐大的凡爾賽宮以宮殿區為起點，透過道路和水渠的設置強調了中心軸對稱式的布局，但在主體軸線之外，也有一些富於特色和情趣的小型建築區。

凡爾賽宮在路易十四統治時期，奠定了中軸對稱和以中軸路線為起點的放射狀道路為網絡的總體布局，以及在主體宮殿群之前設置各種幾何形古典花園的建築特色。凡爾賽宮的構成部分從軸線上來說由主要宮殿區、幾何庭園區、十字形大水渠和水渠另一端透過放射狀道路與主軸相連的一片附屬宮殿區構成。這座凡爾賽宮經歷漫長的時間和集中了法國及歐洲各國的各種優秀人才，以及徵用了大量勞動力才興建起來。但對整個宮殿貢獻最大，也是在路易十四當政時期奠定整個宮殿規劃、建築和裝修基調的是安德里・勒諾特（Andre le Notre）、路易士・勒沃（Louis le Vau）、勒布朗（Charles le Brun）和朱里斯・哈杜安・芒薩爾（Jules Hardouin Mansart）。

　　勒布朗是凡爾賽宮內部巴洛克和洛可可風格裝飾的主導者，他與在後期接管宮殿建築管理工作的芒薩爾一同發展了一種源自皇室兒童房的裝飾風格。這種風格最早源於為路易十四長孫的幼年新娘興建的宮殿建築中為了迎合兒童的

圖 9-23　凡爾賽宮中的維納斯廳
維納斯廳是連接幾座大廳的中心通道，也是重要的休閒場所，這裡的牆壁和頂棚上都滿飾各種精美的油畫裝飾。

特性，當時的畫家與室內裝飾設計者共同設計的一種利用灰泥雕飾，再以鍍金裝飾鏡框、家具裝飾手法，以動植物、天使、樂器、貝殼等圖案和曲線形輪廓為主的，呈現出纖細、柔弱但富麗的裝飾風格。

洛可可一詞是由法文 Rocaille 而來，這個詞的本意指岩石、貝殼和貝類的動物，也就暗示了這種新的裝飾風格主要以貝殼、泡沫、海草等動感和婉轉的形象為主。在此後的不斷完善中，洛可可風格的裝飾題材也主要來源於自然界，如柔軟的枝蔓、渦卷以及早期出現的樂器、天使和其他小動物以及累累碩果，如葡萄和其他水果的形象等，有時還加入一些伊斯蘭題材的圖案。

洛可可風格中出現的這些裝飾題材，主要透過鍍金的灰泥飾、金屬材料雕刻或繪製而成，在色彩上可以統一於一種色調，也可以由黃、紅、藍等多種色調營造出多彩的氛圍，但在色彩運用上除了純粹的金色之外，其他顏色多用飄逸、溫婉的色調，如桃紅、嫩粉、天藍、鵝黃等。

在此之後，這種極具裝飾性的風格被用於凡爾賽宮中各種空間的裝飾上。在具體應用時，因為這些裝飾不再只用於兒童房間中，而是多作為公共大廳或宴會大廳使用，因此在風格上保持了巴洛克和洛可可的那種細膩、華麗的特色，而少了一些趣味性。此外，建築裝飾中對洛可可的運用，還更多地表現在裝飾手法和材料的變化上。建築中除了公共大廳

圖 9-24　維納斯廳頂棚細部
頂棚上除了有鍍金雕花的畫框特別突出的繪畫之外，在畫框之間也繪有帶虛幻場景和天使的過渡性壁畫，使整個天頂的繪畫連為一體。

要彰顯氣勢而仍舊大面積採用大理石材料飾面之外，一些普通用途的議事廳和寢宮都開始用木質的護壁板和帶有壁紙背景的大幅繪畫來裝飾牆面。牆體與屋頂結合的簷部通常都被做成不同形狀的畫框，並在其中飾以繪畫裝飾，而且牆體頂端與屋頂並不嚴格分開，有時借助窗、畫框和另外加入的雕塑裝飾來進行連接，具有很強的一體性。

在凡爾賽宮中，這種新的裝飾手法最突出的代表就是凡爾賽宮主翼建築中面對花園的鏡廳（Hall of Mirrors）。鏡廳實際上是連接國王寢殿和王后寢殿的一段狹長的露台，芒薩爾將其設計成相對封閉的長廊，並用鏡子和華麗的裝飾使其變成了一座富於紀念意義的大廳，也在此後成為重要公共活動的舉辦地。

鏡廳的得名，是因為在長廊內側的牆面上設置了 17 面巨大的拱券形大鏡子，而與鏡子相對的另一面，則相應設置了 17 扇高大的拱窗。這種設置使鏡廳的空間格外明亮。每當太陽升起的時候，從視窗照射到大鏡子上的陽光經過反射照亮了整個大廳，再加上廳內所使用的是由白銀鑄成的桌子，燭台和吊燈也是由金、銀和水晶等材料製成的，因此整個大廳可說是光芒璀璨。除此之外，大廳的鏡間和窗間都由帶鍍金柱頭的大理石壁柱和帶花紋的大理石飾面裝飾，在屋頂上則是由密集浮雕花邊的金燦燦的畫框分隔，30 幅由勒布朗及其學生繪製的作品被分別用不同形狀的相框框住，滿飾在鏡廳狹長的拱頂上。鏡廳的建成，開創了一種全新室內裝飾格調，它融宏大、華麗和細膩於一體，此後被各國的宮殿建築所借鑑。

在凡爾賽宮中有多種用於接待室的客廳，這些客廳的裝飾題材各不相同，比如鏡廳兩端就各有一座分別以戰爭與和平為主題的待客廳。在這些客廳中，四壁也都由彩色大理石貼面裝飾，牆壁透過鍍金的灰泥飾過渡到屋頂，屋頂則同鏡廳一樣，也都由符合客廳名稱為主題的繪畫裝飾。在這些小客廳中，許多也都設置著幾面巨大的鏡子，這既是實用的設置，也是當時法國玻璃工業技術高超的象徵。

圖 9-25　凡爾賽宮鏡廳
整個鏡廳內部除了鏡子之外，都被鍍金的裝飾和鍍金的人物托座水晶燈占據，因此無論是在白天還是黑夜，這座大廳都金碧輝煌而且色彩絢麗。

與各種正式的會客廳和大廳那種華麗中帶有肅穆基調的裝飾不同，在國王和其他王室成員的寢殿裡，巴洛克、洛可可風格的裝飾變得柔和，也更細碎得多了。這種細碎、纖弱和華麗的裝飾尤其在王后及太子妃們的寢殿表現得最為突出。在一間標準的洛可可式的室內，整個牆面會被壁板分為上中下三個部分，底下的基部和上面的簷部面積較小，中央的牆

圖 9-26　牛眼窗前廳
這座用於國王召見大臣的小廳，因在上部設置有一扇橢圓廳的開窗而得名。這座大廳中最具特色的部分，是在屋頂簷壁上設置了一圈帶有鍍金的舞蹈天使的裝飾帶。

面較大，牆面不再用大理石，而是用滿飾花紋並且鑲有金銀絲線的錦緞或掛毯裝飾，還有用木壁板的形式。大片的木壁板表面被塗以白、淡黃等底色並進行浮雕，最後在上面再飾滿王室標準或其他主題的鑲金裝飾。比如在路易十四寢殿的第二候見室，牆面上部就設置了一圈以鍍金花邊為框，以菱形格為背景，表面飾有一圈金色舞蹈天使的裝飾。

在這些建築的室內，除了建築的裝修有統一的花紋和主題之外，連同桌子的樣式與裝飾花紋，床上的華蓋、窗簾和椅子的靠背與座面等，也都是採用相同花紋的織物做成的。因此，可以說整個凡爾賽宮的不同房間都有著各自不同的裝飾主題與色調。在這些建築室內，人們大量用貴重的大理石、木材、金、銀和錦緞、絲綢，同時與纖細的、枝蔓相連或富麗堂皇的植物紋樣相結合，再加上淡雅和粉嫩的鮮豔色彩以及各種題材的繪畫、通透的水晶吊燈、大面積鏡框與開窗的配合，使室內如同神話中的天堂一樣，反映了追求奢靡的宮廷生活情趣。

圖 9-27　洛可可風格的祭壇

這座 1730 年路易十五時期放置物品的祭壇
（Altar）採用了纏繞的枝蔓與莊重的古典
柱式和簷壁相組合的形式，顯示出洛可可
風格向新的古典風格的轉化。

洛可可裝飾風格自路易十四時期起
源於宮闈裝飾之後，又經歷了路易十五
（1715～1774 年）和路易十六（1774～
1792 年）大約一百多年的發展時間。洛
可可裝飾風格經由凡爾賽等法國宮殿建
築的影響而傳播到周邊的其他各國中，
並被作為一種宮廷文化而使其發展局限
於統治階層，因此這種風格也必然會隨
著宮廷勢力的衰落而消失。洛可可風格
主要顯現於室內的裝飾上，而幾乎不表
現於建築的外觀上，更是不涉及結構創
新等更深入的層面。洛可可風格摒棄了
古典式的硬朗與嚴肅，它所追求的是一
種女性化的柔美、溫雅、輕巧細緻和活
潑多變的裝飾氛圍。建築師們運用了誇
張和浪漫主義的手法，注重於對一些建
築細部，諸如門框、鑲板之類構件的巧
妙裝飾設計，而且往往還要有水晶、金
銀和紡織品等貴重的材料與之相配合。

洛可可風格起源於凡爾賽宮華麗的
裝飾，它的裝飾主題除了西方傳統的裝
飾主題之外，還加入了阿拉伯花式、中國花式及石貝裝飾等新鮮和充滿異域風
情的圖案相組合。洛可可的裝飾通常分布於門、窗、牆面和頂棚上，材料多為
木材或是灰泥，最後作鑲金處理，題材以貝殼、珊瑚、花卉，阿拉伯花式中的
C 形、S 形的渦卷以及多枝蔓類的植物為主。法國洛可可風格的裝飾除了以上
題材之外，還大量加入了來源於古典神話中的人物形象，如荷米斯（Hermes）
頭像、斯芬克斯（Sphinx）像和頭戴面具的各種人像。此外，最具特色的法
國洛可可裝飾品，還有一種主題圖案直接與王室有關的喻義豐富的組合圖案
形式。比如最常見到的是以王室成員名字的縮寫字母經美化形成的標誌性圖

案。此外還有大獎盃、箭袋、戰盔和武器等形象與不同植物和動物紋樣組合在一起形成的象徵勝利、正義等不同內涵的圖案形式，這種圖案不僅達到了一種裝飾美化的作用，還是皇室所專用的標誌。

洛可可風格是一種集中了雕刻、繪畫與建築等多種藝術形式的裝飾風格。在雕刻裝飾方面，這一時期多使用淺浮雕的形式，原來古典風格建築中的壁龕、圓雕和高浮雕已經很少或基本不再被使用了。在洛可可風格裝飾的室內，大量使用各種形式的線腳（Moulding）和花邊（Lace），這些花邊的運用，使房間各處的裝飾連為一體，整體效果也更加完美。

此後，洛可可主要被一些宮廷和教廷所使用，其共同的突出特點就是對金、銀、寶石等貴重材料的大量應用和對裝飾紋樣的堆砌。但除此之外，法國的巴洛克和洛可可風格中更自由地組合和運用各種古典元素，並摻入了更多的異域化裝飾元素的做法，也給其他國家以啟發，各地都在奢華而繁多的裝飾基調中顯示出不同的地區特色。作為一種純粹的裝飾風格，洛可可風格本身就是在特定的歷史條件下才產生的，因此其強烈的地域性與奢華的特色，都局限了這種風格大規模向外擴散和發展。

圖 9-28　棕葉貝殼飾
將植物與貝殼形狀相結合作為裝飾花邊的做法，在洛可可建築中十分常見，通常這類雕刻都由反轉變化的曲線構成，是一種十分精巧的裝飾圖案。

圖 9-29　頭盔與櫟樹葉飾
以武器、戰盔和不同植物及人名的縮寫字母組合而成的圖案，表面鍍金並且被設置在大門、牆面等處，是凡爾賽宮中常見的一種具有深刻象徵意義的裝飾圖案。

4 巴洛克與洛可可建築風格的影響

巴洛克建築風格是一種發源於天主教廷中心羅馬的、講求裝飾性與叛逆性的建築新風格，而洛可可風格則是一種發源於當時最強大的君權國家宮廷的純粹裝飾性風格。這兩種建築風格總的來說都是透過裝飾來改變建築的形象，都追求一種世俗的享樂之風，因此這兩種風格的特性也使它們無法像以往的建築風格那樣可以迅速展開和深入影響到其他更多的國家和地區的建築風格發展。相反，巴洛克和洛可可建築風格受其所代表的宗教與君權體制以及奢華的風格等原因的限制，甚至還在一些國家和地區受到了有意的抵制，但即使如此，這兩種建築風格仍然刺激了一些國家和地區的建築發展，向著更華麗的方向轉變。

西班牙建築風格發展與義大利建築風格的發展貼合最近，這在很大程度上是由於西班牙對羅馬教廷的狂熱崇拜造成的。西班牙此時期的建築發展已經脫離了早期以埃斯科里亞爾爲代表的冷漠風格，而是轉向複雜而且繁多裝飾品爲主的巴洛克風格。西班牙巴洛克風格以繁多的雕刻裝飾爲特色。此時羅馬教廷正在大興土木，修建和改建各種教堂建築，並且全面採用巴洛克風格。受其影響，西班牙地區也開始在教堂和宮殿建築中進行巴洛克風格的改造，但西班牙的巴洛克最突出的特色在於雕刻的堆砌。

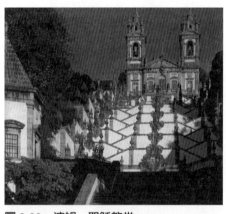

圖 9-30　波姆・耶穌教堂
這座位於葡萄牙布拉加的巴洛克式教堂，以其園林式的設計與教堂前層疊的樓梯景觀而聞名。

一些早期興建的教堂在此時猛烈的巴洛克之風的影響之下被改建，這其中最著名的就是聖地牙哥─德孔波斯特拉（Santiago de Compostela）教堂。這座教堂的所在地是中世紀時著名的基督教聖地，因此這裡從很早就有興建教堂的歷史了。這座教堂原是一座羅馬風的建築，此後在中世紀的哥德風格熱潮中，重新整修了西立面，只保留了立面入口的羅馬風式大門，還在立面兩邊加建了兩座高塔，將立面改建成了哥德式的教堂立面形象。

到了 18 世紀之後，隨著從羅馬傳播來的巴洛克之風席捲西班牙，人們又在這個哥德式立面的基礎上繼續改建，立面重新由一種金黃色的大理石材料所構成，雖然仍保留了哥德式的立面形象，但整個立面都被密集的雕刻裝飾所占據。強烈的巴洛克精神尤其體現在兩座高塔建築上，兩邊塔身上都有細窄的壁柱和拱券裝飾，而且這些形象的線腳都很深，使高塔的塔身呈現出很強的凹凸感。隨著塔身向上退縮，塔身上連續的簷線和欄杆也一路曲折、斷

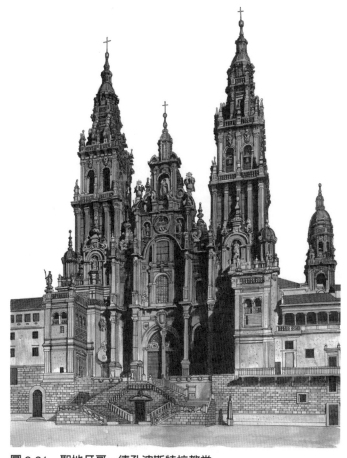

圖 9-31　聖地牙哥—德孔波斯特拉教堂
這座教堂長期處於修建與改建工程中，因此僅建築立面就同時顯示出羅馬風、哥德和巴洛克三種建築風格特色。

裂著上升，直至小穹頂的尖端。在塔基、塔身和中央的建築部分上都布滿了人物和拱券、柱式、渦卷的雕刻裝飾，顯示出西班牙巴洛克的那種過度熱情地堆疊雕刻裝飾的特色。

除了西班牙之外，巴洛克和洛可可風格在以德國、奧地利為主的日耳曼語系（Germanic Languages）地區發展得最為活躍，而且也取得了很高的成就。德國地區仍舊維持著早先諸侯分立的政治局面，雖然在 1648 年結束的 30 年戰爭之後，德國各地的經濟衰退，但同時大規模的破壞也給新建築的建立提供了前提。在大約半個世紀的恢復期之後，各國各地區的社會總體局勢相對於之前的動盪不安有所改觀。各地更大規模的建築活動的計畫被提上了日程。

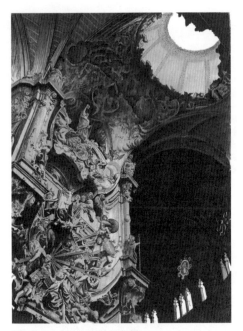

圖 9-32　特洛多教堂內部
特洛多教堂以內部密集的雕刻裝飾而聞名，建築內部配合不同雕刻設置的天窗，如同舞台上的燈光一樣，使遍布在室內各處的雕刻形象更加生動。

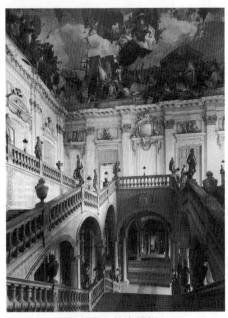

圖 9-33　維爾茲堡主教宮樓梯
入口樓梯處是這座豪華宅邸最具視覺和心理衝擊力的空間，利用建築、雕刻與繪畫的相互配合，營造出格外高敞的空間效果。

　　首先借鑑巴洛克和洛可可的新風格建造起來的是人們的別墅和府邸建築。在德國著名的建築師諾伊曼（Balthasar Neumann）設計的維爾茲堡主教宮（Wurzburg Residenz）的樓梯處，巴洛克和洛可可的那種將多種藝術混合而造成華麗室內景觀的做法被發揮到極致。宮殿內部最具震撼性的部分在人們走上一段通向上層樓梯的折返處之後呈現。諾伊曼在大廳中設置了一個呈 Z 形的樓梯，底部的樓梯採用拱廊支撐，開敞的樓梯將底層與上部大廳連為一體，加大了大廳的縱深感。大廳樓梯的欄杆上有立體的獎盃和人物雕塑，大廳兩邊的牆面上與真實的門窗相配合，也都布滿了鑲板、山花、天使和花環裝飾，而且與大廳頂部彩色和神話題材繪畫不同，底部的裝飾都以純粹的色彩為主，並不像法國的洛可可宮廷那樣鑲金鑲銀，因此既突出了華麗的屋頂，也與恢宏的建築空間相配合，構成了有主次、相輔相成的空間形象。

　　18 世紀初在德累斯頓（Dresden）建成的溫格爾（Zwinger）別墅中，主體建築一方面學習通透的建築特色，在兩層立面上都設置了大面積的拱形開窗，另一方面也透過包含大量曲線和其他裝飾元素的雕刻裝飾的形象，向人們展示了一種學習過程中的巴洛克風格。因為

整個立面中出現的半身人像托座、斷裂的拱券等形象要素，都明顯是來自法國和羅馬地區的做法。

而在府邸建築中，最能夠體現出洛可可精神的是位於慕尼黑的寧芬堡中的亞瑪連堡閣（Amalienburg Pavilion）。這座堡閣是由德國本土的建築師設計的。因為這座建築的設計師是被送到巴黎學習的建築，因此亞瑪連堡閣顯示出與凡爾賽宮鏡廳極強的聯繫性。這座平面接近圓形的大廳牆面，也被帶拱券的長窗和鏡子相間設置的方式占滿了。其餘的牆壁、鏡子四周、屋頂是以淡藍色為主色調的，其上如蛛網般滿布鍍金的纖細裝飾。屋子中間也吊有多枝的水晶吊燈，其鋪滿細碎裝飾的室內比法國宮廷的洛可可風格室內更加華麗。

除了府邸建築之外，德國最能夠體現洛可可裝飾的那種近乎失去理智的裝飾特色的，還有著名的巴洛克和洛可可建築師阿薩姆兄弟（Egid Quirin Asam & Cosmas Damian Asam）的設計作品，而這對兄弟最突出的作品，也堪稱德國洛可可建築的頂峰之作，是位於慕尼黑的聖約翰尼斯·尼波姆克教堂

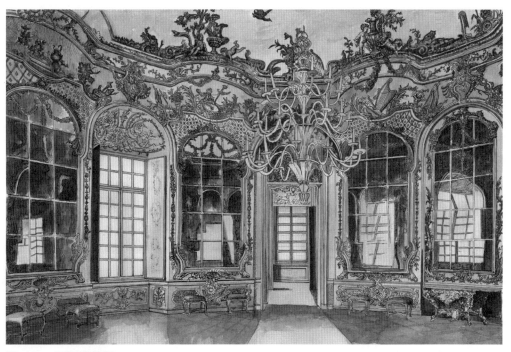

圖 9-34　亞瑪連堡閣
這座仿照凡爾賽宮鏡廳修建的華麗小廳，創造了一種平面為多邊形或圓形的堡閣式新建築類型。此類建築多位於大型府邸一側且裝飾豪華，專門為各種文化和娛樂活動使用。

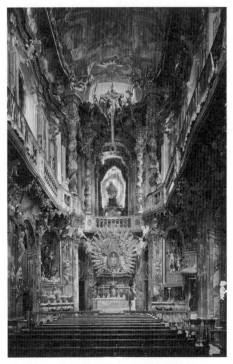

圖9-35 聖約翰尼斯‧尼波姆克教堂
這座建築擁有巧妙的設計與裝飾，透過建築、雕刻、色彩與光線的配合，將狹長、細高且不規則的這一建築空間的缺點變成了締造震撼性室內氛圍的優勢。

（Church of St. Johannes Nepomuk）。這座教堂與阿薩姆兄弟的住宅連為一體，因為處於住宅區中，所以室內空間不規則。但阿薩姆兄弟正是利用這種向內縮小又狹長的不規則地形，創造了一座夢幻般的教堂建築。教堂內部被縱向分為兩層，以綠色大理石為主色調，牆壁和祭壇等處都鋪滿了鑲金的人物形象和花飾，主祭壇之上設置了四根扭曲的柱子，再加上繪製有透視形象建築的穹頂畫光線的巧妙設置，不僅使祭壇部分的空間深度得到極大提升，也由此得到了一個具有強烈升騰之勢的魔幻空間氛圍。

除德國之外，作為哈布斯堡王朝（The Habsburg Dynasty）的首都，維也納當時是奧地利王室的居住地，因此也成為巴洛克和洛可可風格的集中發展地之一。在維也納的巴洛克與洛可可建築之中，尤其以卡爾斯克切教堂（Karlkskirche）最為著名，而它的設計者也是奧地利著名的本土建築師約翰‧伯恩哈德‧菲舍爾‧馮‧艾拉（Johann Bernhard Fischer von Erlach）。

卡爾斯克切教堂可以說將巴洛克自由的風格演繹到了極致。這座教堂是集中了歷史上諸多著名建築元素構成的，這從教堂立面就可以看出。在這個立面上處於中心位置的是建築後部的集中式大穹頂，前立面真正的中心則是一個來自古羅馬萬神殿的六柱柱廊。在這個柱廊立面兩邊各立有一根紀功柱，這也是從古羅馬圖拉真廣場紀功柱的形式而來的，柱身上設置著螺旋狀的雕刻帶，並在頂端以一個帶穹頂的小亭結束。這種神廟式立面和紀功柱的加入，給教堂增添了些許的異教色彩。

但整個立面構圖設計到此並未結束，在紀功柱之後，透過一段帶壁柱的凹

牆與主體相連接的，還有正立面兩邊的兩座鐘塔。鐘塔的樣式更爲特別，它在底部帶有拱券，向上則逐漸退縮，在第二層設置了半圓形的山牆和方窗，頂部收縮，以一個類似法式屋頂的小方尖端屋頂結束。而在教堂內部，則設置了一個橢圓形的大廳空間，其形象明顯來自波洛米尼（Francesco Borromini）設計的聖卡羅教堂（Church of St. Carlo alle Quatro Fontane）。

建築師在這座教堂中綜合了來自古典和中世紀的多種建築形象，這種富於新意的立面組合方式本身，就是對傳統建築理念的反叛。因此，如果說其他地區的巴洛克建築更多的是在裝飾方面的突破的話，那麼卡爾斯克切則是一座在建築造型上具有巴洛克創新精神的建築。

除了卡爾斯克切教堂之外，維也納最具代表性的巴洛克與洛可可建築風格，也像法國的凡爾賽宮一樣，蘊含在皇家的美泉宮（Schonbrunn Palace）中。美泉宮本身就是 17 世紀時奧地利王室依照法國凡爾賽宮的樣式修建的皇家宮殿，在 18 世紀中期的擴建工程中，其內部又比照凡爾賽宮中的裝飾開始改造。美泉宮中也仿照凡爾賽宮的鏡廳建造了大迴廊廳（Grosse Galerie），廳內的裝飾同樣採用洛可可風格，由拱窗與鏡子對應的形式構成大廳，廳上設置了大幅橢圓形的繪畫，室內加入許多鍍金的線腳和雕飾，只是整體風格較凡爾賽宮的鏡廳更素雅一些，而在另一間中國廳

圖 9-36　卡爾斯克切教堂平面
卡爾斯克切教堂吸收了各地和多個時期的標誌性建築形象，其建築平面也很自由，是由多個富有表現力的部分組合而成的。

（Chinese Cabinet）中，則學習德國建築師的做法，將洛可可風格與圓廳形式相配合，營造出獨特的空間氛圍。

這種將古典主義建築風格與巴洛克和洛可可裝飾風格相結合的做法，在此後夏宮（Belvedere）的修建中更爲明確地凸顯出來，而且無論在建築的外立面還是內部，自由的巴洛克式的雕塑元素被更多地運用來裝飾建築的各處。在

圖 9-37　卡爾斯克切教堂立面
由於包含了諸多不同的建築組成元素，因此這個立面成為整個教堂中占地最寬的建築部分。

以上提到的接近羅馬和法國的地區和國家之外，歐洲還有兩個地區的建築發展在此時也蓬勃進行，那就是英國和俄國。此時英國和俄國的王權統治也正值上升期，但其建築發展卻並未大範圍地接受巴洛克風格，而只是將其作為一種有效活躍建築氣氛的風格，在有限的建築上進行了小規模的嘗試。

英國接受巴洛克的時間較晚，大約是從 17 世紀晚期才開始的，而且巴洛克風格在建築上的表現不是很突出，它只是被作為一種有效地調劑建築氛圍的手段時才被有節制地使用。更重要的原因則在於，英國是新教國家，而巴洛克風格則起源於天主教中心羅馬，因此這種帶有明顯指向性的風格當然並不能被英國人所接受。

英國直到 17 世紀末時才謹慎地引入了巴洛克風格，而這種風格在英國的發展則與一位著名的英國本土建築師的名字聯繫在一起，他就是克里斯托

夫・雷恩（Christopher Wren）。雷恩在1666年席捲全城的倫敦大火之後受命設計了城內的許多教堂建築，其中規模最大也是最著名的作品，就是聖保羅（St. Paul）大教堂。

聖保羅大教堂是按照傳統的英國教堂形式建造的，其平面為拉丁十字形，西部的正立面橫向拉長。但這座教堂在傳統上有所創新，首先在後部十字交叉處不再設尖塔，而是設置了一座大穹頂，正立面也不再是以往的那種屏風式的立面，而是兩層帶柱廊和三角山花的神廟式立面與兩座哥德式鐘塔相組合的特殊形式。

教堂西立面的中部是由雙柱組成的兩層門廊，門廊上的山花雕刻著聖保羅皈依基督教的故事場景，在山花之上則分別放置著聖保羅、聖彼得和聖約翰的雕像。在主立面的兩邊，有兩座哥德式的鐘塔建築，但鐘塔上無論是底部開設的拱券還是立面上淺淺的壁柱，都使它帶有濃厚的古典特色。而鐘塔收縮的上部設置的圓窗、帶凹凸柱廊的鼓座和帶支架的尖頂形式，則呈現出更靈活的建築表現手法特色。

在這個立面上，像羅馬城那樣的巴洛克風格被很有節制地借鑑了，無論是整個立面的組合方式，還是雙柱的形式，亦或是鐘塔的形象和鐘塔上部起伏

圖 9-38　無憂宮音樂廳
位於柏林附近的無憂宮，是德國巴洛克與洛可可風格建築的代表，其內部裝飾以纖巧、細膩和富麗堂皇為主要特點。

圖 9-39　倫敦聖保羅大教堂
聖保羅大教堂將哥德式尖塔加入教堂前立面，以及只在尖塔處有一些巴洛克式處理的做法，顯示出英國對巴洛克和洛可可風格有節制地接受與應用的建築特色。

的簷口設置，都顯示出與古典規則不同的風格特色。雷恩以更多的直線和嚴肅手法詮釋了巴洛克自由的建築特色，使聖保羅教堂的西立面顯示出莊嚴而不呆板的全新面貌。

　　聖保羅大教堂最值得人們關注的還有穹頂部分。聖保羅教堂的穹頂在形式上借鑑了羅馬聖彼得教堂的穹頂形式，採用高高的鼓座將尖拱頂凸顯出來，但聖保羅教堂的穹頂並不像以往的教堂那樣採用內外兩層結構。雷恩在設計聖保

圖 9-40　聖保羅大教堂穹頂部分建築結構示意圖
由於穹頂由木結構外層、磚結構中層和半圓形彩繪的內穹頂，共三層穹頂構成，因此整個穹頂的品質並不重，內部空間相對開闊。

羅教堂的穹頂時，爲了使穹頂看起來更加高大、雄偉，因此將尖形的穹頂設置在兩層退縮的柱廊鼓座之上，並在穹頂上再設採光亭。但實際上這個最外層的穹頂是採用木結構外覆鉛皮而製成的，這個木結構穹頂是無法承受上部石造採光亭的重量的，因此實際上採光亭並不修建在外層的木架構上，而是主要由木穹頂內層的磚結構圓錐形承重。這個圓錐形從底部建築十字交叉處升起，到外層木構架頂端結束，也是穹頂的主要承重部分。

但這種圓錐形的屋頂形式在室內並不美觀，因此又在錐形頂的內部加建了另外一層半圓形的穹頂。這三層穹頂的端部都開設了天窗，因此來自穹頂採光亭的光線也可以部分照射進穹頂所在的室內。雷恩所設計的這個穹頂，利用多層的結構解決了複雜的技術問題，而且無論在建築內外都獲得了良好的視覺效果，可以說是從結構與形象兩方面繼承了巴洛克自由靈活的風格。

除了聖保羅教堂之外，雷恩還爲大火後的倫敦城設計了幾十座新的教堂，而且在這些新的教堂建築中，雷恩採用了更爲自由多變的設計。在不同的教堂中分別試驗了哥德式、巴洛克式、古典式等多種風格的混合，可以說是開創了一種混合的新折衷建築風格。

英國的巴洛克風格節制的發展狀態不僅體現在教堂建築上，還體現在此時興建的公共建築、宮殿及私人府邸建築上。尤其在私人府邸建築的設計中，雖然古典風格的嚴謹基調仍然被保留著，但巴洛克風格的創新與裝飾性也被更大程度地引用了。

此時許多動人的府邸建築是由非專業的建築師建造的，在這一時期的代表人物是曾經在雷恩工作室工作過的尼古拉斯·霍克斯摩爾（Nicholas Hawksmoor）與約翰·范布勒（John Vanbrough）。他們二人一起合作設計了許多華麗的府邸建築，這些建築中往往有被設計成具有強烈凹凸感的動態建築部分。另外他們在建築基本風格與裝飾性設置的尺度把握上極具特色，經常能使建築物既有活潑的動感形式又保有凝聚力和典雅氣勢。

范布勒早年曾去過法國，這使人們推測他們設計的布蘭希姆府邸（Blenheim Palace）可能是模仿了凡爾賽宮的設計，因爲府邸的平面同凡爾賽宮一樣，呈倒「凹」字形。主體建築的四角都設置了一座方形塔樓，在前立面

圖 9-41　拉德克里夫圖書館

位於英國牛津的這座圖書館建築，雖然採用巴洛克式的雙壁柱等誇張的表現手法，但其建築形制明顯來自於布拉曼特設計的坦比埃多，顯示出回歸古典建築風格的發展傾向。

的方形塔樓之前，又在兩邊伸出一段柱廊，由此在建築前面圍合出一片廣大的廣場。整個府邸最動人的是各種柱子的設計，庭院兩邊的柱廊採用多立克柱式，而立面帶三角山花的門廊下，則由兩邊方形的科林斯柱與中間的兩根科林斯圓柱構成，而且這些柱子的尺度高大、粗壯，使整個立面顯得有些擁擠，凸顯出明確的巴洛克建築傾向。

在這個立面與兩邊塔樓建築的相接處外部立面，則仍舊採用帶壁柱的弧形建築立面形式，這裡的壁柱與建築底層層高的尺度相當，因此與立面高大的立柱之間形成了鮮明的對比。整個府邸的建築面貌雖然以古典風格為主，但透過這些不同高度的柱式的配合，以及四角塔樓上聳立的尖塔形式，都極大地活躍了建築的氛圍。

霍克斯摩爾在另一座霍華德城堡陵墓（Mausoleum of Castle Howard）建築的設計中，則明確地借鑑了文藝復興時期布拉曼特設計的坦比埃多，透過一座圓形小廟來表達一種紀念性。這座圓形的水上神廟建在兩層台基之上，在這個台基之下也是龐大的帶拱頂墓室。小廟平面為圓形，外部採用極其簡潔的多立克柱式和帶三隴板的簷口，但柱子和上面與之對應的三隴板數量被明顯加多了，而且頂部退縮處也不再是尖拱頂，而是成了飽滿的半圓穹頂形式。這種設計既避免了與此前建築的雷同，又借助密柱式營造的堅固感和內斂的半圓頂的配合，營造出一種肅穆、莊重的氛圍。

巴洛克風格在英國的發展顯得謹慎而含蓄，無論是在教堂建築還是私人府

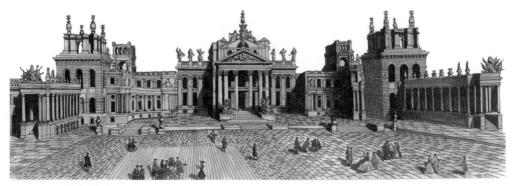

圖 9-42 布蘭希姆府邸
布蘭希姆府邸，是英國最具明確的巴洛克風格傾向的大型建築群，但總體上仍遵循均衡、對稱的古典建築基本原則。

邸建築中，巴洛克自由組合建築元素的設計思路和諸如斷裂、轉折等的一些具體的手法都被英國建築師們所應用，但繁多的雕刻裝飾和曲線等卻被有意摒除了，因此英國的不純粹巴洛克風格，可以說是在保留了古典建築基調上的一種調劑。

不管是產生巴洛克風格的羅馬，還是將巴洛克精神演繹得近乎瘋狂的西班牙，以及在巴洛克風格基礎上創造出洛可可風格的法國，還有在建築上緊跟法國時尚的奧地利與德國，抑或是對這兩種風格採取保守性接受的英國，可以說，巴洛克和洛可可風格在 17 世紀深入影響了歐洲許多國家的建築藝術發展，而且這種影響一直延續到了 18 世紀。

巴洛克和洛可可兩種建築風格，從嚴格意義上說在建築結構方面的貢獻較小，比如洛可可風格就是一種純粹的裝飾風格，這種缺乏建築創新性的特點和對享樂風氣的突出，也是導致這兩種建築風格流行時間較短而且影響範圍和程度極其有限的主要原因。但同時，巴洛克和洛可可建築風格也可以說是最具有創新精神的建築風格，這兩種建築風格的發展，不僅在於為人類歷史創造了諸多富於視覺欣賞性的建築作品，還在於為此後的建築界打開了一種更加自由和隨意的建築設計思路，它鼓勵人們全面和大膽地應用所有以往的建築風格及細部要素，並在此基礎上形成具有個性化特色的建築形式。

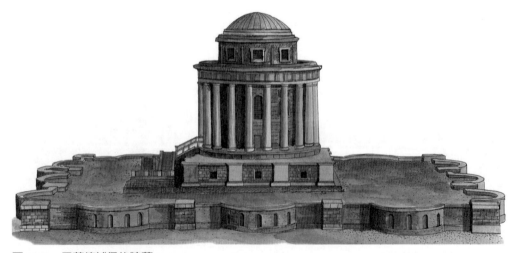

圖 9-43　霍華德城堡的陵墓
這座建築是英國人模仿坦比埃多興建的又一座亭式建築。建築師透過簡化的柱式和密集的柱式排列方式，來營造一種肅穆和壓抑的氛圍，突出了陵墓的主題。

CHAPTER 10

新古典主義建築

1 綜述

　　整個歐洲在 18 世紀和 19 世紀的時候無論是在政治還是經濟方面都發生了巨大的變化，原本強大的義大利和西班牙在這時期呈現出了頹勢，取而代之的是法國、英國和德國北部普魯士以及俄國的崛起和興盛。這兩個世紀不只是歐洲各地資本主義制度與王權和神權相抗爭的時期，也是繼文藝復興以來更大規模的思想啓蒙運動（Enlightenment）興起的時代，此時歐洲政治文化的中心由傳統的義大利向北部轉移，形成以法、英、普魯士和俄國爲主的新發展區。歐洲許多國家因爲啓蒙運動、工業革命、中產階級興起，處於政治、經濟、文化等各方面思想雜陳交織的發展狀態之下，而此時期建築的發展則突出地反映出了這一社會發展特點。

　　18 世紀後期，人們發現了由於火山突然爆發而被火山灰完整覆蓋的古羅馬龐貝城，由此引發了人類的考古熱。由於龐貝城所處的特殊位置，使這座城市不僅爲人們展現了早期古羅馬的街道布局、住宅形式以及巴西利卡和公共浴場等這些大型的公共建築，還因爲義大利南部有許多來自希臘的移民，因此那裡的建築又有著濃厚的希臘建築風格。

　　在 18 世紀的新古典建築（Neoclassical Architecture）復興熱潮中，由藝術家、建築師組成的考古隊對古希臘和古羅馬的遺跡進行了全面的考察，幾乎將所有歷史上著名的建築全部進行了記錄。對於古希臘和古羅馬建築的復興，因爲每個國家不同的政治、歷史背景而各不相同。比如最早興起的新古典建築風格是以文藝復興風格爲主的，此後隨著考古熱潮所提供的研究結果的增多，各地的建築開始真正回復到以古羅馬和古希臘爲主的古典風格復興上來。

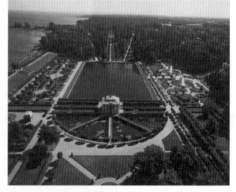

圖 10-1　彼得宮俯瞰

彼得宮是俄國的彼得大帝仿照凡爾賽宮進行設計和建造的，因此以整個宮殿爲起點，將水池和道路作爲主要軸線的布局，以及設置花園等細部的設計方式，都與凡爾賽宮的做法相似。

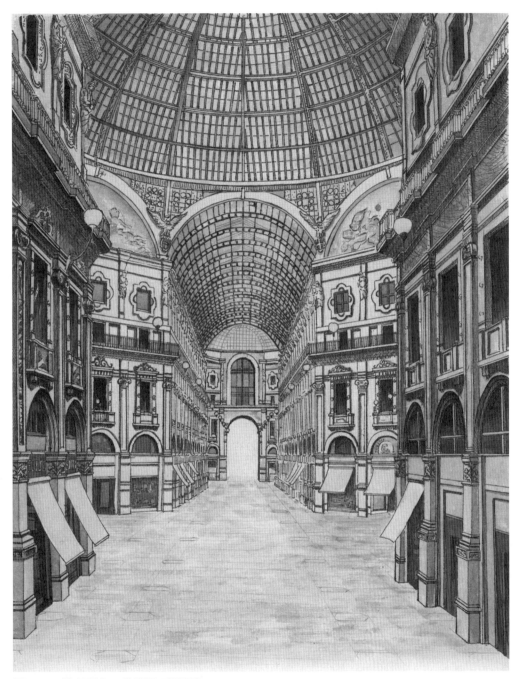

圖 10-2　維多利奧‧艾曼紐二世街廊
這座 1867 年建成的街廊，雖然包括拱頂和穹頂在內的建築部分都是按照古典建築樣式製作而成
的，卻仍然體現出了新結構、新材料的優越性。

這種對古典建築風格的復興在各國所呈現的形式不是統一不變的，而是隨著社會政治、經濟、文化以及其他因素的發展而在不斷變化。最初，歐洲各國的古典復興幾乎都以古羅馬建築風格為主，但之後隨著拿破崙對外侵略的開始，被拿破崙所欣賞的羅馬風格，以及由此衍生出的帝國建築風格則開始被其他各國所拋棄，再加上此時各國資產階級革命的進行，古希臘民主城邦的建築形式作為一種反抗暴政的強烈宣言，開始成為人們競相模仿的對象。

　　新古典主義時期古典建築風格的復興與文藝復興時期的古典建築風格復興不同，此時期不僅僅是建立在對古希臘與古羅馬建築的認識更加深入的基礎上的復興，它還包括對以往所有流行過的建築風格的重新審視與混合運用。此外還有兩方面更加複雜的社會因素影響此時建築的發展：一方面此時期各國的政治體系與社會形態的發展錯綜複雜，既有像處於絕對君權統治盛期的俄國，也有資產階級逐漸興起而封建貴族逐漸沒落的英國，更有革命頻發的法國和崇尚進步思想的普魯士（Prussia），因此各地區的古典復興受各自社會生活狀態的影響而有所不同。另一方面，受工業革命的影響，以鐵為代表的新材料在建築中的大規模應用給建築帶來了更多的可能性，新材料催生出了新建築結構的探索，雖然沒能立即改變古典的建築面貌，但也開始對建築產生一定的影響。

　　此時配合古典建築的復興熱潮，許多不同時期的建築測繪圖集、建築理論書籍等開始被各地的建築師所重視，這些建築典籍的流行和新建築學說的不斷出現，對新古典主義建築運動的發展達到了極大的推動作用。

　　在英國，包括文藝復興時期帕拉第奧所著的《建築四書》、英國建築師瓊斯（Inigo Jones）在早年對文藝復興建築風格的介紹與理論書籍，以及諸如1715 年出版的由蘇格蘭建築師科倫・坎培爾（Colen Campbell）所著的《不列顛的維特魯威》（*Vitruvius Britannicus*）等新舊著作，都對英國建築師們產生了巨大的影響。

　　這種情況在其他國家也同樣存在，而且由於此時社會財富積累已經到了一定程度，許多國家都已經形成了以城市生活為主的社會發展模式，因此新古典主義建築的發展雖然仍舊以教堂和宮殿建築為主，但這些建築已經不再是新風格發展的唯一象徵。各種新古典主義風格的建築，已經開始與私人住宅、聯排

住宅、各種公共機構建築相結合，成爲一種被全社會的各階層所進行不同演繹的基礎建築風格。

在這種混亂的建築風格發展時期，出現了一些將各種建築元素混合運用的、奇特的建築形象。從建築歷史的發展角度上來看，這種萬花筒式的建築形式只是對以往各時期建築成果的拼湊，因此並沒有對建築的發展達到推動作用，反而是一種建築創新枯竭的表現。

另一方面，此時期也出現了一些意識到建築發展所遇到的新問題的建築師和理論家。比如威尼斯建築師羅多利（Carlo Lodoli）已經明確指出建築應該是材料特性的表現，而另一位義大利人皮拉內西（Giambattista Piranesi）則大膽指出了古希臘建築過於注重諸如柱式和比例之類程式化的弊端。這種注重建築功能性的設計理念趨勢也是此時許多建築師和理論者所體現出來的共同特徵。來自法國的修士洛吉埃（Jesuit Laugier）在 1753 年發表的專著《論建築》

圖 10-3　巴黎歌劇院
19 世紀後期建成的巴黎歌劇院，是一種將多種歷史建築風格混合在一起的折衷風格建築，這種混亂的建築風格是新的現代主義建築來臨之前，古典主義建築發展經歷的最後一個階段。

圖 10-4 《論建築》插圖
洛吉埃在書中提出的建築本原,是以木材為主的框架式建築結構,這種建築結構理論對現代主義建築思想有很大的啟發作用。

(*Essai sur L'Arctritecture*)一書中,不僅勾勒出以梁柱結構為主構成的建築的最早雛形,還提倡當時的建築學習這種純淨的建築構造,讓建築回復到單純的梁柱體系中來,甚至可以摒棄牆體。

洛吉埃這種單純的梁柱理念在當時看來可能是種空想,但它與現代主義建築初期人們所宣導的純淨化建築理念是一樣的,現代建築提倡以梁架建築結構為主,尤其是在現代化的高層摩天樓中,主要的承重結構就是採用網格等形式設置的柱列與橫梁,而牆體不過是作為一種空間圍合與分隔物而存在,這種建築結構與幾個世紀之前的洛吉埃的建築想法可說是不謀而合。

但洛吉埃這種純淨化的建築風格在他所處的時期卻不能變為現實,因為古典建築主要以磚石材料為主,雖然磚石結構的穹頂結構可以提供較大跨度的使用空間,但這種空間的營造是單一而且造價昂貴的,因此這兩種材料都無法提供價格低廉、結構簡單的,適於普及的較大跨度空間形式。這種結構、材料上的特性也直接限制了古典建築進一步的發展。

到 19 世紀中葉之後,在古典主義建築與現代主義建築發展的過渡時期,建築界開始出現更為豐富的新建築形式,許多建築師在逐漸接受混凝土、鐵等新建築結構材料的同時,又將其與古典的建築傳統相結合,因此出現了一些轉型時期的特殊建築形式。可以說,在這些建築中所出現的古典元素和建築形象,是以新結構材料為基礎構成的現代建築,在尋找和確定全新的現代建築形式過程中所經歷的一個過程。在新古典主義建築發展後期經歷了混亂的風格發展之後,古典主義建築被現代主義建築所取代了,但古典建築並未完全退出歷

史的舞台，它甚至直到現在還在不斷給予現代建築師新的設計思路和靈感。

2 法國的羅馬復興建築

　　法國從義大利文藝復興晚期開始全面地接受古典主義建築風格，至 17 世紀中葉進入強盛的「太陽王時代」（The Sun King Era）之後，以凡爾賽宮（The Versailles）為代表的一系列大型古典風格宮殿的興建，將古典主義建築風格的發展推向第一個高潮。此後法國雖然受義大利的巴洛克風格影響，也請來了羅馬著名的巴洛克建築大師伯尼尼（Giovanni Lorenzo Bernini）為已建成的巴黎羅浮宮（The Louvre）設計新的東立面，但法國人並不能接受伯尼尼所帶來的擁有起伏立面和諸多裝飾的建築立面形象，因此最後採用了另外由本國建築師設計的古典式立面形象。

　　羅浮宮的東立面整體仍採用古典建築規則，除了嚴格遵守古典的三分式立面設置規則之外，還十分注重比例與尺度的搭配。比如由於東立面長達 172 公尺，因此在建築中部和兩端各設置了一段凸出的建築體，正立面凸出部分寬 28 公尺，兩邊凸出體的寬度為 24 公尺。立面上設置的雙柱形式富有巴洛克精神，這些巨大的雙柱中心線大約 6.69 公尺，正好是柱子高度的一半。在總體上，建築底部 1/3 處被設置成擁有連續高拱窗的基座層，但整個基座層總體上

圖 10-5　伯尼尼設計的羅浮宮東立面
伯尼尼遵循義大利巴洛克式建築的特點，為羅浮宮設計了一個起伏變化的立面形象。這一立面形象雖然新奇，但卻沒能得到法國人的認可。

形象十分封閉，再加上與立面上的高大雙柱形式相配合，呈現出一種高聳和封閉的冷漠之感，突出了皇家建築的威嚴。

除羅浮宮的東立面改建之外，法國最突出的古典風格的建築是凡爾賽宮中的主要建築部分。凡爾賽宮的建築雖然也在很大程度上借鑑了巴洛克的建築風格，但總體基調並未脫離古典建築沉穩、典雅的特點。18世紀末期到19世紀初的十幾年裡，法國大革命及一系列政黨的糾結雖然造成基本上的社會動亂，但最終結果卻是推翻了封建君主的統治，因此在這種濃厚的民主氛圍之下也誕生了一些優秀的建築成果。

這種建築成果反映在真實的建築探索，與大膽的建築理論探索兩方面。在真實建築的探索方面，以索夫洛（Jacques Germain Soufflot）設計的巴黎先賢祠為代表。先賢祠最早是為紀念巴黎聖女聖幾內維芙（St. Genevieve）所修造的紀念性教堂，又譯為萬神殿（Panthenon），作為一處國家重要人物的公墓使用。

也許是建築本身特殊的紀念功能性，因此索夫洛設計的希臘十字形建築平面得以被有關部門通過。先賢祠是平面為四壁等長的十字形，西立面設置神廟式柱廊並在十字交叉處的上方設置了大穹頂的一座獨特的建築。入口處的柱廊沒有高大的台基，只透過很矮的台階與地面層相連，但柱廊內19根科林斯柱子高達18公尺，因此在入口處首先製造出了儡人的龐大氣勢。

穹頂是建築中最重要的結構部分，在這部分穹頂的營造上索夫洛採用了倫敦聖保羅穹頂的結構，而且將穹頂的牆面砌築得非常薄，因此穹頂的側推力和重力都大大減小了。在最初的設計中，不僅建築內部都設置細柱承重，十字形建築的牆面上還開設了大開窗。在當時，像先賢祠建築這樣通透的造型和通敞的建築內部空間是很少見的。但是好景不常，這種犧

圖 10-6　羅浮宮東立面

羅浮宮東立面，是新的古典主義設計思想重新回歸建築發展主流的標誌性作品之一，這一立面的形象被後來的許多建築所效仿，成為一種新的建築主題。

性結構的承重能力而帶來的後果是建築出現裂縫和變形。因此，人們不得不把牆面上的視窗堵上，把柱子加粗。但即使是在因為結構問題而將建築內部支撐穹頂的細柱變成了墩柱，而且將牆面上的窗戶封死之後，建築的纖巧感覺和通透意趣仍然不減。先賢祠的內部主要由柱子支持的結構空間相當寬敞，而且建築內部不像巴洛克教堂那樣設置過多的雕飾，因此梁柱和拱券的結構表現得非常明確，使整個室內空間顯得更加神聖和空敞，紀念性十分突出。

在先賢祠建築中，將希臘十字的集中平面形式與中世紀哥德式的尖拱頂相組合，並運用先進的三層穹頂結構，獲得了新穎的建築形象效果。在建築結構設置上，拋棄了巴洛克那種對裝飾的堆砌和曲線、斷裂等裝飾手法，取而代之的是一種莊嚴和簡潔的建築形象，展示了古典主義建築風格的回歸。

在大膽的理論探索方面，以布雷（Etienne-Louis Boullee）和勒杜（Claude-Nicolas Ledoux）兩位法國建築師為代表。布雷和勒杜的共同特點在於都追求更簡化的建築形象和超尺度的龐大建築形體，在他們的設計之中，建築已經遠遠超出了「雄偉」的標準，而以其超大的尺度給人一種駭人的尺度壓迫感。

在兩位建築師中，布雷的設計特點在於將純淨化的幾何形體與大尺度結合了起來，形成一種明顯的紀念性建築特質。布雷最著名的牛頓紀念館設計方案，是要建造一個直徑達 150 公尺的球體，這個球體擬建造在一個逐層上升的圓形基座上，再在每層上升的基座上種植樹木，這種高台式建築的設計與古老的兩河流域高台式建築相似。牛頓的靈柩就計畫停放在巨大的圓球內，而且圓

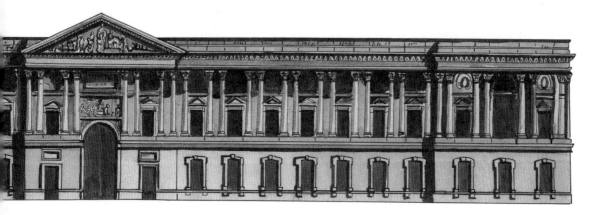

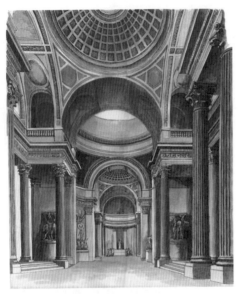

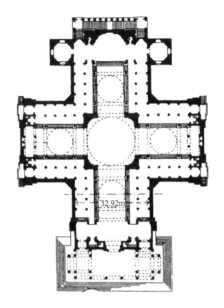

圖 10-7　先賢祠內部及平面
先賢祠在穹頂和建築兩部分的結構上都進行了精心的設計，因此整個建築的結構相當輕盈，這使建築內部的空間顯得相當開敞。

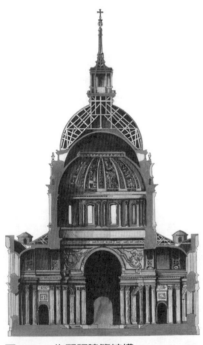

圖 10-8　先賢祠建築結構
先賢祠的穹頂結構是仿照倫敦聖保羅大教堂穹頂而建的，整個穹頂分為三層，因此使穹頂的整體重量減輕，底部支撐的墩柱也相應變細了。

球只在底部設有很小的入口，此外頂部還要開設密集的洞，使內部如同一個人造的宇宙空間。

　　布雷的這種利用簡化幾何體構成的建築形象，與以往所有的建築形象都不相同，而且其巨大的尺度和在以磚石材料為結構件的當時，無論從哪方面來說營造這種建築都是不可能的。與布雷相比，另一位建築師勒杜的設計雖然也追求龐大的氣勢和新的建築形象，但無論從尺度還是結構上都顯得更加實際。勒杜在 1804 年曾經出版了一本名為《幻想建築》（*L'Architecture Consideree*）的書，他在這本書中勾勒了諸多理想的建築，以及對新興的工業化城市的憧憬，但這本書中所勾勒的理念化建築大多沒有建成。勒杜

在 1773 年被選爲皇家建築師，雖然他很快就因爲法國大革命的爆發而卸任，並因爲替統治階級服務的罪名而遭到囚禁，但在短暫的皇家建築師任職期間，他還是有一些實際的、富於紀念性的建築被建成。

圖 10-9　牛頓紀念館設計方案

布雷採用純淨的幾何圖形的組合形成建築體，並將其與高大的建築體量相結合，以借助建築的震撼力營造出一種肅穆、莊嚴的紀念性。

勒杜最具代表性的設計是他爲一座理想城市構想的總體規劃，整個理想城的布局以圓形爲基礎，在中心的圓形廣場中，以主管住宅爲中心向兩邊一字展開的管理用房形成圓形廣場的直徑。在這個圓形廣場之外，隔一定距離用綠化帶分隔出多圈同心圓，城鎮的種植用地、職工住宅、醫院、幼兒園、教堂甚至墳墓，都分別設置在不同的同心圓裡。在巨大同心圓的每環與每環之間，還有以中心廣場爲起點設置的多條放射狀道路，以方便人們的出入。這個理想城市規劃最後只有主管住宅和入口等幾座建築建成，但在這些建築中，勒杜拋棄了

圖 10-10　查奧克斯城想像布局圖

在勒杜勾勒出的這座理想城市中，人口的數量與城市環形使用帶的數量與間隔距離等要素之間，都有著密切關係，整個理想城以古典建築風格和布局規劃爲基礎。

裝飾，採用粗面石、簡化立柱與希臘式平屋頂的形式，卻顯示出他對於純淨化和紀念性建築體量的追求。

這種對紀念性和龐大建築氣勢的追求，在此後隨著拿破崙在 1799 年的掌權和 1804 年的封帝而到達發展巔峰。法國的新古典主義建築風格開始轉向一種以羅馬建築風格為主的新發展階段，這階段的建築出現了一種被稱之為帝國風格（Empire Style）的形象。所謂帝國風格，是一種在古羅馬帝國風格的建築基礎之上產生的，為拿破崙的專制帝國服務並彰顯帝國權威的建築風格。這種風格在發展的前期，以高大和富於紀念性的古羅馬建築形式和極其簡化的裝飾相結合，意在突出強大的政權，在其發展的後期則逐漸轉向了追求裝飾性和異域趣味的華麗風格上去了。

帝國風格最突出的建築代表，是一些特別為此而建的紀念性建築，比如凱旋門，已經同古羅馬帝國時期的廣場建築一樣，是為當時強大皇權歌功頌德而建造的。拿破崙時期在巴黎興建的凱旋門，最早是完全按照古羅馬的凱旋門形制而建造的，但很快就在原有建築基礎上形成了新的風貌。

1836 年建成的巴黎凱旋門（Arc de Triomphe），就是拿破崙下令興建的一座帝國風格的全新凱旋門形式。這座凱旋門不再採用古羅馬的三門洞形式，而是單門洞形式，但在建築的四個立面上都開有一個門洞，建築立面上不再設置壁柱，也不再有雕塑裝飾，而只是由簡單的凸出線腳劃分出基座，主體上部和一個平屋頂幾個部分。建築基座無裝飾，上部拱券兩邊分別設置一些不同主題的浮雕裝飾，整個凱旋門的雕刻重點集中在平屋頂上，但屋頂的雕刻並不繁複，沒有破壞凱旋門整體的莊嚴感覺。

為了突出凱旋門的威嚴，還以凱旋門為中心設置了圓形廣場，並以廣場為中心在四周設置放射狀道路，這種以廣場為中心設置放射狀道路，並在道路之間穿插建築的做法，以其很強的向心性與方向性，而在此後被許多國家的工業城市改造所引用。

巴黎城另一座拿破崙帝國風格的著名建築，是為存放和展覽對外征戰所俘獲戰利品而建的戰功神廟（The Temple of Glory），又稱為馬德琳（Madeleine）教堂。這座教堂是一座希臘圍廊式神廟的建築，整個建築坐落

圖 10-11　凱旋門區域俯瞰圖

以凱旋門所在的廣場為中心設置放射狀道路，並在道路之間建設城市建築的做法，是巴黎突出的城市區域布局特色之一，而各區域之間則透過位於軸線上的主幹道相連通。

在一個長方形台基上，長約 101 公尺，寬約 45 公尺，是一座 8×18 柱的科林斯式建築。整座建築除柱頭和之上的簷部及山花有雕刻裝飾之外，包括柱子和柱子之內的牆面都無裝飾，再加上 19 公尺高的柱子底部直徑與柱高之比不足 1：10，因此柱身顯得粗壯，整個神廟給人無比威嚴的感覺。但值得一提的是，教堂的屋頂採用了當時較為先進的結構，它不是石砌拱頂或木結構屋頂，而是在內部採用三個鑄鐵結構（Cast Iron Structure）的穹頂形式。雖然這種先進的金屬結構穹頂在建築內外都被傳統的形象很好地掩蓋了起來，但它的建成，是現代結構與傳統建築樣式相組合的最早嘗試。

圖 10-12　馬德琳教堂內部
透過使用現代鑄鐵結構，馬德琳教堂內部獲得了連通、高敞又極富表現力的空間形式。現代結構材料也透過這種大空間的營造，展現了其在結構上的優勢。

法國在 18 世紀末到 19 世紀初的新古典主義建築發展，是以拿破崙所提倡的帝國風格爲主導下進行的，各種建築借助龐大的體量和古典建築所具有典雅氣質，表現出統一帝制和王權的強大力量。拿破崙宣導下的法國古典建築的復興，主要以羅馬帝國時期的風格爲主，以此來彰顯出他將法國再造成爲歐洲霸主的決心，因此法國的新古典主義建築都不可避免地顯示出一種強大氣勢。

在法國的新古典建築風潮之中出現的，以布雷和勒杜爲代表的建築師，雖然當時看來其大膽的想像和設計具有很強的幻想性，但其設計所透露出來的兩個特點卻帶給後世建築的發展很重要的啓發。勒杜和布雷的設計都以超尺度和簡化的古典建築形象來表達強大的權力性，這也成爲此後營造紀念性建築所遵循的一項重要原則。此外尤其以布雷爲代表的建築設計中將建築形體簡化到純淨的幾何體組合的形式，這給此後現代主義建築思想的萌芽提供先兆。

3　英國的希臘復興建築

英國無論在地緣文化還是宗教上，雖然與歐洲大陸有著千絲萬縷的聯繫，但作爲與歐洲本土隔海相望的新教國家，始終與歐洲本土的建築有著不同的發展軌跡。在經過一些政治上的反覆之後，英國在 17 世紀末確立了君主立憲制度（Constitutional Monarchy），因此其社會出現了國王爲代表的封建貴族與資產階級同時存在的景象，此時無論是復辟的王室貴族還是得到國家治理權的資產階級，都開始營造建築來作爲其慶祝勝利與保有統治權的主要方式。

在建築風格方面，英國執政的兩方力量都不約而同地選擇了古典建築風格的回歸，只是各方勢力所傾向回歸的古典建築風格各有不同。因此，英國的建築在此時也呈現出多風格流派紛繁變化共存的發展狀態，這在歐洲各國中是較爲少見的。

18 世紀初，英國國內的古典復興之風漸盛，但與歐洲其他國家和地區首先回復到古羅馬和古希臘風格的發展趨勢不同的是，英國建築首先回復的古典風格是文藝復興時期的帕拉第奧風格（Palladian Style）。帕拉第奧是文藝復興晚期的著名建築師，他以對古典建築的大膽改造而著稱，是文藝復興晚期將古典建築風格與時代建築風貌結合得最

圖 10-13　皇家堡閣
這座位於布萊頓的皇家宮殿建築，不僅體現出傳統的哥德式復興風格，還同時體現出伊斯蘭教的異域建築風格，呈現出一種浪漫的混合建築風格特色。

圖 10-14　奇斯克之屋
奇斯克之屋是英國回歸文藝復興風格時期的代表性作品之一。這座建築雖然以古典建築為範本建造，但更多地兼顧了實用性，這種對使用功能的注重，是對此時社會建築需求的反映。

爲緊密的建築師。英國早在 17 世紀時經由伊尼戈‧瓊斯（Inigo Jones）的介紹，已經在國內掀起過一陣文藝復興建築熱潮，而到了 18 世紀的這次古典文藝復興，再次大力推動對文藝復興風格的重新解讀的，是柏靈頓伯爵（Earl of Burlinton）和他的建築師朋友威廉‧肯特（Willian Kent）。

肯特在柏靈頓伯爵的資助下，不僅對許多古典建築典籍與建築進行深入地研究，還與伯爵一起參與了許多大型府邸的設計工作。位於倫敦的奇斯克之屋（Chiswick House），是柏靈頓伯爵和肯特最著名的建築設計之一。在這座府邸的設計上，主要模仿了帕拉第奧設計的圓廳別墅，但無論希臘式的柱廊還是圓穹頂，顯然都已經做了適應使用功能的修正，而且在柱廊山花與穹頂所占據的主體部分之外，還加入了更多的實用空間。在建築外部的立面中，立面兩邊多出來的部分對稱設置了兩坡的折線形樓梯，這種靈活的樓梯形式是巴洛克時期的產物。

除了文藝復興風格的府邸之外，此時英國還有另一種被稱之爲風景畫派運動（Picturesque Movement）的建築風格也很流行。這種風景畫派運動主要流行於大型的莊園府邸之中，而這些帶有大片使用土地的莊園府邸的所有者，則大多是沒落的貴族。

隨著君主立憲制的確立，受資產階級革命的影響，此時失勢的英國貴族階層的生活重心從政治生活轉向鄉村生活，因此修建一種帶有大片園林的鄉村府邸在此時頗爲盛行，也由此促成了英國風景畫派運動的流行。英國的風景畫派園林與對稱和幾何圖形組合的法式古典園林不同，而是追求一種自然和高雅的情趣，因此園林的設計思路與中國園林「師法自然」的思想十分相近。這種風格的府邸，其建築往往融入多種建築風格修建而成，而且建築往往與大片的風景園林相組合，風景園林是自然隨意的植被與水泊構成，在水邊或密林深處，還往往要設置一些小橋、岩洞和古典式小亭，營造出極具古典神話氛圍的情境。

在風景畫派運動中湧現出許多著名的建築師，如擅長設計具有古羅馬風格室內裝修的亞當（Robert Adam）、擅長建造優雅古典園林式景觀的布朗（Lancelot Brown）和熱衷於將印度和中國等東方風格與西式景觀園林相組合

的錢伯斯爵士（Sir William Chambers）
等。

除了沒落貴族的那種追求古典趣味的鄉村莊園府邸之外，城市中的建築也有了更進一步的發展。英國倫敦出現的最具創新性的建築，是由此時著名的建築師索恩（John Soane）設計的英格蘭銀行（Bank of England）。索恩在英格蘭銀行中設計了一種帶大穹頂的大廳形式，這種穹頂按照古典式的墩柱經帆拱與穹頂相連接的結構形式，但實際上穹頂是採用新的鐵和玻璃結構建成的，而且建築師還在穹頂下設置了一圈來自希臘伊瑞克提翁神廟側廊中的女像柱形象。這種借助古典元素進行的創新發展，在位於英國溫泉度假勝地巴斯地區

圖 10-15　英格蘭銀行
英格蘭銀行建築是利用現代鋼架穹頂結構與古典建築形式相結合後產生的，它展示了此時先進材料結構與滯後的設計思想並存的建築發展狀態。

的聯排住宅中也得到了很好的體現。巴斯地區的聯排住宅有兩大建築特色，一是這些住宅都採用弧形平面，二是這些住宅都是由一對建築師父子設計的。

巴斯最早的一座特色建築群是由老約翰・伍德（John Wood Ⅰ）設計的巴斯圓環（Bath Circus）聯排住宅。這組聯排住宅由三段弧形聯排住宅和由它們圍合而成的一個圓形廣場構成，其中三段住宅間還設置有放射狀的道路與外界相通。弧線形的聯排住宅形式本來就十分新穎，而且老伍德在住宅的三層立面中都採用統一的雙壁柱與長窗相間而設的形式，樓層之間透過連續的簷口相連，因此整個建築的形象統一、簡潔且氣勢十足。

在此之後，小約翰・伍德（John Wood Ⅱ）又在這個圓環形建築的附近建造了一座更大規模的弧線形平面的皇家彎月（Royal Crescent）住宅。這座皇家彎月聯排住宅的建築規模更大，因此立面不再採用三層平分的形式，而是將單獨的壁柱集中於建築的上部，而透過底部連續開窗和連續的簷線，勾勒出一種構圖上的基座層的感覺。

圖 10-16　皇家彎月住宅區

皇家彎月建築以新穎的建築形象獲得成功之後，人們又在皇家彎月附近修建了另外幾座弧形和曲線形的聯排住宅，使這一地區發展成為新的居住區。

　　進入 19 世紀之後，英國同其他歐洲國家一樣，處於建築風格的高度混亂之中。在北方的愛丁堡（Edinburgh），大量的希臘復興式建築被興建起來，導致愛丁堡甚至獲得了「北方雅典」的稱號。愛丁堡地區的希臘建築復興是多方面的，既有像湯馬斯．漢密爾頓（Thomas Hamilton）建造於 1825～1829 年的皇家高級中學（The Royal High School）那樣建成的希臘神廟式建築，也有像蘇格蘭國家紀念碑（National Monument）那樣雄心勃勃地設計卻最終沒能建成的建築。此時愛丁堡的希臘建築復興，其重點在於對古希臘建築的那種典雅形體的復興，因此建築復興的重點多集中在形體上，建築只有很少的裝飾或幾乎不裝飾。希臘建築復興也並沒有局限於愛丁堡一地，在英國的其他地區，希臘復興建築被廣泛推廣開來，如博物館、美術館、教堂、大學、火車站以及鄉村別墅等，大都模仿希臘式建築來進行興建。

但與這種希臘風格普及化的發展同時，哥德式建築也被作為一種富有地區傳統特色的風格而得到上層階級的欣賞，並將其作為一種能夠表達地區文化獨立性的標誌使用在建築中。在風景畫派的私人莊園府邸中，哥德式的尖塔形象就已經得到了應用，而此類哥德復興風格的建築代表則是 1860 年建成的倫敦議會大廈（Houses of Parliament）。

圖 10-17　大英博物館立面
有著連續愛奧尼門廊的大英博物館，是英國希臘建築復興最重要的建築之一，也是在復興古典風格的同時具有時代創新的建築代表。

議會大廈最早由英國的古典派建築師貝里（Charles Barry）設計了一個古典式的平面，平面以上的建築部分則主要由懷有熱情的哥德式建築理想的建築師普金（Augustus Welby Northmore Pugin）設計完成。議會大廈總體呈宮堡式建築形象，而且在建築上還設置有帶尖塔的塔樓式建築，無論是四周的建築部分還是高塔部分，都透過細長壁柱和開窗突出一種縱向的升騰之勢。

英國的這種建立在對以往多種風格基礎上的建築復興，是歐洲各國的古典復興建築中較為特殊的一種，產生這種現象的根本原因與英國此時處於政治、經濟的雙重變革期有關。而且這種多風

圖 10-18　倫敦英國議會大廈及平面
議會大廈的平面，具有中心軸對稱的嚴謹古典布局特徵，而建築部分則是具有強烈哥德復興風格的形象。這種古典式平面與哥德式建築的組合，也是英國古典復興建築的一種創新形式。

格的古典復興建築發展，雖然占據著此時英國建築發展的主流，但並不是建築發展的全部特色，因爲隨著英國社會工業革命的深入，鐵與玻璃已經開始更多地被人們用來建造大型的公共建築，如市場和展覽館等。這些新結構、新材料的建築此時還需要與古典建築形式相結合使用，但由於其材料的特殊性，已經使這種建築形式與傳統的古典及古典復興建築形象產生較大的差異，因此雖然此時期諸如國會和教堂等建築仍舊採用古典建築形式，但現代化的新結構材料已經全面地向更深入的建築領域滲透了。

4 歐洲其他國家古典復興建築的發展

對於新古典主義風格的復興，除了像法國、英國這樣統一國家中出現的大規模建築活動之外，在其他地區和國家則受其發展狀況的影響而情況有所不同。現代意義上的德國雖然在此時還處於分裂狀態，但普魯士作爲其中實力最強大的城邦已經發展到帝國時期，而且由於當時的腓特烈二世（Frederick the Great）在政治軍事上的統治十分英明，普魯士國家強盛興旺。包括國王在內，都希望透過古典復興風格的建築的建造，顯示國家實力，因此普魯士此時期的古典復興建築局面也十分興盛。

德國的新古典主義開始於 18 世紀中葉，在德國柏林建造的布蘭登堡城門（Brandenburg Gate）是第一座具有希臘風格的建築實體。這座建築是模仿希臘雅典衛城的山門而建造的，它的正立面有 6 根高大挺拔的多立克柱式。在實際興建中，城門建築將原來希臘柱廊上部的三角形山牆改爲了羅馬式的平頂式女兒牆，並在其上設置了銅馬車的裝飾，其餘的幾乎完全是按照希臘雅典衛城山門的形象而設計的。

這種具有創新性的對古典建築風格的借鑑，也是德國古典風格復興建築最大的看點，而且這一特點在普魯士才華橫溢的建築師——卡爾·弗里德里希·辛克爾（Karl Friedrich Schinkel）的手中變得更加突出了。他是 19 世紀德國古典復興風格最偉大的建築師。除了建築師這個職業，他還是一位繪圖員、舞台設計師和畫家。他的建築設計既能夠發揮古典建築典雅、肅穆的形象

圖 10-19　布蘭登堡門

布蘭登堡門是希臘柱式與羅馬式平頂相結合的產物，由於建築的實用功能不強，因此用柱式與平頂的配合，著力突出一種肅穆的紀念性。

特徵，又能夠適應新時期的使用需要，營造出清晰實用的內部使用空間，顯示出他對於古典建築風格的獨特領悟和完美詮釋能力。

辛克爾設計建造的阿爾特斯博物館（The Superb Altes Museum），是普魯士國家的偉大象徵。這座建於 1823～1830 年的偉大建築，坐落於德國柏林。博物館的平面呈長方形，其中心部分包括一個帶穹頂的圓形通層大廳，這個大廳既為內部各展覽室的交通中心，也為建築內部提供了一個可以休息和放鬆的空間。

建築外部採用 18 根愛奧尼柱式所組成的長廊作為主要立面，屋頂上與柱子對應雕飾著 18 隻鷹的雕塑，這是普魯士國家的象徵，而博物館的名稱就寫在柱子與鷹之間長長的簷板上。建築主立面後部的平屋頂上額外升起了一段兩端帶有雕塑的山牆，這是為了遮蓋穹頂而設的，這樣從建築外部看不到穹

圖 10-20　阿爾特斯博物館
這座博物館的立面柱廊和內部以穹頂大廳為中心的空間設置，都是在古典建築規則之上的創新，尤其是內部空間設計，顯示出很強的實用性。

頂，既保持了建築外部肅穆建築形象的完整性，又可以令人們在進入建築之後獲得意外的驚喜。

　　辛克爾在這座博物館建築中所顯示出來的對古典建築比例、形象與內部空間的綜合協調與設置，顯示出一種全新的對待古典建築復興建築設計的態度。這種態度是在保持建築古典基調的同時，也保證其使用功能的便利性，而且在建築中雖然也保持著雕刻與雕塑的裝飾，但這些裝飾元素明顯被附屬於建築，成為調劑建築形象的必要設置，而不是為了讓建築呈現出某種華麗效果而作的有意掩飾。

　　在歐洲南部，義大利作為古典建築文化起源的重要中心之一，此時因為還處於分裂中尚未形成統一的國家。由於義大利的經濟發展落後於中西歐地

圖 10-21　雅典國立圖書館
雅典的古典主義建築復興，也並不是對古希臘風格建築的原樣重建，而是加入了來自更多建築風格中的標誌性建築元素，如這座圖書館前就加入了巴洛克式的樓梯。

圖 10-22　大宮殿立面

位於皇村的大宮殿立面，雖然總體上按照羅浮宮樣式設置有連續壁柱的建築，但在立面加入了更多、更華麗的巴洛克風格的裝飾品。

區，其領域內的古典建築資源豐富，仍可以作為文化資本而感到自豪，因此新古典主義建築風格的發展並不明顯。相對於義大利，希臘在新古典主義建築方面頗有建樹，這與希臘 1830 年脫離土耳其統治的獨立戰爭有關。

雅典在 1830 年獨立之後，興建古希臘復興風格的建築成為重振和增強整個地區民族自豪感的重要途徑，這其中以雅典大學所興建的一組建築最具代表性。這組以古希臘神廟造型為基礎，經不同變化設計的建築組群一字排開，包括圖書館、大學與學院三座建築。這三座建築的共同特點在於：保持希臘神廟的總體建築特色之外又各有變化，圖書館建築前加入的巴洛克式樓梯、大學建築橫向的建築設計以及學院建築那種三合院式的閉合建築形象，在統一中又蘊含變化，顯示出此時創新性地引用古典建築風格的總趨勢特色。

圖 10-23　斯莫爾尼教堂鐘塔細部

這座教堂將古典風格與哥德式、巴洛克風格以及本土的屋頂形象相混合，是最具俄國地區特色的一座教堂建築。

這種創新和混合地對待古典建築風格的新建築思想，在歐洲北部的俄國表現得更為突出。俄國很早就形成了以對歐洲內陸地區各國的文化借鑑為基礎的社會文化發展模式，各個時期的沙皇幾乎都邀請過來自義大利、法國、英國等各地區的建築師來對本土的教堂與宮殿建築進行設計。但俄國真正的古典建築

大發展時期，可以說是從進入 18 世紀之後才開始的。

18 世紀初俄國在彼得大帝（Peter the Great）的西方化改革中發展工業等各方面經濟，國力逐漸強盛起來，也是從 18 世紀初開始，彼得大帝開始下令修建新的城市——聖彼得堡（St. Petersburg）。彼得大帝死後，俄國王室雖然經過了一段政權更迭頻繁的混亂期，但從葉卡捷琳娜二世（Catherine Ⅱ）在 1762 年繼位之後，俄國開始進入其歷史上發展最為興盛的時期。也是在此時期，在王室的積極支持之下，大批規模宏大的新古典風格中宮殿建築紛紛落成。

從彼得大帝時期起，歷任俄國沙皇都有從義大利、法國等地聘請建築師來俄國設計建築，或者將國內的建築師送往以上各國學習建築設計的傳統，因此俄國的建築發展同義大利和法國，尤其是和法國的宮殿建築具有非常相似的特點，即建築外部都以肅穆的古典風格為主要建築基調，華麗的裝飾則主要位於宮殿內部。

聖彼得堡在 18 世紀初期和中期修建的建築與義大利建築師拉斯特雷利（Count Bartolomeo Rastreli）密不可分，在他的主持設計之下，此時的聖彼得堡在涅瓦河（Nava River）邊形成了最初的、帶有廣場和建築的多宮建築群，也就是今天世界上最大的博物館——艾爾米塔什博物館（Hermitage Art Gallery）的前身。

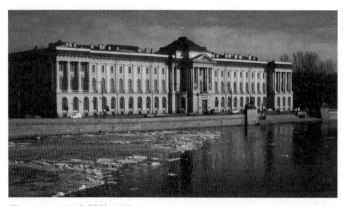

圖 10-24　美術學院大樓
這座大約在 1788 年建成的美術學院大樓，是俄國早期古典主義風格復興時期的產物，其立面布局、形象設計，都顯示出濃厚的法國建築風格的影響。

18 世紀興建的最具巴洛克風格的建築是拉斯特雷利為伊莉莎白皇后（The Queen of Elizabeth）設計的一座教堂和一座位於皇村的大宮殿建築。位於聖彼得堡的斯莫爾尼教堂（Smolny Cathedral）從 1748 年左右開始興

建，此後經歷了近 100 年才建成。教堂採用退縮式建築立面，將哥德式鐘塔、穹頂和斷裂的山花、雙柱等形象與藍色立面和白色立柱相結合，十分具有俄國建築特色。

另一座大宮殿最早也是拉斯特雷利為伊莉莎白皇后興建的，此後經歷代不斷修復，最終形成了近 300 公尺長的宮殿立面形式。這座宮殿同教堂建築一樣，也是一座極具巴洛克與洛可可風格的建築，立面上的柱子都是白色的，而建築立面則粉刷成藍色，包括窗楣、柱頭和窗間等處又設置金色的裝飾品，其建築立面形象也依照法國羅浮宮的東立面，由高高的基座與帶巨柱的上層構成。這種宮殿形象不僅氣勢十足，還具有華麗而明朗的建築形象。

而在此之後，俄國的建築開始同歐洲同步，轉向嚴肅的古典建築風格。比如彼得大帝主持興建的夏宮（Peter the Great's Summer Palace），這座龐大的宮殿和花園是比照法國的凡爾賽宮而建的，雖然建築外部有氣勢龐大的花園，內部也有巴洛克和洛可可式的奢華裝飾，但建築外部形象卻十分簡潔，在淡黃色的立面上除了白色的柱子之外就是不帶任何裝飾的拱窗，顯示出典雅、簡潔的建築特色。

在這種全面學習歐洲內陸地區古典建築的風潮之下，俄國也興建了一批極具模仿性的建築，比如與一系列皇家建築同步的公共建築。此時僅聖彼得堡就有多座仿法國新古典風格的公共性建築建成。大約在 1788 年的美術學院大樓由本國建築師設計，其立面形象明顯是來自改建後的羅浮宮東立面，只是大部

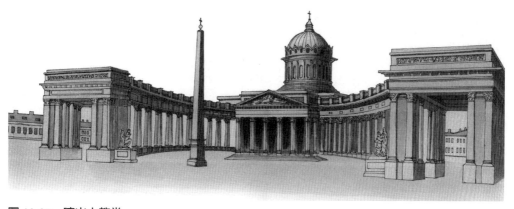

圖 10-25　喀山大教堂
教堂的側面與涅瓦大街臨近，因此人們看到的這個帶有半圓形迴廊的大門，實際上是教堂偏北的橫翼立面，而真正的入口仍按照傳統設置在西面。

分柱廊都改爲了淺壁柱形式，更增加了建築立面的莊嚴之感。

但聖彼得堡最重要的此類建築並不是美術學院大樓，而是直到 19 世紀初才由本國建築師沃洛尼辛（Andrei Voronikhin）設計建成的喀山大教堂（The Cathedral of Virgin of Kazan）。這座教堂直接模仿了羅馬聖彼得大教堂及其廣場的樣式建造，主教堂採用拉丁十字形的平面形式由中心大穹頂和一個六柱六廊構成，在入口門廊兩邊則分別建造了一段弧形的柱廊，圍合成半圓形的廣場。本來原計畫還要在這個半圓形廣場的對面再修建同樣一個半圓形的柱廊，以便圍合出一個半開敞的圓形廣場，但後來這個計畫並未實施。

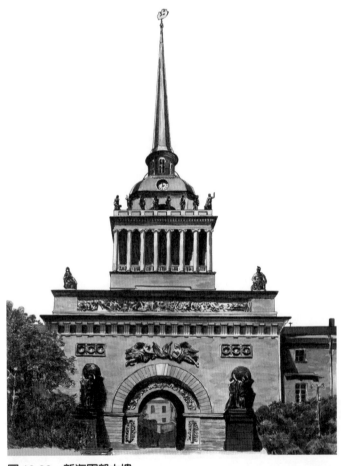

圖 10-26　新海軍部大樓
這座創新形象的建築，是俄國新古典主義風格本土化創新的成果之一。建築中所使用的細長尖錐頂，也成爲俄國古典風格的紀念性建築屋頂所獨有的形式。

在經歷了長時間的學習與借鑑之後，俄國在 19 世紀早期誕生了由本土建築師扎哈洛夫（Andrei D Zakharov）設計的最具震撼性的本土新古典主義代表作—— 新海軍部大樓（The New Admiralty）。新海軍部大樓所在的連續建築立面長達 480 公尺，因此這座拱門的尺度也非常大，它底部的拱門部分以大面積的牆面爲主，並設置了一些浮雕裝飾，以使大樓與兩邊的建築形象相協調。

具有標誌性的形象是拱門上部的塔樓，這個塔樓底部是帶有愛奧

尼柱的圍廊形式，再向上同透過一個近似的穹頂與上部的尖錐形頂相連。這個塔樓的形象是由古典式的柱廊與獨特的尖錐形頂構成的，其形象與此前俄國流行的洋蔥圓頂（Onion Dome）的教堂形象截然不同。新海軍部大樓超大的建築規模與體量坐落在涅瓦河邊，並且與中心廣場群連接著，形成一連串古典風格建築與廣場構成的龐大建築群的一部分。

由於聖彼得堡是一座事先經過規劃的城市，而且其中的大部分宮殿和公共建築都是採用新古典主義風格建造的，因此整座城市雖然在 19 世紀和 20 世紀仍有所增建，但總體典雅、氣勢磅礴的建築氛圍已經產生了。俄國在新古典主義建築時期的建築，雖然廣泛採納了巴洛克、洛可可等多種風格與當地的建築傳統相結合，但由於其所借鑑的古典風格主要來源於義大利和法國，而且這些建築都是為彰顯強大帝國的實力與王權的絕對統治為目的而建造的，因此總體上在建築外部都保持著超大的比例尺度與相對簡潔和嚴肅的建築基調，與建築搭配的無論是廣場還是園林，也都秉承著嚴整的古典規則，不僅同樣擁有超大的尺度，廣場和園林中還設置諸如紀功柱、雕塑之類的點綴物以增加古典氛圍。

除了以上提及的幾個國家之外，此時在歐洲的其他地區和國家裡，以古典主義復興為主的建築熱潮此時也正在興起。而新古典主義建築風格的再次興起，除了是伴隨著資產階級革命而產生的一種現象之外，此時古典建築風格的發展逐漸變得混亂的現象，也表明了此時在古典建築創新方面的匱乏。

5 美國新古典主義建築

18 世紀之後，一股源於歐洲但獨立於歐洲的新的政治力量開始在美洲北部強大起來，並最終在 18 世紀下半葉贏得了獨立戰爭，建立起一個與歐洲文化血脈相連的新政權，這就是美利堅合眾國（United States of America）。美國在建國之初並未在國內形成統一的建築風格，而是在各地都呈現出來自歐洲不同地區的移民從家鄉帶來的建築風格。

美國建國後，各州和聯邦都開始興建包括政府辦公、學校在內的各種公共

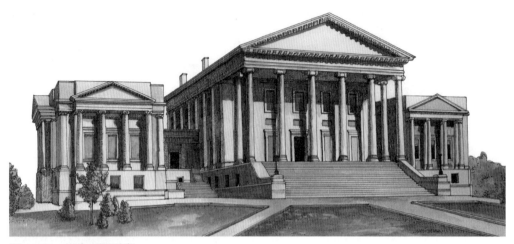

圖 10-27　維吉尼亞州廳
這座建築是按照古希臘式神廟設計，在美國興建而成的第一座政府建築，此後美國許多州的政府和權力性建築都受其影響，採用希臘風格建造而成。

機構，而在這些大型的標誌性建築的營造風格上，則開始向歐洲各國學習，全面引入新古典主義復興風格的建築模式。在這場新古典主義建築風格的引用方面最具代表性的是美國的第三任總統湯瑪斯·傑佛遜（Thomas Jefferson）。傑佛遜很早就熱衷於建築學的學習與研究工作，他在美國建國之初曾經作為大使被派駐到法國，在法國的幾年時間裡他深受法國新古典主義建築風格的影響，因此也轉向了以古羅馬建築風格為基礎的古典建築復興風格。傑佛遜較早設計的古典復興式建築，是為自己設計的住宅。這座住宅可能是傑佛遜參考了文藝復興大師帕拉第奧的圓廳別墅建造的，但其正立面由八邊形帶穹頂的大廳與希臘神廟式門廊相組合的形式，又明顯與古羅馬的萬神殿十分相似。

這座別墅在傑佛遜晚年又經他不斷地改建和加建，其外部形態逐漸使裝飾和一些有可能影響到建築整體形象效果的分割都削減到了最低。比如這座建築在內部實際上有三層，但為了保持統一、穩健的建築形象，因此整個建築在外部看只有一層，整個立面以簡潔、素雅的造型取勝。建築的入口、門廊等雖然有著較大的建築尺度，但其透過柱式、穹頂、開窗的配合，使整個立面的形象顯得非常協調，絲毫沒有高大建築的壓迫感，因此只有人們真正走近這座建築時，才能夠感受到龐大建築尺度帶來的震撼。

除了自宅的設計與不斷改建之外，傑佛遜還積極參加各種公共建築的設計。傑佛遜與法國建築師克拉蘇（Clerisseau）合作設計的維吉尼亞州議會大

圖 10-28　傑佛遜住宅
傑佛遜為自己設計的這座住宅，也是他以後為維吉尼亞大學進行的建築設計項目的初級形式，這座住宅的特別之處還在於其中包括了傑佛遜的許多家居小發明。

廈（The Virginia State Capital）就是美國最早建立的古典復興樣式的政府辦公建築。這組州廳辦公建築由一座主體建築與兩座輔助建築組合而成，主體建築採用古羅馬神廟的建築形式，在主立面上設置八柱門廊，後部的主體建築部分則採用方形壁柱形式。主體建築兩側的附屬建築在後部透過一段連接建築與主體建築連通。在主立面的部分不再設出入口，因此加入了帶三角山牆的柱廊裝飾性立面。附屬部分的主要入口設置在兩側，並且在那裡也同樣設置有帶希臘神廟式柱廊的入口。

　　在傑佛遜所設計的維吉尼亞州廳的帶動下，美國許多州的辦公機構都採用了這種古典復興式的建築，而且各地在對古典建築形式的引用方面又各不相同，一時間使古典建築風格的復興在美國呈現十分多樣的面貌。除了政府建築之外，傑佛遜還致力於對大型組群建築的設計，並且將他對於建築與教育的構想借助對維吉尼亞大學（The University of Virginia）的規劃與建設表現了出來。

　　傑佛遜設計的維吉尼亞大學最初由兩部分組成，即校區和圖書館。校區以在一片規則的平面之內規則設計的兩排單棟建築為中心，以連接各單棟建築之間的長廊為圍合標準，形成一個具有中心庭院和兩邊建築的中心教學區。這個

圖 10-29　維吉尼亞大學整體規劃
對維吉尼亞大學的總體設計，是傑佛遜建築觀與教育觀的一次總結性的展現，他不僅將大學視為
高級教育機構，還透過建築設計，營造了一種理想化的教育生活環境。

教學區的兩邊共有 10 座單棟建築，這些建築也是給各專業教授建造的居所，
每棟居所中都帶有公共教學空間，傑佛遜透過這種以導師為中心的個性化教學
空間的設置，表明了針對教學和小班化授課的教育觀點。

　　在這個教學中心之外，同樣由綠化帶相隔的是圍繞在四周的學生宿舍建
築，由此形成教學園區。在教學園區的盡頭是一座以羅馬萬神殿般的建築為開
頭的龐大建築，這裡是學校的圖書館。圖書館建築前部是一個模仿古羅馬萬神
殿式的閱覽室，傑佛遜對於這種集中穹頂式建築的設置在他早年興建的個人住
宅中也可以看到，他對於此建築形式的熱衷由此可見。

　　傑佛遜的這種對於古典建築風格的熱愛並不是個人現象，莊嚴、典雅而
又不失親切的古典建築風格在當時甚至是現在，都被普遍認為是一種塑造權力
和紀念性建築類型的最佳選擇。因此除了單體建築之外，小到一個學院，大到
一座城市的規劃，也都普遍地採用古典形式，在這方面，尤其以美國首都華盛
頓（Washington）的哥倫比亞特區（The District of Columbia）規劃最具代表
性。哥倫比亞特區也是集中了美國國會大廈（The U.S Capitol Building）、白
宮（White House）、林肯紀念堂（The Lincoln Memorial）等權力機構和諸多
國家級博物館的所在地，因此對這片土地的規劃人們始終懷著謹慎的態度。
早在 1791 年，在喬治·華盛頓（George Washington）和傑佛遜的雙重肯定之

下，由法國建築師皮埃爾・朗方（Pierre L'Enfant）設計的一個以規則網格形道路和放射狀道路為劃分脈絡，以大片綠地為分隔手段的，軸線明確的總體布局，就已經為以後建築的興建奠定了基礎。

華盛頓特區最具標誌性的建築，也是最具美國新古典主義建築特色的建築，就是位於特區主軸線起點端的美國國會大廈。它最早的設計師是威廉・托恩頓（William Thornton），托恩頓最早設計的國會大廈同傑佛遜的設計思路很像，是在一個長長的如同巴黎羅浮宮式的立面中間加入一個類似萬神殿的中心構成的。但真正建築的修建並未按照這個設計順利地完成，在建造過程中因為戰爭和經濟等原因使國會大廈的修建工作斷續進行，其間還先後經歷了發明菸葉（Tobacco）柱式與玉米（Corn）柱式的拉特羅比（Benjamin Henry Latrobe）對建築室內的修建，以及布林芬奇（Charles Bulfinch）在原設計基礎上對建築裝飾性的設置等階段。

圖 10-30　華盛頓中軸線景觀
以國會大廈為起點的中軸線兩側，只批准營造博物館類的建築，因此在中軸線兩側形成密集的博物館聚集區，使這一地區成為美國重要的文化中心之一。

圖 10-31　美國國會大廈
國會大廈是利用現代的鋼鐵框架結構與古典樣式相結合的突出建築代表，但其外部仍保持著嚴謹的新古典建築風格，以突出一種嚴肅、莊重的建築基調。

接任國會大廈建築工程的最後一任建築師華特（Thomas Ustick Walter），也是讓國會大廈擁有現在人們所看到形象的設計師。華特不僅擴建了建築的兩端，而且更重要的是，華特利用現代化的鐵結構重新設計了穹頂，並且借鑑新材料的優越性將穹頂立於雙層的高大鼓座上。

在國會大廈的建築中，雖然建築早在 1793 年就開始興建，而直到 1867 年才徹底建成，其間經歷了漫長的施工期，但這座建築也由此擁有了更多的創新。無論是建築師綜合本地特色發明的菸葉柱式還是玉米柱式，抑或是利用現代鐵結構得到的穹頂形式，都體現出人們對於歐洲傳統古典主義建築規則的突破。這種在古典建築風格基礎上的創新風格，也成為此後華盛頓特色建築的一種共同的建築特色。

比如建造於 1829 年的白宮（哥倫比亞特區的總統府），它首次建造的時間是 1792 年，設計師是愛爾蘭人詹姆斯‧霍班（James Hoban）。這個設計受到帕拉第奧建築風格的影響，建築外觀是喬治風格的，立面的上下左右被分為

三段式，像是一座 18
世紀中期典型的美國府
邸。1807 年，建築師
拉特羅比又加建了希
臘式的北門廊。這座擴
建的白宮較之早先在建
造規模上大了許多，霍
班設計的南立面又被加
上了平面為半圓形的外
廊，整座建築具有濃郁
的文藝復興風格。

圖 10-32　白宮
白宮是一座簡化形象的古典風格建築，自 1830 年正式投入使用
之後，成為美國歷屆總統的住宅及辦公所在地。

　　美國在 19 世紀中葉的時候，隨著南北戰爭的展開，宣揚奴隸解放的北方
地區掀起了希臘復興式建築的熱潮。這種風格的建築大多集中在紐約、華盛
頓、波士頓及費城等城市中，既有嚴格遵照古希臘建築興建的建築形式，也有
在古希臘建築基礎上的變體。而且這種以古典建築為基調的建築風格，在此後
很長時間裡都影響著美國大型、公共和紀念性建築的興建，比如 20 世紀初在
哥倫比亞特區興建的林肯紀念堂，不僅建築設置在國會大廈所在軸線上，而且
整個建築也採用革新的希臘圍廊建築形式。在林肯紀念堂中，整個建築都由一
種白色大理石建成，只是希臘式的兩坡屋頂和山花被羅馬式的平頂所代替，呈
現出新時代的一種紀念性建築的新形象。

　　美國文化與歐洲文化有著非常緊密的聯繫性，這種聯繫性尤其透過 18 世
紀和 19 世紀的許多古典復興風格的建築體現出來，而且直到 20 世紀現代主義
建築出現之後，這種古典風格對建築的影響也一直存在。但同時，美國也像許
多歐洲國家一樣，在對古典主義建築風格的引用與復興的同時，帶有很強的再
創作性和創新精神。而且，美國古典復興過程中的這種創新精神，已經顯示出
與歐洲不同的簡化特色。

　　雖然直到 19 世紀末和 20 世紀初，新古典主義建築風潮仍然在很大程度上
影響著歐洲和美國的建築發展，但這種風潮已經顯示出衰敗的跡象，其突出表
現就是在 19 世紀末和 20 世紀初的歷史階段，歐洲和美洲的古典復興建築正處
於一種異常混亂的折衷風格之中。

圖 10-33　波士頓公共圖書館
1895 年建成的波士頓圖書館，是著名的麥金、米德和懷特事務所設計的簡化古典主義的建築作品。這種簡化和折衷的古典風格，在 19 世紀末到 20 世紀初的美國和歐洲各國廣泛流行。

　　各地的建築不再像以往那樣，是單純地以古羅馬、古希臘或哥德式風格等一個時期的建築風格作為復興的標本，而是在新結構材料所提供的更自由的創作平台上，將以往的多種建築風格相互混合，因此產生了一批形象怪異、風格新穎的建築形式。在這些建築中既有像巴黎聖心教堂（Sacre Coeur）和羅馬艾曼紐二世紀念碑（Victor Emmanuel Ⅱ Monument）這樣被賦予新奇面貌的

圖 10-34　維多利奧・艾曼紐二世紀念碑
這座紀念碑將多種古典建築風格的建築元素混合在一起的做法，不僅表現出古典建築創新能力的衰竭，也預示了古典建築風格發展的沒落。

圖 10-35　巴黎國家圖書館
雖然建築整體和細部構件仍然保持著古典式的造型，但包括閱覽室在內，這座圖書館大規模地採
用生鐵框架結構，並按照使用功能要求來進行空間與結構設計，顯示出現代功能主義的設計特色。

古老建築類型，也有像巴黎國家圖書館（The Bibliotheque Nationale）和倫敦水晶宮（Crystal Palace）這樣依靠新結構技術，並大膽表現新結構技術的全新建築形式。這兩種建築類型在建築發展史上所代表的，可以說是現代與古典兩種對立的建築理念，雖然新結構材料的建築在形式上還呈現出對古典建築傳統很強的依賴性，還處於新形式的探索階段，但舊有的混合建築形式無論在使用功能還是外觀形式上，卻已經呈現出與新時代的不協調。

新古典主義風格與文藝復興風格一樣，都是建築藝術發展到一定階段以後，人們對於古典風格的懷念與回歸，並明顯表現出建築藝術的發展是呈螺旋式上升的這樣一種規律。但是，無論是文藝復興還是新古典主義，都不是一種絕對的復古，而是在採用新技術並吸收之前各種建築風格優點基礎上的創新型的古典回歸。還有一點，就是文藝復興藝術成就大的地區，新古典主義成就也相對較小，這也說明建築藝術的發展在不同地區的步履是不相同的。但是人們將古典風格作為一種正統、正宗、嚴肅和令人尊重的藝術的態度是毋庸置疑的。

新古典主義建築風格，也是古典建築發展史的最後發展階段。雖然在新古典主義建築時期所產生的簡化建築裝飾、追求結構材料真實性等特點，是符合建築發展潮流要求的，但以磚石為主要材料的古典式梁柱結構不僅十分沉重，而且建造速度也相當慢，顯然已經不適應現代工業化生產的需要。並且，隨著歐、美各國工業化革命的深入以及城市的興起，社會建築發展已經從教堂和宮殿轉入市場、學校、車站等更廣泛的社會公共建築類型中來，而古典主義建築明顯無法滿足這些日益擴大的社會建築需求。傳統的古典主義建築已經不只是在建築形式與風格的層面上與社會需求脫節，而是建築基本性質上不符合社會的需要，因此傳統的古典建築風格被現代建築風格所取代，就成了一種歷史的必然。

後記 *POSTSCRIPT*

　　2005 年版本書的書稿，是我於 2004 年完成的。當時的寫作原則是要求文字「少而精」。但是當書出版以後，我自己使用這本教材來給學生上課時，發現這本書的文字數量是達到了「少」，但是內容並沒有做到「精」。

　　仔細分析其原因後我發現，內容不精的原因就在於這本書的字數太少了一點，在這種制約下很多著名的建築藝術作品沒有分析透徹、沒有講明白，而一些在風格轉型期有代表性的建築，還都沒有機會提到。這樣一本小書作為教材，學生看不明白，而教師還要為講課再花時間去找補充材料，這樣看來文字「少」並不一定意味著「精」，但這也並不是說文字「多」就能夠使內容「精」。現在改版後的這本書的文字量和插圖量都增加了，主要目的是在條理清晰、文字量合理的情況下，給使用這本教材的師生提供足夠的資訊量，並能夠從歷史和理論兩個方面將外國古代建築史說明清楚。

　　僅僅在書的內容中增加優秀建築實例介紹的內容還不夠，這本書在實例藝術風格的分析方面下了更大的工夫。我的想法是給讀者說清楚每一個建築新風格產生的背景、原因以及這種風格在後來自身的變化和這種風格對後世所產生的影響。

　　為了使講課的老師或是有興趣的學生深入閱讀，我還在重要建築名稱、建築師、地名的後面加入了英文。這樣，便於使用者上網查詢更多的相關資訊，也能在出現本書的漢語翻譯名稱與其他書所使用的中文翻譯名稱不統一的情況下，使讀者更容易地判斷本書提到的實例與其他書列舉的實例是否相同。為達到使本書的資訊量增加，而價格不增加很多的目標，我們將正文的字型大小和插圖都調得略小了一些。這些舉措都是從讀者的利益出發的。

一本好的教材要經過千錘百鍊。新版本書中所作的一些修改，都是建立在我本人使用這本教材進行授課過程中所取得的心得基礎上的。因此，我也熱忱地歡迎更多的師生為這本教材提出寶貴意見，以便再版時再作進一步修改。

　　謝謝您使用本教材。

王其鈞

中央美術學院城市設計學院人文社科中心

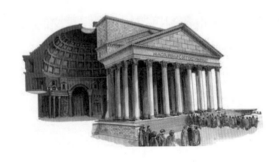

參考書目 *REFERENCES*

[1] （義）倫佐·羅西。《金字塔下的古埃及》[M]。趙玲，趙青譯。第1版。濟南：明天出版社，2001。

[2] 西班牙派拉蒙出版社編。《羅馬建築》[M]。崔鴻如等譯。第1版。濟南：山東美術出版社，2002。

[3] （義）貝納多·羅格拉。《古羅馬的興衰》[M]。宋傑，宋瑋譯。第1版。濟南：明天出版社，2001。

[4] 陳志華。《外國古建築二十講》[M]。第1版。北京：生活·讀書·新知三聯書店，2002。

[5] 陳志華。《外國建築史》[M]。第1版。北京：中國建築工業出版社，1979。

[6] （美）羅伯特·C·拉姆。《西方人文史》[M]。張月，王憲生譯。第1版。天津：百花文藝出版社，2005。

[7] （英）派屈克·納特金斯。《建築的故事》[M]。楊惠君等譯。第1版。上海：上海科學技術出版社，2001。

[8] （美）亨德里克·威廉·房龍。《房龍講述建築的故事》[M]。謝偉譯。第1版。成都：四川美術出版社，2003。

[9] （英）大衛·沃特金。《西方建築史》[M]。傅景川等譯。第1版。長春：吉林人民出版社，2004。

[10] 建築園林城市規劃編委會。《中國大百科全書：建築園林城市規劃》[M]。第1版。中國大百科全書出版社，1988。

[11] （古羅馬）維特魯威。《建築十書》[M]。高履泰譯。第1版。北京：智慧財產權出版社，2001。

[12] （英）約翰·薩莫森。《建築的古典語言》[M]。張欣瑋譯。第1版。杭州：中國美術學院出版社，1994。

[13] （英）歐文·瓊斯。《世界裝飾經典圖鑒》[M]。梵非譯。第1版。上海：

上海人民美術學院出版社，2004。

[14] 黃定國。《建築史》[M]。第 1 版。台北：大中國圖書公司印行，1973。

[15] 王文卿。《西方古典柱式》[M]。第 1 版。南京：東南大學出版社，1999。

[16] 羅小未，蔡琬英。《外國建築歷史圖說》[M]。第 1 版。上海：同濟大學出版社，1988。

[17]（英）彼得·默里。《文藝復興建築》[M]。王貴祥譯。第 1 版。北京：中國建築工業出版社，1999。

[18]（英）艾蜜莉·科爾。《世界建築經典圖鑒》[M]。陳鑴等譯。第 1 版。上海：上海人民美術出版社，2005。

[19]（法）羅伯特·杜歇。《風格的特徵》[M]。司徒雙，完永祥譯。第 1 版。北京：生活·讀書·新知三聯書店，2004。

[20] 英國多林肯德斯林有限公司。《彩色圖解百科（漢英對照）》[M]。鄒映輝等譯。第 1 版。北京：外文出版社，上海：上海遠東出版社，貝塔斯曼國際出版公司，1997。

[21] 傅朝卿。《西洋建築發展史話》[M]。第一版。北京：中國建築工業出版社，2005。

[22] 姚介厚等。《西歐文明（上）》[M]。北京：北京社會科學出版社，2002。

[23] 王其鈞。《歐洲著名建築》[M]。北京：機械工業出版社，2007。

[24] 王其鈞，郭宏峰。《圖解西方古代建築史》[M]。北京：中國電力出版社，2008。

[25] 王瑞珠。《世界建築史：古埃及卷》[M]。北京：中國建築工業出版社，2002。

[26] 王瑞珠。《世界建築史：希臘卷》[M]。北京：中國建築工業出版社，2003。

[27] 王瑞珠。《世界建築史：羅曼卷》[M]。北京：中國建築工業出版社，2007。

[28] 王瑞珠。《世界建築史：拜占庭卷》[M]。北京：中國建築工業出版社，2006。

[29] 王瑞珠。《世界建築史：西亞古代卷》[M]。北京：中國建築工業出版社，2005。

[30] （美）傑里‧本特利，赫伯特‧齊格勒。《新全球史：文明的傳承與交流》[M]。魏鳳蓮等譯。第 3 版。北京：北京大學出版社，2007。

[31] 陳平。《外國建築史：從遠古至 19 世紀》[M]。南京：東南大學出版社，2006。

[32] （法）羅伯特‧福西耶。《劍橋插圖中世紀史》[M]。陳志強等譯。濟南：山東畫報出版社，2006。

[33] （法）讓 - 皮埃爾‧里烏，讓 - 法蘭索瓦‧西里內利。《法國文化史（1～4 卷）》[M]。錢林森等譯。上海：華東師範大學出版社，2006。

[34] Cyril M. Harris. *Illustrated Dictionary Of Historic Architecture*[M]. New York: Dover Publications, Inc., 1983.

[35] Fred S. Kleiner, Christin J. Mamiya. *Gardner's Art Through the Ages*[M]. U. S.A: Thomson Corporation, 2006.

[36] 王曾才。《世界通史》[M]。台北：三民書局出版社，2011。

[37] （日）三浦正幸。《日本古城建築圖典》[M]。詹慕如譯。第 1 版。台北：商周、城邦文化出版社，2012。

選圖索引 *SOURCE OF ILLUSTRATION*

CHAPTER 1　埃及建築

圖 1-7～1-10、1-19、1-24、1-33、1-34 引自王瑞珠編著:《世界建築史:古埃及卷》,中國建築工業出版社,2002。

CHAPTER 2　歐洲以外地區的建築

圖 2-8 左引自葉渭渠編著:《日本建築》,上海三聯書店,2006。

圖 2-12 引自中華世紀壇世界藝術館編:《美索不達米亞:一個文明的歷程》,文物出版社,2006。

圖 2-18、2-21、2-26 引自王瑞珠編著:《世界建築史:西亞古代卷》,中國建築工業出版社,2005。

圖 2-33、2-37、2-41、2-57 引自(義)馬里奧·布薩利著:《東方建築》,中國建築工業出版社,1999。

圖 2-46 引自(義)瑪瑞里婭·阿巴尼斯著:《古印度:從起源至西元 13 世紀》,中國水利水電出版社,2005。

圖 2-56、2-60 引自葉渭渠編著:《日本建築》,上海三聯書店,2006。

圖 2-62～2-64 引自(英)派屈克·納特金斯著:《建築的故事》,上海科學技術出版社,2001。

圖 2-71、2-72、2-80、2-83 引自 Fred S. Kleiner,Christin J. Mamiya 著: *Gardner's Art Through the Ages*,Thomson Corporation,2006。

CHAPTER 3　古希臘建築

圖 3-7～3-11、3-32、3-44 引自王瑞珠編著:《世界建築史:希臘卷》,中國建築工業出版社,2003。

圖 3-13 引自黃定國編著:《建築史》,大中國圖書公司印行,1973。

圖 3-17～3-19 引自王文卿編著：《西方古典柱式》，東南大學出版社，1999。

圖 3-25 引自 Spiro Kostof 著：*A History of Architecture: Settings and Rituals*，Oxford: Oxford University Press, Inc.。

CHAPTER 4　羅馬建築

圖 4-25 引自 Franco Marcelli Rossi 編著：*Roma Dalle Origini Ai Nostri Giorni*，Edizioni Lozzi Roma，2001。

圖 4-39、4-40 引自 Spiro Kostof 著：*A History of Architecture: Settings and Rituals*，Oxford: Oxford University Press, Inc.。

圖 4-41、4-42 引自（美）南茜・H・雷梅治，安德魯・雷梅治著：《羅馬藝術：從羅慕路斯到君士坦丁》，廣西師範大學出版社，2005。

圖 4-45、4-46 引自 Fred S. Kleiner，Christin J. Mamiya 著：*Gardner's Art Through the Ages*，Thomson Corporation，2006。

CHAPTER 5　早期基督教建築與拜占庭建築

圖 5-1 引自（美）南茜・H・雷梅治，安德魯・雷梅治著：《羅馬藝術：從羅慕路斯到君士坦丁》，廣西師範大學出版社，2005。

圖 5-6、5-9、5-12、5-15、5-22 引自王瑞珠編著：《世界建築史：拜占庭卷》，中國建築工業出版社，2006。

圖 5-7 引自 Franco Marcelli Rossi 編著：*Roma Dalle Origini Ai Nostri Giorni*，Edizioni Lozzi Roma，2001。

圖 5-25 引自 Fred S. Kleiner，Christin J. Mamiya 著：*Gardner's Art Through the Ages*，Thomson Corporation，2006。

CHAPTER 6　羅馬風建築

圖 6-3、6-7、6-13、6-20、6-23、6-25～6-27、6-30、6-31、6-33、6-38～6-40 引自王瑞珠編著：《世界建築史：羅曼卷》，中國建築工業出版社，2007。

圖 6-6 引自（英）大衛・沃特金著：《西方建築史》，吉林人民出版社，

2004。

圖 6-17 引自（法）西蒙娜・杜雅爾等著：《盧瓦爾城堡》，*Casa Editrice Bonechi*，2003。

CHAPTER 7　哥德式建築

圖 7-14、7-24、7-27～7-29、7-34、7-36、7-41～7-43 引自王瑞珠編著：《世界建築史：哥德卷》，中國建築工業出版社，2008。

圖 7-18 引自（法）西蒙娜・杜雅爾等著：《盧瓦爾城堡》，*Casa Editrice Bonechi*，2003。

圖 7-37、7-38 引自（義）皮埃爾 - 弗朗切斯科・利斯特里編著：《威尼斯・佛羅倫斯・那波利・羅馬與梵蒂岡城》，*Ats Italia Editrice-Editrice Giusti-Kina Italia*，1997。

圖 7-39、7-46 引自洪洋編著：《哥德式藝術》，河北教育出版社，2003。

圖 7-40 引自（法）路易・格羅德茨基著：《哥德建築》，中國建築工業出版社，1999。

CHAPTER 8　文藝復興建築

圖 8-7 引自（義）瓦薩里著：《著名畫家、雕塑家、建築家傳》，中國人民大學出版社，2005。

圖 8-9、8-32、8-34 引自（英）大衛・沃特金著：《西方建築史》，吉林人民出版社，2004。

圖 8-11、8-22 引自（英）彼得・默里著：《文藝復興建築》，中國建築工業出版社，1999。

圖 8-18 引自 Spiro Kostof 著：*A History of Architecture: Settings and Rituals*，Oxford: Oxford University Press, Inc.。

圖 8-29 引自 Fred S. Kleiner，Christin J. Mamiya 著：*Gardner's Art Through the Ages*，Thomson Corporation，2006。

CHAPTER 9　巴洛克與洛可可風格建築

圖 9-1 引自 Fred S. Kleiner，Christin J. Mamiya 著：*Gardner's Art Through*

the Ages，Thomson Corporation，2006。

圖9-16、9-18、9-30、9-33、9-36引自（英）大衛．沃特金著：《西方建築史》，吉林人民出版社，2004。

圖9-35引自（英）喬納森．格蘭西著：《建築的故事》，北京：生活．讀書．新知三聯書店，2003。

CHAPTER 10　新古典主義建築

圖10-12引自（英）羅賓米德爾頓，大衛．沃特金著：《新古典主義與19世紀建築》，中國建築工業出版社，2000。

圖10-13引自（英）大衛．沃特金著：《西方建築史》，吉林人民出版社，2004。

圖10-18上引自陳志華主編：《西方建築名作》，河南科學技術出版社，2000。

國家圖書館出版品預行編目資料

圖說外國古代建築史：文明的瑰寶／王其鈞
著.－－初版.－－臺北市：五南圖書出版股
份有限公司，2022.05
面；　公分
ISBN 978-626-317-811-3（平裝）

1.CST：建築史

920.9　　　　　　　　111006122

1Y63

圖說外國古代建築史：
文明的瑰寶

作　　者 ― 王其鈞

責任編輯 ― 唐　筠

文字校對 ― 黃志誠、葉　晨

封面設計 ― 王麗娟

發 行 人 ― 楊榮川

總 經 理 ― 楊士清

總 編 輯 ― 楊秀麗

副總編輯 ― 張毓芬

出 版 者 ― 五南圖書出版股份有限公司

地　　址：106台北市大安區和平東路二段339號4樓

電　　話：(02)2705-5066　　傳　　真：(02)2706-6100

網　　址：https://www.wunan.com.tw

電子郵件：wunan@wunan.com.tw

劃撥帳號：01068953

戶　　名：五南圖書出版股份有限公司

法律顧問　林勝安律師事務所　林勝安律師

出版日期　2022年5月初版一刷

定　　價　新臺幣660元

五南
WU-NAN

全新官方臉書

五南讀書趣

WUNAN
Books since1966

經典永恆·名著常在

五十週年的獻禮——經典名著文庫

五南，五十年了，半個世紀，人生旅程的一大半，走過來了。

思索著，邁向百年的未來歷程，能為知識界、文化學術界作些什麼？

在速食文化的生態下，有什麼值得讓人雋永品味的？

歷代經典·當今名著，經過時間的洗禮，千錘百鍊，流傳至今，光芒耀人；

不僅使我們能領悟前人的智慧，同時也增深加廣我們思考的深度與視野。

我們決心投入巨資，有計畫的系統梳選，成立「經典名著文庫」，

希望收入古今中外思想性的、充滿睿智與獨見的經典、名著。

這是一項理想性的、永續性的巨大出版工程。

不在意讀者的眾寡，只考慮它的學術價值，力求完整展現先哲思想的軌跡；

為知識界開啟一片智慧之窗，營造一座百花綻放的世界文明公園，

任君遨遊、取菁吸蜜、嘉惠學子！